甲骨文集句聯並字解選輯

一本開啟大眾樂於親近甲骨文和甲骨文書法的寶典　楊雨耕・著

推薦序一

甲骨文與甲骨文書法如今鑽研者甚少，用之於書法與集句聯並字解者更少，楊君雨耕自輔仁大學退休前數年迄今歷時近二十年，鑽研於甲骨文與甲骨文書法孜孜不倦，除舉辦「甲骨文書法展」外，於今更完成「甲骨文集句聯並字解選輯」共二十餘萬言。此著作最值得一提的，是集句聯與字解並舉，寫前人之未及。本人以前曾偶見甲骨文書法作品，然看了聯句邊幅所註寫之楷書句子而已，對聯本文所寫甲文仍一臉茫然。我也收藏了一些字畫，甲骨文書法作品未曾擁有。

自我接觸本著作，尤其自序中提到「恆毅雙月刊」登載有關在台傳教逾半世紀的法國人雷煥章神父，榮獲法國文化部藝術文學勳章，表揚他從事中國甲骨文研究的傑出表現的報導後，深感震撼：一方面，為我們中華民族源遠流長的珍貴文化精髓以往未能重視並一脈傳承而婉惜─論文字、談書法，都忽略了文字與書法源頭的甲骨文與甲骨文書法。其次，我們數十年來，深受「五四」新文化運動的影響，政府和社會學者在文學藝術的發展路上，傾向西洋文風藝術，對民族傳統書法的老祖先不屑一顧。而今反而法國政府頒授勳章鼓勵在我國研究甲骨文的外國學者，真是破天荒，好不諷刺！

三則：閱覽本書原稿，除集聯用字撰句和書法的適時貼切，頗值欣賞外，最突出的是句或聯每一字的釋解─從一個字的形成與建構此一字的每一偏旁逐一說明，令識字者恍然大悟，興緻盎然。如「歸」字：甲骨文為 �барный，從 𣎳（帚）示掃把（彐）在木架上（朮）。甲文 𣎳 亦借為婦、歸字，然釋

解不詳。又釋𤔲，從𠂤（堆）從�帚（帚），堆、歸諧音，借堆聲為歸，此釋解亦不適。𤔲之從

𠂤，據日人加滕常賢釋為𠂤象人之臀尻，本應橫書作𠂤形，為適應文字書契方便和美觀演變成直

立字形。古人行旅，常止息於野，必擇土堆（𠂤）高出之處，引申為臀尻與土堆連及稱之。由此得知

「歸」字之形構：�帚像掃把，古代用掃把者為婦女—以帚代婦，亦知重男輕女自古已然。𠂤（堆）

為臀尻，旅途以臀尻坐於土堆休息，得知古代行走皆徒步而無交通工具。如此不但歸字之釋義了然，且

對上古民情史實增加了解。甲文從田從力，會以農田工作須用力，甲骨文從田從𠂇（力）同，只不過「力」字稍

有形差而已。甲文從田從力，會以農田工作須用力，而田事用力為男子之事，故以田力為男子之稱，由

此亦得知自古以來農耕之事專屬於男子。由上二例，得知本書字釋之週延，牽涉文史的豐富、有趣，對

以往未曾有此著作而可惜。

我探聽台灣大學自董作賓、金祥恆教授先後逝世後，甲骨學課程已停開了。中央研究院對甲骨學只

專注研究，傳承培育人才方面似未重視。我有預感：甲骨學（甲骨文與甲骨文書法）將冬盡春暖，迅速

闖起—我從事企業數十年，奔波於國內外，尤其兩岸間的往來接觸，發覺中國大陸近十幾年來，漢字簡

體字雖在電腦語文載員上佔優勢，但對漢文字的正統傳承作用與文化發展負面影響很大。近來部份大陸

學者提出「識繁書簡」，政府在海外遍設「孔子學院」，香港大學出版社即將「易經」翻譯成英文版，

書法用字一直用正體字更不在話下……那對以上各方面種種發展息息相關的華夏文字與書法的老祖宗能

再冷落下去麼！不更應該享同等待遇麼？！

當然，我們政府當局與學藝界更不能落於人後。我們在漢字正體字與書法承傳上一直是正統者，書

法藝術更是東南亞國家暨世界華人之所宗。我們未來要更增進的：就是在漢字的維護正（繁）體字外，更加推展甲骨字；在各體書法外，更推展甲骨文書法—推展甲骨文字亦是在強化漢字正體字；推展甲骨文書法亦在擴展書藝領域，這豈非華夏兒女所樂見！

以上簡單的論述，是我看了這本著作的一些感想，甲骨文與甲骨文書法實非我所長，但我對中華文化傳承與發揚的一份熱忱自問未落人後。身為華夏子民，自然應對華夏文字與書法的老祖宗予以尊崇與讚頌。因此，我對這本著作問世作序，白有榮焉。

陳湘洋

推薦序二

我接觸甲骨文，是兩年前，在台北市議會的一場「全國書法第一展—甲骨文書法」，就教此一展出本書作者楊雨耕君後，這才領略出甲骨文藝術之美，中華民族沒有甲骨文，就沒有現在的國字；沒有甲骨文，就沒有目前在國際間獨領風騷的書法藝術。楊君推廣甲骨文藝術堅持不懈的精神令人感佩，故此次著作「甲骨文集句聯並字解選輯」特為之序。

此書中，不僅可一窺傳統文化瑰寶的甲骨文藝術之美，也由楊君所蒐集的甲骨文集句聯中，看到了與人為善的用心，此與教育部推動的品德教育不謀而合。例如「知足人長樂、為善品自高」、「尊貴在品不在金」、「金玉非寶德為寶」等等諸多大家都能朗朗上口的金玉良言，若能化為行動，自然形成知善、樂善、行善的社會。

另外，看到了「夫妻鳥比翼、父母惠如山」「父母心夢牽、遊子淚望歸」等關於家庭倫理的教化啟示。父母如能身教成為孩子的榜樣，必能在最基礎的家庭教育催化下，促成國家社會整體的和諧與進步，更能建立「在野行公益事、主政絕私利心」的清廉政治。

相信您看過這本「甲骨文集句聯並字解選輯」，能與我一樣，體悟這項中華淵遠流長的甲骨文藝術之美，還能感受品德教育的洗禮，豈不快哉。

自序

學習甲骨文和甲骨文書法有「三好」：

一、好學：容易懂，一學就會，學會了不易忘記。在學習中，尋根探源，還可以發現如「說文解字」等對一些文字世代相傳釋解的訛誤。

二、好寫：面對象形、象聲、象義等有趣的字，發現老祖宗造字的高明。稍具書法基礎者，只要遵循字體的建構及每一偏旁所表達的含意，一字多形，無帖可臨，可儘情揮灑。甲骨四堂之一的郭沫若（鼎堂）有謂：「卜辭契於甲骨，其契之精而字之美，每令吾輩數千載後人神往……足知存世契文，實一代法書」（見「中國書法通鑑」）。

三、好用：為我中華民族傳統文化的發揚盡一分心力，在書法領域中開闢一片新天地，集甲骨文詩詞對聯贈送親友作紀念，書品希罕，情義非凡。

以上「三好」正是我撰寫這本「集甲骨文詞聯並字解」的心意與目的——這本書可能是空前的，這「三好」論亦可能是空前的。

在這裡，且舉兩個值得我們既欣喜又警惕的故事：

一是：二〇〇二年春，陝西省小天鵝藝術團小朋友在董玉京的教導下學寫甲骨文字。美國前總統柯林頓訪問西安時，一位小朋友寫了「和平萬歲」的甲骨文書法送給他。

二是：二○○八年，在台傳教逾半世紀的法國人雷煥章神父，獲頒法國文化部藝術文學勳章，表揚他從事中國甲骨文研究的傑出表現。

這一「少」一「老」的成就都出人意料，他倆對中華民族淵源流長的優質文化與文字領域裡在國際上為我們展露光芒。這對當前我們國家、學藝機構和國人直如暮鼓晨鐘，發人深省！

本集聯並字解都二十萬言，拋磚引玉，旨在為甲骨文與甲骨文書法之發揚、推廣盡棉薄之力。華夏文化瑰寶，文字書藝之祖，實應尊崇與珍惜。惟囿於識淺學拙，訛失必有；闕疑待問，敢竢高賢，尚祈海內外大雅先進不吝賜教！

本書承蒙全國商業總會理事長、財團法人金鼎文教基金會董事長張平沼、台北市婦女會理事長陳淑珠、立法委員費鴻泰、信義區婦女會理事長王怡心教授相與關懷贊助，費聿瑛小姐張羅協調出版社的辛勞，得以順利出版，且使敝帚有千金相，至為感激，謹致最大謝忱！內子陳鳳嬌，對我寫作惕勉有加，特志以感念！

目錄

集五言聯

7

9

13

前言

甲骨文自光緒二十五年（西元一八九九）在河南省安陽縣小屯村被發掘出土以來，迄今百餘年，我一直為她身世的淒寂感慨與不平。起始甲骨為農民發現被稱為龍骨，售予藥舖當藥材。後被金石家王懿榮認出龍骨上刻有古文字，自此蒐羅研究，甲骨文就這樣問世了。民國二十八年，劉鶚首先著錄了「鐵雲藏龜」一書，繼而約有三十餘學者先後有甲骨文字研究之著錄；因著錄相繼，甲骨文名稱紛紜：有稱為龜甲文，但甲骨文於龜甲外尚有更多獸骨？有稱契文，但甲骨文除契刻的還有用毛筆寫的。有稱卜辭、商卜文，但甲骨文除貞卜內容還有記事的。有稱殷文，但甲骨文有很多在殷墟以外發現的。一般認為「甲骨文」名稱較周延適當。不過，尚有學者如董作賓、丁輔之稱契文、商卜文的。

說起來三十餘學者著作不算多，尤其對甲骨文字和甲骨文書法實際運用可供後學參考的更只有十來家。石叔明在「甲骨文字的臨本」一文中有謂：「目前學習甲骨文字，最感臨本缺乏。自民國十年起至現在（六十八年）止，就我三十多年的搜集共十二本」。安國鈞在「甲骨文集詩聯格言選輯」自序中，提及前賢表現於甲骨文書法之較著者有：羅振玉、章鈺、高德馨、王季烈四氏共作之「集殷墟文字楹帖」、丁輔之之「商卜文集聯集詩」、簡琴齋之「甲骨集古詩聯」、汪怡庵之「集契集」、董作賓之「甲骨文法書集」等。另外有八然的集聯、劉衡集甲骨詩聯。我們不禁要問：百餘年來，甲骨文和甲骨文書法的研習、延伸和運用普及性就這樣嗎？我們看看徐中舒在「甲骨文字典」序言所說的：「甲骨文

是商代乃至周初契刻在龜甲獸骨上的文字，是具有完整體系的早期漢字……甲骨文在商代就以比較成熟

的形態通用於我國中原大地，並與周代青銅器銘文、秦漢的帛書、簡牘文字、魏晉的石刻文字的發展相

銜接，從籀、篆、隸書繼續演變為今日通行的楷書……一脈相承，永葆青春，構成中華民族文化的良好

載體，也是中華民族傳統文化的重要組成部份」。回顧今天，甲骨文真的是「一脈相承，永葆青春，構

成中華民族傳統文化的良好載體嗎」？為什麼其他各時代的文字、書法能成為今日盛行的文字和書法而

甲骨文和甲骨文書法卻獨特孤零、蕭索而不被重視？

當然，甲骨文出世時日短暫影響發展是一主因；但相對的，以現代傳播工具與教育效能的發達，如

果對她重視的話，雖不能說後來居上，亦當和其他時代字體並駕齊驅罷？

要鼓勵學習甲骨文是件不容易的事。可是，如果把學習甲骨文的運用與書法連在一起，應有信心會

引起很多人的共鳴和興趣。例如「知足人常樂，為善品自高」集聯：「知」字甲骨文作「㞢」，與

今之「知」字少一個「干」而已，其餘從矢（大）從口（ㅂ）相同。「為」字甲骨文作，從象

（）從手（），意為手牽象助役，引伸為作為、從事、做作義；並顯示上古殷商時代黃河流域

叢林密布，大象等野獸成群與今日黃土濯濯大不相同。又如「武」字，甲骨文從戈（）從止（）

作，于省吾謂：「武從止、戈，本義為征伐示威，征伐者必有行，止（趾）即示行也，征伐者必

以武器，戈即武器」。釋義顯示說文解字「止戈為武」的訛誤。如此舉例，結合書藝、字義、字解、史

地和象形，想必會使學習者興趣盎然而除卻畏難心理。

羅振玉在「殷墟書契考釋」自序中對甲骨文考釋指出有「三難」：「欲稽前古，津逮莫由，其難一

也。卜辭文至簡質，篇恆十餘言，短者半之，又字多假借，誼益難知，其難二也。古文因物賦形，繁簡任意，一字異文，每至數十，書寫之法，時有凌獵……體例未明，易生眩惑，其難三也」。對羅氏「三難」說，除了本序言開宗明義提出「三好」外，再如前指出的「以現代傳播與教育觀點」來稀釋…

羅氏在昔有感「欲稽前古，津逮莫由」是事實，但當今幾十年後，前賢學者甲骨文著述不少，蒐羅參考已可解難一也。卜辭「一字多假借，誼益難知」。此點，同樣有前人著述可參考，假借字如借「鳳」為「風」、借「鼻」為「自」、借「右」為「有、又、祐、佑、手」、借「舞」為「無」……循前人之字釋，後學者不難二也。至於第三「難」，我卻反認為是「趣」：正因為一字異形多，體例又未明，書寫時可任選一形，隨心所喜，無臨帖、書法的拘束，祇要把握文字的主體建構與字的每一偏旁表達的含義，可任性揮灑。如同為「漁」字，甲骨有從水（ ）之 、象垂釣形之 、象張網捕魚形之 、象以手捕魚形之 ，又有表示多數魚之 。惟本書集聯甲骨文用字，一字以五個形為準，因甲骨文一字多形繁多，全錄則篇幅難以負荷。

我們研習甲骨文集聯並字釋重心是放在運用甲骨文文字和甲骨文書法上，甲骨文字學已有前賢先進為我們開路，甲骨文書法只是在我們已有的書法基礎上增加一種書體而已。

當然，在集聯並字釋過程中，一般多少會遇到一些問題，就我的經驗提出來作為讀者參考：一是甲骨文迄今發現單字四千五百餘字，大部份屬於貞卜、地名、人名、氏族名和無法辨識字，能識能用者約千餘字，且存疑字不少，集聯集句、集詩用字勢必受限。

二是甲骨文一字多釋，用字難以抉擇。例如… 字，劉鶚釋哉、孫詒讓釋 、胡小石釋爭、

葉玉森釋殺、唐蘭釋牽、柯昌濟釋爰、于省吾釋曳、釋矛、郭沫若釋勹、唐蘭釋豖、于省吾釋屯、胡小石釋巫、徐中舒「甲骨文字典」釋块。又〔甲骨字形〕字，董作賓釋矛、丁山釋夕。尤其丁山在其所見「甲骨文所見氏族及其制度」一書中，認為骨臼所見〔甲骨字形〕〔甲骨字形〕諸字「決是朝夕的夕字」。如果丁氏所釋可信，則更牽涉春、暮兩字。甲文〔甲骨字形〕、〔甲骨字形〕、〔甲骨字形〕為暮字，諸形均不從〔甲骨字形〕字象日沒林下月出林表，暮夜之情尤顯」。而丁氏釋〔甲骨字形〕字象「月（〔甲骨字形〕）出林中，即暮字別體，而〔甲骨字形〕字釋屯，說文：「春，推也。從艸從字：甲文有〔甲骨字形〕、〔甲骨字形〕、〔甲骨字形〕諸形，〔甲骨字形〕日，艸春時生也，屯聲」，意為日出林中草木初生引申為春天到了—一個〔甲骨字形〕字，釋解所及有夕、屯、暮、春等截然不同的意涵。

三是甲骨學前賢先進著述用字釋解生澀模糊，無從了解，莫明所以。如艱（難）字甲骨文作〔甲骨字形〕、〔甲骨字形〕、〔甲骨字形〕，「甲骨文字典」引說文「艱，土難治也。從堇，艮聲。籀文艱從喜」。這可矛盾了，從堇，黏土也（說文）黃（〔甲骨字形〕），黏性之土難治，但是又從喜（〔甲骨字形〕），這「喜」從何來？既從喜，那又何據以釋「艱」？搜羅文獻，說文：「嚞（亂），治也」，「亂」訓「治」，有謂「相反為訓」，則「喜」訓「苦」得稍獲釋義。只是，是否有當？仍有疑雲。又如物字，甲骨文作〔甲骨字形〕、〔甲骨字形〕、從牛（〔甲骨字形〕）從土（〔甲骨字形〕），象以牛犁田潑土，耕意至顯。然王國維、商承祚釋雜色牛。「甲骨文字典」引經據典還是「物作〔甲骨字形〕，或從牛作〔甲骨字形〕，皆謂雜色牛」，讓人一頭霧水。

四是前賢先進集聯用字因缺字釋，後學者引用其字有疑難無所適從。如必字，裘錫圭謂「〔甲骨字形〕為柲之象形初文……從〔甲骨字形〕之字，其〔甲骨字形〕旁後世皆改為必……」。按柲，載柄也、弓檠也、與決

定辭無涉。「甲骨文字集」列[甲骨文字]為必：安國鈞集格言「大德必得其位」之必字為[甲骨文字]。然甲骨文

[甲骨文字]為升字，即升斗（[甲骨文字]）之升字，與必字毫無牽連。又如甲文[甲骨文字]（惠）字，安國鈞撰聯「惠

以養民」之惠字作[甲骨文字]，據「形音義綜合大字典」列此字乃金文。島邦男「殷墟卜辭綜類」中查無

[甲骨文字]字。

五是甲骨文公認而不解之字，疑雲難消。如家字：甲骨文[甲骨文字]（家）從[甲骨文字]（宀）從[甲骨文字]

（豕），為什麼家裡不是人（[甲骨文字]、[甲骨文字]）而是豬（豕）呢？田倩君著之「中國文字叢釋」中，以

四千餘字釋「家」字，結語還是「以前的家字都是屋裡一隻豬，以豬代人居是如此的久了，誠可謂

『一失聚成千古恨』，面對此字令人啼笑皆非」！另一個非常重要常用字「仁」，「甲骨文字典」缺。

「形音義綜合大字典」仁字甲文為[甲骨文字]，從人、二。島邦男「殷墟卜辭綜類」有[甲骨文字]字而無[甲骨文字]字，查

甲骨片刻辭有[甲骨文字]，疑誤為[甲骨文字]字。

本集聯並字釋共著錄了詞句一〇、四言聯二十六、五言聯五十四、六言聯十、七言聯一〇三，共計

二〇二詞聯。其中有揖錄前賢先進聯語計安國鈞二十二、丁輔之十二、八然八、董作賓七，其餘四，共

計五十三，皆一一隨聯註明，不敢掠美。

我在撰著過程中，堅持用字取材必有所據，甲骨文就是甲骨文。汪怡在「集契集」序言：「集契在

用字上，當然不能超出殷契文字的範圍」。因此，集聯思考往往因甲文一字而勞心枯腸不得而廢一聯。

對字性詞意與平仄之運用亦難盡如人意。在用字釋義方面，以參考「甲骨文字典」為主，它是以孫海波

編著之「甲骨文編」、李孝定之「甲骨文集釋」等書之長為借鑑，採擇近年古文字研究及考古發掘之新

成果而編纂（見「甲骨文字典」序言）。而且編纂學者多達徐中舒（主編）等十三人，歷時八年三個月之久，精力所萃，集思廣益可想而知。

不過，學術著作求全很難，「甲骨文字典」亦然。如甲文 字，字典解字：「從狄從 ，所會意不明。王國維疑為油字，似未可從」。按狄字，甲文作 ，非 。又 字，「甲骨文字典」釋「甌之初文」。丁山釋曾、層、增。卜辭：「田于 ，疊體之 與從曾，一也」。「形音義大字典」釋曾（贈）。島邦男「殷墟卜辭綜類」有 、 ，不含甌義。

又甲文 字，甲骨文字典釋「 母合文」。形音義綜合大字典錄俞樾「女之初為始 始之本義為生，故從女（ ） （ ），始借司音」。甲骨文字典缺 （心），殷墟卜辭綜類則有。缺 （惠），形音義綜合大字典則有

探求三千餘年前文字的真相，要求完美無缺是不可能的，釋解歧異與疏漏為必然。我還是強調我的「三好」論，一般大眾只要遵循已有之字體建構及每一偏旁所表達的含義，瀟灑去學、去寫，一定會有成就感。

我濫竽大學卅五年，在輔仁大學時，一次主管會議上分贈「董彥堂先生甲骨文法書集」。本來自幼即喜愛書法與國畫，自此引起我研究甲骨文的興趣。直至輔大訓導組長任內退休迄今，近廿年來沉醉於甲骨文研習和甲骨文書法與國畫，作為「修業」與「娛樂」，往往午夜夢迴，思一聯、考一字，輾轉難寐，卻也樂趣無窮。

□ □ □ □ 華夏之光

解字

華

甲骨文 □ □ □ 當即說文 □（音忽）字初文，與甲骨文同。林義光謂：甲骨文 □ 象華飾之形（甲骨文字典）示人穿著華服雙手（□）搖擺狀。有無 □ ，字同。又段玉裁、王筠、徐灝諸氏並以花、華實為一字（形音義大字典）按甲骨文無花字。

華

「說文」篆字 □ 從「□」乃形誤。金文作 □ 與甲骨文同。

夏

葉玉森謂：字形綏首翼足，與蟬逼肖，疑卜辭借蟬為夏。蟬乃最著之夏虫，聞其聲即知為夏矣（朱芳圃「甲骨學」）唯卜辭未見夏字。唐蘭釋為秋字，為水虫之一種，疑為蟗，更增禾旁為龝，為秋之異體。卜辭亦借 □（□）為秋（甲骨文字典）按上古有否春夏秋冬四季存疑，與今之四季區分不相同則可斷言。

之

字從 □（止、趾）在 □（地）上，□ 為人足（趾），一為地，象人足於地上有所往也。有省一為 □，與 □ 同（甲骨文字典）之，往也。在卜辭則以 □ 為代辭，古經傳皆以之（□）為代辭（朱芳圃「甲骨學」）唯孫詒讓謂：甲文皆從 □ 為止，而「之」字則皆作 □。唯 □ 與小篆 □ 同。龍宇純謂：□ 釋為「之」字絕不可通（中國文字學）。

光　明，故其本義作「明」解。按甲骨文 山 為山字，亦作火字，每混用。

或作 皆為人形（甲骨文字典）另見說文許箸：從火在人上，則所照者廣且遠，而所及者

光從火（ ）在人（ ）上，光明意也（羅振玉引說文）而所及者

福壽康寧

解字

福　甲骨文福（ ）字從示（ ）從 ，或又從 （音拱，雙手）或省示，並同。 為有流之酒器，其形多有訛變。福字象以 灌酒於神前之形。

古人以酒象徵生活之豐富完備，故灌酒於神（ ）為報神之福或求福之祭。（甲骨文字典）按卜辭之福字前後形變至繁雜，不贅。卜辭後期有加雙手（ ）捧獻狀。

壽　「甲骨文集」列 為壽字。「形音義大字典」以 為古壽字，壽本作「耕治之田」解，象已犁田疇之形。因田疇溝埂有引長之象，故壽從 聲，借疇為壽。唯甲骨文字典以為 實為金文鑄字重要組成部份，故可為鑄之省形字而單獨使用。

康 ⿰ 角 庚 ⿰ ⿰（庚）從∴。郭沫若謂：庚象有耳可搖之樂器，其下之點表示樂器之發聲振動，此康字必以和樂為基本義（甲骨文字典）按康又借庚聲，古大凡和樂之字多借樂器以為表示。羅振玉據說文許說訓「穅」，穀皮也，或省作康，以為庚下之點象穀皮碎屑之形，恐未必然也（朱芳圃）。

寧 從丁（丂）從⿶（皿）從⿵（宀），與說文之寧字篆文略同，唯不從心，或省作。說文「寧，願詞也，從丂，盉聲。」從皿在宀下，故會室家之安（甲骨文字典）按從⿶（皿）從⿵（宀）（居室）示以牲祭之器皿置於居室，實為盉字初文。從皿在宀下，故會室家之安。唯甲骨文字典對從丁部份未釋。茲據丁山考釋：丁為氏字，是示（示）字的簡筆，示、氏音同字通。而示所從一或二是上帝的象徵，其所從一，正象祭天杆，杆旁之八象所掛之彩帛。示字本誼，就是設杆祭天的象徵。故字字下之丁代表氏族的宗神，字為以皿祭祀宗神求室家之安。

三

有教無類

解字

有　卜辭為 屮（牛）字之異構。蓋古以畜牛為有，故借牛以表「有」義。又 ，甲骨文象右手之形，本為右字，每借為「有」。右、有、又、侑、佑、諧音，古通：又通祐，以右手形示給予援助義（甲骨文字典）卜辭以 表「有」較常見。

教　者。 （音交）說文：效也。 從 （攴）示手持棍扙；從爻示相交擺動；從子示孩童或受教 即在上者手持棍扙有所施而下有效也（參考甲骨文字典，形音義大字典）

無　舞祭（朱歧祥）舞，無音同，故借舞為無字。 象人兩手執物而舞之形（甲骨文字典）另有謂示人持牛尾以

類　「甲骨文字集」列 為 字，即類字。說文：「類，類古今字」。從米 （箕）即畚箕形，從 （音 ），象米粒形，中增一劃，蓋以與沙粒、水滴相別。從 （箕）即畚箕形，從 （音拱）示雙手。 即示兩手捧箕將米黍堆集在一起，引申為歸類、類聚意。

解字

（四）

百年樹人

百年數人

百

從一、從白（白）為古容器，復加指事符號∧，遂為表示數目之百（甲骨文字典）說文：百，十也。從一、白。又戴家祥曰：百從一、白，蓋假「白」以定其聲，復以一為係數—加一予白，會而成百。郭沫若謂白象拇指形，拇為將指，故白引申為伯仲之伯。

年

從禾（禾）從人（人），會年穀熟之意。（甲骨文字典）又似人載禾。初民禾稼既刈，則捆而為大束，以首載之歸，即會意穀熟為「年」之意（朱芳圃「甲骨學」）。

樹

從木（木）從豆（豆）從又，羅振玉釋樹。所從之又，象耒形，以耒刺地掘土使木或物豎立，又從豆（豆），疑以豆器直立之形會樹立之意（甲骨文字典）說文：樹，生植之總名也。徐鍇曰：樹之言豎也。按樹、尌、豎，音同義通。

人

前四形象人側立、跪之形，僅見軀幹及一臂。甲骨文象人形之字尚有大、关、夭、之大象人正立之形，同時亦為「大」「天」字。2象人跪坐之形，亦為人字（甲骨文字典）。

五

文乙衛什　　文以傳道

解字

文

乂乂乂（甲骨文字典）

字象正立之人形，胸部有刻劃之紋飾，故以文身之紋為文。說文：「文，錯畫也。象交文」。甲骨文所從之乂∪等形即象人胸前之交文錯畫，或省錯畫而徑作乂。

以

甲骨文吕字作乚乚象農具，為耒之象形字，即耜（吕）之本字。金文作吕，為「說文」篆文所本。吕為農具，故卜辭借為以字（甲骨文字典）說文：以，用也。另林義光曰：古作乚，不像薏苡，即始之本字，象物上端之形……故始與吕同音，古今相承訓為初（見文源）。田倩君釋：以字的初文為乚，極象一個生物的胚胎發出嫩芽，同意林氏之說。又丁輔之集聯乚用作「私」字。

傳

從人（亻）從專（叀）與「說文」篆文同。專為紡專字，從專之字皆有轉動之義。甲骨文從叀，其上之屮代表三股錢，下為紡專，從旁二人傳遞旋轉，引申為「傳」意（參甲骨文字典）又說文：「傳，遽（驛車）也，從人，專聲」。有作驛遞車馬傳遞解，存參。

道

羅振玉曰：象四達之衢（ ）人所行也。石鼓文或增人（ ）作

其義甚明……古從行之字，或省其右或左，作 及 （甲骨文字典）說文：「道，所

行道也。道者人所行，故亦謂之行。道之引申為道理亦為引道」。

（六）

萬壽無疆

解字

萬

說文：「萬，虫也。從厹（音柔）象形」羅振玉謂象蝎（蠍）形，不從厹。按羅說可從……萬字借為數名（甲骨文字典）又「埤雅」：蜂，一名萬，蓋蜂類眾多，動以萬計。又有謂蝎虫產卵甚夥，乃借意為數字之多之萬字。難以確論。

壽

釋解如前二「福壽康寧」之「壽」字。

無

釋解如前三「有教無類」之「無」。

疆　從畕從己（弓）為彊之原字。古代黃河下游廣大平原之間皆為方形田甫，故畕正象其形。從弓者，其彊域之大小即以田獵所用之弓度之（甲骨文字典）吳大澂曰：儀禮、鄉射禮，危道五十弓。疏云六尺為步，弓之古制─六尺與步相應，此古者以弓紀步之證。丁山曰：彊當以畕為正字，彊右有三畫者為後起字─畕非古於彊也（朱芳圃「甲骨學」）形音義大字典：「甲文彊：為彊（強）字重文，右從二田，含有界畫之意，故古以此通彊界之「疆」。

七

解字

仁心萬載

仁　從介（正面人形）刀（側面人形）「甲骨文字典」列介之正文為「仁」字。疑示二人為仁。說文：仁，親也，從人二。但遍查甲骨文字僅一見刀，似為「刀二」二字，疑被誤為介字。惟介、介兩字皆從「二人」，釋義相同，存參。

「夾」字，異文則釋為「仁」字。形音義綜合大字典列介為甲文「仁」字。林義光氏以為「人二」，故仁，即厚以待人之意。

象形，即心字。字復增口作 🖾，由辭例得證二形同字（朱歧祥「甲骨學論叢」）。

釋解如前六萬壽無疆之「萬」字。

說文：「𩜹，設飪食也。從卂（音載）從食，才聲」。從卂（飞、手持）從皀（皀熟食器）才（屮）聲。從皀（音香）與從食同，皆會手持熟食祭神之意，乃 𩜹 之初文。𩜹 諸形均為 𩜹 之異體，字同（甲骨文字典）吳大澂以為「古載字從 𦫵 從食」。按載為 𩜹 之假借義。其中從皀，後世訛變為從「車」而成「載」。

又釋：𦫵 象枝葉上生茂盛貌，字有增口為 𦫵。比照 戈 字的 𢦏（災），從 屮（屮）聲，是知 𦫵 當隸作 才，讀為載（爾雅・釋天）卜辭習言「今 才」，即「今載」，相當於現今所謂的「今年」。前人有釋此為春或秋字皆不確。（朱歧祥「甲骨學論叢」）按甲骨文字典與形音義綜合大字典，朱芳圃「甲骨學」引羅振玉、王國維說解，均釋 𩜹 字讀若載， 𩜹、載同音假借，借 𩜹 為載。

（八）

藝 林 珍 品

藝林珍品

解字

藝（篆形）從丮（草）或米（木）象以雙手持草木會樹埶之意。（甲骨文字典）吳大澂以為「種也，從丮從木，持木種入土也」引伸為藝術、技藝之義，為後來義。按埶即藝，亦即種。

說文：「埶，種也。從丮、坴，丮持種之」。甲骨文從丮

林 林林林林 從二米（木），與「說文」篆文同。說文：「林，平土有叢木曰林。從二木」（甲骨文字典）。

珍 珍珍珍珍 羅振玉曰：從勹（勹）貝（貝）乃珍字也。勹貝為珍乃會意（朱芳圃「甲骨學」）又甲文珍字：從勹貝。古代貝、玉皆寶物。勹音包，即包字初文。包貝玉而妥藏之，此所包藏者即珍（形音義綜合大字典）。

品 品品 甲骨文所從之口 形偏旁表多種意義。品字所從之口 乃表示器皿。從三口者，象以多種祭物實於皿中以獻神，故有繁庶眾多之義。殷商祭祀，直系先王與旁系先王有別，祭品各有差等，故後世品字引申之遂有等級、品級之義（甲骨文字典）。

九

邑 衛 亻 龢

政通人和

政

象人所居之邑。下從止（趾），表舉趾往邑，會征行之義，為征之本字。卜辭或用為充足之足（甲骨文字典）又吕，從口從 艸（火）卜辭中或與 吕（正）義同。王國維曰：「正以征行為本義」。

通

從辵（彳）從用（甪），或從彳從用，用為聲符（甲骨文字典）用、甪古音同，故從用從甪無別。徐鍇謂：「甪之言，涌（湧）出也」，湧出有無所阻隔意；通為行（彳）無所阻，故從甪聲」（形音義綜合大字典）。

人

見前四「百年樹人」之「人」字釋義。

和

從龠（龠）省，禾聲。說文：「龢，調也。從龠，禾聲」。龠之聲須相諧和，故能引申為「調」義。（甲骨文字典）按龢、和一字。說文：「龠，樂之竹管，三孔以和眾聲也」。甲文 即龠，多管樂器以和眾聲。

解字

醫德眾仰

醫

從匚（匸）從殳（矢）與說文「醫」字篆文同。說文：「醫，盛弓弩矢器也。從匸（音方）矢、矢，亦聲」。羅振玉謂：案齊語，兵不解医作「解翳」。韋注：翳所以蔽兵也。殳為醫假借字，蓋医乃蔽矢之器，猶禦兵之盾然，匸象其形（甲骨文字典）按匸象其形（甲骨文字典）殳為医假借字；医作為医病的医亦為假借。

（匸，受物之器），匸本義作「盛矢之器」解，即俗稱箭囊或箭袋（形音義大字典）翳為医假借

德

從彳（彳）從直（直），李敬齋氏以為「行得正也，從彳，直聲；直，古直字。一曰直行為德，會意」。直即直字，象目視縣（懸錘）以取直之形（形音義大字典）另自字形觀之，此字當會循行察視之義，可隸定為徝。徝字甲骨文又應為德之初文。金文德作徝（辛鼎）與甲骨文徝同（甲骨文字典）列為循字，德字。

眾

從日（日）從孙（乑）、孙或作彳（從）同。眾本義作「望欲有所庶」（說文）乃企望高處而思得與比附之意（參形音義大字典）按卜文從二人：一人側立（勹）一人踞（孓）而面相仰對、仰望而欲比附之時眾人相聚而作之意。（甲骨文字典）引伸為大眾、群眾意。

仰

從人、卬（同仰）卬之本義作「望欲有所庶」（說文）乃企望高處而思得與比附之意（參形音義大字典）

形甚顯，引伸為仰義。

十一

解字

福如東海　壽比南山

釋解如前二「福壽康寧」之「福」字。

從女（女）從口（口），與「說文」如字篆文同。說文：「如，從隨也，從女從口」（甲骨文字典）林義光以為：「從女從口……口出令，女從之」。古

福

如

以女子美德為從父、從夫，其本義作「從隨」解（形音義大字典）從隨即須隨人之意而與人同，引伸為相似、相同曰如。

東

〔甲骨文字形〕

象橐中實物以繩約括兩端之形，為橐之初文。甲骨文金文俱借為東方之東，後世更作橐以為囊橐之專字（甲骨文字典）林義光氏引金文栟證，以為「是東與束同字」。高鴻縉氏以為東字「原像兩端無底，以繩束之形，後世借為東西之東」——東西者，囊之轉音也。丁山曰，徐說甚是……囊中無物，束其兩端，故亦謂之束，暨實以物，則形拓大〔甲骨文字形〕者，囊之拓大者也，故名曰橐－橐與東為雙聲，故古文借之為東方之東（朱芳圃「甲骨學」）。

據（形音義大字典）徐中舒曰，東，古橐字……橐以貯物，物，後世謂之「東西」。從日在木中，不可與束同字」。

海

〔甲骨文字形〕

篆文略同。說文：「衍，水朝宗于海也」，從行從水」（甲骨文字典）甲文衍，從行從川（巛），從水（巛），從行（彳）、彳或作〔甲骨文字形〕同。與說文衍字。

羅振玉氏以為「從川示百川之歸海，誼彌顯矣」。衍之本義作「水朝宗于海貌」解（形音義大字典）按內陸山川水流匯聚之水澤，俗稱海子，衍、海義同。又「甲骨文字集」列〔甲骨文字形〕、〔甲骨文字形〕為油字（正文）海字為異說，存參。

壽

〔甲骨文字形〕

釋解如前二「福壽康寧」之「壽」字。

比

〔甲骨文字形〕

說文：「比，密也。二人為從，反從為比」。古文字正反每無別，故甲骨文從、比二字形體略同，不易區別。又釋：從二（人），象二人相隨形。或從三人（〔甲骨文字形〕）同。「隨行」為引申義。按卜辭中從（〔甲骨文字形〕）比二字之字形，正反互用，混淆莫辨，應據文義以定釋 从（從）或比（甲骨文字典）。

南 甲骨文南字下部從凶，象倒置之瓦器，上部之￢象懸掛

瓦器之繩索，唐蘭以為古代瓦製之樂器，可從。借為南方之稱，卜辭或用作祭祀之乳幼性畜名

（甲骨文字典）田倩君贊同唐氏說，認為凶始為容器，盛酒漿或黍稷之用，後發現其音「殸」，

始作為樂器。轉用於為方位之「南」，是由於「暖」之聲音而來，試看太陽東升西沒唯經過南方是一日

之中最暖和之時，且南、暖雙聲疊韻，故此二字可以通假（田倩君「中國文字叢釋」）

殸 然，

山 象山峰並立之形。甲骨文山字與火字形近，易混，應據卜辭文義具

體分辨之（甲骨文字典）。

十二

立身在誠　為政以德

解字

立

大立一之上。

從大（大）從一，象人正面站立之形，一表所立之地。說文：「立，住也，從大立一之上」。

身

有子（子）形，則其義尤顯。孕婦之腹特大，故身亦可脂腹。腹為人體主要部份，引申之人之全體亦可稱身。甲骨文之身、孕一字（甲骨文字典）。

從人而隆其腹，以示其有孕之形。本義當為妊娠。或作腹內

在

地也。

說文：「才，草木之初生也。從一上貫一，將生枝葉。一，示地平面以下。一貫穿其中，示草木初生從地平面以下冒出。甲骨文才、在一字，卜辭皆用為「在」而不用其本義（甲骨文字典）按「中」之▽示地平面以下。甲骨文「中」之▽示草木初生即剛才長出意。甲骨文才、在一字，同。

誠

從言（戌）從一或從口。甲骨文用為成湯之成（甲骨文字典）羅振玉引說文解字：「成，就也，從戊，丁聲」。以上皆未釋。按從 為兵器，從

口，丁也：即頂、頂巔。或從│，示疑權杖。意即擁有武器又居高位或持有權杖者自為有成就、成功之人。古成字通誠，詩小雅我行其野「成不以富」。

為 ～～～～～ 從 ～（手）從 ～（象），會手牽象以助役之意。殷代黃河流域多象。呂氏春秋・古樂稱：「殷人服象，為虐於東夷。」（甲骨文字典）按牽象助役轉註引伸為助、作、為意。

德 ～～～～ 釋解如前十「醫德眾仰」之「德」字。

以 ～～～～ 釋解如前五「文以傳道」之「以」。

政 ～～～～ 釋解如前九「政通人和」之「政」。

十三

春風化雨

藝林傳薪

解字

春

葉玉森曰：上揭前三諸字，當象方春之樹木枝條抽發阿儺無力之狀，下從（日）即從日，為紀時標識，紬繹其義，當為春字。說文：「萅（春）推也，從草從日，屯聲」。卜辭又作，又省日，似草木初生，仍春象也（朱芳圃「甲骨學」）又象盆中（從凵）草木（屮、木）欣欣向榮之形，以指其時為春（形音義大字典）。

又，亦釋春字。從林、屯（）聲，或增日（日）即春字。說文：「萅，推也。從日、草、從屯」。字有增從三木、四（草），亦有省從一木（朱歧祥「甲骨學論叢」）又甲文從草或木，從日從屯—屯，與小篆春略同。寒氣至春轉溫，草木至此時日而蔓生競長，故從草（木）從日從屯—屯，有萬物盈而始生之意，故春從屯聲（形音義大字典）又甲骨文字典釋　：甲骨文春字與說文「春」字略同。卜辭有今春今　（秋）之語，尚無四季之名，故甲骨文春字與後世之春字內涵當有別。茲存參。

風

象頭上有叢毛冠之鳥，殷人以為知時之神鳥。或加 月（凡）以表音。本字為鳳。卜辭多借為風字（甲骨文字典）葉玉森曰：按契文確為風字，疑 字從長尾鳥；從 月（凡）疑舟帆形，長尾鳥與帆並可占風，故先哲制風字假二物以象意（朱芳圃「甲骨學」）後 月 省變為風同字。象大鳥之冠，省變作 等形，並象鳥有長尾如孔雀然，尾長則奮翼一飛，風象自見，故古風字從長尾鳥。

化

甲文化字，從二人（ ）而一正一反，如反覆引轉，其形仍同，以此而會變化之意（形音義大字典）又釋：象人一正一倒之形，所會意不明。說文：化，教行也。從匕從人，匕亦聲（甲骨文字典）按 字形似一正立之人（ ）將一倒反之人（ ）扶正。引申有教化、變化、化於人之意。

雨

象雨點自天而降之形。一表天，或省一而為 、 。上部之雨點漸與一連而為 ，又變而為 、 ，是為「說文」雨字篆之 所本（甲骨文字典）。

藝

說文：「埶（音藝）種也。從丮坴，持種之。」甲骨文從丮（音載）從中（草）或米，象以雙手持草木會樹埶之意。金文作 ，與甲骨文同（甲骨文字典）按埶為藝之本字。種樹植草亦須才技，引申為藝技之藝（甲骨文字典）。

林

從二木，與「說文」篆文同。說文：林，平土有叢木曰林。從二木（甲骨文字典）。

傳　從 ⟨人⟩ 從 ⟨專⟩，與說文之篆文同。專為紡專字，從專之字皆有轉

動之義。說文：「傳，遽也。從人、專聲」（甲骨文字典）甲骨文 正象紡專之形。其上之

代表三股線，紡專旋轉，三線即成一股。字又從二 ⟨人⟩ 示相互傳推轉動，引申為傳遞之傳。

另說文：「傳，遽也」。遽即驛車。古代車騎遞送官府文書，相互遞傳，故 從二人 ⟨人⟩ 從

⟨專⟩ 即「六寸簿」為官文書─此為傳字另一解。

薪　　從斤 ⟨斤⟩ 從辛 ⟨辛⟩，象以斤斫木之

形，為薪之本字。 當是聲符。或從斤從辛作 ，乃省形。說文：「新，取木也。從斤 從斤 木 ⟨木⟩

聲」（甲骨文字典）按斤 ⟨斤⟩ 象曲柄斧形。 乃以斧砍木取以為柴薪意。薪、新為一字。

萬商雲集　百工齊興

解字

萬

釋解如前六「萬壽無疆」之「萬」字。

商

說文：「商，從外知內也。從㕯，章省聲。」金文作[篆]，其遠近，度其有無，通四方之物，故謂之商也。」[篆]從冏，明也。從[篆]，倒立。李敬齋以為「艱苦也，從倒立，會意」。引申為辛苦致力於從外至內，度其有無，通四方之物乃商義。與甲骨文同，但甲骨文多省口（甲骨文字典）又說文引「漢律曆志云：商之為言章也。章

雲

雲氣之回轉形。與「說文」雲字古文.云形同（甲骨文字典）。從二從[篆]，二表上空，[篆]即[篆]字，亦即回字，於此象雲氣之回轉形。

集

從[篆]（隹）從[篆]（木），或作[篆]　象飛鳥止息於木上。說文：「[篆]，群鳥在木上也。從雥從木。」（甲骨文字典）

釋解如前四「百年樹人」之「百」。

規矩為工具，故其義引申為工作，為事功、為工巧、為能事。然卜辭中 工、工、古多用同「示」，不用為「示」者或即為工字（甲骨文字典）。另有釋 疑即工字，古工、攻、功本係一字。象錐鑽器物，兩端著鐫而付柄於中以便運使，故工之初字為 （加兩手）又作 、 （朱芳圃「甲骨學」）。

李孝定謂：說文「工，巧飾也。象人有規矩也」因疑工乃象矩形。

上平也，象形」。

象禾麥吐穗似參差不齊而實齊之形，故會意為齊。說文：「齊，禾麥吐穗

從 舁（音余）從凡（月）或從又（手）從口（口），即興之初文。說文：「興，起也。從舁從同，同力也」（甲骨文字典）按從 月 即意示二人相互雙手舉盤而興起之，引申為興起、舉起義。

象高圈足槃：從 或 ，象兩手相拱。

十五

鴻圖大展

馬到成功

解字

鴻　從佳（🐦）從工（工）。堆（音洪）即鴻字之或體（甲骨文字典）羅振玉曰：「說文解字：堆，鳥肥大堆堆然也，或從鳥。疑此字與鴻雁之鴻古為一字。惜卜辭之堆為地名，未由徵吾說矣」（朱芳圃「甲骨學」）按鴻通洪，大也。

圖　象兩大石上架木堆積禾穗於倉廩之形。說文：「靣，穀所振入也。宗廟粢盛，蒼黃靣而取之，故謂之靣。從入從回，象屋形，中有戶牖……」靣即廩字，受也。卜辭靣即啚字所由，形義同（參甲骨文字典）羅振玉曰：卜辭啚字或省上口，觀倉廩所在亦可知為啚矣。按堆積禾麥於倉廩即有啚謀、量度之義，引申為規畫事計之艱嗇（參形音義大字典）

大　象人正立之形，其本義為大人，與幼兒♀（子）形相對，引申之凡大之稱而與小相對，多省略頭形而作大。有不省者或作虛框口、口者，或加一、二横劃（參甲骨文字典）卜辭多以大為大字。

功　　成　　到　　馬　　展

（功 glyphs）　（成 glyphs）　（到 glyphs）　（馬 glyphs）　（展 glyphs）　丁山謂：□□ 或省為 □□，□□ 上所從之 II，當是 III 字的初文。說文：「II，極巧視之也，從四工。」四工與兩工之誼同，皆謂善其事也。疑 □□ 從 II 從口（口）即「詩小雅」所謂「巧言如簧」，其音則讀與展同。（丁山著「殷商氏族方國志」）按巧視、巧言，皆為施展其能力之高明，引申為展意。

（甲骨文字典）。　象馬首長鬣二足及尾之形，為馬之側視形，故僅見其二足

（甲骨文字典）按 義又釋至也、達也。　從倒矢（ ）從一，一象地。羅振玉謂：象矢遠來降至地之形。可從。

釋解如前十二「立身在誠」之「誠」字。

釋解如前十四「百工齊興」之「工」字。工、功同一字。

十六

一馬長鳴　萬象中興

解字

一

一：卜辭由一至四，字形作一、二、三、三，以積畫為數，當出於古之算籌。甲文金文均同。屬於指事字，從五至九，則利用假借字，其形作乂（或五）介（或八）十、八、九，至十則為豎（—）形（甲骨文字典）。

馬

釋解如前十五「馬到成功」之「馬」字。

長

象人長髮之形，引申而為凡長之稱（甲骨文字典）余永梁氏以為「此長字實象形，象人髮長貌，引申為長久之義」（形音義大字典）。

鳴

從鳥從口（口），說文：「鳴，鳥聲」。（甲骨文字典）

萬

釋解如前六「萬壽無疆」之「萬」字。

象　象大象之形。甲骨文以長鼻巨齒為其特徵。說文：「象，南越大獸，長鼻牙。象耳牙四足之形」。殷代黃河流域多象（甲骨文字典）。

中　事，聚眾於曠地先建中焉，群眾望見『中』而趨赴，群眾來自四方則建中之地為中央矣」。今案唐說可從。卜辭多有「立中」之辭，與唐說合。（甲骨文字典）按立中即立旗，建中即建旗；立中可以聚眾，又可借以觀測風向。

唐蘭曰：「 象旗之游，本為氏族社會之徽幟，古時有大

興　釋解如前十四「百工齊興」之「興」字。

藝林風華　學界泰斗

解字

藝
釋解如前八「藝林珍品」之「藝」字。

林
釋解如前八「藝林珍品」之「林」字。

風
釋解如前十三「春風化雨」之「風」字。

華
釋解如前一「華夏之光」之「華」字。

學
從𦥑（臼，音菊）從爻（音交）從冖（冖），𦥑或省作𦥑、爻，同。說文解字「𤕝，覺悟也，從教、從冖。冖，尚矇也，臼聲。篆文省作學。」按甲骨文均不從攴，且省子或又省作爻。（甲骨文字典）說文：「爻，交也。」亦效也、

仿也。[符]從爻即學而仿效（動作）而求啟矇（[符]），從[符]示有人出手相助始能去其矇，引申此一過程為「學」義。

界【畕】羅振玉曰：說文解字：「畕，界也。從畕，畕與[畕]為一字，三其界畫也。或從彊、土作疆」。又釋：從田象二田相比，界畫之誼已明，知田與[畕]為一字矣（朱芳圃「甲骨學」）另甲骨文字典釋[符]、[符]為盧字，義不明。

泰[符]象人正立之形，其本義為大人，引申之為凡大之稱而與小相對。（甲骨文字典）朱駿聲氏「疑大、泰、太、汏四形實同字」。小篆太，為「泰」字古文（形音義大字典）說文段註：後世凡言大而以為形容未盡則作太，又泰，大之極也。大、太、泰韻同義通。

斗[符]象有柄之斗形，金文作[符]，與甲骨文同。說文：「斗，十升也，象形，有柄」。商器升斗形製略同，故字形亦相近，惟升（[符]）小於斗，故加小點以區別之（甲骨文字典）

按本集聯「泰斗」古用為星名，有北斗、南斗。泰斗乃指泰山、北斗星。上古認為泰山為群山中最高之山；北斗星為天上眾星中最大之星斗。

聽眾心聲

為民喉舌

十八

解字

聽　從耳（）從口（口）或二口，口有言詠，耳得感知者為聲，以耳感知音聲則為聽。（甲骨文字典）

眾　從日（日）從（从）或作（從），同。蓋取日出時眾人相聚而作之意。說文：「眾多也。從眾目，眾意」實因誤日（日）為目。（甲骨文字典）

心　釋解如前七「仁心萬載」之「心」字。

聲　從耳從（聽），會叩擊懸磬之意。擊磬（）則空氣振動，傳之於耳（）而感之者為聲。或作字之省。說文：「聲，音也。從耳聲。籀文磬。」（甲骨文字典）按從　或　即手（）持棒槌叩擊形。

為 ＲＲＲ　釋解如前十二聯「為政以德」之「為」字。

民 ＲＲ　從 ﾛ 似象眼下視，從 ㄟ（力）象原始農具之耒形，殆以耒耕作須有力，ＲＲ 象俯首力作之形（六書略）此即指一般之民。丁山謂：甲骨文曾否發現「民」字，學者存疑。並謂「周人所謂『民』，可能即商代的『臣』」（甲骨文字典）。

喉 ＲＲＲ　從龍（ＲＲ）從口（ﾛ）。龍為先民想像中之神物。甲骨文龍字乃綜合數種動物之形，並以想像增飾而成（甲骨文字典）龍字加口旁為嚨，乃借音會意。「甲骨文集」列ＲＲ 為嚨。說文：「嚨，喉也。」形音義大字典：「甲文嚨，從口龍聲，與小篆嚨略同，本義作『喉』解」。喉，乃俗稱之喉嚨。

舌 ＲＲＲＲ　象木鐸之鐸舌振動之形。ﾛ 為倒置之鐸體，Ｙ、Ｙ 為鐸舌，附近之 ﹑﹑﹑ 示鐸聲。以突出之鈴舌會意為舌。古代氏族酋長講話之先必搖動木鐸以聚眾，然後將鐸倒置始發言。故舌、告、言實同出一源，卜辭中每多通用（甲骨文字典）。

十九

河山如畫

風月無邊　安國鈞聯

解字

河　[甲骨文字形]

從水（⺡）從丂（ ）或從水從何（ ）；丂、為斧柯之柯本字， 為擔荷之荷本字，柯、荷、河古音皆在歌部，故甲骨文「河」並以 、 為聲符。（甲骨文字典）

山　[甲骨文字形]

釋解如前十一「壽比南山」之「山」字。

如　[甲骨文字形]

釋解如前十一「福如東海」之「如」字。

畫　[甲骨文字形]

甲骨文畫（ ）上象手（ ）執筆（ ），下象所繪之圖形，此即為畫。王國維氏以為「此疑劃字」。朱芳圃氏以為「實古規字」。（形音義大字典）朱歧祥「甲骨學論叢」指 乃以手持筆以畫，隸作畫。

風

釋解如前十三「春風化雨」之「風」字。

月

葉玉森曰：「月之初文必為)、) 象新月」。甲骨文字
典：「象半月() 之形，為月之本字，卜辭借月為夕，每每月())夕()混用。
董作賓曰：卜辭中之月、夕同文。
大抵以有點者為月，無點者為夕」。

無

釋解如前第三「有教無類」之「無」字。

邊

「甲骨文字集」書例列「邊」為存疑字。字從自()、從丙()。 象物之
底座（于省吾）又謂象几形（葉玉森） 字意指鼻子接近几座引申為邊義。

二十

百年好合　五世其昌

解字

百　釋解如前第四聯「百年樹人」之「百」字。

年　釋解如前第四聯「百年樹人」之「年」字。

好　從女（　）從子（　）與「說文」好字篆文形同。說文：「好，美也。從女子」。徐灝氏以為「人情所悅莫甚於女」故從女子，會意（形音義大字典）。

合　林義光以為「按 象物形，倒之為 A， 象二物相合形」。（形音義大字典） 象器蓋相合之形，當為盒之初文。引申為凡會合之稱（甲骨文字典）。

五　丁山曰： 之本義當為收繩器，引伸則曰交午。說文：古者橫直交互謂之五，義之引伸也。按五、互形近音同義通（朱芳圃「甲骨學」）。

世 ⋎⋎⋎

并連三枚豎直之算籌以表示三十之數。（甲骨文字典）說文、卅部：

三十年為一世。按父子相繼曰世，其引伸義也。「甲骨文字典」列 ⋎⋎ 為世，屬異文。

其 ⊠

（其）古文箕省。」（甲骨文字典）按甲骨文箕，為其字重文─其、箕本一字。

象箕形，為箕之初文。說文：「箕，簸也。從竹 甘，象形……」。甘

「甲骨文字集」列 甘 為世，屬異文。

昌 🔲

（其）古文箕省。」（甲骨文字典）按甲骨文箕，為其字重文─其、箕本一字。

🔲 從日從口，或從曰，從日即日與影相接之形，表示日初升之時。甲骨文字典釋

「日」字。說文：「日，明也」。本義訓美言，引申之為凡光盛亮麗之稱。「甲骨文字集」列

🔲、🔲正文為昌字：日字為異說。

二

德壽天齊

風華世仰

解字

德　從彳（ノ丨）從直（ㄓ），李敬齋以為：「行得正也，從彳，德聲。直，古直字。一曰直行為德，會意」。詳見前十「醫德眾仰」之「德」字。

壽　從Ｓ象田埂，埂有引長之象，故壽從聲（詳見前二「福壽康寧」之「壽」字）。

天　說文：「天，顚也，至高無上。從一、大」。自羅振玉、王國維以來皆據說文釋卜辭之天。謂…大象正面人形，二即上字，口象人之顚頂，人之上即所戴之天，或以口突出人之顚頂以表天（甲骨文字典）。

齊　上平也，象形」。象禾麥吐穗似參差不齊而實齊之形，故會意為齊。說文：「齊，禾麥吐穗

風

（凡）以表音。卜辭多惜為風字，原為鳳字（詳見前十三「春風化雨」之「風」字）。　象頭上有叢毛冠之鳥，殷人以為知時之神鳥。或加月

華

（艸）搖擺狀，有無[符]，同。段玉裁、王筠、徐灝諸氏並以華、花實為一字。　林義光謂：甲骨文[符]象華飾之形。示人穿著華服，雙手

世

年為一世。按父子相繼曰世，其引申義也。「甲骨文字集」列[符]為世字。　并連三枚豎直之算籌以表示三十之數（甲骨文字典）說文、[符]部：三十

仰

附之意（參形音義大字典）按卜文從二人：一人側立（[符]）一人跪跽（[符]）而面相仰對，仰　從人（[符]）卩（同仰），仰之本義作「望欲有所庶」（說文）乃企望高處而思得與比

望而欲比附之形甚顯，引申仰義。

文能壽世

惠以養民　安國鈞聯

二三

解字

文　象正立之人形，胸部有刻畫之紋飾，故以文身之紋為「文」。說文：「文，錯畫也。象交文」。甲文所從之 乂 〇 等形即象人胸前之交文錯畫。或有錯畫而徑作 乂 。（甲骨文字典）

說文：「文，錯畫也。象交文」。

能　也。說文：「能，熊屬，足似鹿。能獸，堅中，故稱賢能而強壯者稱能傑字，從羽（毋）從虫（蚰）。虫同蚰，蚰與妿古音近，故當即「說文」蟁字。蟁，棺羽飾也。疑為後來假借義。

「甲骨文字集」列虫為「能」字（異說）「蟁」字（正文）。甲骨文字典釋蚰為

壽　釋解如前第二「福壽康寧」之「壽」字。

世　釋解如前二〇「五世其昌」之世字。

惠

甲文 為惠字，象花卉編插一處之形，有香澤及人意。葉玉森以此為古惠字。再查日人島邦男編「殷墟卜辭綜類」中無 字，故 字為金文應無誤。

按香澤及人引申有施恩及人義。有以 為惠字，字與金文形近，故釋 。

以

釋解如前第五「文以傳道」之「以」。

養

從攴（ ）從羊（ ）或從牛（ ）與說文篆文形同。說文：「牧，養牛人也。」甲骨文或亦從羊（ ）或增 等偏旁，皆同（甲骨文字典）按 、 示以手（ ）持棒棍（ ）牧牛或羊，牧為本字，卜辭用為牧養牲畜。引申之為供養之養。牧、養應為同源之字。

民

釋解如前第十八「為民喉舌」之「民」字。

二三

仁者益壽

德行延年　安國鈞聯

解字

仁

釋解如前第七「仁心萬載」之「仁」字。

者

從黍（秝）從日（曰）疑者字，即古文「諸」字，由黍得聲。金文省作（朱芳圃「甲骨學」）「甲骨文字集」將（舌）（香）列為正文，者字列為異說。按形體甚似。卜辭有借為語助詞。

益

象水滿溢之狀。說文：「益，饒也。從水、皿（　）。皿益之意也。」（甲骨文字典）。說文釋例：水在皿上，乃盈溢之象，其本義作「饒」解，乃增益之使有餘之意。

壽

釋解如前二「福壽康寧」之「壽」。

德

釋解如前十一「醫德眾仰」之「德」字。

行

。羅振玉曰：「象四達之衢，人所行也。石鼓文或增人作

典）。古從行之字，或省其右或左，作及。金文作，與甲骨文同（甲骨文字

延

字。又甲骨文延亦讀如延，延延本無別，後世始分化。說文：「延，安步延延也。」在卜辭中有行走與連綿之義，引申有延長意。（甲骨文字典）

從彳從止，與說文篆文同。延、延古本一

年

釋解如前四「百年樹人」之「年」字。

二四

解字

年豐人樂　民定國安 八然聯

年

釋解如前四「百年樹人」之「年」字。

豐

從屮在凵中、從豆（豆），象豆中實物之形。說文：「豐，豆之豐滿者也。從豆，象形。」按此字羅振玉亦釋豐，但辭例與者有別。又按甲骨文字形與近，或釋為豐，又謂為一字。今按卜辭中此二字用法有別，故仍別為二字（甲骨文字典）。

人

釋解如前四「百年樹人」之「人」字。

樂

從88（絲）從木。羅振玉云：「此字從絲附木上，琴瑟之象也」。早期金文樂鼎作與甲骨文字同。（甲骨文字典）依羅氏所釋，即指張絲於木上，彈以發聲之琴瑟為樂⋯⋯亦即最初以弦樂器代表樂之總義（形音義大字典）。

民

釋解如前十八「為民喉舌」之「民」字。

定

從人（宀）從（正），與說文篆文同。說文：「定，安也。從宀從正。」（甲骨文字典）另，從正，有不偏不倚之意。凡屋舍（宀）必須要正（止）而後牢固，居其中無崩壞之虞，才有安全感，故本義作「安」解（形音義大字典）。

國

從戈（弋）從口（口）。口本應作口，甲骨文偏旁口、口每多混用。孫海波謂：口 象城垣形，以戈守之，國之義也。古國皆訓城。（甲骨文字典）又甲骨文 從戈從口，戈示武器，口示人口即人民。上古人口稀少，逐水草而居並無固定疆域，凡有武器有人民的自衛組織就是國（形音義大字典）按金文國：從戈從口從一，一示土地而滋生或字，或與國實一字。說文：「或，邦也。從口從戈以守一，一，地也。」

安

從宀（宀）從女（女）與說文篆文同。說文：「安，靜也。從女在宀下。」（甲骨文字典）按宀為居室，示女人在居室中有安靜、平安義。

二五

上德不德
大名無名　八然聯

解字

上（二）二　二　上與下本為相對而成之概念，故用一符號置於一條較長橫畫之上下，以標識上下之意。最早本用上仰或下伏之弧形，加一以表示上下之意。後因契刻不便而改弧形作橫畫。（甲骨文字典）又釋謂：上字（二）之長一是指地即平面，短一是指物，故物在地面為上（形音義大字典）。

不　不不不不　卜辭借為否定詞，經籍亦然（甲骨文字典）羅振玉以為不象花胚形，花不，為「不」之本誼。鄂，不，當作柎。柎，鄂足也，古音不、柎同」。王國維、郭沫若據此皆謂「不」即「柎」字。象花萼之柎形，乃柎之本字。鄭玄箋云：「承華（花）者曰鄂（花）者曰鄂，不，當作柎。釋解如前十「醫德眾仰」之「德」字。

德　德德德德德　釋解如前十「醫德眾仰」之「德」字。

德　德德德德德　釋解如前十「醫德眾仰」之「德」字。

大　釋解如前十五「鴻圖大展」之「大」字。

名　說文：「名，自命也，從口（口）從夕（夕），夕者，冥也，冥不相見故以口自名」甲骨文從口從夕，同。（甲骨文字典）按夜色昏暗，相見難辨識，須口稱己名以告知對方，故其本義作「自命」解（見說文許著）。

無　釋解如前三「有教無類」之「無」字。

名　釋解如同聯「大名無名」名字。

二六

光前啟後

益壽延年　丁輔之聯

解字

釋解如前二「華夏之光」之「光」字。

光

又有從行（行），示行進之義（甲骨文字典）按渝，洗也。渝、前諧音，借渝為前。

前

甲骨文從止（止）在月（盤）上。月 或作 火，象高圈足盤形。李孝定謂：止（足趾）在盤中，乃洗足之意，為濤（渝）之原字，前進字乃其借義。

啟

從又（手）從月（戶），或又從口，同。象以手啟戶之形，故為開啟之義。後更加義符曰作 陷，引申之而有雲開見日之義。（甲骨文字典）

後

系之先後。孫（孫）字從系，系（8）亦象繩結之形。文字肇興之前，古人即以結繩紀祖孫世系之先後。孫（孫）字從系，系（8）亦象繩形。蓋父子相繼為世，子之世即系於父之足趾下。甲骨文（先）字從止（止）在人（人）上，8 從倒止（止）系繩下，即表世系在後之下。

意，此即後之本義。（甲骨文字典）

益　釋解如前廿三「仁者益壽」之「益」。

壽　釋解如前廿三「福壽康寧」之「壽」字。

延　釋解如前廿三「德行延年」之「延」字。

年　釋解如前四「百年樹人」之「年」字。

二七

山河依舊

國事更新 安國鈞聯

解字

山 山 山 山 山

釋解如前十一「壽比南山」之「山」字。

河

釋解如前十九「河山如畫」之「河」字。

依

人，衣聲」當為引申義（甲骨文字典）又羅振玉曰：此蓋象襟衽左右掩覆之形，古金文正與

從（人）在（衣）中，象人著衣之形。說文：「依，倚也，從

此同，又有衣中著人者，亦衣字。商承祚曰：作者，疑是依字（朱芳圃「甲骨學」）。

舊

從萑（ ）從（臼）。說文：「舊，鴟舊、舊留

也。」本為鳥名，借為新舊之舊。（甲骨文字典）按字形為鴟舊（ ）棲留於臼（ ）作

舊：臼、舊音同，借為新舊之舊。

國　釋解如前廿四「民定國安」之「國」字。

事　從手（ ）持 。 象干形，乃上端有杈之捕獵器具，口象丫上捆綁之繩索。 或為 之變化。古以田獵生產為事，故從 （手）持干即會「事」意。（甲骨文字典）

更　從丙聲，即古文鞭字（甲骨文字典）。說文：「更，改也，從 ，丙聲。」按更改有變革意，須有力量，故從 （手持棒）。丙與炳為古今字，故從丙意有更改後趨向光明良好義，故更從丙聲 從 （ ）從丙（ ），與說文更字篆文略同。于省吾釋更，謂更（參考形音義大字典）從二丙（ ）相疊，引申有更加意。

新　新、薪為一字。釋解如前十三「藝林傳薪」之「薪」字。新為薪之本字，

二八

心樂山水

學貫天人　八然聯

解字

心　象形，即心字。字後增口作　，由辭例得証二形同字（朱歧祥「甲骨學論叢」）。

樂　從88（絲）從木。羅振玉云：「此字從絲附木上，琴瑟之象也」。即指張絲於木上，彈以發聲之琴瑟為樂；亦即最初以弦樂器代表樂之總義（形音義大字典）。

山　象山峰並立之形。甲骨文山字與火字形近，易混，每每形同，應據卜辭文義分辨之（甲骨文字典）。

水　甲骨文水字繁省不一，作　者與說文篆文同。～象水流之形，其旁之點象水滴，故其本義為水流，引伸為凡水之稱。（甲骨文字典）

學　從　（臼）從爻（交）從　（宀）。說文：「爻，交也。亦效也、仿也」。　從爻即學而仿效以求啟矇（宀），從　示雙手相助始能去其矇。

引申此一過程為「學」義（詳見前十七「學界泰斗」之「學」字）。

貫　象以一穿物以便持之。說文：「毌，穿物持之也。從一橫
貫，象寶貨之形」。說文篆文作橫貫形，有差異。（甲骨文字典）按古毌為毌字，貫為後起
字。

天　釋解如前廿一「德壽天齊」之「天」。

人　釋解如前四「百年樹人」之「人」。

二九

德門集慶

仁宅弘祥　安國鈞聯

解字

德　釋解如前十「醫德眾仰」之「德」字。

門　從二戶，象門形。與說文之門字篆文同。說文：「門，聞也。從二戶，象形。」（甲骨文字典）羅振玉以為「象兩扉形」。

集　釋解如前十四「萬商雲集」之「集」字。

慶　從角（山）從鷹（鷹）。郭沫若謂與金文釋慶之（慶父鬲）略同，故釋慶。然字從鷹從心，而字從鷹從角而非心，故釋慶似宜有別（甲骨文字典）按甲骨文字典以釋為角而非心，以字形，「角」在身上或體內亦不適。「甲骨文字集」也將列為慶字。小雅：「從心從夂（足行）吉禮以鹿皮為贄（禮物），從鹿省，會意。」按疑心有所喜而奉鹿皮為敬即慶，其本義作「行賀人」解（見說文許著）乃對人作賀之意（參形音義大字典）。

仁 　釋解如前七「仁心萬載」之「仁」字。

宅 　從宀（∩）從乇（乇），與說文之篆文字形略同。說文：「宅，所託也。從宀，乇聲。」按甲骨文∩示屋舍居室，乇、乇聲、乇、宅音同，故為宅字。

弘 　肱字。人臂之曲為肱，弓臂則為弘。當釋弘。（甲骨文字典）象弛弓有臂形。說文：「弘，弓聲也。從弓厶聲，厶古文肱字。」按弛弓有臂形，射時箭離弦則發聲，故本義作「弓聲」解。又從厶為聲，厶為古肱字，又肱與洪通，引申為宏大、洪大義（參形音義大字典）。

祥 　象正面羊頭及兩角兩耳之形。說文：「羊，祥也。從，象頭角足尾之形⋯⋯」按甲骨文實以羊頭代表羊。（甲骨文字典）甲骨文祥，為羊字重文，古以羊通祥。又以羊為和善馴良之家畜；性和善馴良者每易獲致福祥，故祥從羊聲（形音義大字典）。

以客為尊

唯誠乃貴

三十

解字

以　釋解如前五「文以傳道」之「以」字。

客　從宀（宀）從夊（夊）從人（人），郭沫若謂乃𡧛之省，即客之古字。（甲骨文字典）羅振玉以為「從夊，即各，旁增人（人）者，象客至而有迎迓之者，客自外來，故各從夊，象足跡由外而內。；從口者，自通姓名也」（形音義大字典）。

為　釋解如前十二「為政以德」之「為」字。

尊　從酋（酉）從廾，象雙手奉尊之形。或從𠬞（廾），則奉獻登進之意尤顯。酉本為酒尊。說文：「尊，酒器也」。（甲骨文字典）按尊或從𨸏，𨸏即阜，即高坵地。象即象雙手奉尊向高處登進，引申為尊敬之尊。

唯　說文：「唯，諾也，從口隹聲。」羅振玉云：「卜辭中語詞之惟，唯諾之唯與短尾鳥之佳同為一字，古金文亦然」。西周金文如毛公鼎、昌鼎俱作，與甲骨文同（甲骨文字典）唯，本義作「諾」解，應諾由口出，故從口，又以應諾之聲如佳，故唯從佳聲。唯、惟、維三字在古互通（參形音義大字典）按唯，除作語助詞外，本義作「諾」，諾由口出，不能更改，尤對長者，故引申為只有、獨義。

誠　釋解如前十二「立身在誠」之「誠」字。

乃　象婦女乳房側面形，為奶（通作嬭）之初文。說文：「乃，曳詞之難也。象氣之出難。」乳、奶為一語之轉。卜辭多用為虛詞，其本義遂隱。（甲骨文字典）

貴　此字應釋貴，乃隤之初文。為之或體。胡厚宣云：「字從兩手（）持在土（）上有所作為，為鐘鏄之原字。鏄（音博），田器也。貴田即隤田，亦即耦田」（甲骨文字典）按上古田器多用蚌鐮治田除草，鏄之鋤田器疑較稀貴，貴、隤音同，故借隤田之隤為高貴、貴重之實。

萬花競媚

百家爭鳴

三一

解字

萬

釋解如前六「萬壽無疆」之「萬」字。

花

釋解如前一「華夏之光」之「華」字。

競

象二人接踵競走之形，其上加▽者，似為頭飾。金文作，說文解字「競從誩、從二人」示二人相競發言為競。（形音義大字典）按以上兩說，一指「競走」，一指「競言」，然兩者「競」意則無異。

林義光氏以為「象二人首上有言，象言語相競意」。（甲骨文字典）說文之篆文本此。

媚

從女（）從眉（），於女之頭部附著眉目，即媚之初文。說文：「媚，說（悅）也。從女，眉聲」（甲骨文字典）按女性姣美，易為人所悅，亦求取悅於人，故從女。又以眉居目上，最易傳情，故從眉聲（形音義大字典）。

百 [甲骨文字形]

釋解如前四「百年樹人」之「百」字。

家 [甲骨文字形]

從宀（∩）從豕（豭），豭亦聲。與說文之篆文同。（甲骨文或作宀（∩）、女（獌）同。說文：「家，居也。從宀，豭省聲」。（甲骨文典）按自殷金文、甲骨文……楷書遞演迄今，「家」字裡面始終是隻豬（豕）而不是人，今人非解。歷代學者釋解紛紜：如段玉裁注「豢豕之生子最多，故人居聚處，借用其字，久而忘其本義，使引伸之意得冒據之」。徐灝謂：「家從豕者，人家皆畜豕也，曲禮曰：問庶人之富，數畜以對」。嚴章福以為「家所以從豕者，非犬豕義之豕，乃古人亥字，亥為豕與亥同……亥為一男一女而生子，非家而何？此所以從豕」……綜上各家釋解均難允當。田倩君在「中國文字叢釋」中以約五千言釋「家」字，結論是：「……幾千年來的家字都是屋子裡一隻豬，以豬居代人居竟是如此之久了，誠可謂『一失聚成千古恨』，面對此字令人啼笑皆非」！

爭 [甲骨文字形]

此字釋者紛紜：劉鶚釋哉，胡小石釋爭，葉玉森疑為殺之初文，唐蘭釋牽，柯昌濟釋爰，于省吾釋曳，後又釋爭。甲骨文字典釋玦，認為玦之實象玦形，為環形而有缺口之玉璧，以兩手持之會意，從玉為後加義符。綜上諸釋，本聯擇釋「爭」字之象上下兩手（手爪）各持一物之一端相曳之形，以會彼此爭持之意（參形音義大字典）。

鳴 [甲骨文字形]

釋解如前十六「一馬長鳴」之「鳴」字。

三二

貴在良善　美求相知

解字

貴　釋解如前三○「唯誠乃貴」之「貴」字。

在　釋解如前十二「立身在誠」之「在」字

象穴居之兩側有孔或台階上出之形，當為廊之本字。口表

良　穴居，﹨為側出之孔道。廊為堂下周屋，今稱堂邊屋簷下四周為走廊，其地位恰與穴居側出之孔道（岩廊）相當。「良」為穴居四周之岩廊，也是穴居最高處，故從良之字，有明朗高爽之義。說文：「良，善也。從畗省，亡聲」（甲骨文字典）

善　上從䇂（羊）下從誩（誩），或簡化為口、口等形。郭沫若隸定為莔，謂為瞿之古文。此字實即說文之譱字、譱之篆文作或蕃，所從之 口口 當由 口、口 訛變而來。口口 即膳食之膳之初文，蓋殷人以羊為美味，

故〔義〕有吉美之義（甲骨文字典）按〔義〕即膳，說文之篆文作善。膳、善音同義通。

美　象人（大、大）首上加羽毛或羊首等飾物之形，古人以此為美。所從之〔羊〕為羊頭，〔羊〕為羽毛。說文：「美，甘也。從羊從大。羊在六畜主給膳也，美與善同意。」（甲骨文字典）

求　象皮毛外露之衣，即裘之本字。說文：「裘，皮衣也。從衣，求聲。」（甲骨文字典）王國維謂〔求〕亦裘字，此則尚為獸皮而未製衣時之形，字形略屈曲，象其柔委之狀（形音義大字典）另謂：求乃裘之初字，卜辭作〔裘〕、〔裘〕諸形，象死獸之皮，其字大抵中畫垂直而左右對稱，與〔希〕之作〔希〕有別（朱芳圃「甲骨學」）。

相　從目從木，與說文之相字篆文略同。說文：「相，省視也。從目從木。」（甲骨文字典）林義光以為：「凡木為材，須相度而後可用，從目視木」。引申為彼此相處互交欣賞意。

知　從干（盾）從口從矢（矢），意示口出言如矢，射及干（盾）即對方，而轉注會意為知道了的「知」。方言：函谷關以東謂之「干」；以西謂之「盾」。徐灝謂「知、智本一字」。段玉裁謂「知、智二字多通用」。

三三

君子安心

達人知命

解字

君 說文：「君，尊也。從尹，發號故從口。」尹（），為古代部落酋長之稱，甲骨文從尹從口同（甲骨文字典）按字從手（）從—，示以手握權杖即尹，又從口，示發號司令。即手握權杖以發號司令者君也。

子 甲骨文地支之子作、出等形，地支之巳作、、等形，為一字，皆象幼兒之形。象幼兒有髮及兩脛；象幼兒在襁褓中兩臂舞動，故其下僅見一直畫而不見兩脛（甲骨文字典）。

安 釋解如前二四「民定國安」之「安」字。

心 釋解如前七「仁心萬載」之「心」字。

達（甲） 達字作[glyph]，省作[glyph]。甲骨文中從[glyph]（彳）偏旁的字例有省止（[glyph]），說文所無（甲骨文字典）按[glyph]，從彳（道路）從[glyph]（人足），乃人行走於道路意甚顯，釋彳（彳）從大（[glyph]）為聲而表暢通無阻，通達意。

人 釋解如前四「百年樹人」之「人」字。

知 釋解如前三二「美求相知」之「知」字。

命 從A從卩（[glyph]），A即[glyph]之省。A[glyph]象木鐸形：A為鐸身，其下之短橫為鈴舌。古人振鐸以發號司令，從卩乃以跪跽之人表受命之意。說文：「令，發號也。從A、卩。」（甲骨文字典）按甲骨文命、令一字，同。

三四

時和歲樂

山高水長　丁輔之聯

解字

時　從之（ㄓ）在日上。商承祚以為「此與許書（時）之古文（㫡）合。」甲骨文「時」從之（ㄓ）從日。古文㫡亦從之（屮）從日。之，為行走，日行為時。（形音義大字典）按㫡疑意示足趾（止）在日之前，顯示人行走經過，時間隨之往後而逝，引申為時間之「時」。

和　釋解如前九「政通人和」之「和」字。

歲　歲戊古本一字，甲骨文歲字像戉形。于省吾曰：「𢦏字上下兩點即表示斧刃上下尾端迴曲中之透空處，其無點者，乃省文也。」（甲骨文字典）林義光以為「毛公鼎用鉞用征，後借歲為鉞，歲鉞古同音，即鉞之古文，二止（足跡）象踰越形。」（形音義大字典）按此字簡釋之：即歲鉞同音相借，後歲𢦏加屮屮，意示走（屮）過時光，引申為歲月之歲。

樂　釋解如前二四「年豐人樂」之「樂」字。

山　釋解如前十一「壽比南山」之「山」字。

高　象高地穴居之形。冖為高地，凵為穴居之室，㐭為上覆遮蓋物以供出入之階梯。殷代早期皆為穴居，已為考古發掘所證明。（甲骨文字典）林義光以為「㐭象台觀高形，口象物在其下。」按林氏乃據說文釋解，存參。此處釋解採以居室階梯之高升示意為高之義。

水　釋解如前二八「心樂山水」之水」字。

長　象人長髮之形，引申而為凡長之稱。（甲骨文字典）

三五

心如明月
面有和風 八然聯

解字

象形，即心字。字復增口作[圖]，由辭例得證二形同字（朱歧祥「甲骨學論叢」）。

如：從女（[圖]）從口（口）。說文：「如，從隨也，從女從口」。按從隨即須隨人之意而與人同，引申為相似、相同曰如。按古時以女子美德為從父、從夫，教命多為口所出。林義光以為：「從女……口出令，女從之」。

明：[圖]，同。[圖]為窗之象形，以夜間月光射入室內，會意為明；或從日，則以月未落而日已出會意；或從田，乃日（日）之訛（甲骨文字典）田倩君在「中國文字叢釋」中釋「明」有謂「試把不同形體的明字，放在一起來看：如從月從[圖]的[圖]為窗外有月；從月從口的[圖]是戶外有月；從月從田的[圖]是田野上有月；從日從月的[圖]是天上的日月；還有從月從目的明和從月從囧相同。「釋例」

從月（[圖]）從[圖]（囧）。從[圖]或從[圖]（日）、從田，同。

謂：「囧似即目字，目之古文⊙形頗似⊙……」。

月

字典：「象半月（）之形為月之本字，卜辭借月為夕，每每月、夕混用。董作賓曰：「卜辭中之月、夕同文」。

葉玉森曰：「月之初文必為，象新月」。甲骨文

面

從（目）⊙（目）象人面部匡廓形，目乃面部最主要特點，故從目（甲骨文字典）朱芳圃「甲骨學」中，除以上所列面字外，增錄⊙字。又「形音義大字典」列為面字，存參。

有

卜辭為（牛）字之異構。蓋古以畜牛為有，故借牛以表「有」義。又，甲骨文象右手之形，本為右字，每借為「有」。詳見前三「有教無類」之「有」字。

和

從（龠）禾（）聲。甲骨文有省為。說文：「龠，樂之竹管，三口以和眾聲也」。甲骨文之A象合蓋，象編管，會意有共鳴和音；再從禾聲，引申為調和、和樂之和。

風

（凡）以表音。本字為鳳字。卜辭多借為風字。象頭上有叢毛冠之鳥，殷人以為知時之神鳥。或加（凡）詳見前十三「春風化雨」之「風」字。

三六

高風永壽

碩德大年

解字

高

象高地穴居之形。為穴居上覆蓋物以供出入之階梯，階梯高升之形示意為高義。詳見前三四「山高水長」之「高」字。

風

（凡）以表音。本字為鳳字。卜辭多借為風字。詳見前十三「春風化雨」之「風」字。象頭上有叢毛冠之鳥，殷人以為知時之神鳥。或加月

永

從彳（彳）從人（人），人之旁有水點，會人潛行水中之意，為泳之原字。說文：「永，長也。」象水巠（同巠）從人（人），以訓長乃借義。永字既為長義所專，遂更加水旁而作泳以表永之本義。（甲骨文字典）按從彳示河流（如道路）從水點，再從人（人）即人在河流中游泳，永為泳字假借，引申為永久，長久義。

壽

釋解如前二「福壽康寧」之「壽」字。

碩　從丆從甴（口），或省口，同。丆疑為石刀形之訛變。石刀本作口形，改橫書為直書遂作D形，而刀筆又將圓弧刻為折角作丆形。或又增從甴，甲骨文甴形偏旁每可表示器皿，丆甴增甴形則為石器，以石器本質為石，進而表示一般之石。（甲骨文字典）

德　從彳（彳）從直（𢆶），李敬齋以為「行得正也」，從彳（行），𢆶聲：𢆶，古直字。一曰直行為德，會意（詳見前十「醫德眾仰」之「德」字）。

大　象人正立之形，其本義為大人，與幼兒形（子）子字相對，引申之凡大之稱。卜辭多以大為大字（參甲骨文字典）。

年　從禾（禾）從人（人），會年穀豐熟之意（甲骨文字典）似人首載禾。初民禾稼既刈，則捆而為大束，以首載之歸，即會意穀熟為「年」（朱芳圃「甲骨學」）。

三七

吉人得大福　仁者享高年

解字

吉

文：從十（甲）從口（曰、口）。十為甲，天干之首，古或以甲日為吉日，遂制「吉」字。葉玉森曰：按甲骨文「吉」字變態極多，疑以 [甲骨字形] 為初至變形為其他 [甲骨字形]……各體，或為後來訛變，原誼隱晦。郭沫若有釋象牡器、于省吾謂象句形，下從之口為丟盧。吳其昌謂吉字象一斧一碪之形。金文作 [金文字形] 形，是即說文篆文所本（參朱芳圃「甲骨學」、甲骨文字典）。

人

釋解如前四「百年樹人」之「人」字。

得

文：從手（又）持貝（貝）。羅振玉以為「從又（手）持貝，得之意也」，或增彳（行）。按增彳（行），示取難坐致，有行而覓求始得之意。

大

釋解如前十五「鴻圖大展」之「大」字。

福　釋解如前二「福壽康寧」之「福」字。

仁　釋解如前七「仁心萬載」之「仁」字。

者　從黍（）從口（），疑者字，即古文「諸」由黍得聲，者、諸協聲。金文省作（朱芳圃「甲骨學」）「甲骨文字集」將舌（、）香（、）列為正文。者字列為異說，按彼此形體甚似。卜辭有借為語助詞。

享　象穴居之形。口為所居之穴，為穴居旁台階以便出入，其上並有覆蓋以避雨。居室既為止息之處，又為烹製食物饗食之所，引伸之而有饗獻之義（甲骨文典）按有饗獻則有享受也。

高　釋解如前三四「山高水長」之「高」字。

年　釋解如前四「百年樹人」之「年」字。

三八

知足人長樂　為善品自高

解字

知

從干（盾）從口（口）從矢（矢），意示口出言如矢，射及干即對方，而轉注會意為知道了的「知」。徐灝謂「知、智本一字」。段玉裁謂「知、智二字多通用」。按方言：函谷關之東「盾」或謂之「干」，關西謂之盾。

足

從口象人所居之城邑，下從止（止），表舉趾往邑，會征行之義，為征之本字。卜辭或用為充足之「足」。又象字象人脛足之形，即「人之足」之本字（甲骨文字典）按以上足字釋解用作滿足、足夠之「足」為假借義。

人

象人正立之形，同為大字。象人跪坐之形，亦為人字（甲骨文字典）。前三形象人側立之形，僅見軀幹及一臂。

長

象人長髮之形。象人長髮之形，引申而為凡長之稱（甲骨文字典）余永梁以為「此長字實象形，象人髮長貌，引申為長久之義」（形音義大字典）。

樂　從 88（絲）從木（木）。羅振玉云：「此字從絲附木上，琴瑟之象也」。早期金文樂鼎作 ，與甲骨文同。（甲骨文字典）依羅氏所釋，即指張絲於木上，彈以發聲之琴瑟為樂；亦即最初以弦樂器代表樂之總義（形音義大字典）。

為　從又（手）從 （象），會手牽象以助役之意。殷代黃河流域多象。（甲骨文字典）按牽象助役，引伸為助、作、為之意。

善　上從 （羊）下從 （誩），或簡化為 、，當由 等形。此字實即說文之 字，之篆文作 ，所從之 訛變而來。蓋殷人以羊為美味，故 有吉美之義（甲骨文字典）按 即膳，說文之篆文作善。膳、善音同義通。膳、善之初文。

品　甲骨文所從之 口 形偏旁表多種意義，品字所從之 口 ，乃表示器皿。從三口 者，象以多種祭物實於皿中以獻神，故有繁庶眾多之義。殷商祭祀，直系先王與旁系先王有別，祭品名有差等，故後世「品」字引申之遂有等級、品位之義（甲骨文字典）。

自　象鼻形。說文：「自，鼻也。象鼻形」（甲骨文字典）。

高　象高地穴居之形。說文：「高，象高地穴居之形」。 為高地， 為穴居之室， 為穴居之室，覆遮蓋物以供出入之階梯。殷代早期皆為穴居，已為考古發掘所證明（甲骨文字典）高字之 為上形為供出入之階梯，象形會意為高意。

好酒知己飲　美食嘉賓傳

三九

解字

釋解如前二〇「百年好合」之「好」字。

從水、〳〳（水）從酉（酉），與說文「酒」字篆文略同（甲骨文字典）羅振玉曰：從酉從〳〳，象酒由尊中挹出之狀，即許書之酒字也。卜辭所載諸酒字為祭名。考古時，酒熟而薦祖廟，然後天子與群臣飲之于朝（朱芳圃「甲骨學」）葉玉森曰：按酉即古文酒字。王國維曰：酉象尊形。

釋解如前三二「美求相知」之「知」字。

葉玉森謂：象編索之形，取約束之誼（殷虛書契前編考釋）林義光氏以為「象詰詘成形可記識之形。凡方圓平直，體多相類，惟詰詘易於識別。」釋名曰：己皆有定形可紀識也。引申之，人己言己以別於人者，己在中，人在外，可紀識也。

飲

象人（　）俯首吐舌（　）捧尊（　）就飲之形，為飲之初文。字形在卜辭中每有省變，　或省作　，故　亦作　。卜辭　釋飲，通。

（甲骨文字典）

美

釋解如前三二一「美求相知」之「美」。

食

A象盒蓋，　象熟物器具，旁點示香氣，引申為集米熟之而生馨香之氣乃飯食之「食」。象簋上有蓋之形，乃日用饕飧之具，以盛食物，故引申為凡食之稱。說文：「食，入（音集）米也。從皂，人（音集）聲，或說人皂也。」（甲骨文字典）按

嘉

從女從力。卜辭用　（嫠）為嘉（參甲骨文字典）。文：「嫠，女師也。從女，加聲」。按說文女師所教婦德、婦言、婦容、婦功，加教於女，故從女（　）從力（　）郭沫若釋嫠，謂讀為嘉。說

賓

從女從力。卜辭用（女）皆為人形，下又從　（止），與　（各）字所從　同義，示有人自外而至，故甲骨文賓字象人在室中或踞而迎賓之形。雖字形歧出，各有增省，而其所會意則同。（甲骨文字典）上從　、　、　，皆象屋形；下從　（人）或

傳

釋解如前十三「藝林傳薪」之「傳」字。

四十

仁風春日永

德望吉星高　安國鈞聯

解字

仁　從 大（正面人形）人、亻（側面人形）說文：「仁，親也，從人二」。林義光氏以為「人二」故仁，即厚以待人之意（詳見前七「仁心萬載」之「仁」字）

風　象頭上有叢毛冠之鳥，殷人以為知時之神鳥。或加 月（凡）以表音。本字為鳳字。卜辭多借為風字（甲骨文字典）詳見前十三「春風化雨」之「風」字。

春　前二字形，葉玉森曰：當 象方春之樹木枝條抽發阿儺無力之狀，下從 日 即從日，為紀時標識，紳繹其義，當為春字。後三字形亦釋春字： 從林（林）屯（屮）或增日。屯，有萬物盈而始生之意，草木始生故春從屯聲（詳見前十三「春風化雨」之「春」字）。

日　象日之形。日應為圓形，甲骨文日字因契刻不便作圓，故多作方形，其中間一點用以與方形或圓形符號相區別。（甲骨文字典）葉玉森以為「疑先哲因口○製造在前，恐日作○相混，故改作正方、長方形。又於形內注一橫直之符號者，乃求別於口；厥後訛變為○、○諸形……」（參形音義大字典）

永　從彳示河流，從∴水點，從彳（人），即人在河流中游泳，為泳之原字，永為泳字假借，引申為之久、長久義（詳見前三六「高風永壽」之「永」字）。

德　從彳（彳）從直（止），李敬齋以為「行得正也，從彳，從直」。一曰直行為德。（甲骨文字典）

望　象人舉目之形，下或從 口、口（土）作……象人站立土上遠望。為遠望之望本字。（甲骨文字典）

吉　……葉玉森曰：疑 、 為吉字初文：從十（甲）從 口、口（日）。十為甲骨文之「甲」字，天干之首，古或以甲日為吉日，遂制「吉」字。（詳見前三七「吉人得大福」之「吉」字）。

星　象眾星羅列之形，為星之本字，或加 生（生）為聲符（甲骨文字典）。

高 象高地穴居之形。冂為高地，凵為穴居之室，分為上覆遮蓋物以供出入之階梯。疑以居室階梯高升示意為高之義。詳見前三四「山高水長」之「高」字。

四一

鳳鳴春正好

燕舞日初長 安國鈞聯

解字

鳳 象頭上有叢毛冠之鳥，殷人以為知時之神鳥。或加 冎（凡）以表音。卜辭多借為風字（甲骨文字典）甲文鳳字，約有繁簡不同之十餘形。卜辭中多假鳳為風。董作賓以為「本來風字最初假借鳳的象形字，鳳就是孔雀，他有頭上的華冠，尾上的斑眼⋯⋯鳳之翼大，其飛生風，假借鳳字作風，真是再好也沒有了。」（參形音義大字典）

鳴

釋解如前十六「一馬長鳴」之「鳴」字。

春

釋解如前十三「春風化雨」之「春」字。

正

釋解如前九「政通人和」之「政」字。

好

釋解如前二〇「百年好合」之「好」字。

燕

象燕形。羅振玉以為「象燕張口布翅歧尾之形……卜辭借為燕享字」。（形音義大字典）

舞

釋解如前三「有教無類」之「無」字。

日

釋解如前四〇「仁風春日永」之「日」字。

初

從刀（ㄉ）從衣（ㄥㄟ）。說文：「初，始也。從刀從衣，裁衣之始也」。（甲骨文字典）按以刀裁布帛為衣形以供縫合成衣，此裁布帛之事曰初，其本義作「始」解。（見說文許

長
著）

釋解如前十六「一馬長鳴」之「長」字。

四二

德成言乃立
義在利斯長　安國鈞聯

解字

德

釋解如前十「醫德眾仰」之「德」字。

成

釋解如前十二「立身在誠」之「誠」字。

言

象木鐸之鐸舌振動之形。ᗜ為倒置之鐸體，丫、丫、為鐸舌，卜辭中，舌、（告）、（言）實為一字。（參前十八「為民喉舌」之「舌」字釋）朱芳圃以為「（ ）言之丫、丫即簫管也，從口（ ）以吹之，旁·· 表示音波。爾雅云大簫謂之言，按此當為言之本義」（甲骨學）。

乃

釋解如前三十「唯誠乃貴」之「乃」。

立

從大（大）從一，象人正面站立之形，一表所立之地。說文：「立，住也。」從大，立一之上。」（甲骨文字典）按 大、大 甲文即人字。

義

從我（戈）從羊（羊），與說文義字篆文形同。段玉裁謂：從羊與善美同意。傳：「義，善也。」疑此乃義字本義。說文：「義，己之威儀也。」從我羊」（甲骨文字典）按甲骨文羊即祥字，祥即善美、善祥意；於我所表現之善祥即為義（形音義大字典）。

在

釋解如前十二「立身在誠」之「在」。

利

象以耒刺地種禾之形。♀（耒）上或有點乃象翻起之泥土。或省♀（手）丄（土）。利字從力得聲。藝（種）禾故得利義。（甲骨文字典）

斯

字從二弓。王國維曰：弜 為柲之本字。柲，弓檠馳則縛之於弓裡備損傷，故從二弓，弜之本義為弓檠，引伸之為輔為重。（甲骨文字典）查「甲骨文字集」將弜列為弱「正文」；斯、柲、比為「異說」。按釋「斯」字，據說文：「斯，析也、離也。」字形 弜 從二弓有相離柝意。按大戴禮：「斯作則」（哀公問五義篇）。

長

釋解如前十六「一馬長鳴」之「長」字。

四三

明⽉家家共

春光處處同

解字

明月家家共

春光處處同

明

釋解如前三五「心如明月」之「明」字。

月

釋解如前三五「心如明月」之「月」字。

家

釋解如前三一「百家爭鳴」之「家」字。

共

象拱其兩手有所奉執之形，即共之初文。甲文有用如供，當為供牲之祭（甲骨文字典）。

春

釋解如前十三「春風化雨」之「春」字。

光　釋解如前一「華夏之光」之「光」字。

處　從口、匚、ㄩ 並象古之居穴，以足（ㄓ、）向居穴會各之意。甲骨文「各」（來）字頗多異體，或加彳（彳）旁，以明行來之義，或有從（足）從口、從匚、從止從匚 等形，則所會意不明，僅從用例及對貞辭中知其為各字（甲骨文字典）按從（足）從彳（行），示有人行向居室（宀）與室中人相處意。

同　從凡（凡）從口（口），說文篆文將 訛作（音茂）。說文：「同，合會也。從凡從口」。（甲骨文字典）李敬齋以為「眾口咸一致也。從凡、口，會意」。按說文口（音茂）作「重覆」解，口作言語解，凡人所言互相重覆，故同之本義作「合會」解。形音義大字典釋：甲骨文 象承槃形， 從 從 ，示在承槃相覆下眾口如一，引申為「同」意。

人類如一家　世事即萬泰

四四

解字

人（ﾀ、ﾀ、ﾉ、ﾉ）之形。（參甲骨文字典）

象人側（ﾀ、ﾀ、ﾉ、ﾉ）立，正（大）立，或跪坐

類

（⋯⋯），象米粒形，中增一橫畫，蓋以與沙粒、水滴相別。從（箕）即畚箕形，從「甲骨文字集」列為類字，即類字。說文：「頛，類古今字」。從米（音拱，示雙手）即示兩手捧箕將米黍堆集在一起，引申為歸類、類聚意。

如

從女（⋯）從口（口）。說文：「如，從隨也。從女從口」。從隨，即須隨人之意而與人同，引申為相似、相同日如。詳見前十一「福如東海」之「如」字。

一

指事字（甲骨文字典）。卜辭由一至四，字形作 一、二、三、三，以積畫為數，當出於古之算籌。屬於

家　從 宀（∩）從 豕（豭），豭亦聲。詳見前三一「百家爭鳴」之「家」字。

世　并連三枚豎直之算籌以表示三十之數（甲骨文字典）說文卅部：三十年為一世。按父子相繼為世，其引伸義也。「甲骨文集」列 凵 為世字。

事　從手（又）持 屮。屮 象干形，乃上端有枝之捕獵器，中、屮 之變化。古以田獵生產為事，故從 屮 持干即會做事之「事」字（甲骨文字典）。 屮 象Y上捆綁之繩索。屮 或為 中、屮 之變化。

即　從皀（豆）從卩（ ），象人（ ）就食（豆）之器，象人（ ）就食之形。說文：「即，即食也。從皀，卩聲。」（甲骨文字典）林義光以為「即，就也；薦熟物 ... 形。說文：「即，即食也。從皀，卩聲。」此句引伸為就是、就食的就。

萬　釋解如前六「萬壽無疆」之「萬」。

泰　象人正立之形，其本義為大字（甲骨文字典）朱駿聲「疑泰、太、汰、大四形實同字」。小篆太，為泰字古文。說文段註：大、太、泰韻同義通。

四五

大名尊北斗

人望若南山　安國鈞聯

解字

大

象人正立之形，其本義為大人，與幼兒𡦅形相對，引申之凡大之稱而與小相對，多省略頭形（口）而作大。（參甲骨文字典）

名

說文：「名，自命也，從口（口）從夕（夕），夕者，冥也，冥不相見故以口自名」。甲骨文從口從夕，同。（甲骨文字典）按夜色昏暗，相見難辨識，須口稱己名以告知對方，故其本義作「自命」解（見說文許著）。

尊

從酋（酉）從廾，象雙手奉尊（酉）之形。引申為尊敬之尊。（詳見前三〇「以客為尊」之「尊」字）

北

象二人相背之形，引申為背脊之背。又中原以北建築，多背北向南，故又引申為北方之北。說文：「北，菲（音跬，乖義）也。從二人相背」。（甲骨文字典）

斗　象有柄之斗形。詳見前十七「學界泰斗」之「斗」字。

人　象人側立，跪坐形，尚有正立 大、大 形，亦人字（甲骨文字典）。

望　象人（ ）舉目之形。下或從 Δ（土），象人站立土上遠望。為遠望之望本字（甲骨文字典）。

若　甲文若 ，羅振玉以為「象人舉手而跽足，乃象諾時巽順之狀，古諾與若為一字。」葉玉森以為「象一人跽而理髮使順形，卜辭之若均含順意」。按卜辭用為順、許諾、似、同意。

南　南字下部從 山 ，象倒置瓦器，上部之 Y 象繩索，唐蘭以為古代之瓦製樂器，借為南方之稱。詳見前十一「壽比南山」之「南」字。

山　象山峰並立之形。甲骨文山字與火字形近幾同，應據卜辭文義分辨之（甲骨文字典）。

四六

政敗用媚吏
君明尊直臣

解字

政

釋解如前九「政通人和」之「政」字。

從攴（攴）從口（貝），與說文敗字篆文略同。甲骨文又有從貝從

敗

從攴（攴）從（貝），與說文敗字篆文同。按從攴（攴），示手（手）持棒棍
口之（貝），于省吾亦釋為敗之初文。（甲骨文字典）

（一）敲擊貝（貝）。貝在上古為財貨，擊之則毀敗，故有敗意。

用

甲骨文用字，從卜從用，用為骨版；從卜（卜）者，
示骨版上已有卜兆。卜兆可據以定所可施行與否，故以有卜兆之骨版，表施行使用之義。（甲
骨文字典）葉玉森以為「予疑從用、用，並象架形；從卜，蓋象干（竿杙）形，置干於架，有事
則用之，似含備物致用之意，故用亦訓備」。（形音義大字典）

媚

女從眉之眉字，與說文媚字篆文形同，為形聲字。說文：「媚，說（悅）也。從女，眉聲」
從女（女）從眉（眉），於女之頭部附著眉目，即媚之初文。又有從

（甲骨文字典）又女性姣美，易為人所悅，亦求取悅於人，故從女；又以眉居目上，最易傳情……故從眉聲（形音義大字典）。

吏　從又（ㄐㄧ）持干（ㄍㄢ）以搏取野獸。上端有權之捕干即會「事」意。或作，乃簡化。古以捕獵生產為事，故從又（手）持獵器具，口象Y上綑綁之繩索。實為「事」字之初文，後世復分化孳乳為史、吏、使等字。說文：「史，記事者」。「吏，治人者」。治人亦是治事。「使，令也」。謂以事任人也。故事、史、吏、使等字應為同源之字（甲骨文字典）惟王國維、吳大澂等學者釋義有別，不贅。

君　釋解如前卅三「君子安心」之「君」字。

明　釋解如前卅五「心如明月」之「明」字。

尊　釋解如前三○「以客為尊」之「尊」字。

直　從目上一豎，會以目視懸，測得直立之意。說文：「直，正見也」。（甲骨文字典）甲文從一（十字）從（目），十目所見，必得其直（形音義大字典）。

臣　象豎目形。郭沫若謂：「以一目代表一人，人首下俯時則橫目形為豎目，故以豎目形象屈服之臣僕奴隸。」（甲骨文字典）董作賓、高鴻縉皆謂「象瞋目之

形。後借為君臣之臣……。朱芳圃以為甲文 臣象一豎目之形，人俯首則目豎，所以象屈服之形者始以此也（形音義大字典）。

四七

解字

九州百事興
萬山千水美

象曲鉤之形。鉤字古作句（句即勾）。羅振玉云其狀正為圓環，下有物如蛇狀，尾上曲為鉤。句、九古音同，故句得借為九，復於句形上加指示符號而作ㄐ（糾）也。臂節ㄐ曲，故曰九。象形……借為數字讀如韭」。
（形音義大字典）

ㄐ（甲骨文字典）李敬齋以為「ㄐ

象水中高土之形，與說文「州」字古文略同。說文：州，水中可居曰州（甲骨文字典）

羅振玉以為「州為水中可居者，故此字旁象川流，中央象土地」。
（形音義大字典）

百

釋解如前四「百年樹人」之「百」字。

事

釋解如前二七「國事更新」之「事」字。

興

從（音余）從凡或從手從口，即興之初文。說文：「興，起也。從舁從同，同力也」（甲骨文字典）按從舁，象高圈足槃；從或，象兩手相拱。即意示二人相互雙手舉槃而興起之，引申為興起、舉起義。

萬

釋解如前六「萬壽無疆」之「萬」字。

山

釋解如前十一「壽比南山」之「山」字。

千

甲骨文從一、（人）聲，以一加於人，借人聲為千。（甲骨文字典）按人為真韻，千為先韻，「真」古通「先」，韻通。李敬齋以為「古代伸拇指為百，指自身為千，故千從一人」。

水

之形，其旁之點象水滴，故其本義為水流，引申為凡水之稱。（甲骨文字典）甲骨文水字繁省不一，作者與說文篆文同。象水流

美 象人（大、大）首上加羽毛或羊首等飾物之形，古人以美與善同意。」（甲骨文字典）

此為美。所從之 為羊頭， 為羽毛。說文：「美，甘也。從羊從大。羊在六畜主給膳也，

四八

載酒延明月

登山望白雲 安國鈞聯

解字

載 從 （ ）才（ ）聲。從 （音香）與從食同，皆會手持熟食祭神之意，乃 之初文。吳大澂以為「古載字從 從食」（甲骨文字典）。按載為 之假借義， 、載音同義通。從 說文：「 ，設餁也。從 從食，才聲」。 從 後世訛變從車而成載。

酒

釋解如前三九「好酒知己飲」之「酒」字。

延

釋解如前廿三「德行延年」之「延」字。

明

釋解如前卅五「心如明月」之「明」字。

月

釋解如前十九「風月無邊」之「月」字。

登

（艸）豆（豆）升階足登（止）以敬神祇之義。（甲骨文字典）引申為登進之登。

山

釋解如前十一「壽比南山」之「山」字。

望

釋解如前四〇「德望吉星高」之「望」字。

白

郭沫若謂象拇指之形。拇為將指，在手足俱居首位，故白引申為伯仲之伯，又引申為王伯之伯。其用為白色字者，乃假借也。（甲骨文字典）

雲

釋解如前十四「萬商雲集」之「雲」字。

從止（止）從豆（豆），或又從艸（艸，音拱），會雙手捧

四九

天喜時相合

人和地不違　唐玄宗句

解字

天　釋解如前廿一「德壽天齊」之「天」字。

喜　從𪐴（壴）從廿（口），與說文喜字篆文略同。說文：「喜，樂也。從壴從口」。唐蘭謂「喜者象以口……盛壴，口象笙盧，壴即鼓形。」卜辭中喜壴二字每可通用。（甲骨文字典）饒炯氏以為「見於談笑曰喜，故從口（口）……又從壴（壴）者，壴即鼓之古文，意取鼓鼙之聲讙（歡）也。」引申為聞鼓聲而開口笑樂，喜也。（形音義大字典）

時　從屮（之）在日上，所會意不明（甲骨文字典）從日、之、之為行走，日行為時。按屮示足趾（屮）在日之前，引申為行人經過，時間隨之往後而逝，乃有時意。「甲骨文字集」書例列屮為時。

相　釋解如前卅二「美求相知」之「相」字。

合

釋解如前二〇「百年好合」之「合」字。

人

釋解如前四「百年樹人」之「人」字。

和

釋解如前九「政通人和」之「和」字。

地

象土塊在地面之形。〇為土塊，一，地也。土塊本應填實，因契刻不便，故為匡廓作〇，後漸簡為△、⊥。或土塊旁有⋮，乃塵土，卜辭中，土，亦釋土地、社之意。（參甲骨文字典）

不

象花萼之柎形，乃柎之本字。鄭玄箋云：「承華者曰鄂，不，當作柎。柎，鄂足也，古音：不，柎同）。王國維、郭沫若據此皆謂「不」即「柎」字。卜辭借為否定詞，經籍亦然（甲骨文字典）羅振玉以為：「象花不（古不字，即胚）形，花不，為不之本誼。

達

此甲文「衛」字形複雜：象衢，從四止（趾）象於四衢控守四方之意。復於字形變為，從二止（）從方或口□按口，方皆表先民聚居之城邑。城邑多為方形，故口表其形，方表其音。象拱衛城邑之意（甲骨文字典）說文釋韋為「相背也」。安國鈞「甲骨文集詩聯選輯」用為違字。按韋與違音同義通；衛、韋卜文一字。

五十

有為傳令德

行樂及良辰　八然聯

解字

有　釋解如前三「有教無類」之「有」字。

為　釋解如前十二「為政以德」之「為」字。

傳　釋解如前十三「藝林傳薪」之「傳」字。

令　從A從卩（卩），A即A（今）之省。A　象木鐸形，A為鐸身，其下之短橫A為鈴舌。古人振鐸以發號令，從卩（卩）乃以跪跽之人表受命之意。（甲骨文字典）羅振玉曰：「按古文令，從A、卩，集眾人而命令之，故古令與命為一字一誼。卩　象人跽形即人字也……」。

德　徙卟洎術

釋解如前十「醫德眾仰」之「德」字。

行　氺什屸

釋解如前廿三「德行延年」之「行」字。

樂　樂樂樂

釋解如前廿四「年豐人樂」之「樂」字。

及　爯爯殳歿

說文：「及，逮也。從又（彐）從人（𠂆）」。從又觸及之（形音義大字典）。甲文及，從人（𠂆、𠂆）從又（手），象人前行而後有手及之（形音義大字典）。人，會追及之意。（甲骨文字典）

良　裊裊巤巤巤戉呂

釋解如前卅二「貴在良善」之「良」字。

辰　戶戊辰戶

商代以蜃（蛤蚌屬）殼為鐮即蚌鐮，其制於蚌蠵背部穿二孔附繩索縛於拇指，用以掐斷禾穗。甲骨文辰字正象縛蚌鐮於指之形。戶象蚌鐮，本應為圓弧形，作方折形者乃刀筆契刻之故；戶象以繩縛於手指之形。故辰之本義為蚌鐮，其得名乃由蜃，後世遂更因辰作蜃字。（甲骨文字典）顧鐵僧曰：「⋯⋯因想辰即蜃本字。依金文、龜甲文字形推之，知戶蓋象蜃殼，戶蓋象蜃肉伸出蜃殼外運動之狀者」。（形音義大字典）

五一

父母心夢牽　遊子淚望歸

解字

父

郭沫若謂：「父字甲文作，乃斧之初字。石器時代男子持石斧以事操作，故孳乳為父母之父（甲骨文字典）徐鍇以為「鞭扑不可廢於家，刑罰不可廢於國，家人有嚴君焉，父母之謂也。故於文舉丨為父：‥又者手也；丨，杖也；舉而威之也」。（形音義大字典）

母

象屈膝交手之人形。婦女活動多在室內，屈膝交手為其於室內居處之常見姿態，故取以為女性之特徵，或於胸部加兩點以示女乳，或於頭加一橫畫以示其頭飾，則女性之特性益顯。甲骨文、初為一字，後為說文女字篆文所本，為說文母字篆文所本，意義各有所專（甲骨文字典）。

心

釋解如前七「仁心萬載」之「心」字。

夢

從爿從，李孝定謂象一人臥而手舞足蹈夢魘之狀。象床形，或作，或省作。說文：「，寐而有覺也。從宀 從 疒，夢

聲……」（甲骨文字典）按經典假夢為瞢，今夢字行而瞢字廢。

牽

字釋家有：劉鶚釋哉、孫詒讓釋牽、胡小石釋爭、唐蘭釋牽、柯昌濟釋爰……按諸家所釋皆不確。（甲骨文字典）「甲骨文集」將 戈 釋爭為「正文」，釋哉、曳、爰、牽……等為「異說」。此處選擇「牽」字。（甲骨文字典）戈 之 口 實象玦形，為環形而有缺口之玉璧，以兩手持之會意，為玦之本字，從玉為後加義符。（甲骨文字典）戈 之 口 象一隔離物，上下之手相對欲牽引狀。

遊

「遊，旌旗之流也。從 放，汙（音囚）聲」（甲骨文字典）按旌旗之正幅後來所加。說文：「游，旌旗之流也。從 放，汙 聲。」游從子（早）象子執旗之形。小篆從水，乃日旒，連綴旒之兩旁者曰游，故從 放。旌旗游常飄蕩，故游從 汙 聲。游義通遊。

子

釋解如前卅三「君子安心」之「子」字。

淚

象目垂涕之形，郭沫若謂當係涕之古字。卜辭借為與及之義。說文段注：涕本義作「目液」解，即俗稱之淚水。

望

釋解如前四〇「德望吉星高」之「望」。

歸

說文：「歸，女嫁也。從止從婦省，自 聲」。甲骨文或從 自（堆）或從止從帚作 歸，即說文篆文所本。卜辭或借帚為歸。（甲骨文字典）按「字典」以上釋解不詳。孫，從 未、中（婦）從 彐（堆）從 止（止）—

，羅振玉謂古文師字；孫海波謂小阜……日人加籐常賢謂 字本為橫書作 形，象人之臀尻（屁股），表人之坐臥止息及處所。古人行旅，止息於野必擇高起乾燥之地，故稱此類止息之處亦為 （堆）。 字即示婦女（ ）出嫁行路（ ）途中有止息而坐於小丘（ ），會意引申為歸義（參甲骨文字典釋師字）。

五二

好風宜吉日

膏雨喜豐年 董作賓

解字

好

從女（ ）從子（ ）與說文之好字篆文形同。說文：「好，美也。從女子」。徐灝以為「人情所悅莫甚於女」故從女子，會意（形音義大字典）。

風

象頭上有叢毛冠之鳥，殷人以為知時之神鳥。或加 （凡）以表音。本字為鳳字。卜辭多借為風字（甲骨文字典）葉玉森曰：按契文確為風字（詳見

前十三「春風化雨」之「風」字）。

宜 𐎣 𐎣 𐎣 𐎣 從 ⇧（且）從 𐄙（肉）象肉在俎上之形。所從之夕或一
且，後起字為俎。（甲骨文字典）引申 𐎣 字為祭祖求安求宜之意。
或二或三不等。且為俎之本字……且、宜、俎實出同源。古置肉於俎上以祭祀先祖，故稱先祖為

吉 𐎣 𐎣 𐎣 𐎣 𐎣 文：從十（甲）從 𐎣、𐎣（日）。十為甲，天干之首，古或以甲日為吉日，遂制「吉」字
（詳見前三七「吉人得大福」之「吉」字）。
葉玉森曰：按甲骨文「吉」字變態甚多，疑 𐎣、𐎣 為初

日 𐎣 𐎣 𐎣 𐎡 象日之形。詳見前四〇「仁風春日永」之「日」字。

膏 𐎣 𐎣 𐎣 𐎣 從高（𐎣），與說文篆文同。說文：「膏，肥也。」（甲
骨文字典）從肉則肥，從高有厚多義，故膏從高聲，引申為膏雨之膏。膏雨，充沛之甘霖也。

雨 𐎣 𐎣 𐎣 𐎣 象雨點自天而降之形。一表天，或省而為 𐎣、𐎣。上
部之雨點漸與一連而為 𐎣，又變而為 𐎣、𐎣，是為「說文」雨字篆文之所本（甲骨文字
典）。

喜 𐎣 𐎣 𐎣 𐎣 𐎣 唐蘭謂「喜者象以 𐎣 盛壴：𐎣 象 𐎣 盧，壴即鼓形。」
另饒炯以為「從口（𐎣）從鼓（𐎣）意取鼓鞞之聲歡也。」引申為聞鼓聲而開口笑樂，喜也
（詳見四九「天喜時相合」之「喜」字）。

豐

從北、玨在 ⊔ 中從豆（器皿），象豆（豆）中實物之形。

說文：「豐，豆之豐滿者也。從豆，象形。」詳見前二四「年豐人樂」之「豐」字。

年

從禾（禾）從人（人），會年穀豐熟之意（甲骨文字典）朱芳圃以為：似人載禾。初民禾稼既刈，則捆而為大束，以首載之歸，即會意穀熟為「年」之意。

五三

受盡苦中苦

方為人上人

解字

受

從受（爪）從夕，夕本應為月，即承槃，祭享時用盛器物：從受（音標）表示二人以手奉承槃相授受。月後訛為舟（舟）。（甲骨文字典）按受（音標），從爪為上下兩手，一手覆交，一手仰接，引申授受之受意。

盡　從皿（□）從又（□）持□（刷）。羅振玉云：「象滌器形，食盡器斯滌矣，故有終盡之義」。說文：「盡，器中空也。從皿，□（音燼）聲」。葉玉森釋苦，謂同楛。從皿，□（音燼）聲。孫詒讓釋昌、王國維疑當釋吉，林義光釋古，董作賓釋工，胡厚宣釋共，以上眾釋紛紜，尚無定論（參甲骨文字典）此處從葉玉森釋苦字。擬從工以糊口維生，自必辛苦，會意為苦。

苦　從□（工）從□（口）。

中　釋解如前十六「萬象中興」之「中」字。

苦　釋見同前。

方　象耒形，上短橫象柄首橫木，下長橫即足所蹈履處，旁兩短劃或即飾文。古者秉耒而耕，刺土曰推，起土曰方……而卜辭多用于四方之方（甲骨文字典）葉玉森謂：□ 象架上（□）上懸刀（□）形，當與 □ 釋矢、□ 從戈甲同例……故名之曰「夷、戎、方」。甲骨文凡言異域皆曰某方即某邦，邦即方也，邦方同音通假（商承祚「甲骨文字研究」）此處字釋借「方」為「乃」，「然後」，表性態。

為　釋解如前十二「為政以德」之「為」字。

人　釋解如前四「百年樹人」之「人」字。

上○二

人

釋見同前。

釋解如前二五「上德不德」之「上」字。

五四

夫妻鳥比翼

父母惠如山

解字

夫　甲骨文大、天、夫一字……夫為後世夫字所本，在卜辭中則均為大字（甲骨文字典）嚴一萍以為「甲骨文夫從一从（大）亦象人戴冠之形」。另引說文：從一、從大；大（大）象人形，一象簪形，男至二十而束髮，加冠以示成人，故其本義作「丈夫」解。

妻

（收　音拱、雙手）同。象婦女之形。上古有擄掠婦女以為配偶之俗，是為掠奪婚姻，甲骨文妻字即此掠奪婚姻之反映。後世以為女性配偶之稱。（甲骨文字典）疑似手抓散髮，有被擄掠意。

從又（ㄟ　即手）從 ㄟ，ㄟ　象婦女長髮形，ㄟ 或 ㄟ

鳥

異。說文：「鳥，長尾禽總名也」。與說「佳」為「短尾總名」是強為分別（甲骨文字典）。

象鳥形，與 ㄟ（佳）字形有別，但實為一字，僅為繁簡之

比

形，正反互用，混淆莫辨而每混用，故應據文義以定釋從或比（參甲骨文字典）。

從二人（ㄅ）象二人相隨形。按卜辭中「從」、「比」二字之字

翼

庇）；畀，與也」。古金文皆作 ㄟ，象人舉手自翼蔽形，此翼蔽之本字，後世皆借用羽翼字而異之本誼晦。許書訓異為分，後起之誼矣。（朱芳圃「甲骨學」）甲骨文字典：ㄟ 字即與手（尸）於人頸表祭祀之義，乃最初之祀字。按釋祀意較晦，此處採朱說釋翼蔽、羽翼之翼字解。

羅振玉曰：說文解字「異，分也」，從廾（音拱）從畀（音

父

釋解如前五一「父母心夢牽」之「父」字。

母

釋解如前五一「父母心夢牽」之「母」字。

惠

甲文惠：象花卉編插一處之形，有香澤及人意。葉玉森以此為古惠字。（形音義大字典）按有將金文（畫）誤為甲文惠。按香澤及人引申對人有施恩及人義。

如

釋解如前十一「福如東海」之「如」字。

山

釋解如前十一「壽比南山」之「山」字。

花美引人求

心善得神祐

五五

解字

花

手（扌）搖擺狀。花、華實為一字。詳見前二「華夏之光」之「華」字。

林義光謂：甲骨文 、 象華飾之形。示人穿著華服雙

美　象人（人、人）首上加羽毛或羊首等飾物之形，古人以美與善同意。」此為美。所從之○為羊頭，○為羽毛。說文：「美，甘也。從羊從大。羊在六畜主給膳也，美與善同意。」（甲骨文字典）

引　從○（人）持弓（○），象挽弓之形，或省作○，同。于省吾釋引。說文：「引，開弓也，從弓、｜」。（甲骨文字典）按開弓、挽弓必須將弦牽引，故相牽曰引。

人　象人側立（○、○）、正立（○、○）跪坐（○、○）之形。象人形之字尚有○、○、同時亦為「大」字（參甲骨文字典）。象皮毛外露之衣，即裘之本字。王國維謂○亦裘字，此則尚為獸皮而未製衣時之形，字形略屈曲，象其柔委狀，○象死獸之皮。求乃裘之初字。詳見前三三一「美求相知」之「求」字。

求　象形，即心字。字復增○作○，由辭例得證二形同字（朱歧祥「甲骨學論叢」）。

心　上從○（羊）下從○（詰），或簡化為○、○等形。此字即說文之○字，即膳食之膳之初文。蓋殷人以羊為美味，故○有吉美之義。膳、善音同義通（詳見前三二一「貴在良善」之「善」字）。

善

得 𣎆𣎆𣎆𣎆𣎆𣎆 從手（手）持貝（貝）。羅振玉以為「從又（手）持貝，得之意也，或增彳（行）」。按增彳（行），示取難坐致，有行而覓求始得之意。

神 𣏚𣏚𣏚𣏚𣏚𣏚 誼，神乃引申誼（甲骨文字典）李敬齋謂：申（𣏚）象電燿，若隱若見，變化莫測，有聲有光，最為靈驗，故謂之「神」（文字源流）田倩君認為：申、電、神三者古為一體，其形似申，其名曰電，其義為神（中國文字釋叢）。

葉玉森謂：甲骨文申字象電燿屈折形……故申（𣏚）象電形為朔

祐 𣏚𣏚𣏚𣏚 祐字本以右手（𣏚）形表示給予援助之義。說文：「祐，助也」。但在卜辭中，從示（丅、示）之𣏚實用為侑，祐則多以𣏚為之。按甲骨文𣏚為右、祐、侑、有、又等同字（參甲骨文字典）。

五六

深學士林尊

高風朝野仰

解字

深

甲骨文字典列「所會意不明」字。甲骨文字集則列為宼、深「存疑字」。說文：「深，又邃也。又藏也」。按⬚從⬚（居室或洞穴）從又（手）從⬚，疑示人伸手向居室深處探物，會意為深字。安國鈞甲文集詩聯有用為深字。

學

釋解如前十七「學界泰斗」之「學」字。

士

甲文士，徐仲舒以為「士、王、皇三字均象人端拱而坐之形。所不同者，王字所象之人較之士字其首特巨，而皇字則更於首上箸冠形」。嚴一萍認為「昔人解士字，以從十從一為會意，非也」。（參形音義大字典）按從十從一為士，確非。甲骨文「十」為切、七、甲字，非數字之十。故徐氏所釋較當，疑士屬有地位才幹能任事之人，象形，會意。

林

釋解如前十三「藝林傳薪」之「林」字。

尊 蕭蕭蕭蕭 釋解如前三〇「以客為尊」之「尊」字。

高 宧宧宧宧宧宧 釋解如前卅四「山高水長」之「高」字。

風 瞬瞬瞬瞬瞬瞬 釋解如前十三「春風化雨」之「風」字。

朝 斡斡斡 從日（日）從月（夕、）且從艸木（屮、米）之形，象日月同現於草木之中，為朝日出時尚有殘月之象，故會朝意。（甲骨文字典）吳大澂以為「日初出在草木間，古者，天子以朝朝日……」。

野 林林 從林（林）從土（土），羅振玉釋野。說文：「野，郊外也。從里，予聲。」羅氏謂：古文不言予聲，則亦當作埜，即古文野，蓋取林土為野意。

仰 仰 釋解如前十「醫德眾仰」之「仰」字。

五七

白雲引鄉愁　丹心憂國病

解字

白　日日

釋解如前四八「登山望白雲」之「白」字。

雲

釋解如前十四「萬商雲集」之「雲」字。

引

釋解如前五五「花美引人求」之「引」字。

鄉

從卯（　）從皀（　），　為食器，象二人相嚮共食之形，為饗之初字。饗、鄉（後起字為嚮）卿初為一字，蓋宴饗之時須相嚮食器而坐，故得引為鄉，更以陪君王共饗之人分化為卿。說文：「饗，鄉人飲酒也。從食從鄉，鄉亦聲」已非初義。（甲骨文字典）田倩君謂：「卿字是兩人或多人圍著食器用飯......歷史最久，後引申為官名如公卿、卿士，再引申為君燕功臣之禮。由卿字孳乳出鄉字、饗字......」（中國文字叢釋）按以上對饗、卿二字孰為初

字，與鄉字說解無關，僅提供參考。

愁

葉玉森曰：從日（口）在禾（禾）中，當即秋之初文。禾狀禾穀成熟，並繫以日為紀時。董作賓曰：按說文解字，秋，穀禾熟也。從禾，龜，省聲（朱芳圃「甲骨學」）。按「禮鄉飲酒義」西方者秋，秋，愁也。又「春秋繁露」秋之言猶湫也，湫者，憂，悲狀也。秋、愁諧音義通，此處借秋為愁。

丹

從丹中有點，與金文、篆文字形略同。說文：「丹，巴越之赤石也。象采丹井，一象丹形。」（甲骨文字典）按採丹井，猶今採石之穴，即今之朱砂礦穴。

心

釋解如前七「仁心萬載」之「心」字。

憂

王國維謂：象人首手足之形，釋夒，謂毛公鼎之羞、克鼎之柔皆甲骨文之字，而夒、羞、柔古音同部，故互相通借。孫詒讓解夒，金文毛公鼎銘假此為憂（參甲骨文字典）說文：「夒，貪獸也，一曰母猴，似人」。田倩君釋夒：是猴的代表名稱，但也是殷高祖的名字，亦是人類始祖的代表名稱。卜辭通纂考釋「神話中之最高人物迄於夒，夒即帝嚳，亦即帝俊，帝俊在山海經中即天帝，卜辭之夒亦當如是……且均視為人王（參「中國文字叢釋」）。按就字形似以手遮臉，有羞、柔意。惟夒既似猴似人之神怪，自為人所崇敬亦為人所畏懼，引伸有見而生憂惶感，故借為憂意。

國

釋解如前廿四「民定國安」之「國」字。

病

從 夕（人）從 疒，疒 象床形，夕 之旁或有數點，象

人有疾病，倚著於床而有汗滴之形。說文：「疒，倚也。人有疾病，象倚箸之形」。（甲骨文

字典）按 疒、疾、病義一也。

五八

虹飲青山雨

鳥宿夕陽天

解字

虹

象虹形，為虹字初文。虹能飲水已見於卜辭：「有出虹自北飲于河」。甲骨文虹

字作兩首，且有巨口，以其能飲也（甲骨文字典）。

飲

釋解如前三九「好酒知己飲」之「飲」字。

青

「甲骨文字集」列 為青字。林義光以為「從生（ ），草木之生，其色青也；井（丹）聲……」（形音義大字典）。

山

釋解如前十一「壽比南山」之「山」字。

雨

釋解如前十三「春風化雨」之「雨」字。

鳥

釋解如前五四「夫妻鳥比翼」之「鳥」字。

宿

字象人在屋中坐臥於席上之形。從宀（宀）從人（ 、 ）從 、 同（甲骨文字典）唐蘭謂「 象竹蓆形，甲骨文 正象寢於竹蓆之上，乃宿字」（古文字學導論）。

夕

象半月之形，為月之本字。卜辭借月為夕。卜辭中，一至四期之夕字每加一點以與月字相區別，五期則夕字多不加點，月字每加一點以相區別，然亦偶有混用者（甲骨文字典）。

陽

從日從丁。李孝定謂：丁疑古柯字，日在丁上，象日初昇之形。金文作 與甲骨文同（甲骨文字典）按古時人日出而作，柯，即斧柄，日在斧柄上示太陽正上升而人正外出工作。「形音義大字典」 從阜從 ，疑示日初升於山阜上。

天

釋解如前廿一「德壽天齊」之「天」字。

五九

畫筆友鳥花

史冊育仁義

解字

畫

釋解如前十九「河山如畫」之「畫」字。

筆

說文：「聿，所以書也。」甲骨文從 乂（手）執 丨（聿），象以手執筆形（甲骨文字典）按甲骨文無筆字。羅振玉曰：說文解字聿，所以書也。此象手執筆形……楚謂之聿，吳謂之不律，燕謂之弗，秦謂之筆。

友

從二又（　），與說文篆文（　）同。或從二又、從二作　。說文：「友，同志為友，從二又（人）相交友也。」自甲骨文字形觀之，當是一人之手外另加一之手，謂協助者為友。按　卜文，可用如祐、佑（甲骨文字典）。

鳥

釋解如前五四「夫妻鳥比翼」之「鳥」字。

花

釋解如前一「華夏之光」之「華」字。

史

釋解如前二七「國事更新」之「事」字。按甲骨文　、　實為事字之初文，後世復分化孳乳為史、吏、使等字。說文：「史，記事者。」「吏，治人者」，治人亦是治事。「使，令也」。謂以事任人也。故事、史、吏、使等應為同源之字（甲骨文字典）。

冊

甲骨文卜辭中有「　冊」「乍（作）冊」等語，故殷代除甲骨外，亦應有簡策以紀事。「書・多士」：「惟殷先人，有冊有典」。典亦是簡策，惟年代久遠，竹木保存不易，殷代簡策尚無出土可作佐証者。（甲骨文字典）

育

從　（女）從　、　、　為倒子形，象產子之形，子旁或作數小點乃羊水示生育義，故為育字。……又釋　倒子位於人後，象產子之形，故引伸為先後之後字（甲骨文字典）。

仁

釋解如前七「仁心萬載」之「仁」字。

義

釋解如前四二「義在利斯長」之「義」字。

花香入夢美

政和使民安

六十

解字

花

釋解如前一「華夏之光」之「華」字。按甲骨文無花字，華、花實為一字。

香

從（黍）從 凵（口）象盛黍稷於器之形，以見馨香之意。所從口，為盛黍稷之器。黍或作 （來），同。（甲骨文字典）

入 人 人

與說文篆文形同。說文：「入，內也」。象從上俱下也（甲骨文字典）林義光以為「象銳端之形，形銳乃可入物也」。

夢

釋解如前五一「父母心夢牽」之「夢」字。

美

釋解如前卅二「美求相知」之「美」字。

政

釋解如前九「政通人和」之「政」字。

和

釋解如前九「政通人和」之「和」字。

使

釋解如前五九「史冊育仁義」之「史」字。按甲骨文使、史、吏、事等應為同源之字。

民

釋解如前十八「為民喉舌」之「民」字。

安

釋解如前廿四「民定國安」之「安」字。

六一

風骨比山嶽

善心似朝陽

解字

風　釋解如前十三「春風化雨」之「風」字。

骨　象卜用之牛肩胛骨形，即說文「冎」字初形。上部之 ⺆ 象骨臼之下凹，下部之 ㄩ 象牛肩胛骨上斂下侈之形。又卜骨整治時於骨臼一側鋸去一直角形之骨塊而作 冎 形。甲骨文 冎（骨）或作 乙，乃由 冎 形簡化為 乙，進而簡化為 乙 形（甲骨文字典）。

比　釋解如前十一「壽比南山」之「比」字。

山　釋解如前十一「壽比南山」之「山」字。

嶽

象山嶽層巒疊嶂之形，為嶽之初文。與說文之嶽字古文字形略同。殷人視高山大川為神祇，予以隆重祭祀。（甲骨文字典）孫詒讓曰：⊠字其下即從古文「山」，其上則象高峻與丘形相邌，蓋於山上更為丘山，再成重疊之形（朱芳圃「甲骨學」）。

善

釋解如前卅二「貴在良善」之「善」字。

心

釋解如前七「仁心萬載」之「心」字。

似

孫詒讓云：此當為似字。說文：「㠯，象也。從人（亻）㠯聲同字通（田倩君「中國文字叢釋」）說文：「似，似之本字。

朝

釋解如前五六「高風朝野仰」之「朝」字。

陽

釋解如前五八「鳥宿夕陽天」之「陽」字。

六二

祈國泰萬年

望民安千載

解字

祈 從單（𝌆）從斤（𝈁）或從（卜），可隸定為𝈁、𝈁。說文所無，後在金文中借為旂、祈，但卜辭中無祈𝈁（音ㄑㄢ、乞義）涵義之用例。（甲骨文字典）「甲骨文集」中，列𝈁為祈字。惟以上兩者均未釋字義。羅振玉以為「從旂（卜）從單，蓋戰時禱於軍旂之下，會意」。按𝈁從單（有鈴之旗）從斤（斧屬）為武器，有戰時禱於軍旗之下之意。羅氏釋義可參考。

國 從戈（𝈁）從口（𝈁）。𝈁本應作 𝈁，甲骨文偏旁 𝈁、口每多混用。孫海波謂：口象城垣形，以戈守之，國之義也。古國皆訓城。（甲骨文字典）又釋：𝈁從戈從口，戈示武器，口示人口即人民。上古人口稀少，逐水草而居並無固定疆域，凡有武器有人民的自衛組織就是國（形音義大字典）說文：「或，邦也。從口從戈以守一，一，地也。」按或與國為一字。

泰

象人正立之形，其本義為大人，引申之為凡大之稱而與小相對（甲骨文字典）朱駿聲謂：疑大、太、泰、汰四形實同字。小篆太，為泰字古文。

萬

釋解如前六「萬壽無疆」之「萬」字。

年

從禾（禾）從人（人），會年穀豐熟之意（甲骨文字典）又似人載禾。初民禾稼既刈，則捆而為大束，以首載之歸，即會意穀熟為「年」之意（朱芳圃「甲骨學」）。

望

從臣似象眼下視，從人（力）象原始農具之耒形，殆以耒耕作須有力，象人站立土上遠望。為遠望之「望」本字（甲骨文字典）。

民

象人（人）舉目之形。下或從 △、○ （土）作，象俯首力作之形。此即指一般之民。丁山謂：周人所謂「民」，可能即商代的「臣」（甲骨文所見氏族及其制度著作）。

安

從宀（宀）從女（女）與說文篆文同。說文：「安，靜也。從女在宀（宀）下。」（甲骨文字典）按宀為居室，示女人在居室中有安靜、平安義。

千

甲骨文從一人（人），以一加於人，借人聲為千（甲骨文字典）按人為真韻，千為先韻，「真」古通「先」，韻通。李敬齋以為「古代伸拇指為百，指自身為千，故千從一人」。

載　說文：「飤，設飪食也。從刉（音載）從食（皀），才（屮）聲」。從刉（手持）從皀（音香）（皀）熟食，會手持熟食祭神之意，乃飤之初文。字形或有不同，義同。（參甲骨文字典）吳大澂以為「古載字從刉（刈）從食（皀）」載為飤之假借義。其中從皀，後世訛變從「車」而成「載」。詳見前「仁心萬載」之「載」字。

六三

學問為濟世
行義得美名

解字

學　說文：「學，……」。釋解如前十七「學界泰斗」之「學」字。甲骨文與金文、小篆形同。問乃究詢以通其情實

問　說文：「問，訊也，從口、門聲」。甲骨文與金文、小篆形同。問乃究詢以通其情實之意，故從口（口），又以門為人所出入處，因有通意；訊在求通於人，故問從門聲（參形音

義大字典）。

為

釋解如前十二「為政以德」之「為」字。

濟

從雨（雨）從 象大雨點，會大雨之意。與說文 字篆文略同，實為霖之本字。另 象禾麥吐穗似參差不齊而實齊之形，故會意為齊（甲骨文字典）按甲骨文未見濟字，疑借（齊）（雨）為濟，形義似通。「甲骨文字集」列 為霽字，義類似。

世

釋解如前二〇「五世其昌」之「世」字。

行

釋解如前二三「德行延年」之「行」字。

義

釋解如前四二「義在利斯長」之「義」字。

得

釋解如前三七「吉人得大福」之「得」字。

美

釋解如前三二「美求相知」之「美」字。

名

釋解如前二五「大名無名」之「名」字。

六四

出洋能有穫

回國可爭光　安國鈞聯

解字

出　從屮（止）從ㄩ，ㄩ象足，ㄩ、ㄩ 象古代穴居之洞穴。故甲骨文出字象人自穴居外出之形，或更從彳、行（行），則出行之義尤顯。（甲骨文字典）

洋　「甲骨文字集」列（洋）為正文，「沉」字為異說。（據甲骨文字字典）「沉字為沝、淵」卜辭，商承祚以為「此疑即洋字，水之作∶∶形者，濩、澡、洗諸字從之」（形音義大字典）按 或 皆從甲骨文羊，加水（∶∶）而為洋，形聲字。

能　釋解如前二三二「文能壽世」之「能」字。

有　釋解如前三「有教無類」之「有」字。

穫

象捕鳥在手之形，即獲之初文。（甲骨文字典）按甲文獲，為隻字重文。

回

象水中漩渦回轉盤旋之形，或於上增短畫作 □，同。孫詒讓釋 亘，可從。說文：「回，轉也」，義與 □ 形合，故回、亘 初為一字（甲骨文字典）。

國

釋解如前二四「民定國安」之「國」字。

可

李孝定云：「契文可字實象枝柯之形。卜辭斤字作 □，其柯正作 □，可證。又契文河、何字所從亦作 □，並可為 □ 釋可之佐証」。按 □ 實為曲柄斧之柯柄，有考古實物可証（甲骨文字典）。

爭

釋解如前三一「百家爭鳴」之「爭」字。

光

釋解如前一「華夏之光」之「光」字。

六五

鑑古可知今

學後更不足

解字

鑑　從貝（見）從𥄫（皿）、或作𥂊，同。象人俯就於盛水之器鑑照其面容之形，為鑑之本字。上古無鑑，以器盛水為鑑。故「周書・酒誥」曰：「人無于水鑑，當于民鑑。」按甲骨文鑑、監一字。

古　從口（口）從中或申。中、申為聲符，即母字，從中從口，即𡳿字（甲骨文字典）按𡳿擬示口所言今昔毋穿延伸即為古。「形音義大字典」指甲骨文古：從一（十）從口（口）即𡳿字。與小篆古（古）略同。十（一）口所傳的言語，必非現在而由來已久，故其本義作「故」解，乃在時間上早屬過去之意，引申為古義。說文解字：「古，故也。從十口，識前言者也」。

可　釋解如前六四「回國可爭光」之「可」字。

知 釋解如前卅二「美求相知」之「知」字。

今 象木鐸形：A 象鈴體，一象木舌。商周時代用木鐸發號施令，發令之時即為今，引申而為即時、是時、現在之義。（甲骨文字典）

學 釋解如前十七「學界泰斗」之「學」字。

後 釋解如前二六「光前啟後」之「後」字。

更 釋解如前二七「國事更新」之「更」字。

不 釋解如前二五「上德不德」之「不」字。

足 釋解如前三八「知足人長樂」之「足」字。

六六

分享山水美
同圓世界夢

解字

分　說文：「分，別也，從八從刀，刀以分別物也」。甲骨文字形，與金文小篆皆同。（甲骨文字典）從八（八）從刀（ᛣ）：八象相別相背之形，ᛣ示用以割而使別之器，故其本義作「別」而分離意（形音義大字典）。

享　象穴居之形：口為所居之穴，ᐱ為穴居旁台階以便出入，其上並有覆蓋以避雨。居室既為止息之處，又為烹製食物饗食之所，引申之而有饗獻之義（甲骨文字典）按有饗獻則有享受也。

山　象山峰並立之形。甲骨文山字與火字形近，易混，幾無別。

水　水流，引申為凡水之稱。（甲骨文字典）甲骨文水字繁省不一。ᔕ象水流之形，旁點象水滴，故其本義為

美　象人（　　）首上加羽毛或羊首等飾物之形，古人以美與善同意。」（甲骨文字典）

此為美。所從之　　為羊頭，為羽毛。說文：「美，甘也。從羊從大。羊在六畜主給膳也，美與善同意。」（甲骨文字典）

同　　從廿從口。李敬齋以為「眾口咸一致也。從凡、口，會意」。形音義大字典釋：甲骨文　　象承槃形，　　從廿從口，示在承槃相覆下眾口如一。引申為相同，同一意。詳如四三「春光處處同」之「同」字。

圓　　從○從廿（鼎）。○象鼎正視圓口之形，故甲骨文「員」，應為圓之初文（甲骨文字典）林義光以為「從○從鼎，實圓之本字。○，鼎口也，鼎口圓象」。并連三枚豎直之算籌以表示三十之數（甲骨文字典）說文，　　部：三十

世　　從口從廿（鼎）　　為世字。年為一世。按父子相繼曰世，其引伸義也。「甲骨文集」列　　為世字。

界　　羅振玉曰：說文解字：「　　，界也。從田，田象二田相比，界畫之誼已明，知田與　　為一字，三其界畫也。或從疆、土作疆」。又釋：從田，李孝定謂象一人臥而手舞足蹈夢魘之狀。

夢　　從　　從　　，說文：「　　，寐而有覺也。從宀從爿，夢聲……」（甲骨學）　　（甲骨文字典）按經典假夢為　　，今夢字行而　　字廢。

六七

人世無干戈　天下盡樂土

解字

人

象人側立之形（丿、亻、乀），正立（夨）跪坐（卩）之形。尚有𠂤、夨、夨 象人正立之形，同時亦為「大」字。（參甲骨文字典）

世

按父子相繼為世，其引伸義也。「甲骨文集」列 𠀡 為世字。并連三枚豎直之算籌以表示三十之數（甲骨文字典）說文，卅 部：三十年為一世。

無

象人兩手執物而舞之形（甲骨文字典）另有謂示人持牛尾以舞祭（朱歧祥）舞，無音同，故借舞為無字。

干

按干（丫）應為先民狩獵之工具，其初形為丫，後在其兩端縛以尖銳之石片而成 丫 形，復於兩歧之下縛重塊而成 𤦡，遂孳乳為單……丫、𤦡為一字之異形（甲骨文字典）「形音義大字典」列 𤦡 為甲文干。李敬齋以為「盾也，象形。」按方言：函谷關以東謂之「干」，以西謂之「盾」。

戈 為戈之全體象形：中豎為戈柲，柲中之橫畫為戈頭，柲上端斜出之短畫為柲冒，柲下端為銅鐏。說文：「戈，平頭戟也。從弋，一橫之，象形」。（甲骨文字典）

天 釋解如前廿一「德壽天齊」之「天」字。

下 上與下本為相對而成之概念，故用一符號置於一條較長橫畫之上下，以標識上下之意。詳見前二五「上德不德」之「上」字。

樂 從皿（𠙹）從手（ⵗ）持 ⵗ。羅振玉云：「此字從絲附木上，琴瑟之象也」。即指張絲於木上，彈以發聲之琴瑟為樂，亦即最初以弦樂器代表樂之總義（參形音義大字典）。

盡 從木。羅振玉云：「象滌器形，食盡器斯滌矣，故有終盡之義」。說文：「盡，器中空也。從皿、𰀁（音燼）聲」。

土 象土塊在地面之形。𤳷為土塊；一為地。本應填實作𤲞，因契刻不便肥筆，故為匡廓作 Ω ，後漸減為 Ω 、𤴓 。又王國維增釋：讀為社，乃土地之神。（甲骨文字典）

六八

良玉比君子

名花如美人 _{丁輔之聯}

解字

良　釋解如前卅二「貴在良善」之「良」字。

玉　說文：「玉，象三玉之連，『｜』其貫也。」卜辭作 丰、羊 正象以一貫玉使之相繫形，王國維釋玉是也。按殷時玉與貝皆貨幣，其用為貨幣及服御者皆小玉小貝，且有繩繫之。所繫之玉則謂之珏；於貝則謂之朋，然二者於古實為一字。珏字殷卜辭作 丰、羊、丰，金文亦作 丰，皆古珏字（參甲骨文字典）。

比　釋解如前十一「壽比南山」之「比」字。

君　釋解如前卅三「君子安心」之「君」字。

子 釋解如前卅三「君子安心」之「子」字。

名 釋解如前二五「大名無名」之「名」字。

花 華、花實為一字。 釋解如前一「華夏之光」之「華」字。按甲骨文無花字。

如 釋解如前十一「福如東海」之「如」字。

美 釋解如前卅二「美求相知」之「美」字。

人 釋解如前四「百年樹人」之「人」字。

六九

（甲骨文字形）

歲歲增福祿

年年皆康寧

解字

歲

（甲骨文字形）

釋解如前卅四「時和歲樂」之「歲」字。

增

（甲骨文字形）

田 本應為圓形作 田，象釜甬之箅（音閉），八 象蒸氣之逸出，故由 象蒸熟食物之具，即甑之初文（甲骨文字典）按甑、曾音同，疑借甑為曾，曾通增。孟子「曾益其所不能」。「孫奭音義」：曾當讀作增。另形音義大字典：「甲文陶（增）左從 阝 右從疊 屾（疑缶字，瓦器、盛酒器）出由 象層疊之形，有累加之意。金祥恆以此為古增字。

福

（甲骨文字形）

釋解如前二「福壽康寧」之「福」字。

祿

（甲骨文字形）

疑象井轆轤之形，為轆之初文。上象桔槔，下象汲水器，小點象水滴形（甲骨文字典）擬轆、祿音同，借轆為祿。另釋：甲骨文祿，李敬齋以為「轆轤也」，上象架系桶，下象滴水）。古代灌溉艱辛，雨澤難必；得井吸水，豐收可卜。故祿有福澤意，此即古祿

字（形音義大字典）。

年　釋解如前四「百年樹人」之「年」字。

皆　從𣎃從曰（口），或作𣎃，同。秦二十六年故道殘詔版「皆明壹之」皆字作𦥯字形結構與甲骨文同。說文：「皆，俱詞也。」（甲骨文字典）按以上字典解字形義不明，存參。

康　釋解如前二「福壽康寧」之「康」字。

寧　釋解如前二「福壽康寧」之「寧」字。

解字

七十

耳聽魚追月

眼見鳥獻心

耳　象耳形。說文：「耳，主聽也。象形」。（甲骨文字典）

聽　從耳（𦔮）從口（ㅂ）或二口，口有言詠，耳得感之者為聲，以耳感知音聲則為聽。（甲骨文字典）

魚　象魚形。金文與甲骨文形同，後訛為　，是為說文篆文所本（甲骨文字典）。

追　從止（趾）從𠂤（㠯）。說文：「追，逐也，從辵，𠂤」（甲骨文字典）按𠂤為㠯，即土堆，象人之臀尻之形，示行旅人擇土堆而止息之處；從ㄩ（行趾）在𠂤之後𠂤，顯示有人在後行進，向前行者追趕，故示追義。

甲骨文從止從辵每可通，故此字即「說文」之追。

月

釋解如前十九「風月無邊」之「月」字。

象人眼之形。說文：「目，人眼。象形。」

眼

見

從亻（人）從 ，象人目平視有所見之形。 或作

從亻（人）從 ，（甲骨文字典）

（卩）（女）同。（甲骨文字典）

鳥

釋解如前五四「夫妻鳥比翼」之「鳥」字。

獻

或從 （虎）從 （鬲），皆為獻之初字。所從之虎或有移至鬲上而作 者，金文復於其旁增從犬，是為說文篆文所本。說文：「獻，宗廟犬名『羹獻』，犬肥者以獻之。從犬，鬳聲」。（甲骨文字典）按古時盛於鼎鬲祭神之犬、虎類食品名為「羹獻」，因獻於神故借為奉獻之獻。

從犬（ ）從鬲（ ），或從犬從 ， 為鼎省，

心

釋解如前七「仁心萬載」之「心」字。

七一

山花媚我心

林鳥樂汝耳

解字

山 山 山 山 山

釋解如前十一「壽比南山」之「山」字。

花 釋解如前一「華夏之光」之「華」字。按甲骨文無花字。華、花實為一字。

媚 釋解如前一「萬花競媚」之「媚」字。

我 象兵器形。李孝定謂器身作 ，左象其內，右象三銛鋒形（甲骨文字集釋）。按甲骨文「我」字乃獨體象形，其柲似戈，故與戈同形，非從戈也（甲骨文字典）高鴻縉氏以為「字象斧有齒，是即刀鋸之鋸……我國凡代名詞皆是借字，此 字自借以為第一人稱代名詞，久而為借義所專，乃另造鋸字」（形音義大字典） 為戈為鋸難辨，唯其為「我」字乃借義則一。

心 釋解如前七「仁心萬載」之「心」字。

林 釋解如前「藝林珍品」之「林」字。

鳥 釋解如前五四「夫妻鳥比翼」之「鳥」字。

樂 釋解如前二四「年豐人樂」之「樂」字。

汝 水……還歸山東入淮。從水，女聲」（甲骨文字典）高鴻縉釋「我」字，以為我國凡代名詞皆是借字。此汝字借以為汝（爾、你）第二人稱代名詞，同。從水（ ）從女（ ），與說文汝字篆文同。說文：「汝

耳 象耳形，甲骨文耳，與金文耳略同。

七二

一鄉尊齒德
百歲祝壽康
　　　丁輔之聯

解字

一

釋解如前十六「一馬長鳴」之「一」字。

鄉

釋解如前三〇「以客為尊」之「尊」字。

甲骨文　從卯（　）從皀（皀），皀為食器，　象二人相嚮共食之形，為饗之初字。饗、鄉（後起字為嚮）卿初為一字，蓋宴饗之時須相嚮食器而坐，故得引申為鄉，更以陪君王共饗之人分化為卿。（甲骨文字典）

尊

釋解如前三〇「以客為尊」之「尊」字。

齒

甲骨文　、　等形與說文古文形近，象張口見齒之形（甲骨文字典）按古者年曰齒。禮文王世子：「古者謂年齡，年亦齒也」。「有虞氏貴德而尚齒」（禮、祭義）參「形音義大字典」。

德　釋解如前十「醫德眾仰」之「德」字。

百　釋解如前四「百年樹人」之「百」字。

歲　釋解如前三四「時和歲樂」之「歲」字。

祝　從𠙻從示（示），示為神主，象人跪於神主前有所禱告之形。或不從示（甲骨文字典）林義光以為「𠙻」象人形，口（ㄩ）哆於上，以表祝禱之意」。

壽　釋解如前二「福壽康寧」之「壽」字。

康　釋解如前二「福壽康寧」之「康」字。

七三

正氣貫日月　功名動山河

解字

正

　　釋解如前九「政通人和」之「正」字。

氣

　　二　象河床涸竭之形：二象河之兩岸，加一於其中表示水流已盡，即汔之本字。又孳乳為訖、止，引申為盡（甲骨文字典）羅振玉以此為古气字，象雲層重疊。饒炯謂：气之形與雲同……气即層而升，乃較雲散淡之氣層，惟此本義久為「氣」字所專（參形音義大字典）按气即氣字。

貫

　　象以一穿物以便持之。說文：「毋，穿物持之也。從一橫貫，象寶貨之形」（甲骨文字典）按毋即貫，貫為後起字，貫行而毋罕見用。

日

　　釋解如前四〇「仁風春日永」之「日」字。

月

　　釋解如前十九「風月無邊」之「月」字。

功 旦百工 釋解如前十四「百工齊興」之「工」字。按古工、攻、功本係一字。

名 釋解如前二五「大名無名」之「名」字。

動 從田（田）東（東）聲。古代重農，農必胼手胝足以事耕作，故從田；又以東為日初出之方位，因有農事日出而耕作之意，故動從東聲（形音義大字典）按日出而耕，辛勤勞作，引申為勞動，有所作為與行動。

山 釋解如前十一「壽比南山」之「山」字。

河 釋解如前十九「河山如畫」之「河」字。

七四

濤來若萬馬

樹古疑一龍　丁輔之聯

解字

濤　從水（）從疇（）羅振玉釋濤，謂此從水、（壽）聲；今字典）。

從壽（）者，猶字今作疇也。「說文新附」：「濤，大波也。從水，壽聲」（甲骨文字典）。

來　象來麰（音牟、大麥）之形，卜辭用為行來字。說文「來，周所受瑞麥來麰，一來二縫，象芒束之形，天所來也，故為行來之來」（甲骨文字典）唯「形音義大字典」釋麥（）字。羅振玉以為：「與來為一字……來（）象麥形，此從（古降字）象自天降下……」。

若　釋解如前四五「人望若南山」之「若」字。

萬　釋解如前六「萬壽無疆」之「萬」字。

馬 釋解如前十五「馬到成功」之「馬」字。

樹 釋解如前四「百年樹人」之「樹」字。

古 釋解如前六五「鑑古可知今」之「古」字。

疑 象人（夫）扶杖（一）旁顧而行之形，疑之象也，或行（彳），表出行之義。說文：「疑，未定也。」得此字之初義（甲骨文字典）羅振玉以為「象人昂首旁顧形，疑之象也」。

一 釋解如前十六「一馬長鳴」之「一」字。

龍 象龍形，其字多異形，以作　者為最典型。從　從　象巨口長身之形，凡　其吻、乙　其身。蓋龍為先民想象中之神物，甲骨文龍字乃綜合數種動物之形，並以想象增飾而成（甲骨文字典）。

七五

仁義無疆域　日月有升沉

解字

仁　釋解如前七「仁心萬載」之「仁」字。

義　釋解如前四二「義在利斯長」之「義」字。

無　釋解如前三「有教無類」之「無」字。按無即舞，甲骨文缺無字，故借舞為無。

疆　釋解如前六「萬壽無疆」之「疆」字。

域　從戈（弋）從囗，囗本應作口，甲骨文偏旁囗、口每多混用。孫海波指囗象城形，以戈守之，國之義也。古「國」皆訓「城」。說文：「或，邦也。從囗，以戈守一，一地也。域，或又從土」（甲骨文字典）或，古域字，邦也（說文）或、域、邦一字。

日

釋解如前四〇「仁風春日永」之「日」字。

月

釋解如前十九「風月無邊」之「月」字。

有

釋解如前三「有教無類」之「有」字。

升

商器升斗形製略同，故字形亦相近，惟升小於斗，故加小點表容納或散落之物以別之。按升本為容量單位，唯商代祭祀時，進獻品物日升，引申為上升、升起之意（參甲骨文字典）。

沉

從水（〜）從牛（牛）或倒作，或作羊（羊），或作人（大），並同。象沉牛羊，人於水之形。「周禮·大宗伯」：「以貍沈祭山林川澤。」蓋沈為沈牲以祭川澤，甲骨文正象其形，故羅振玉謂此即貍沈之沈本字—貍沈之沈引申之為沉沒之義，經籍皆以沈為之，此為從水宋聲之形聲字（甲骨文字典）按沈為商時祭名，沉牛羊之祭也。

七六

山高難蒙日

水深好行舟

解字

山　釋解如前十一「壽比南山」之「山」字。

高　釋解如前卅四「山高水長」之「高」字。

難　從茣（莫，音勤）從豈（豈、音愷）或增繁作〔甲骨文〕、〔甲骨文〕，是為說文艱字籀文所本。〔甲骨文〕或又作〔甲骨文〕（女）、〔甲骨文〕（卩），蓋與〔甲骨文〕、〔甲骨文〕、〔甲骨文〕皆為人形，故可通作。說文：「艱，土難治也。」按從茣，說文解字：「莫，黏土也，從土從黃省」。古商地為黃土高原，土地貧瘠，環境自艱苦，故從茣（黃）茣（莫）。後艱字從艮，艮，難也。說文：「難，艱也」。艱字又從〔甲骨文〕（樂器）或從〔甲骨文〕（喜），疑為「相反為訓」，猶「亂」訓為「治」也。（參甲骨文字典）

蒙　象人（ ）上有所蔽覆形，以指蒙蓋之事為蒙（形音義大字典）此字于省吾謂象以羊角為飾之帽形……以羊角為飾，當係古代蠻夷所戴之帽，故 字之音必讀為冒。甲骨文免字作 ，正象人戴 之形（甲骨文字典）按冒即帽。以上兩大字典所釋雖一為蒙，一為免，但字形釋示「蒙蓋蔽覆」之意相同。

日　釋解如前四〇「仁風春日永」之「日」字。

水　釋解如前二八「心樂山水」之「水」字。

深　釋解如前五六「深學士林尊」之「深」字。

好　釋解如前二〇「百年好合」之「好」字。

行　釋解如前廿三「德行延年」之「行」字。

舟　象舟形。說文：「舟，船也。古者共鼓，貨狄剡木為舟，剡木為楫，以濟不通。象形」。舟、船一物二名。（甲骨文字典）

七七

樹人期百載　花香引千夢

解字

樹　釋解如前四「百年樹人」之「樹」字。

人　釋解如前四「百年樹人」之「人」字。

期　甲文箕，為其字重文—其、箕本一字。象簸箕形，即揚米去糠之竹器（形音義大字典）經傳釋詞「其，問詞之助也，或作期，義並同」。按釋期會、期待等義為後起之引申義。

百　釋解如前四「百年樹人」之「百」字。

載　釋解如前七「仁心萬載」之「載」字。

花

字。

釋解如前一「華夏之光」之「華」字。按華即花，華、花一字。

香

釋解如前六〇「花香入夢美」之「香」字。

引

釋解如前五五「花美引人求」之「引」字。

千

釋解如前四七「萬山千水美」之「千」字。

夢

釋解如前五一「父母心夢牽」之「夢」字。

七八

無功不受祿

有過知自新

解字

無　象人兩手執物而舞之形（甲骨文字典）有謂示人持牛尾以舞祭（朱歧祥）按舞、無音同，故借舞為無字。

功　李孝定謂：說文「工，巧飾也」。象人有規矩也」。因疑工乃象矩形。規矩為工具，故引申為工作，為事功、工巧、能事。另有釋 ✕ 疑即工字，象錐鑽器物（朱芳圃「甲骨學」）詳見前十四「百工齊興」之「工」字。古工、攻、功本係一字。

不　象花蕚之柎形，乃柎之本字。古音不、柎同。卜辭借為否定詞，經籍亦然（詳見前二五「上德不德」之「不」字）

受　從受（音標）示二人以手奉承槃相授受。從 ✕（✕）從 ✕，✕ 本應為 ✕，即承槃，祭享時用盛器物。從 ✕（音標）✕ 後訛為舟（✕）。（甲骨文字典）

祿　疑象井轆轤之形，為轆之初文。上象桔槔，下象吸水器，小點象水滴形（甲骨文字典）擬轆、祿音同，借轆為祿。另釋：李敬齋以為「✕ 轆轤也」，上象

架系桶，下象滴水」。古代灌溉艱辛，雨澤難必，得井吸水，豐收可卜。故彔有福澤意，此即古祿字。

（形音義大字典）

有

卜辭 ㅂ 疑為 ㅂ（牛）字之異構。蓋古以畜牛為有，故借牛以表「有」義。又 ㅂ，甲骨文象右手之形，本為右字，每借為「有」，故借牛以表「有」義。

過

從辵（彳）從 ㅂ。或作 ㅂ、ㅂ 等形，並同。王國維釋 ㅂ 為「過」字（正文）後 ㅂ 為（異說）。按本字釋採楊樹達釋過字。羅振玉釋 後，楊樹達釋 遙，讀為過。商承祚釋 ㅂ……眾說紛紜……（甲骨文字典）又「甲骨文字集」列 ㅂ 字（正文）。從彳示道路，ㅂ 示腳步，從戈（ㅂ）聲，本為走路經過之意。引申為踰越而有過失、罪過等為後來義。

知

從干（盾）從 ㅂ（口）從矢（ㅂ），意示口出言如矢，射（傳達）及干（盾）即對方，而會意為知道了的「知」。方言：函谷關以東謂之「干」；以西謂之「盾」。徐灝謂「知、智本一字」。

自

象鼻形。說文：「自，鼻也。象鼻形」（甲骨文字典）

新

從斤（ㅂ 斧）砍木之形，為薪之本字，即砍木取以為柴薪，ㅂ 當是聲符。說文：「新，取木也。從斤 ㅂ聲」（甲骨文字典）按薪、新為一字。

七九

聞道有先後

學問貴專攻

解字

聞　象人跪而諦聽之形。字形於人之面部特著耳（ ）形，或以手附耳，則諦聽之意益顯。 為聽聞之「聞」本字（甲骨文字典）。

道　釋解如前五「文以傳道」之「道」字。

有　釋解如前三「有教無類」之「有」字。

先　從止（ ）從人（ ），古有結繩之俗，以繩結紀其世系……先字從止從人。止（足趾）在人（ ）上，會世系在前，即人之先祖之意，省稱為「先」（甲骨文字典）按止在 上，意即先祖足跡在前，先於後人。

後　先後。孫（ ）字從系（ ），系象繩形。蓋父子相繼為世，子之世即系於父之足趾下。甲

骨文𡿨（先）字從止（ ）在人（ ）上，後倒止（ ）系繩下，即表世系在後之意，此即後之本義（甲骨文字典）。

學

釋解如前十七「學界泰斗」之「學」字。

問

說文：「問，訊也。從口、門聲」。甲骨文、金文、小篆形同。 乃究詢以通其情實之意，故從口（ ），又以門為人所出入處，因有通意；訊在求通於人，故問從門聲（參形音義大字典）。

貴

釋解如前三〇「唯誠乃貴」之「貴」字。

專

說文：「專，六寸簿也。一曰：專，紡專」。甲骨文「專」從又（ ）或（ ），示以手旋轉紡磚之意，為「轉」之本字（甲骨文字典）「廣雅」專，轉也。由轉、專引申為專斷、專精為後起義。

代表三股線，紡磚旋轉，三線即成一股。甲骨文「專」從又（ ）

攻

從（ ）從（ ）（又），或作 ，或作 ，正象紡磚之形。其上之

疑 即工字，古工、攻、功本係一字。 象錐鑽器物，兩端著鏃而付柄於中以便運使，故工之初字為 （加兩手）又省作 （朱芳圃「甲骨學」）又另釋：李孝定謂工乃象矩形（ 、 ）規矩為工具，故其義引申為工作、為工巧、為事功。（甲骨文字典）

家齊子女賢　政和百姓喜

八十

解字

家　釋解如前卅一「百家爭鳴」之「家」字。

齊　釋解如前十四「百工齊興」之「齊」字。

子　釋解如前廿三「君子安心」之「子」字。

女　象屈膝交手之人形。婦女活動多在室內，屈膝交手為其於室內居處之常見姿態，故取以為女性之特徵，以別於「力田」之為男性特徵也。或於胸部加兩點以示女乳，或許頭加一橫畫以示其頭飾，則女性之特徵益顯。甲骨文　、　初為一字，後　為「說文」女字篆文所本，　為母字所本。（甲骨文字典）

賢　從臣（臣）從手（寸）；臣象豎目形。郭沫若謂：以一目代表一人，人首下俯時則橫目形為豎目形，故以豎目形象屈服之臣僕奴隸。從手（寸）意為操作事務。說文：「賢，多才也。」引申之，凡多才操勞者，人稱賢能。傳曰：賢，勞也。

政　釋解如前九「政通人和」之「政」字。

和　釋解如前九「政通人和」之「和」字。

百　釋解如前四「百年樹人」之「百」字。

姓　從女（女）從生（生）與說文姓字篆文同。說文：「姓，人所生也。從女從生，生亦聲」。春秋傳曰：「天子因生以賜姓」。（甲骨文字典）

喜　釋解如前四九「天喜時相合」之「喜」字。

（八一）

三樽和萬事

一飲解千愁　安國鈞聯

解字

三：三為記數名，甲骨文從一至四，作 一、二、三、亖，以積畫為數，當出於古之算籌，甲文、金文均同為指事字（甲骨文字典）。

尊：從 𦥔（酉）從 廾，象雙手奉尊之形。或從 阝（㠯），則奉獻登進之意尤顯。酉本為酒尊。說文：「尊，酒器也」。（甲骨文字典）按尊或從 阝（㠯），即高坻地。即象雙手奉尊向高處登進，引申為尊敬之尊。

解：

和：從 龠（龠）禾（禾）聲。甲骨文有省 龠 為 龠。說文：「龠，樂之竹管，三孔以和眾聲也」。甲骨文 龠 之 A 象合蓋，龠 象編管，會意有共鳴和音；再從禾（禾）聲，引申為調和、和樂之和。

萬：羅振玉謂象蠍形。萬字借為數名（甲骨文字典）又釋：「埤雅」：蜂，一名萬，蓋蜂類眾多，動以萬計。又有謂蠍虫產卵甚多，乃借意為數字之多之萬字。

事　從手（ ）持（ ）。（ ）象干形，乃上端有杈之捕獵器具，口象Y上捆綁之繩索。或為 之變化。古以田獵生產為事，故從手（ ）持干即會「事」意（甲骨文字典）。

一　卜辭由一至四，字形作一、二、三、三 以積畫為數，當出於古之算籌。甲文金文均同。屬於指事字（甲骨文字典）。

飲　象人（ ）俯首吐舌（ ）捧尊（ ）就飲之形，為飲之初文。字形在卜辭中每有省變， 或省作 、 、 ，故 亦作 。卜辭 釋飲，通（甲骨文字典）。

解　從角（ ）從白（ ）從牛（ ），象以手解牛角之形。說文：「解，判也，從刀判牛角」。篆文所從之 （刀）疑為 之省訛。（甲骨文字典）

千　釋解如前四七「萬山千水美」之「千」字。

愁　葉玉森曰：從日（ ）在禾（ ）中，當即秋之初文。 狀禾穀成熟，並繫以日為紀時。秋，愁諧音義通，借秋為愁。詳見前五七「白雲引鄉愁」之「愁」字。

八二

與日月同在
共天地長春

解字

與

釋解如前十四「百工齊興」之「興」字。按 ХХ ХХ 象兩人雙手將盤（ ）共舉（ ），乃興起、舉起之義；亦象一人雙手將盤授與另一人，有授與意。甲骨文興、與、舉皆可義釋。

日

象日之形。日應為圓形，甲骨文因契刻不便作圓，故多作方形，其中間一點用以與方形或圓形符號相區別。（甲骨文字典）詳見前四〇「仁風春日永」之「日」字。

月

葉玉森曰：「月之初文必為))象新月」。甲骨文字典「象半月（)）之形，為月之本字，卜辭借月為夕，每每月（)) 夕（) ）混用。」董作賓曰：卜辭中之月、夕同文。

同

釋：甲骨文 象承磐形， 從 從 ，示在承槃相覆下眾口如一，引申為「同」義。詳李敬齋以為「眾口咸一致也。從凡（盤）、口，會意」。形音義大字典

見前四三「春光處處同」之「同」字。

剛才從地平面以下冒出。甲骨文才、在一字。詳見前十二「立身在誠」之「在」字。

在 甲骨文〔字形〕之〔字形〕 示地平面以下，一貫穿其中，示草木初生（甲骨文字典）

象其兩手有所奉執之形，即共之初文。甲文有用如供，當為供牲之祭。（甲骨文字典）

共 甲骨文〔字形〕之〔字形〕

天，或以口突出人之顛頂以表天（甲骨文字典）。

天 說文：「天，顛也，至高無上。從一、大」。自羅振玉、王國維以來皆據說文釋卜辭之天〔大〕謂〔大〕象正面人形，二即上字，口象人之顛頂，人之上即所戴之

象土塊在地面之形。〔〕為土塊，一為地也。土塊或簡為

地 〔字形〕、〔字形〕。或土塊旁有〔點〕，乃塵土。卜辭中，土，亦釋土地、社之意。（甲骨文字典）

為「此長字實象形，象人髮長貌，引申為長久之義」（形音義大字典）。

長 〔字形〕 象人長髮之形，引申而為凡長之稱（甲骨文字典）余永梁以

葉玉森曰：〔字形〕象方春之樹木枝條抽發阿儺無力之狀，下從

春 〔字形〕 即從口，為紀時標識，紬繹其義，當為春字。另〔字形〕、〔字形〕亦釋春字。從草（屮）或木（木）、從日從屯（屯）。寒氣至春轉溫，草木此時日而蔓生競長。屯，有萬物盈而始生之意，故春從屯聲（詳見前十三「春風化雨」之「春」字）。

八三

解字

手抱朝陽暖

足涉花圃香

手 說文：「又，手也，象形」。甲骨文象右手之形：⅄ 則為左。甲骨文正反每無別，惟左右並稱時，⅄ 為右，⅄ 為左則分別甚明（甲骨文字典）按 ⅄ 甲骨文借義與又、有、祐、佑字同。

抱 字。說文：「⊙」，裹也，象人曲形，有所包裹。」，孳乳為包，又孳乳為抱。我認為 ⊙ 丁山謂：此字過去或釋似、氏、氐，皆不確。以字形言，⊙ 最近于篆文即抱之本字，象人曲肱尤為妙肖也……我敢斷定 ⊙ 決是 ⊃ 之本字（丁山著：甲骨文所見氏族及其制度）

朝 釋解如前五六「高風朝野仰」之「朝」字。

陽 釋解如前五八「鳥宿夕陽天」之「陽」字。

暖 ㄚ ㄚ 曽 曽 曽

釋解如前十一「壽比南山」之「南」字。按南為暖之本字，南假借為暖字。

足 ㄚ ㄚ ㄚ ㄚ ㄚ

釋解如前三八「知足人長樂」之「足」字。

涉 ㄚ ㄚ ㄚ ㄚ ㄚ

釋解如前一「華夏之光」之「華」字。按甲骨文華、花一字。

從水之兩旁有 ㄚ（止）、ㄚ 為足，會徒行濿（渡也）水之意。（甲骨文字典）即兩足在河水中行走。

花 ㄚ ㄚ ㄚ ㄚ

釋解如前一「華夏之光」之「華」字。按甲骨文華、花一字。

圃 ㄚ ㄚ ㄚ

羅振玉曰：御尊蓋有 圃 字，吳大澂釋圃，比作 圃，象田中有蔬（ㄚ），乃圃之最初字，後加口形，已複矣（朱芳圃「甲骨學」）。

香 ㄚ ㄚ ㄚ ㄚ ㄚ

釋解如前六〇「花香入夢美」之「香」字。

八四

無爭自無禍

有德乃有尊

解字

無　象人兩手執物而舞之形（甲骨文字典）有謂示人持牛尾以舞祭（朱歧祥）舞、無音同，故借舞為無意。

爭　此字釋者紛紜：有釋哉、戔、殺、牽、爰、曳……胡小石釋象，象上下兩手（𠂇又）各持一物（乚）之二端互曳之形，以會彼此爭持之意（詳見前卅一「百家爭鳴」之「爭」字）。

自　象鼻形。說文：「自，鼻也。象鼻形」（甲骨文字典）

無　釋解如前「無」字。

禍　象卜骨呈兆之形即冎（音剮）字之初文。卜辭以冎為禍。甲文冎又別作乙，乃由冎形簡化為乙，進而簡化為乙、乙形（甲骨文字典）按甲骨文冎為骨字，即說文冎字初形，又可讀如禍，五期卜辭又以從犬（ ）、冎聲之 為禍。

有　字甲骨文象右手之形，本為右字，每借為「有」。另 亦為有字，蓋古以畜牛為有，故借牛以表「有」。詳見前三「有教無類」之「有」字。

德　從彳（ ）從直（ ），李敬齋以為「行得正也」，從彳（道路）、直聲。古直字。一曰直行為德，會意。詳見前十「醫德眾仰」之「德」字。

乃　象婦女乳房側面形，為奶之初文。乳、奶為一語之轉。卜辭多用為虛詞，其本義遂隱（甲骨文字典）。

有　釋解同前「有」字。

尊　從酋（酉）從廾（拱），象雙手奉尊之形。或從 （阜）則奉獻登進之意尤顯。酋本為酒尊。（甲骨文字典）按尊或加 ， 為阜，即高坵地。 即象雙手奉尊向高處登進，引申為尊敬之尊。

八五

好花放初日

歸鳥媚夕陽　丁輔之聯

解字

好　釋解如前二〇「百年好合」之「好」字。

花　字。釋解如前一「華夏之光」之「華」字。按甲骨文華、花一

放　象柬形，上短橫象柄首橫木，下長橫即足所蹈履處，旁兩短劃或即飾文。古者秉柬而耕，刺土曰推，起土曰方，典籍中「方」或借伐、發、墢等字為之而多用于四方之方（甲骨文字典）按方、放古通用。書堯典：「方命圮族」，馬融註：「方，放也」。說文：「放也」。

初　從彡（刀）從𠂤（衣）。說文：「初，始也。從刀從衣，裁衣之始也」（甲骨文字典）朱駿聲以「初」為「謂布帛以就裁」。

日　釋解如前四〇「仁風春日永」之「日」字。

歸 ㄕㄡ ㄕㄡ ㄕㄢ ㄕㄢ 說文：「歸，女嫁也，從止（ㄩ）從ㄕ（婦）省，ㄖ（堆）聲」。甲骨文或從ㄖ（婦）從ㄖ，或從止從ㄖ從帚作ㄕㄡ，即說文篆文所本。卜辭或借ㄖ（帚）為歸。（甲骨文字典）又歸，本義作「女嫁」解，乃女子適人之意。止作「至」及「息」解；女子必適人始身得定止，故歸從止。女嫁則成婦女，故從帚（婦）（形音義大字典）。按女嫁有所歸宿，引申有回歸、歸來之歸義。

媚 ㄇㄟ ㄇㄟ ㄇㄟ 釋解如前卅一「萬花競媚」之「媚」字。

鳥 ㄋㄧㄠ ㄋㄧㄠ ㄋㄧㄠ ㄋㄧㄠ 釋解如前五四「夫妻鳥比翼」之「鳥」字。

夕 ㄒㄧ ㄒㄧ ㄒㄧ ㄒㄧ 釋解如前五八「鳥宿夕陽天」之「夕」字。

陽 ㄧㄤ ㄧㄤ ㄧㄤ 釋解如前「鳥宿夕陽天」之「陽」字。

賓朋敦夙好
漁牧寓高賢　丁輔之聯

八六

解字

賓

釋解如前三九「美食嘉賓傳」之「賓」字。

朋

王國維以為：「殷時小玉與小貝皆貨幣也，而有物繫焉以系之，所系之玉謂之珏，於貝為之朋，珏與朋本一字」。徐灝謂：「兩貝為朋，此朋之本義」（形音義大字典）朋友之朋為借義。

敦

羅振玉以為「從 亻(手) 持 勹，始象勺形。所以出納於敦中者，非從 亻(手) 持 勹(勺)，從器皿(皿) 中滔送食物分予享用，引申有敦睦、敦和意。以此知敦為古祭器。吳大澂以為「祭器也」（形音義大字典）按羅氏說較明析：從也」。

夙

甲文「夙」，象人跽而捧月之形。葉玉森以為「夙乃饗明之時，殘月在天，夙興(早起)之人喜見殘月，故雙手間空作捧月狀」。早起者甫旦即起而敬勉奉事，故夙之本義作「早敬」解（形音義大字典）按夙，處於早夕之際，有從前、舊時、早時之意。

好

釋解如前二〇「百年好合」之「好」字。

漁

甲骨文漁字異形甚多，或從魚從水（魚之數或為單數、或為多數）；或象垂釣形...；或象以手捕魚形...；或象張網捕魚形...。其從魚從水者為「說文」篆文所本（甲骨文字典）。

牧

「牧，養牛人也」。甲骨文從牛從羊，或增 彳、止 等偏旁，皆同（甲骨文字典）按增彳示道路、止示足趾，從 攴（攴）示人手持棍棒趕牛羊放牧，意含甚顯。

寓

從 宀（宀）從 禺（御）聲。宀 為屋室，揓 為御字，象人持馬策御者止 宀 下，有留而不去意，此即寓字（形音義大字典）。羅振玉以為「從宀...」

高

釋解如前卅四「山高水長」之「高」字。

賢

釋解如前八〇「家齊子女賢」之「賢」字。

八七

道合有知己

相交得新朋

解字

道　羅振玉曰：象四達之衢（坅）人所行也。石鼓文或增人（彳）作……其義甚明……古從行之字，或省其右或左，作彳、亍（甲骨文字典）又形音義大字典：「道曰行，即道路」。

合　林義光以為「按曰象物形，倒之為Ａ，合象二物相合形」。（形音義大字典）象器蓋相合之形，當為盒之初文。引申為凡會合之稱（甲骨文字典）。

有　甲骨文象右手之形，本為右字，每借為「有」。另屮字疑為屮（牛）字之異構。蓋古以畜牛為有，故借牛以表「有」義（詳見前三「有教無類」之「有」字）。

知　從干（盾）從曰（口）從矢（矢），意示口出言如矢，射及干，即對方，而轉注會意知道了的「知」。徐灝謂「知、智本一字」。

己

己 己 巳

葉玉森謂：象編索之形，取約束之誼（殷虛書契前編考釋）林義光以為「象詰詘成形可記識之形。凡方圓平直，體多類似，惟詰詘易於識別」。按 己 形詰詘特異，以突顯自己與他人有別，會意為自己之己。

相

從目（ ）從木，與說文之相字篆文略同。林義光以為「凡木為材，須相度而後可用，從目視木」。引申為彼此相處互交欣賞意。

交

象人（ ）之兩脛交互之形，與說文之篆文略同。說文：「交，交脛也。從大（ ）象交形」（甲骨文字典）引申為人與人、朋友互動為交。另卜辭干支之寅字多作 。

得

從手（ ）持貝（ ）。羅振玉以為「從 又（手）持貝，得之意也，或增彳（ ）」。按增彳（行），示取難坐致，有行而覓求始得之意。

新

從斤（ ）從辛（ ）從木（ ），象以斤砍木之形，為薪之本字，亦當聲符。或從斤從辛作 ，乃省形。（甲骨文字典）按斤（ ）象曲柄斧形。 乃以斧砍木取以為薪柴意。薪、新為一字。

朋

王國維以為：「殷時小玉與小貝皆貨幣也，而有物繫焉以系之，所系之玉謂之珏，於貝為之朋，珏與朋本一字」。徐灝謂：「兩貝為朋，此朋之本義」（形音義大字典）朋友之朋為借義。

八

〔甲骨文字形〕

求學日日進　　做事步步高

解字

求　〔甲骨文字形〕　釋解如前卅二「美求相知」之「求」字。

學　〔甲骨文字形〕　釋解如前十七「學界泰斗」之「學」字。

日　〔甲骨文字形〕　釋解如前四〇「仁風春日永」之「日」字。

進　〔甲骨文字形〕　從止（止）從佳（佳）。說文：「進，登也。」引申為獻。（甲骨文字典）徐灝以為「古者佳、準同聲，則進自可以佳為聲」（形音義大字典）按〔形〕以佳（〔形〕）為聲，〔形〕（止）為行走，疑示鳥在行進中，引申為前進之進。

做　〔甲骨文字形〕　象作衣之初，僅成領襟之形。其〔形〕之〔形〕形象縫紉之線跡，以夸張之線跡置未成之衣上，則作衣之意更為顯然。或又從〔形〕作〔形〕，寶象以手（〔形〕）

持針（—）形，以手持針縫於未成之衣上，則作衣之意一望可知，故甲骨文以作衣會意為「作」（甲骨

文字典）按隸書「做」為俗「作」字（見正字通）做，義與作同。

事

釋解如前二七「國事更新」之「事」字。

步

說文：「步，行也，從止 止 相「背」。甲骨文步字象足一前一後

之形，以會行進之義。或從行（𣥂），象人步於通衢（甲骨文字典）。

高

釋解如前卅四「山高水長」之「高」字。

八九

高丨生中屮

大義明是卅

高人有才德

大義明是非

解字

高 倉倉金舍髙

　釋解如前卅四「山高水長」之「高」字。

人 丫丫丫丫

　釋解如前四「百年樹人」之「人」字。

有 当 当 当 丈

　釋解如前三「有教無類」之「有」字。

才 中中中中

　釋解如前十二「立身在誠」之「在」字。按甲骨文 中 即在、

　才一字。

德 徝岆岃徝

　釋解如前十「醫德眾仰」之「德」字。

大 大大夵枀閃

　釋解如前十五「鴻圖大展」之「大」字。

義

釋解如前四二「義在利斯長」之「義」字。

明

釋解如前卅五「心如明月」之「明」字。

是

丁山認為丁是示字的簡筆，也正是氏字的初形……丁為祭天杆，示字本誼是設杆祭天的象徵。氏族社會同一宗氏同一圖騰祭的神示為中心，所以丁字應讀為氏族的氏，不作神字解。大體說，示、氏、是三個字在古代是音同字通的（見「甲骨文所見氏族及其制度」）

非

為非之初文，所象形不明。或從 卝 作 非、非，並同。金文非字形與甲骨文合（參見「甲骨文字釋林」）說文：「非，違也，從飛下翄，取其相背」。（甲骨文字典）按非字形擬顯示相背而相異，引申為否定詞「非」意。「甲骨文字集」將非註釋為「契文『排』，讀為非」，存參。周伯琦以為「與飛同字」。戴侗以為「飛與非一字而兩用」。

九十

圖戰禍永絕

望美好未來

解字

圖　釋解如前十五「鴻圖大展」之「圖」字。

戰　甲文戰，商承祚以為「象兵器，Ｕ象架，所以置兵者」……本義作「鬥」解，乃運用兵械搏擊之意。（形音義大字典）

禍　釋解如前八四「無爭自無禍」之「禍」字。

永　釋解如前卅六「高風永壽」之「永」字。

絕　從二系從三橫斷之，＼為絲系。象斷絲之形。與說文絕字古文　形近。（甲骨文字典）又李孝定釋　為絕，從系（　）從刀（　），會以刀斷絲之意。似與　之絕古當為一字。

望 釋解如前四〇「德望吉星高」之「望」字。

美 釋解如前卅二「美求相知」之「美」字。

好 釋解如前二〇「百年好合」之「好」字。

未 說文：「未，味也，六月滋味也。五行木老於未，象木重枝葉也〕。按謂未，象木重枝葉形，可從（甲骨文字典）朱芳圃以為：「說文以滋味釋之，又象木重枝葉則不相屬。余以為「未」者，穗也；知未為穗，則未之所以為味矣」（「甲骨學」）按甲骨文 字學者所釋不一，作未來之「未」當為引申假借義。

來 釋解如前七四「濤來若萬馬」之「來」字。按來為麥之本字，來、麥本為一字。

（九一）

仁者有壽者相
高人得古人風 安國鈞聯

解字

仁 從 夰（正面人形）人（側面人形）說文：「仁，親也，從人二」。林義光以為「人二」故仁，即厚以待人之意。詳見前七「仁心萬載」之「仁」字。

者 從黍（ ）從日（日）疑者字，即古文「諸」，由黍得聲。金文者作 （朱芳圃「甲骨學」）「甲骨文字集」列者 為異說。卜辭借為語助詞。

有 前 甲骨文象右手之形，本為右字，卜辭每借為「有」。另 字疑為屮（牛）字之異構。蓋古以畜牛為有，故借牛以表「有」義（詳見前三「有教無類」之「有」字）

壽 「甲骨文字集」列 為疇字。「形音義大字典」以 為古疇字，疇本作「耕治之田」解，象已犁田疇之形。因田疇溝埂（ ）有引長之象，故壽從 聲，借疇為壽。

者 釋解同前「者」字。

相 　從目（👁）從木（朩）與說文之篆文略同。說文：「相，省視也。從目互交往欣賞意。

從木」。（甲骨文字典）林義光以為「凡木為材，須相度而後可用，從目視木」。引申為彼此相象物在其下」，林氏乃據說文釋解。此處釋解採以居室階梯之高升會意為高義。

高 　象高地穴居之形。∩ 為高地，凵 為穴居之室，介 象台觀高形，凵遮蓋物以供出入之階梯。殷人早期皆為穴居（甲骨文字典）林義光以為「 介 象台觀高形， 凵 為上覆

人 　象人正立之形，同時亦為「大」字。 ⼃ 象人跪坐之形，亦人字（甲骨文典）。前四形象人側立之形，僅見軀幹及臂。甲骨文象人形之字尚有

得 　從手（⺕）持貝（貝）。羅振玉以為「從手持貝，得之意也，或增彳（行），示取難坐致，有行而覓求始得之意。

古 　從口。中、申為聲符，即母字，從中從 ㅂ 即 ㅂ 字（甲骨文典）按 ㅂ 擬示口所言今昔貫（毋）穿延伸即為古字。「形音義大字典」釋從一（十）從 ㅂ（口）即 ㅂ（古）字。—（十）口所傳的言語，必非現在而由來已久，故其本義作「故」解，乃在時間上早屬過去之意，引申為古義。說文解字：「古，故也。從十、口，識前言者也」。

人 　釋解同前「人」字。

風

象頭上有叢毛冠之鳥，殷人以為知時之神鳥。或加月（凡）以表音。本字為鳳。卜辭多借為風字（甲骨文字典）詳見前十三「春風化雨」之「風」字。

九二

解字

為仁基于孝悌
至樂不在金錢

為

釋解如前九二「為政以德」之「為」字。

仁

釋解如前七「仁心萬載」之「仁」字。

基

從土（丄）在箕（☒）上，當是基之原字。疑以箕盛土之意。說文：「基，牆始也。從土、其聲。」應與初義近（甲骨文字典）會意為基礎之基。

于　從于從ㄅ一ㄅ象大圓規，上一橫畫象定點，下一橫畫可以移動，從ㄅ表示移動之意。或作 ㄎ，為ㄎ之省。卜辭借為介詞（甲骨文字典）林義光以為：「本義當為紆曲，古作 ㄎ、作于……象紆曲，以二之直見ノ之曲也。或作 ㄎ、ㄅ 亦象紆回，今字多以於紆迂為之。」（形音義大字典）

孝　從乂、爻（音交）從ㄇ（ㄅ），說文：「爻（學）覺悟也」。從爻（教）從ㄇ（尚矇）。教從 爻，爻子 從爻（甲骨文字典）戴侗謂，爻，人子之達道也……爻子與孝同（說文）茲姑從戴氏釋。又安國鈞「甲骨文集詩聯格言選輯」列 ㄇ 為孝字。

悌　象罾繳（弋鳥之具）纏繞於韓橐之形。殆（似也）之為次弟之義，又引申為兄弟也（甲骨文字典）說文：「悌，善兄弟也，從心，弟聲，經曲通弟。玉篇：愷悌也，與詩豈弟同。白虎通義：「弟者，悌也，心順行篤也」。繒繳纏繞有次弟，故引申

至　從倒矢（㞢）從一，一象地。羅振玉謂：「象矢遠來降至地之形」。（甲骨文字典）釋解如前十二「立身在誠」之「在」字。

樂（字典）　象絲（幺）附著於木上之形。釋解如前廿四「年豐人樂」之「樂」字。

不　釋解如前二五「上德不德」之「不」字。

在　釋解如前十二「立身在誠」之「在」字。

金　　甲骨文囲、丼　應即「周」字。丼　象界劃分明之農田，其中小點象禾稼之形

（甲骨文字典）龍純宇認為田、周二字本同一形，周（丼）字加四小點，只為別於田字（見

「中國文字學」）按丼字作金錢之「金」字解，見於「甲骨文字集」中，其釋周，列為「正文」；釋

金，列為「異說」。按上古貨幣僅小玉與貝。金錢成為貨幣殷代無確證（朱劍心「金石學」）。

錢　　說文：「錢，銚（音遙）也」，古者田器（大鋤），古謂之錢」。古者謂錢曰

泉、曰布……故甲骨文以 （泉）為錢。漢食貨志云：「貨寶於金、利於刀、流於泉，可謂盡

貨幣之精義矣」。 象泉水自穴罅中流出之形，一如錢在人間流通四處，故古者謂錢曰泉。

知足之足常足 老子句

尊賢者賢網賢

九三

解字

知（篆） 從干（盾）從口（口）從矢（矢），意示口出言如矢，射及干即對方而轉注會意為知道了的「知」。（方言：函谷關以東謂之「干」，以西謂之「盾」）。徐灝謂「知、智本一字」。段玉裁謂「知、智二字多通用」。

足（篆） 從口象人所居之城邑，下從止（趾），表舉趾往邑，會征行之義，為征之本字。卜辭或用為充足之「足」。又足字象脛足之形，即「人之足」之本字（甲骨文字典）按足字釋解用作滿足、足夠之「足」為假借義。

之（篆） 字從止（趾）在一（地）上，止為人足，一為地，象人足於地上有所往也。有省一（地）為止，與止同（甲骨文字典）之，往也。在卜辭則以止為代辭，古經傳皆以之（止）為代辭（朱芳圃「甲骨學」）。

足（篆） 釋解同前之「足」字。

長　象人長髮之形，引申而為凡長之稱（甲骨文字典）余永梁以為

「此長字實象形，象人髮長貌，引申為長久之義」（形音義大字典）。

足　釋解同前之「足」字。

尊　從酉（酉）從廾（拱），象雙手奉尊之形。或從阜（昌、高阜）則奉獻登進之意尤顯。西本為酒尊。說文：「尊，酒器也」。（甲骨文字典）象雙手奉尊向高處登進，引申為尊敬之尊。

賢　從臣（臣）從手（又）。臣象豎目形。郭沫若謂：以一目代表一人，人首下俯時則橫目形為豎目形，故以豎目形象屈服之臣僕奴隸。從手（又）意為操作事務。說文：「賢，多才也。」引申為凡多才操勞者，人稱賢能。傳曰：賢，勞也。

者　從黍（黍）從曰（口）疑者字即古文「諸」字。由黍得聲。金文者作（朱芳圃「甲骨學」）「甲骨文集」列為者字，亦為香字。卜辭借為語助詞。

賢　釋解同前之「賢」字。

網　象网形。說文：「网，庖犧所結繩，以漁。從口，下象交文」。（甲骨文字典）网罟也，用為動詞：張網、網羅之義。

賢　釋解同前之「賢」字。

花好月圓人壽

時和歲樂年豐

解字

花

林義光謂：甲骨文 字象華飾之形。示人穿著華服，雙手（）搖擺狀。有無 ，同。段玉裁、王筠、徐灝諸學者並以華、花實為一字。古無花字。

好

從女（）從子（）與說文之好字篆文形同。說文：「好，美也。從女子」。徐灝以為「人情所悅莫甚於女」故從女子會意（形音義大字典）。

月

葉玉森曰：「月之初文必為))，象新月」。甲骨文字典「象半月（) ）之形為月之本字，卜辭借月為夕」。董作賓曰：卜辭中之月、夕同文。

圓

從○從鼎（），○象鼎正視圓口之形，故甲骨文員應為圓之初文（甲骨文字典）林義光以為「從○從鼎，實圓之本字。○，鼎口也，○，鼎口圓象」。

人

象人側立、正立、或跪坐形。詳見前四「百年樹人」之「人」字。

壽　「甲骨文字集」列 [字] 為疇字。「形音義大字典」以 [字] 為古疇字，疇本作「耕治之田」解，象已犁田疇之形。因田疇溝埂（ S ）有引長之象，故壽從 [字] 聲，借疇為壽。

時　從之（中）從日。之，為行走，日行為時（形音義大字典）詳見前卅四「時和歲樂」之「時」字。

和　從 [字]（龠）禾（[字]）聲。甲骨文有省 [字] 為 [字]。說文：「龠，樂之竹管，三孔以和眾聲也」。甲骨文 [字] 之 A 象合蓋，[字] 象編管，會意有共鳴和音，再從禾（[字]）聲，引申為調和、和樂之和。

歲　加 [字]，意示走（[字]）過時光，引申為歲月之歲。甲骨文歲字像戊、鉞形。歲字簡釋之：即歲、鉞同音相借。後歲字。詳見前卅四「時和歲樂」之「歲」字。

樂　從 88（丝）從木。羅振玉云：「此字從絲附木上，琴瑟之象也」。即指張絲於木上，彈以發聲之琴瑟為樂；亦即最初以弦樂器代表樂之總義。另見前廿四「年豐人樂」之「樂」字釋。

年　從 [字]（禾）從 [字]（人），會意年穀豐熟之意（甲骨文字典）又似人載禾。初民禾稼既刈，則捆而為大束，以首載之歸，即會意穀熟為「年」之意。（朱芳圃「甲骨學」）

豐　從屮在凵中，從豆（豆），象豆（器皿）中有實物之形。說文：「豐，豆之豐滿者也。從豆，象形。」甲骨文　字形與　近，或釋　為豐，兩者為一字，惟有時用法有別（參甲骨文字典）。

九五

看盡一夜星斗
吹開萬方風雲

解字

看　從人（人）從目（目），象人目平視有所見之形。人　或作人、人，同。說文：「見，視也。從目儿（人）」。廣雅釋詁：「看，視也」，故看，見義同。

盡
釋解如前五三「受盡苦中苦」之「盡」字。

釋解如前十六「一馬長鳴」之「一」字。

一

丁山釋：以卜辭本文和從夕各字看，我認為臼辭所見 ，諸字，決是朝夕的「夕」字……蓋為自今日日沒至于明天日出的一個整夜（參丁氏著「甲骨文所見氏族及其制度」）按字釋者紛紜：有釋 勹、包、茅、屯……等。丁氏釋 從月（ ）從一（示地），月升於地即為夜來臨，故釋夜字。

夜

釋解如前四〇「德望吉星高」之「星」字。

星

釋解如前十七「學界泰斗」之「斗」字。

斗

說文：「吹，噓也，從口從欠」。甲骨文 （欠）象人張口之形。（甲骨文字典）又說文：「欠（ ）張口氣悟也」，象氣從人上上出之形。

吹

從彳（手）從月（戶）或又從口。同。象以手開戶之形，故為開啟之義。後又更加義符「日」，作（ ），引申之而有雲開見日之義—启、啟、

開

啟，甲骨文一字。說文：「启，開也」（甲骨文字典）釋解如前六「萬壽無疆」之「萬」字。

萬

方

釋解如前五三「方為人上人」之「方」字。

雲　風

釋解如前十三「春風化雨」之「風」字。

釋解如前十四「萬商雲集」之「雲」字。

九六

立德立功立言

壽人壽國壽世

解字

立

「立」從大（大）從一，象人正面站立（立）之形。一，表所立之地。說文：「立，住也。從大立一之上」。

德　妯吓渺衜　從彳（彳），李敬齋以為「行得正也」，從彳、妯

聲。妯，古直字。一曰直行為德，會意）。妯　即直字，象目視縣（懸鍾）以取直之形（形音

義大字典）詳見前十「醫德眾仰」之「德」字。

立　釋解同前之「立」字。

功　呈百工　李孝定謂：說文「工，巧飾也。象人有規矩也」。因疑工乃象矩形。

規矩為工具，故其義引申為工作、為事功、為工巧、為能事。詳見前十四「百工齊興」之「工」

字。

立　釋解同前之「立」字。

言　呈呂呂呂呂　象木鐸之鐸舌振動之形。廿　為倒置之鐸體，丫、水　為鐸

舌。卜辭中，舌、告（出）、言（呂）實為一字。（參前十八「為民喉舌」之「舌」字釋）

朱芳圃以為「言（呂）之丫、丫　即簫管也，從口以吹之，旁之水　表示音波。爾雅云大簫謂之言，

按此當為言之本義，可參考。

壽　ら了 「甲骨文字集」列　ら了　為疇字。「形音義大字典」以　ら了　為古疇字，疇本作「耕

治之田」解，象已犁田疇之形。因田疇溝埂（Ϟ）有引長之象，故壽從　ら了　聲，借疇為壽。甲

骨文字典釋　ら了　為鑄字。

人

前四形象人側立之形，僅見軀幹及臂。甲骨文象人形之字尚有、、象人正立之形，同時亦為大天字。象人跪坐之形，亦人字（甲骨文典）。

壽

釋解同前之「壽」字。

國

從戈（）從口（）。本應作，甲骨文偏旁、口每多混用。孫海波謂：口象城垣形，以戈守之，國之義也。古國皆訓城。（甲骨文典）詳見前二十四「民定國安」之「國」字。

壽

釋解同前之「壽」字。

世

并連三枚豎直之算籌以表示三十之數（甲骨文典）說文，十部：三十年為一世。按父子相繼為世，其引伸義也。「甲骨文字集」列為世字，待考。

九七

在野行公益事

主政絕私利心

| 解字 |

在　釋解如前十二「立身在誠」之「在」字。

野　從林（林）從土（土）。羅振玉釋野，可從。蓋取林土為郊外野地意。說文本義作郊外解（參甲骨文字典）。

行　釋解如前廿三「德行延年」之「行」字。

公　象甕口之形，當為甕之初文，卜辭借為王公之公（甲骨文字典）形音義大字典釋：甲文公，與金文公略同。金文公，從八（八）從口（口），口為古宮字，即公從宮聲。八作「分」解，凡分物必求平正允當，公之義為「平分」，故從八。

益　釋解如前廿三「仁者益壽」之「益」字。

事

釋解如前二七「國事更新」之「事」字。

主

從木（木）古代燔（音煩）木為火，從火之燃著處即「主」（按即火炷）李敬齋以主即「燭也，古者束木為燭，故從火在木上」（形音義大字典）按主之本義久為炷字所奪，今之主字已演變為主人、物主、君主主導……等義。

政

釋解如前九〇「政通人和」之「政」字。

絕

釋解如前九〇「圖戰禍永絕」之「絕」字。

私

羅振玉曰：說文解字「公」，從八、從厶（私），八，猶背也。惟古金文均從（八）從口（朱芳圃「甲骨學」）按八，甲骨文八形象兩相反背。從口，疑從厶之形變。說文：「背私為公，六書之會意也」，故私字應作厶乃後來義。有以ㄥ為耜，厶與私亦當為耜引申之字—耜、私、厶古同在心母（朱芳圃「甲骨學」）形音義大字典列ㄥ為厶字。

利

釋解如前四二「義在利斯長」之「利」字。

心

釋解如前七「仁心萬載」之「心」字。

九八

自尊才能人尊
己善更求眾善

解字

自　象鼻形。說文：「自，鼻也。象鼻形」（甲骨文字典）

尊　從廾（拱），象雙手奉尊之形。或從阝（自），則奉獻登進之意尤顯。西本為酒尊。（甲骨文字典）按尊或從阝，阝為阜，即高坵地。即象雙手奉尊向高處登進，引申為尊敬之尊。

才　說文：「才，草木之初生也。從—上貫一，將生枝葉。一，地也。」甲骨文才之 ▽ 示地平面以下。—貫穿其中，示草木初生從地平面以下冒出。卜辭皆用為「在」而不用其本義（甲骨文字典）按 十 示草木初生即剛才長出意。甲骨文才、在一字。用為才能，方始之意乃假借義。

能　說文：「熊屬，足似鹿。能獸，堅中，故稱賢能而強壯者稱能傑 ⋯⋯ 也」。「甲骨文字集」列 ⋯ 為能字、羆字。「甲骨文字典」列為羆字。

人

釋解同前「尊」字。

象人側立、正立、或跪坐形。詳見前九六「壽人壽國壽世」之「人」字。

尊

釋解同前「尊」字。

己

詳見前八七「道合有知己」之「己」字。

林義光以為「象詰詘成形可記識之形」。葉玉森謂「象繪索之形，取約束之誼」。

善

從羊（ 𦍌 ）從 𣅊 （ 誩 ），實即說文之 譱 字，為膳食之膳之初文。詳見前卅二「貴在良善」之「善」字。

更

從攴（ 攴 ）從丙（ 丙 ），與說文篆文略同。于省吾釋更，謂更從丙聲，即古文「鞭」字。說文：「更，改也。從 攴 ，丙聲」（甲骨文字典）詳見前廿七「國事更新」之「更」字。按更改滇鞭策，故從 攴 （手持鞭）。

求

象皮毛外露之衣，即裘之本字。說文：「裘，皮衣也。從衣，求聲」。求乃裘之假借（詳見前卅二「美求相知」之「求」字）。

眾

從日（日）從 𠈌 （ 㐺 ），𠈌 或作 㐺 、㐺 （從），同。蓋取日出時眾人相聚而作之意。（甲骨文字典）引申為大眾、群眾意。

善

釋解同前之「善」字。

九九

解字

身家不求華貴

才德力爭賢能

身　從人（人、人、人）而隆其腹，以示其有孕之形。本義當為妊娠。或作腹內有子（子）形。孕婦腹大而腹為人體主要部份，引申之人之全體亦可稱身。甲骨文之身、孕一字（甲骨文字典）。

家　從宀（宀）從豕（豛），豛亦聲。與說文之篆文同。說文：「家，居也。從宀、豛省聲」。按自殷金文、甲骨文……楷書遞演迄今，家字裡面始終是隻豬（豕）而不是人，今人非解。（詳見前卅一「百家爭鳴」之「家」字）

不　象花蕚之柎形，乃柎之本字。鄭玄箋云：「承華者曰鄂，不，當作柎。柎，鄂足也。古音：不，柎同」。王國維、郭沫若據此皆謂「不」即「柎」字。卜辭借為否定詞，經籍亦然（甲骨文字典）羅振玉以為　象花胚形，花不，為不之本誼。

求　象皮毛外露之衣，即裘之本字。說文：「裘，皮衣也。從衣，求聲」。求乃裘之假借。詳見前卅二「美求相知」之「求」字。

華　⟨字形⟩ ⟨字形⟩ ⟨字形⟩ ⟨字形⟩

林義光謂：甲骨文 ⟨字形⟩ 象華飾之形，示人穿著華服雙手（⟨字形⟩）搖擺狀。有無 ⟨字形⟩，字同。段玉裁、王筠、徐灝諸氏以花、華實為一字（形音義大字典）按甲骨文無花字。

貴　⟨字形⟩ ⟨字形⟩ ⟨字形⟩ ⟨字形⟩

為 ⟨字形⟩ 之或體。胡厚宣云：「⟨字形⟩字從兩手（⟨字形⟩）持（鑄）在土（⟨字形⟩）上有所作為，即隤田，亦即耩田。⟨字形⟩ 為鐘鑄之原字。鑄，田器也。按上古田器多用蚌鐮治田除草，鑄之鋤田器疑較稀貴。貴、隤音同，故借隤田之隤為高貴、貴重之貴。詳見前三〇「唯誠乃貴」之「貴」字。

才　⟨字形⟩ ⟨字形⟩ ⟨字形⟩ ⟨字形⟩

甲骨文 ⟨字形⟩ 之 ⟨字形⟩ 示地平面以下，丨貫穿其中，示草木初生從地面以下冒出，即剛才生長意。用為才能、方始之意乃假借義（詳見前九八「自尊才能人尊」之「才」字）。

德　⟨字形⟩ ⟨字形⟩ ⟨字形⟩ ⟨字形⟩

從彳（⟨字形⟩）從直（⟨字形⟩），李敬齋以為「行得正也」，從彳（道路）直聲……直行為德，會意」（詳見前九六「立德立功立言」之「德」字）

力　⟨字形⟩ ⟨字形⟩ ⟨字形⟩

象原始農具之耒形。殆以耒耕作須有力，故引申為氣力之力。說文：「力，筋也……」不確（甲骨文字典）。

爭　⟨字形⟩ ⟨字形⟩ ⟨字形⟩ ⟨字形⟩

此字釋者紛紜：有釋哉、⟨字形⟩、殺、牽、爰、曳……胡小石釋爭 ⟨字形⟩ 象上下兩手（⟨字形⟩）各持一物（⟨字形⟩）之一端互曳之形，以會彼此爭持之意（詳見前卅一「百家爭鳴」之「爭」字）。

賢　從臣（臣）從手（又）。象豎目形。郭沫若謂：以一目代表一人，人首下俯時則橫目形為豎目形，故以豎目形象屈服之臣僕奴隸。從手（又）意為操作事務。說文：「賢，多才也。」引申為凡多才操勞者，人稱賢能。傳曰：賢，勞也。

能　釋解如前九八「自尊才能人尊」之「能」字。

一○○

同圓人類美夢
共享世界和樂

解字

同　李敬齋以為「眾口咸一致也。從凡（月）、口（廿），會意」。形音義大字典：「甲骨文月象承槃形，�從月從廿，示在承槃相覆下眾口如一，引申為「同」義。（詳見前四三「春光處處同」之「同」字）

圓

「從○從 [鼎]（鼎），○象鼎正視圓口之形，故甲骨文員，應為圓之初文（甲骨文字典）林義光以為「從○從鼎，實圓之本字。○，鼎口也，鼎口圓象」。

象人側立、正立、或跪坐形。詳見前九六「壽人壽國壽世」之

人

「[人]字。」

類

「甲骨文字集」列 [glyph] 為類字，即類字。說文：「類，類古今字」。[glyph] 從米（[glyph]），象米粒形，中增一橫畫，蓋以與沙粒、水滴相別）從 [glyph]（雙手），即示兩手捧箕將米黍堆集一起，引申為歸類、類聚意。

美

象人（[glyph]、[glyph]）首上加羽毛或羊首等飾物之形，古人以此為美。所從之 [glyph] 為羊頭，[glyph] 為羽毛。說文：「美，甘也。從羊從大。羊在六畜主給膳也，美與善同意。」（甲骨文字典）

夢

從 [glyph] 從 [glyph]，李孝定謂象一人臥而手舞足蹈夢魘之狀。象床形，[glyph]、[glyph]、[glyph] 或省作 [glyph]。說文：「[glyph]，寐而有覺也。從宀從 [爿]（疒），夢聲……」（甲骨文字典）按經典假夢為 [glyph]，今夢字行而 [glyph] 字廢。

共

象其兩手有所奉執之形，即共之初文。甲文有用如供，當為供牲之祭。（甲骨文字典）

享

象穴居之形…口為所居之穴，[glyph] 為穴居旁台階以便出入，其上並有覆蓋以避雨。居室既為止息之處，又為烹製食物饗食之所，引申之而有饗獻之義（甲骨文字典）

按有饗獻則有享受也。

并連三枚豎直之算籌以表示三十之數（甲骨文字典）說文，十 部：三十年

世 ﹦ ﹦ ﹦ 為一世。按父子相繼曰世，其引伸義也。「甲骨文字集」列 ﹦ 為世字。

界 ﹝畕﹞ 羅振玉曰：說文解字：「畕，界也。從畕，畕，與畕為一字，三其界畫也。或從彊、從土作彊」。又從畕象二田相比，界畫之誼已明，知畕與畕為一字矣（朱芳圃「甲骨學」）

和 ﹝龢﹞ 從龠（龠、音藥）禾（禾）聲。甲骨文有省龢為龠。說文：「龠，樂之竹管，三孔以和眾聲也」。甲骨文龠之 A 象合蓋，冊 象編管，會意有共鳴和音，再從禾（禾）聲，引申為調和、和樂之和。

樂 ﹝樂﹞ 從 88（丝）從木。羅振玉云：「此字從絲附木上，琴瑟之象也」。（甲骨文字典）依羅氏所釋，即指張絲於木上彈以發聲，亦即最初以弦樂器代表樂之總義。（參形音義大字典）

解字

一〇一　一林明月向人圓

萬戶春風為子壽　一林明月向人圓

萬

「萬」字。

羅振玉謂象蠍形，借為萬字之數名（詳見前六「萬壽無疆」之「萬」字。）

戶

（甲骨文字典）

象單扉之形，與說文之戶字篆文略同。說文：「戶，護也。半門曰戶，象形」。

春

葉玉森曰：象方春之樹木枝條抽發阿儺無力之狀……當為春字。又象寒氣至春轉溫，有萬物盈而始生之意，故春從屯（　）聲，林中草木始生有春意（詳見前十三「春風化雨」之「春」字）。

風

象頭上有叢毛冠之鳥，殷人以為知時之神鳥。或加凡（　）以表音。卜辭多借為風字，原為鳳字（詳見前十三「春風化雨」之「風」字）

為

從手（　）從象（　），會手牽象以助役之意。（詳見前十二「為政以德」之「為」字。）

子　字形有象幼兒有髮及兩脛，有象幼兒在襁褓中兩臂舞動，其下僅見一直畫而不見兩脛，皆象幼兒之形（詳見前卅三「君子安心」之「子」字。）

壽　從〜象田埂，〜為古疇字，疇本作「耕治之田」解，象已犁田疇之形。因溝埂有引長之象，故壽從〜聲（詳見前二「福壽康寧」之「壽」字）。

一　卜辭由一至四字形作　一、二、三、亖　以積畫為數，當出於古之算籌。（詳見前十六「一馬長鳴」之「一」字）

林　從二木，與說文篆文同。說文：「林，平土有叢木曰林，從二木」（甲骨文字典）。

明　從月（）從窗（）以夜間月光射入室內，會意為「明」（詳見前卅五「心如明月」之「明」字）。

月　月之初文必為　象新月。象半月（）之形為月之本字，卜辭借月為夕。每每月（）夕（）混用（詳見前十九「風月無邊」之「月」）

向　從宀（）從口（窗口）象屋（）壁上有戶牖之形，有方向之意。說文：「向，北出牖也，從宀從口」。（甲骨文字典）。

人　象人側立或正立或跪坐之形（詳見前四「百年樹人」之「人」字）。

圓

從○從 鼎（鼎），○象鼎正視圓口之形。鼎口圓象（詳見前六六「同圓世界夢」之「圓」字。

觀海益知天地大
登山更仰日星高　八然聯

一○二

解字

觀

羅振玉曰：「說文解字雚，小爵（雀）也，從萑（音完）吅（音喧）聲。卜辭或省吅，借為觀字」（朱芳圃「甲骨學」）又釋：「古以雚通觀，又以雚為鸛字初文，鸛、觀同，當為一字之異形。雚象萑鳥戴毛角之形（甲骨文字典）又釋：古以雚通觀，又以雚為鸛字初文，鸛」為善於視物之猛禽，觀，取其善視之意，故從雚聲（形音義大字典）。

海

甲文 海 從行（彳）從川（巛）為衍字，衍、海義同（詳見前十一「福如東海」之「海」）羅振玉氏以為「從川（巛）示百川之歸海，誼彌顯矣」。

字）。

益　象水滿溢之狀。從水（ ）、從皿（ ）。說文：「從水、皿。皿，益之意也。」（甲骨文字典）。溢通益。

知　知的知。從干（盾）從口從矢（ ），意示口出言如矢，射及盾即對方，轉注會意為知道、得

天　頂、顛，人之上「口」為頂顛即天（詳見前廿一「德壽天齊」之「天」字。）象正面人形，「二」即上字，人之上為天。口為

地　⊥。土塊旁 ‥ 為塵土。卜辭，亦釋土地、社意。（參甲骨文字典）象土塊在地面之形。◊ 為土塊，一為地也。有簡為 △、

大　申之凡大之稱而與小相對。卜辭多以 為大字。 為天字所本， 為夫字所本（參象人正立之形，其本義為大人，與幼兒 （子）形相對，引甲骨文字典）。

登　（豆，祭品器皿）升階（ 、足登）以敬神祇之義。（甲骨文字典）引申為登進之登。從 （止）從 （豆），或又從 （音拱），會雙手（ ）捧

山　之（甲骨文字典）。象山峰並立之形。甲骨文山字與火字形近，易混，應據卜辭文義分辨

更 ⺘⺘⺘⺘

字，故從 ⺘（丙）意有更改後趨向光明良好義，從丙聲。又從二丙（⺘⺘）相疊，引申有更加

意（詳見前二七「國事更新」之「更」字。）

更改有變革意，須有力量，故 ⺘從 ⺘（手持棒以鞭策）丙與炳為古今

仰 ⺘ 從人（⺘）印（印），印（仰）之本義作「望欲有所庶」（說文）乃企望高處而思

得與比附之意（參形音義大字典）按卜文從二人：一人側立（⺘）一人跽（⺘）而面相仰

對，仰望而欲比附之形甚顯，引申為仰義。

日 ⺘⺘⺘⺘ 象日之形。日，應為圓形，甲骨文因契刻不便作圓，故多作方

形（詳見前四〇「仁風春日永」之「日」字。）

星 ⺘⺘⺘⺘ 象眾星羅列之形，為星之本字，或加 ⺘（生）為聲符（甲骨

文字典）。

高 ⺘⺘⺘⺘⺘ 象高地穴居之形。⺘ 為高地，⺘ 為穴居之室，⺘ 為上覆

遮蓋物以供出入之階梯。林義光以為 ⺘ 象台觀高形，⺘ 象物在其下。引申為高形之高字。

（參甲骨文字典）

一〇三

杏林生香樂民壽
春風化雨育良才

解字

杏　杏，杏果也。從木，向省聲（省聲之字多聲兼義）（朱芳圃「甲骨學」）按甲骨文 字為向，象房屋（ ）北出牖窗（ ）之形，從 從 。 字借 之中 為向聲，故從 從 為 。

林　從二木，與說文篆文同。說文：「林，平土有叢木曰林。從二木」（甲骨文字典）。

生　從草（ ）從一（即地）象草木生出地上之形，意會「生」義。（甲骨文字典）

香　從 （黍）從皿（ ）旁之小點示香氣。 象盛黍稷於器皿之形，以見馨香之意。（甲骨文字典）

樂　從 （絲）從木。羅振玉云：「此字從絲附木上，琴瑟之象也」。依羅氏所釋，即指張弦絲於木上，彈以發聲之琴瑟為樂，亦即最初以弦樂器代表樂之總義。（參甲骨

文字典、形音義大字典）

字。）

民 從 四 似象眼下視，從 乀（力）象原始農具之耒形，始以耒耕作須有力，象俯首力作之形（六書略）引申為凡俯首力作者皆為民（詳見前十八「為民喉舌」之「民」字）

壽 形音義大字典以 [字形] 為古壽字，壽本作「耕治之田」解，象已犁田疇之形。因溝埂（S）有引長之象，故壽從 [字形] 聲借疇為壽（詳見前二「福壽康寧」之「壽」字）。

春 釋解如前十三「春風化雨」之「春」字。

風 象頭上有叢毛冠之鳥，殷人以為知時之神鳥。或加 月（凡）以表音。卜辭多借為風字，原為鳳字（詳見前十三「春風化雨」之「風」字）。

化 甲文化（ ）從二人而二正（ ）一反（ ），如反覆引轉，其形仍同，以此而會變化之意（詳見前十三「春風化雨」之「化」字。）

雨 雨（ 、 ）均象雨點自天而降形（釋解如前十三「春風化雨」之「雨」字。）

育 從 （女）從 倒子形，象女產子形，子旁作數小點乃羊水，育義甚顯（甲骨文字典）。

良

象穴居（口）之兩側有孔或台階（≶）上出之形，當為廊之

本字。詳見前卅二「貴在良善」之「良」字。

字（詳見前十二「立身在誠」之「在」字。）

才

甲骨文「才」之 ▽ 示地平面以下，｜貫穿其中，示草木初生

從地面以下冒出（即含剛才意）卜辭皆用為「在」而不用其本義（甲骨文字典）甲骨文才、在一

一〇四

良醫良相名並立

壽人壽世利同長

解字

良

象穴居（口）之兩側有孔或台階（≶）上出之形，當為廊之

本字。詳見前卅二「貴在良善」之「良」字。

醫

羅振玉謂：案齊語，兵不解医作「解翳」。韋注：翳所以蔽兵器也。翳為醫假借字，蓋医乃蔽矢之器，猶禦兵之盾然，乙（音方，受物之器）象其形（甲骨文字典）詳見前十「醫德眾仰」之「醫」字。

良

見前釋。

相

說文：「相，省視也。從目（⬚）從木（木）」。引申為彼此互交欣賞意。用為官職名乃後來義。林義光以為「凡木為材，須相度而後可用，從目視木」。

名

名，自命也，從口從夕。夕者，冥也，冥不相見故以口自名（說文）甲骨文從口從夕（⬚），同。按夜色昏暗，相見難辨識，須口稱己名以告知對方，故其本義作「自命」解。

並

從二立（立）或從二大（人），同。象二人並立之形。說文：「並，併也。從二立」。（甲骨文字典）又或作⬚、⬚，從二人并立之形，同「並」義。

立

從大（大）從一，象人正面站立之形。一表所立之地。說文：「立，住也。從大立一之上」。

壽

形音義大字典以⬚為古壽字，壽本作「耕治之田」解，象已犁田疇之形。因溝埂⬚有引長之象，故壽從⬚聲。擬借壽為壽（詳見前二「福壽康寧」之「壽」字）。

人

人人人人

象人側立（人）或正立（大）之形。詳見前四「百年樹人」之「人」字。

壽

見前釋。

世

世世世

按父子相繼曰世，其引伸義也。

并連三枚豎直之算籌以表示三十之數（甲骨文字典）說文：三十年為一世。

利

利利利利利

象以耒（力）刺地（工）種禾（禾）之形。力上或有點，乃象翻起之泥土。或省力（手）工（土），同。翻土種禾故得利義。（甲骨文字典）

同

同同同

甲骨文同象承槃形，同從同從口，示在承槃相覆下眾口如一，引申為「同」意（詳見前四三一「春光處處同」之「同」字）。

長

長長長長長長

象人長髮之形，引申而為凡長之稱（甲骨文字典）按實象人以手整理長髮形。引申為長久、生長義。

一〇五

天地有仁育萬物

神明無言祐善人

解字

天 說文：「天，顛也，至高無上。從一從大」。卜辭 大 象人形，二即上字，口象人之顛頂─人之上即所戴之天；或以口突出人之顛頂以表天（甲骨文字典）。

地 象土塊 在地面一之形。或減為 △、土。或土塊 旁有 乃塵土。卜辭中亦釋土地、社。（參甲骨文字典）

有 卜辭 疑為牛（ ）字之異構。蓋古以畜牛為有，故借牛以表「有」義。又 ，甲骨文表小右手，本為右字，每借為「有」義。（詳見前三「有教無類」之「有」字）。

仁 從 （正面人形） （側面人形） 字人形一正一側為二人； 字亦為二人。說文：「仁，親也，從人二」。（詳見前七「仁心萬載」之「仁」字）

育 從 （女）從 、 為倒子形，象產子之形， 旁或作數小點乃羊水，示產子而育之意。又 倒子位於人後，故又引申為先後之後字（甲骨文字典）。

萬 典）又「埤雅」：蜂，一名萬，蓋蜂類眾多，動以萬計。又有謂蠍虫產卵甚夥，乃借意為數多之萬字。 羅振玉謂象蠍形。按羅說可從⋯⋯萬字借為數名（甲骨文字典）。

物 跋，壞與勿古音同。勿，卜辭中用為否定詞：且 形又近，故 字後世亦隸定為勿，經傳多借物為之。甲骨文物作 、 ，或從牛作 ，原義為雜色牛，後借為勿字作否定詞，又引申為物字（甲骨文字典）商承祚以為：卜辭屢曰「物牛」，以誼考之，物，當是雜色牛之名（形音義大字典）「集韻」勿通作物。「六書正訛」事物之物本只此字，後人加牛以別之」。 卜辭 象耒形， 象耒端刺田起土。一次舉耒起土為一 （音

神 葉玉森謂：甲骨文申字象電燿屈折形，故申（ ）象電形為朔誼，神，乃引申誼（甲骨文字典）

明 從月（ ）從 （囧），或作 （日）作 ，同。 為窗之象形，以夜間月光射入室內會意為明 ；或從日，則以月未落而日已出會意；或從田，乃日之訛（甲骨文字典）詳見前卅五「心如明月」之「明」字。

無

象人兩手執物而舞之形（甲骨文字典）有謂示人持牛尾以舞祭（朱歧祥「甲骨學論叢」）按舞、無音同，故借舞為無意。

言

象木鐸之鐸舌振動之形。ㅂ 為倒置之鐸體，Y、Y 為鐸舌，附近之 ⋯⋯ 為鐸聲。以突出之鈴舌會意為舌。古代酋人講話之先必搖動木鐸以聚眾，然後將鐸倒置始發言。故舌、告、言實同出一源，卜辭中每多通用（甲骨文字典）

祐

祐字本以右手（又）形，表示給予援助之義。說文：「祐，助也」。右、佑、祐、有、侑等字音同，均為右之假借。從示（丁、丅）之 實用為侑，祐則多以 為之。（甲骨文字典）

善

此字實即說文之 字， 之篆文作 所從之 當由訛變而來。即膳之初文，蓋殷人以羊為美味，故 有吉美之義（詳見前卅二「貴在良善」之「善」字。）

人

象人側立（丿）之形，僅見軀幹及一臂。有象人正立（大）之形。（詳見前四「百年樹人」之「人」字。）

眼見雲遊多自在

心牽時艱少達觀

一〇六

解字

眼　象人眼之形。說文：「目，人眼。象形」。

見　從ᐟ（人）從 𝌆，象人目平視有所見之形。ᐟ 或作

雲　從二從 ᓂ，二表上空，ᓂ即回字，亦即回字，於此象雲氣之回轉形。與說文之雲字古文 元 形同（甲骨文字典）。

遊　同。（甲骨文字典）從 放（ ），象子執旗之形。小篆從水之「游」乃後來所加。說文：「游，旌旗之流也」（甲骨文字典）旌旗之正幅曰旛，連綴旛之兩旁者曰游，故從

放（ ）。放 有飄蕩意，旌旗游常飄蕩，故游從 汙（音汎）聲（形音義大字典）按游，同遊。（甲骨文字典）

多　從二夕，夕 象塊肉形。古時祭祀分胙肉，分兩塊則多義自見。（甲骨文字典）

自

象鼻形。說文：「自，鼻也。象鼻形」（甲骨文字典）

甲骨文 ▽，示地平面以下，丨示草木剛從地面下冒出，故為剛才意。卜辭借才為在，才、在一字（詳見前十二「立身在誠」之「在」字。

在

象形，即心字，字復增口作 〔字形〕，由辭例得證二形同字（朱歧祥「甲骨學論叢」）。

心

此字釋者紛紜，謹擇唐蘭釋牽。〔字形〕象上下兩手（〔字形〕）各對一物相牽曳之形。

詳見前卅一「百家爭鳴」之「爭」字。

牽

甲骨文 〔字形〕從之（中）從日，古文 〔字形〕亦從之（屮）從日，為行走；日行為時（形音義大字典）詳見前卅四「時和歲樂」之「時」字。

時

從 〔字形〕（董）、〔字形〕；從 〔字形〕（豈）或從 〔字形〕（喜）黏土，於地則貧瘠，有艱苦意。從 〔字形〕或從 〔字形〕（喜），疑為艱難之「相反為訓」猶亂訓為治（詳見前七六「山高難蒙日」之「難」字。）

艱

〔字形〕、〔字形〕象散落細微之點。古學者皆以從三點之 〔字形〕 為小，從四點 〔字形〕 為少，甲文中二字構形實同，應為一字。卜辭中所見之少字皆與小同義（甲骨文字典）。

少

朱歧祥「甲骨學論叢」釋達字作 〔字形〕，省作 〔字形〕。從彳（彳）徒大（大）又從 止（止），示人行走於道路，借大為聲而表暢達無阻、通達之意。

達

觀

象雚（音完）戴毛角之形。卜辭中萑、雚二字用法略同，當為一字之異形（甲骨文字典）「形音義大字典」釋：古以雚通觀，又以雚為鸛字初文，鸛為善於視物之猛禽，觀，取其善視之意，故從雚聲。

一〇七

金玉可棄德不棄

世事如夢善非夢

解字

金　金　金

甲骨文字典解為周字。龍純宇認為田、周二字原本同形，周（金）字加四小點，只為別於田字（見「中國文字學」）按金字作「金」字解，見於「甲骨文集」：其釋周，列為「正文」；釋金，列為「異」。義不明。

玉　玉　玉　玉

小玉小貝，有繩繫之（詳見前六八「良玉比君子」之「玉」字。）象以一貫玉使之相繫形，王國維釋玉字。按殷時玉與貝皆貨幣，且皆

事　世　棄　不　德　棄　可

可　李孝定云：「契文可字，實象枝柯形」。卜辭斤字作（斧），其柯正作（斧），柯、可音同形似，卜辭實為曲柄斧之柯柄，有考古實物可証（甲骨文字典）柯、可音同形似，卜辭每假借為肯、宜意。按可證

棄　象雙手（　）執箕（　），推棄箕中之（小孩）之形（甲骨文字典）或加示雙手執繩綑綁嬰兒形。從棄字的描繪，造字者清楚表達出殷代社會棄嬰的風俗（參田倩君「中國文字叢釋」）。

德　李敬齋以為「行得正也，從彳（　）從直（　），即。曰直行為德，會意」。詳見十「醫德眾仰」之「德」字。

不　象花萼之柎形，乃柎之本字。郭沫若據此皆謂「不」即柎字，卜辭借為否定詞，經籍亦然（甲骨文字典）羅振玉以為象花胚形，花不，為不之本誼。

棄　釋解同前。

世　說文：「三十年為一世，父子相繼曰世，其引伸義也」。詳見前二〇「五世其昌」之「世」字。

事　象干（捕獵器）。古以捕獵生產為事，故從手（　）持干即會「事」意（甲骨文字典）詳見二七「國事更新」之「事」字。

如

林義光以為：從女（）從口（ロ），口出令，女從之。古以女子美德為從父、從夫，其本義作「從隨」解（形音義大字典）從隨即須隨人之意而與人同，引申為相似、相同曰如。

夢

說文：「寢，寐而有覺也。」李孝定謂象一人臥床（）而手舞（）足蹈夢魘之狀。按經典假夢為，今夢字行而字廢。詳見前五一「父母心夢牽」之「夢」字。

善

上從（羊）下從（誩）（、等形）此字實即說文之，即膳之初文。蓋殷人以羊為美味，故有吉美之義（甲骨文字典）詳見前卅二「貴在良善」之「善」字。

非

為非之初文，所象形不明。揆其字形，擬顯示相背而相異，引申為否定詞「非」意。詳見前八九「大義明是非」之「非」字。

夢

釋解同前。

名利無常如春夢　仁義永恆比日月

一〇八

解字

名 說文：「名，自命也，從口（ㄩ）從夕（ㄉ），夕者，冥也。冥不相見，故以口自名」。甲骨文從口從夕，同（甲骨文字典）按夜色昏暗，相見難辨識，須口稱己名以告知對方，故其本義作「自命」解（見說文許著）。

利 利字從力得聲。藝（種）禾故得利義（甲骨文字典）。

象以耒刺地種禾之形。耒（ㄌ）上或有點象翻起之泥土。或省ㄡ（手）丄（土）。

無 象人兩手執物而舞之形（甲骨文字典）有謂示人持牛尾以舞祭（朱歧祥）舞、無音同，借舞為無意。

常 象人長髮之形，引申而為凡長之稱（甲骨文字典）余永梁以為「此長字實象形，象人髮長貌，引申為長久之義（形音義大字典）按長久、常久義通。

如 林義光以為：「ㄓ從女（ㄓ）從口（ㄩ），口出令，女從之」。古以女子美德為從父、從夫，其本義作「從隨」解（形音義大字典）從隨，即須隨人之

意而與人同，引申為相似、相同曰如。

春（字）。

象方春之樹木枝條抽發阿儺無力之狀。下從 ㅂ 即從日，為紀時標識，紳繹其義，當為春字（葉玉森）。又 燚 亦釋為春字。（詳見前十三「春風化雨」之「春」字）。

夢（床）。

從 爿 （床）從 平 。李孝定謂象一人臥而手舞足蹈夢魘之狀。按經典假夢為寢，今夢字行而寢字廢。（詳見前五一「父母心夢牽」之「夢」字）

仁

從正面人（ 大 ）形，側面人（ ）形。說文：「仁，親也。從二人」。林義光以為「人二」故仁，即厚以待人之意（詳見前七「仁心萬載」之「仁」字）。

義

從我（ ）從羊（ ），與說文義字篆文形同。段玉裁謂：從羊，與善美同意。按甲骨文之羊字即祥字，祥即善美、善祥意。於我所表現之善祥即為義意。（形音義大字典）詳見前四二（義在利斯長）之「義」字。

永

從 彳 （ 彳 ）從 人 （人），人之旁有水點，會人潛行水中之意，為泳之原字。永，為泳字假借，引申為永久、長久義（詳見前卅六「高風永壽」之「永」）。

恆

王國維云：案 亙 即恆字。卜辭 亙 字從二從 ㅂ 。象月（ ）在上下兩橫之間，盈虧循環不息。詩小雅：「如月之恆」。毛傳：「恆，弦也」。弦本弓上物，故字又從弓（ ）。 、 二字確為恆字（參甲骨文字典）又徐灝以為「月（ ）之半體如弦絈兩

241

端，故謂之弦；月盈則缺，唯弦時多，故謂之恆，而訓為常」（形音義大字典）。

比 𣥠 𣥠 𣥠 𣥠 𣥠 𣥠　從二人（𣥠）象二人相隨形，或從三人，同。甲骨文釋為比、從。因字形略同；又卜辭中，此二字之字形正反可互用，故應據文義以定釋。（參甲骨文字典）

日 日 日 ⊙ ⊙ ⊙　象日之形。日應為圓形，甲骨文因契刻不便作圓，故多作方形，其中一點用以與圓形或方形符號相區別（甲骨文字典）詳見前四〇「仁風春日永」之「日」字。

月 ☽ ☽ ☽ ☽ ☽　甲骨文字典：「象半月之形，為月之本字，卜辭借為夕字，每月（☽）夕（☽）混用。大抵以有點者為月，無點者為夕」。董作賓曰：卜辭中之月、夕同文。

龍遊虎步各自在

天高地厚並育生

〔一〇九〕

解字

龍　象龍形，其字多異形，以作　者為最典型。從　從　，象巨口長身之形，凡　其吻，　其身。蓋龍為先民想象中之神物。甲骨文龍字乃綜合數種動物之形，並以想象增飾而成（甲骨文字典）。

遊　從　（　）從子（　），象子執旗之形。小篆從水之游曰游，故從　（　）。　有飄蕩意，旌旗游常飄蕩，故游從　汙（音泅）聲（形音義大字典）按旌旗之正幅曰旛，連綴旛之兩旁者曰游，乃後來所加。說文：「游，旌旗之流也」。（甲骨文字典）游，同遊。

虎　象虎形。說文：「虎，山獸之君。從虍，虎足象人足，象形」。甲骨文上部為虎頭，下部為虎身及足尾之形，與人足無涉（甲骨文字典）。

步　象步形。說文：「步，行也，從止　相背」。甲骨文步字象足一前一後之形，以會行進之義。或從行（　），象人步於通衢（甲骨文字典）。

各　從口從 A，口或作 ∪，並象古之居 穴，以足（ ⌐ ）旁，以明行來之義，或有從止（ ⌐ ）從 ∩ 等形，則所會意不明（甲骨文字典）「各」字頗多異體，或加彳「按 □ 象物形，倒之為 A，形變為 夂（A）∴ A、∪（口）象二物相齟齬形」意以兩者互不相合為各（形音義大字典）。

自　象鼻形。說文：「自，鼻也。象鼻形」（甲骨文字典）

在　甲骨文「才」（中）之 ▽ 示地平面以下，一示貫穿其中，中 形示草木初生即剛才長出之意。甲骨文才、在一字。中 多用為在。象草木初生剛從地平面冒出。卜辭皆用為「在」而不用其本義（甲骨文字典）按 中

天　說文：「天，顛也，至高無上。從一、大」。自羅振玉、王國維以來皆據說文釋卜辭之天。甲文之天（ ）象人（ ）形，二即上字，口象人之頂顛，人之上即所戴之天（甲骨文字典）。

高　象高地穴居之形。冖 為高地，凵 為穴居之室，合 為上覆遮蓋物以供出入之階梯。殷代早期皆為穴居，已為考古發掘所證明（甲骨文字典）甲文 字，從 冖 高地，益以突出加蓋之遮蓋物，更顯「高」意。

地　象土塊 ◇ 在地面之形。卜辭中，土，亦釋土地、社義。（詳見前四九「人和地不違」之「地」字。）

厚　從 厂（厂音漢）從 畐。 畐 為 合呂 之省形，合呂 實為垣墉（城郭）之墉本字。 畐 字從 厂 從 合呂 省，正會垣墉之厚意。（甲骨文字典）按 厂，崖巖也，崖巖之上，土石皆厚，故厚之本義作「山陵之厚」解（見說文許著）按 畐 疑為墉城（畐）復加崖巖（厂）示厚意。

並　從二 大（立）或從二 大（大），同。象二人 並 立之形。說文：「並，併也。從二立」。（甲骨文字典）

育　從 女（女）從 古、 古 為倒子形，象產子之形，子旁或作數小點乃羊水（示生育義）……又倒子 古 位於人後，故引申為先後之後字（甲骨文字典）禮中庸：「發育萬物」註「育生也，又覆育也」。

生　從草（屮）從一（即地）象草木生出地上之形，意會「生」義。（甲骨文字典）

一〇

（seal script couplet）

喜有昔賢行德義
不隨時世作方圓

八然聯

解字

喜 （seal forms）唐蘭謂「喜者象以口盛壴（鼓），匸象筥盧，壴即鼓形。」卜辭中喜、壴二字每可通用（甲骨文字典）饒炯以為「見於談笑曰喜，故從口（口）」又從壴（壴）者，壴即鼓之古文，意取鼓鞞之聲讙（歡）也。」引申為聞鼓聲而開口笑樂，喜也（形音義大字典）。

有 （seal forms）甲骨文又，象右手之形，本為右字，每借為有字。另 屮 字亦為有字，擬為牛（屮）字之異構。古以畜牛為有，故借牛以表「有」義（詳見前三「有教無類」之「有」字）

昔 （seal forms）（災）字，從日。古人殆不忘洪水之災（災），故制昔字，取誼於洪水之日（甲骨文字典）按

（日）從 （災）。葉玉森謂：乃象洪水，即古 （災）字，從日（日）從 （災）

意謂往昔洪災為害之難忘而引申「昔」字。

賢　從臣（臣）從手（又）；臣象豎目形。郭沫若謂：以一目代表一人，人首下俯時則橫目形為豎目形，故以豎目形象屈服之臣僕奴隸。從手（又）意為操作事務。說文：「賢，多才也。」引申之，凡多才操勞者，人稱賢能。傳曰：賢，勞也。

行　羅振玉曰：「象四達之衢，人所行也」。古從行之字，或省其右或左，作及。（甲骨文字典）

德　從彳（彳）從直，李敬齋以為「行得正也」，從彳、（古直字）聲。一曰直行為德，會意」。即直字，象目視懸錘以取直之形（形音義大字典）詳見十「醫德眾仰」之「德」字。

義　從我（）從羊（），與說文義字篆文形同。段玉裁謂：從羊與善美同意。傳：「義，善也」。疑此乃義字本義。於我所表現之善美即為義（形音義大字典）字，祥即善美、善祥意。

不　象花萼之柎形，乃柎之本字。王國維據此謂「不」即「柎」字。卜辭借為否定詞，經籍亦然（甲骨文字典）羅振玉以為象花胚形，花不，為「不」之本

隨　從辵（從）或彳（道）同。本象二人相隨形，其後為使「行」義更明確，遂加、彳而為、，本為一字（甲骨文字典）按、象二人一前一後舉步（止）循道（彳）而行，「隨」義甚顯。

時　甲骨文 㞢日（時）從之（之）從日…古文 㞢日（時）亦從之（之）從日。之，為行走，日行為時（參形音義大字典）按 㞢日 疑示足趾（之）在日之前，顯示人行走經過，時間隨之往後而逝，引申為時間之時。

世　并連三枚豎直之算籌以表示三十之數（甲骨文字典）說文：「卅部，三十年為一世。按父子相繼曰世，其引伸義也」。

作　象作衣之初，僅成領襟之形。其 之丰 形象縫紉之線跡，以夸張之線跡置未成之衣上，則作衣之意更為顯然。按隸書「做」為俗「作」字。做，義與作同（甲骨文字典）詳見前八八「做事步步高」之「做」字。

方　象耒形，上短橫象柄首橫木，下長橫即足所蹈履處，旁兩短劃或即飾文。古者秉耒而耕，剌土曰推，起土曰方。典籍中「方」或借為伐、發、 等字為之而多用于四方之方（甲骨文字典）。

圓　從○從 （鼎），○象鼎正視圓口之形，故甲骨文「員」應為圓之初文（甲骨文字典）林義光以為「從○從 （鼎）實圓之本字。○，鼎口也，鼎口圓象」。

（二）

喜延明月長登戶
自有春風為掃門
董作賓聯

解字

喜　者，壴即鼓之古文，意取鼓鞞之聲讙（歡）也。」引申為聞鼓聲而開口笑樂，喜也（形音義綜合大字典）詳見前二一〇「喜有昔賢行德義」之「喜」字。

饒炯以為「見於談笑曰喜，故從口（口）；又從壴（壴）」

延　說文：「延，安步延延也。」（延、延義同）。在卜辭中有行走與連綿不斷緩步徐行之義，亦即說文「安步延延」意。引申有延長、延納、牽延（同訓異義）義。

從彳為道路，從止（趾）為行進，意即人在道路行進。卜辭用為連綿之義（甲骨文字典）

明　入室內會意為明（詳見前卅五「心如明月」之「明」字。）

從月（月）從囧（窗），或作日、田，同。以夜間月光射入室內會意為明

月　月，無點者（）為夕。然甲骨文每混用，月、夕不分（詳見前十九「風月無邊」之「月」字。）

字形象新月或半月。卜辭借月為夕字：以有點者（）為月，無點者（）為夕。

長　象人長髮之形，引申而為凡長之稱（甲骨文字典）引申為長久之義。

登　從 （止）從 （豆），或又從 （雙手），會兩手捧祭品（ ）升階以敬神祇之義。（甲骨文字典）引申為登進之登。雙足（ ）

戶　象單扉之形，與說文之戶字篆文略同。說文：「戶，護也。半門曰戶」，象形。（甲骨文字典）

自　象鼻形。說文：「自，鼻也。象鼻形」（甲骨文字典）

有　卜辭 疑為 （牛）字之異構。蓋古以畜牛為有，故借牛以表「有」義。又字 ，甲骨文象右手之形，本為右字，每借為「有」。卜辭以 表有字較常見。（參甲骨文字典）

春　前三字形，葉玉森曰：「當象方春之樹木枝條抽發阿儺無力之狀，下從 日 即從日，為紀時標識，紬繹其義，當為春字」。又 ，亦釋春字。 從林從屯（ ），或增日（ ），即春字。從屯，有萬物盈而始生之意，故春從屯聲（詳見前十三「春風化雨」之「春」字解）。

風　象頭上有叢毛冠之鳥，殷人以為知時之神鳥。或加 （凡）以表音。本字為鳳。卜辭多借為風字（甲骨文字典）卜辭有將 省變為風字（詳見前十三「春

風化雨」之「風」字）。

作、為意。

為　從象　從　（手），會手牽象以助役之意。殷代黃河流域多象。呂氏春秋・古樂稱：「殷人服象，為虐於東夷。」（甲骨文字典）按牽象助役轉註引伸為助、

掃　從　（手）從　（帚），會手拿掃把掃除之意。帚旁之點示灰塵，　字示帚置木架上（參甲骨文字典）。

門　從二戶（　），象門形。與說文之門字篆文同。說文：「門，聞也。從二戶，象形。」羅振玉以為「象兩扉形」。

一三

春入春門春長在

福至福地福無疆

解字

春 葉玉森曰：象方春之樹木枝條抽發阿儺無力之狀；下從日即從日，為紀時標識，紬繹其義，當為春字。又，亦釋為春字。，從林（林）從屯（屯）聲，或增日（）同。從屯（屯），有萬物盈而始生之意，故春從屯聲（詳見前十三「春風化雨」之「春」字）。

入 從人 字形與說文篆文同。說文：「入，內也」。象以上俱下也（甲骨文字典）林義光以為「象銳端之形，形銳乃可入物也」。

春 釋解同前「春」字。

門 從二戶（），象門形。與說文之門字篆文同。說文：「門，聞也。從二戶，象形。」（甲骨文字典）

春

字釋解同前「春」字。

長

「此長字實象形，象人髮長貌，引申為長久之義（形音義大字典）。

象人長髮之形，引申而為凡長之稱（甲骨文字典）余永梁以為

在

「甲骨文中之 ▽ 示地平面以下。─貫穿其中，示草木初生從地平面以下冒出。卜辭皆用為「在」而不用其本義（甲骨文字典）按 中 示草木初生即剛才長出之意。甲骨文才、在一字，同。

至

從倒矢（↓）從─，─象地。羅振玉謂象矢遠來降至地之形。（甲骨文典）字有來、到義。

福

甲骨文福字前後形變繁雜，禄 字從示（示、示、示）為祭神之天桿。從 酉（酒器）或又從 廾（音拱，雙手）或省示、手，同。禄 象灌酒以雙手奉獻於神祇前以求福（詳見前二「福壽康寧」之「福」字。）

福

釋解同前「福」字。

地

象土塊在地面之形。旁小點乃塵土（詳見前四九「人和地不違」之「地」字。）

福

字釋解同前「福」字。

無

象人兩手執物而舞之形（甲骨文字典）有謂示人持牛尾以舞祭

（朱歧祥）舞、無音同，故借舞為無意。

疆

從畕從弓（弓）為疆之原字。古代黃河下游廣大平原之間皆為方形田囿，故畕正象其形。從弓者，其疆域之大小即以田獵所用之弓度之（甲骨文字典）形音義大字典：「甲文疆：為疆（強）字字重文，右從二田，含有界畫之意，故古以此通疆界之疆」。

（一三）

天地相合四時和

夫妻不爭百事美

解字

天

說文：「天，顛也，至高無上。從一、大」。自羅振玉、王國維以來皆據說文釋卜辭之天：謂 大 象正面人形，二即上字，口象人之頂顛，人之上即所戴之天；或從口，突出人之顛頂以表天（甲骨文字典）。

地

地不違」之「地」字。）

象土塊在地面之形。土塊旁小點乃塵土（詳見前四九「人和

相

（甲骨文字典）林義光以為「凡木為材，須相度而後可用，從目視木」。引申為彼此相處互交欣

林義光以為「按 屮 象物形，倒之為 Ａ， 合 象二物相合形」。（形音義大字典）又

從目從木，與說文之相字象文略同。說文：「相，省視也。從目從木」

賞意。

合

（甲骨文字典）

合象器蓋相合之形，當為盒之初文。引申為凡會合之稱（甲骨文字典）。

四

甲骨文一二三四皆以積畫成數，蓋取象於橫置之算籌。金文與甲骨文同。（甲骨文字

典

三

時

而逝，引申為時間之「時」。

日行為時（形音義大字典）按 屮 疑示足趾（ 屮 ）在日之前，顯示人行走經過，時間隨之往後

從 屮 （之）在日上，所會意不明（甲骨文字典）商承祚以為「之（ 屮 ），為行走，

和

樂之竹管，三孔以和眾聲也」。甲骨文 龠 之 Ａ 象合蓋， 冊 象編管，會意有共鳴和音，又從

從 龠 （龠、音樂）禾（ 禾 ）聲。甲骨文省 龠 為 合 。說文：「龠，

禾（ 禾 ）聲，引申為調和之和。

夫

（甲骨文字典）嚴一萍以為「甲骨文之王字，初作科頭之 太 ，其後加一作戴，以象戴冠之形而

象人正立之形…… 太 為後世夫字所本，在卜辭中則為大字，與 太 、 太 、 太 同

增王者之尊嚴；緣知夫之從大（人）從一，亦象人戴冠之形，與 土 之作 王 同意（形音義大字典）。

妻 從 犬（手）從 屮 象婦女長髮形，屮 或 屮（雙手）同。上古有擄掠婦女以為配偶之俗，是為掠奪婚姻，甲骨文妻字即此婚姻之反映。後世以為女性配偶之稱（甲骨文字典）按 字形似為手抓婦女長髮有擄掠意。又朱芳圃「甲骨學」書中列有 為妻字。

不 象花蕚之柎形，乃柎之本字。柎（音附）花蕚房，不即柎字。卜辭借為否定詞，經籍亦然（甲骨文字典）。

爭 象上下兩手 各持一物之一端相曳之形，以會彼此爭持之意（參形音義大字典）詳如卅一「百家爭鳴」之「爭」字。此字釋者紛紜：學者有釋哉、釋殺、釋牽、釋爰、釋曳、釋爭、釋玦等。茲擇釋「爭」字。

百 從一從 白（白），白 為古容器，復加指事符號 八、△，遂為表示數目之百。說文：「百，十十也。從一、白」（甲骨文字典）。

事 從手（手）持 屮（干），屮 象干形，乃上端有杈之捕獵器具，或為 屮 之變化。古以田獵生產為事，故從 屮（手）持 屮（干）即會「事」意（甲骨文字典）甲骨文事、史、使為一字，同。

美 象人（大）首上加羽毛或羊首等飾物之形，古人以此為美。所從之 屮 為羊頭，屮 為羽毛。說文：「美，甘也。從羊從大。羊在六畜主給膳也」，美與善同

意。」（甲骨文字典）

一一四

吉時吉日傳吉慶　新人新歲喜新春

解字

吉　古吉古　台台古台　葉玉森曰：按甲骨文「吉」字變態極多，疑古、古為初文：從十（甲）從日（日、日）。十為卜辭甲字，甲為天干之首，古或以甲日為吉日，遂制吉字。至變形為台、台……各體，或為後來訛變，原誼隱晦（甲骨文字典）詳見前三七「吉人得大福」之「吉」字。

時　尸日　商承祚以為「此與許書（時）之古文（甘）合。」甲骨文「時」從之（甘）從日。甘（之）為行走，日行為時（形音義大字典）按甘疑示足趾（甘）在日之前，顯示人行走經過，時間隨之往後而逝，引申為時間之「時」。

吉

字解如前「吉」字解。

日

（諸形）（參形音義大字典）

象日之形。葉玉森以為「疑先哲因口、〇製造在前，恐日作〇相混，故改作正方、長方形；又於形內注一橫直之符號者，乃求別於口；厥後訛變為◇、、

傳

從人（?、?）從專（?），與說文篆文同。專，為紡專字，從專之字皆有轉動之義。甲骨文?，其上之?代表三股線，下?為紡專，從旁二人傳遞旋轉，引申為傳意（參甲骨文字典）說文有作驛遞車馬傳遞解。

吉

字釋如前「吉」字解。

慶

從角（?）從心（?）。郭沫若謂與金文釋慶之?（慶父鼎）略同，故釋慶。（甲骨文字典）「甲骨文字集」也將?列為慶字。（詳見前二九「德門集慶」之「慶」字。）

新

從斤（?）從辛（?）從木（?），象以斤（曲柄斧）砍木之形，為薪之本字，?當是聲符。說文：「新，取木也。從斤?聲」（甲骨文字典）?，乃以斧砍木取以為薪意。薪、新為一字。

人

前四形象人側立之形，僅見軀幹及一臂。甲骨文象人形之字尚有?、?、?象人正立之形，同時亦為「大」字。?象人跪坐之形，亦為人字（甲骨

文字典）。

新

字釋如前「新」字解。

歲

歲、戉古本一字，甲骨文歲字像戉形（兵器大斧）。于省吾曰：「歲」字上下兩點即表示斧刃上下尾端迴曲中之透空處，無點者乃省文也。」（甲骨文字典）按古戉、歲本通用，音同，假借戉為歲。後從步（ｙ）示走過時光，引申為歲月之歲。

喜

喜、壴二字每可通用（甲骨文字典）饒炯氏以為「見於談笑曰喜，故從口，又從壴者，壴即鼓之古文，意取鼓鞞之聲讙（歡）也。」引申為聞鼓聲而開口笑樂，喜也。」（形音義大字典）

「喜，樂也。從壴從口」。（壴）從ㅂ（口），壴象箜盧，壴即鼓形」卜辭中喜、壴二字每可通用。唐蘭謂「喜者象以ㅂ盛壴⋯ㅂ象箜盧，壴即鼓形」，與說文喜字篆文略同。說文：

新

字釋如前「新」字解。

春

前三字形，葉玉森曰：「當象方春之樹木枝條抽發阿儺無力之狀，下從日，即從日，為紀時標識，紳繹其義，當為春字」。又㭰，亦釋春字。㭰從林（林）從屯（ｙ），或增日（㭰），即春字。從屯，有萬物盈而始生之意，故春從屯聲（詳見前十三「春風化雨」之「春」字解）。

一一五

國有難同舟共濟
世無鬥牽手向前

解字

國　從戈（戈）從口（口），口本應作 口，甲骨文偏旁 口、
口每多混用。孫海波謂：口象城垣形，以戈守之，國之義也。古國皆訓城（甲骨文字典）又釋

或　從戈從口，戈示武器，口示人口即人民。上古人口稀少，逐水草而居並無固定疆域，凡有武器有人
民的自衛組織就是國（形音義大字典）。

有　甲骨文象右手之形，本為右字，卜辭每借為「有」。另 ㄓ
字疑為 ㄓ（屮）字之異構。蓋古以畜牛為有，故借牛以表「有」義。甲骨文以 ㄓ 表「有」較
常見（參甲骨文字典）。

難　從堇（菫）從喜（喜）或從 壴（音愷，樂器）。說
文：「堇，黏土也，從土從黃省」。古商地為黃土高原，土地貧瘠，環境自艱苦，故從堇
或壴。從喜或壴，疑「相反為訓」猶「亂訓為治」（參甲骨文字典）又林義光以為「從堇喜，即

勤饎之聲借。飲食（饎）勤乃得之，故董喜為「饎」。意即飲食須以勤苦而始取得，引申為艱難之難意（參形音義大字典）。

同

引申為「同」意。

從片（凡）從口（口）。李敬齋以為「眾口咸一致也。從凡、口，會意」。形音義大字典：「甲骨文片象承磐形，从片从口，示在承磐相覆下眾口如一，

舟

楫，以濟不通。象形」。舟、船，一物二名。

象舟形。說文：「舟，船也。古者共鼓，貨狄刳木為舟，剡木為

共

字，形義似通。「甲骨文集」列為霽字，義類似。

象拱其兩手有所奉執之形，即共之初文。甲文有用如供，當為供牲之祭。（甲骨文字典）

濟

從雨（雨）從㸰象大雨點，會大雨之意，實為霖之本字。另㸰象禾麥吐穗似參差不齊而實齊之形，故會意為齊（甲骨文字典）按甲文未見濟字，疑借㸰（齊）㸰（雨）為濟

世

年為一世。按父子相繼曰世，其引伸義也。「甲骨文集」列㸰為世字，屬異文。

并連三枚豎直之算籌以表示三十之數（甲骨文字典）說文、卅部：三十

無

尾以舞祭。按舞、無音同，借舞為無意。

象人兩手執物而舞之形（甲骨文字典）朱歧祥謂：示人持牛

鬥　羅振玉以為「皆象二人手相搏……徒手相搏謂之鬥」。（形音義大字典）

牽　此字學者釋者紛紜，有釋哉、爭、殺、曳、玦……唐蘭釋牽。象兩手（ ）各持物之一端相曳牽之形，會意為曳、牽、引、爭（詳見前卅一「百家爭鳴」之「爭」）。

手　說文：「又，手也」。 「手，象形」。 甲骨文象右手之形， 則為左。甲骨文正反每無別，惟左右並稱時 為右、 為左則分別甚明（甲骨文字典）按甲骨文 即手字。

向　從宀（ ）從口（窗口）象屋（ ）壁上有戶牖之形，有方向之意。說文：「向，北出牖也」從宀從口（甲骨文字典）。

前　文：「 」李孝定謂：從止（足趾）在盤（ ）中，乃洗足之意，為湔（濤）之原字，前進字乃其借義（詳見前二六「光前啟後」之「前」字。）

不為自己求安樂
唯望眾生得離苦
華嚴經偈句

一一六

解字

不

象花萼之柎形，乃柎之本字。王國維、郭沫若據此皆謂不，即柎字。卜辭借為否定詞，經籍亦然（甲骨文字典）。

為

從又（手）從（象），會手牽象以助役之意。殷代黃河流域多象。呂氏春秋·古樂稱：「殷人服象，為虐於東夷。」（甲骨文字典）按牽象助役轉註引申為助、作、為意。

自

象鼻形。說文：「自，鼻也。象鼻形」（甲骨文字典）

己

羅振玉謂：己 象雉射之繳。郭沫若謂：已當是雉之本字。葉玉森謂：象綸索之形，取約束之誼（甲骨文字典）按已作自己為假借義。

求

象皮毛外露之衣，即裘之本字。說文：「裘，皮衣也。從衣，求聲」。（甲骨文字典）詳見前卅二「美求相知」之「求」字。

安 （甲骨文形） 從宀（宀）從女（女）與說文篆文同。說文：「安，靜也。從女在宀下。」（甲骨文字典）按宀為居室，示女子在居室中有安靜、平安義。

樂 （甲骨文形）從木（木）。羅振玉云：「此字從絲附木上，琴瑟之象也」。即指張弦絲於木上，彈以發聲之琴瑟為樂，亦即最初以弦樂器代表樂之總義（參形音義大字典）

唯 （甲骨文形）從口（口）從隹（隹）。說文：「唯，諾也。從口隹聲。」羅振玉云：「卜辭中語詞之惟、唯諾之唯與短尾鳥之佳同為一字，古金文亦然」。（甲骨文字典）唯、義作「諾」解，應諾由口出，故從口。又以應諾之聲如佳，故唯從佳聲。唯、惟、維三字在古互通（參形音義大字典）按允諾由口出，不能更改，尤對長者，故引申為只有、獨特義。

望 （甲骨文形）象人舉目之形，下或從 凸、〇（土）作 （形），象人站立土上遠望之「望」本字（甲骨文字典）。

眾 （甲骨文形）從日（日）從 （形）或作 （從）同。蓋取日出時眾人相聚而作之意（甲骨文字典）引申為眾意。

生 （甲骨文形）從草（屮）從一（即地）象草木生出地上之形，意會「生」義。（甲骨文字典）

得 （甲骨文形）從手（又）持貝（貝）。羅振玉以為「從又（手）持貝，得之意也，或增彳（行）」。按增彳（行），示取難坐致，有行而覓求始得之意。

離　從佳（𠁥）從𦔮（𐤀），象鳥（佳）罹於𦔮（箕形示手（𢏏）之形。𦔮為捕獵工具，故離之本義為以𦔮捕鳥。卜辭用離為擒獲之義（甲骨文字典）按屬）之形。𦔮持捕獲之鳥而鳥離巢窩，引申離開、分離義。

苦　從𠙵（工）從𠙵（口）。葉玉森釋苦字，同楛。學者有釋昌、吉、古、工、共等。此處從葉氏釋苦字。擬從工以糊口維生，生活自必辛苦，會意為苦。

（一七）

義氣與山河並比

丹心同日月爭光

解字

義　從我（𠂒）從羊（𦍒、𦍌），與說文義字篆文形同。段玉裁謂：從羊與善美同義。傳：「義，善也」。疑此乃義字本義。說文：「義，己之威儀也。」從我、羊（甲骨文字典）按甲骨文羊（𦍌）即祥字，祥即善美、善祥，於我（𠂒）所表現之善祥

即為義（形音義大字典）。

氣

三

三 象河床涸竭之形：二 象兩岸，加一於其中表示水流已盡，即汜之本字。又孳乳為訖、止，引申為盡（甲骨文字典）羅振玉以此為古气字，象雲層重疊。饒炯謂：气之形與雲同……气即氣（參形音義大字典）

與

從舁（ ）或凡（ ）或又（手）從口（口），即興之初文。說文：「興，起也。從舁從同，同力也」（甲骨文字典）按從舁從口（口），象高圈足槃：從 或 象兩手相拱。 即意示二人相互雙手舉盤而興起或授與之義。

山

象山峰並立之形。甲骨文山字與火字形近，易混，應據卜辭文義具體分辨之（甲骨文字典）。

河

從水（ ）從 （ ）或從水從何（ ）為斧柯之柯字， 為擔荷之荷字（甲骨文字典） 借柯、荷聲，加水乃為河字。 為聲符。

並

從二立（立）或從二 （大），同。象二人（ 亦為正面「人」字）立之形。說文：「並，併也。從二立」（甲骨文字典）

比

從二 （人）象二人相隨形。 、 同。或從三人（ ）同。會隨形之義。按卜辭中，從（ ）比二字之字形正反互用，混淆莫辨，應據文義以定其意（參甲骨文字典）。

丹

從 中有點，與金文、篆文字形略同。說文：「丹，巴越之赤石也。象采丹井，一象丹形。」（甲骨文字典）按採丹井猶今採丹石之穴，即今之朱砂礦穴。按丹為赤石即丹砂，假借為丹心、丹忱之丹。

心

象形，即心字，字復增口作 ，由辭例得證二形同字（朱歧祥「甲骨學論叢」）。

同

從 廾（凡）從 廿（口），說文篆文將 廾 訛作 凡（音茂）。說文：「同，合會也。從 廿 從口」。（甲骨文字典）李敬齋以為「眾口咸一致也。從凡（廾）、口（廿），會意」。按 廾 象承槃形， 從 廾 從 廿，示在承槃相覆下眾口如一，引申為「同」意（參形音義大字典）。

日

象日之形。日應為圓形，甲骨文因契刻不便作圓，故多作方形，其中一點用以與方形或圓形符號相區別（甲骨文字典）。

月

象半月之形，為月之本字，卜辭借月為夕，每每月（ ）為月，夕（ ）混用。大抵以有點者為月，無點者（ ）為夕（甲骨文字典）董作賓曰：卜辭中之月、夕同文。

爭

象上下兩手（ ）各持一物 凵 之二端相曳之形，以會彼此相爭之意（參形音義大字典）。此字釋者紛紜：有釋哉、殺、牽、爰、曳、爭……此處採唐蘭釋「爭」。

光 字從火（ ⣤ ）在人（ ⺈ ）上，光明意也（羅振玉引說文）按甲
骨文 ⣤ 為山字，亦作火字，每混用。

二八

上下相禮國乃昌
有無不爭家之樂

安國鈞聯

解字

有 卜辭 ⴳ 疑為 ⴳ （牛）字之異構。蓋古以畜牛為有，故借
牛以表「有」義。又 ⴺ ，甲骨文象右手之形，本為右字，每借為「有」（甲骨文字典）卜辭以
ⴺ 表「有」較常見。

無 象人兩手執物而舞之形（甲骨文字典）有謂示人持牛尾以舞
祭（朱歧祥）舞、無音同，故借舞為無意。

不

象花萼之柎形，乃柎之本字。王國維、郭沫若據此皆謂「不」即「柎」字。卜辭借為否定詞，經籍亦然（甲骨文字典）羅振玉以為象花胚形，花不，為「不」之本誼。

爭

此字釋者紛紜：有釋哉、殺、牽、爰、曳、爭……此處採唐蘭釋「爭」。象上下兩手（）各持一物之一端相曳之形，以會彼此相爭之意（參形音義大字典）。

家

說文：「家，居也。從宀，豭省聲」。（甲骨文字典）詳見前卅一「百家爭鳴」之「家」字。從宀（宀）從豭（豕），豭亦聲。與說文之篆文同。

之

（止、趾）在地（一）上。為人足，一為地，象人足於地上有所往也。有省一為，與同（甲骨文字典）按之，往也。為代辭，古經傳亦然（朱芳圃「甲骨學」）唯孫詒讓謂：甲文皆從為止，而「之」字則皆作。但與小篆止同。龍宇純謂：釋為「之」字絕不可通（中國文字學）。

樂

從（絲）從木（木）。羅振玉：「此字從絲附於木上，琴瑟之象也」。即指張弦絲於木上，彈以發聲之琴瑟為樂，亦即最初以弦樂器代表樂之總義（參形音義大字典）

上（二）（二）

上與下本為相對而成之概念，故用一符號置於一條較長橫畫之上下，以標識上下之意。最早本用上仰或下伏之弧形，加一以表示上下之意；後因契刻不便而改弧形作橫畫（甲骨文字典）又釋：上字（二）之長一是指地，即平面，短一是指物，故物在地面為上（形音義大字典）。

下 ○ 二　釋解如前「上」字。

相　（甲骨文字典）林義光以為「凡木為材，須相度而後可用，從目視木」。引申為彼此互交欣賞意。

木　（甲骨文字典）從目從木，與說文之相字篆文略同。說文：「相，省視也。從目從木」。引申為彼此互交欣賞意。

禮　從珏（雙玉）從凵（器皿）從豆（豆）象盛玉以奉神祇之器。引申之：奉神祇之酒醴謂之醴，奉神祇之事謂之禮。初皆用豊，後世漸分化。說文：「豊，行禮之器也。從豆（古食肉器）象形」（甲骨文字典）按甲文又有 字，形與 近，或釋為豊，又謂兩者為一字。

國　從戈（ ）從口（ ）。甲骨文偏旁ㄩ、口每多混用。孫海波謂：口象城垣形，以戈守之，國之義也。古國皆訓城（甲骨文字典）又謂：戈示武器，口示人口即人民。上古人口稀少，逐水草而居並無固定疆域，凡有武器，有人民的自衛組織就是國（形音義大字典）。

乃　象婦女乳房側面形，為奶之初文。乳、奶為一語之轉。卜辭多用為虛詞，其本義遂隱（甲骨文字典）。

昌　從日從口，或從日從日：從日即日與影相接之形，表示日初升之時。甲骨文字典釋「旦」字。說文：「旦，明也」。本義訓美言，引申之為凡光盛亮麗之稱。「甲骨文字集」列

曰、日 為昌字（正文）列日字為「異說」。

一一九

日 中 林 旨 彡 入 耕

朕 來 水 二 火 炏

日在林中初入暮 董作賓聯

風來水上自成文

解字

日 ⊙ ⊟ ◇ ⊙ ⊙ 象日之形。日應為圓形，甲骨文因契刻不便作圓故多作方形，其中一點用以與方形或圓形符號相區別（甲骨文字典）詳見前四〇「仁風春日永」之「日」字。

在 ↄ ↄ ↄ ↄ ↄ 說文：「才，草木之初生也。從｜上貫一，將生枝葉。一，地也。」甲骨文「才」之 ▽ 示地平面以下。｜貫穿其中，示草木初生從地平面以下冒出。甲骨文才、在一字，卜辭皆用為「在」而不用其本義（甲骨文字典）按 ↄ 示草木初生即剛才長出意。甲骨文才、在一字，同。

林（典）。

從二木，與說文篆文同。說文：「林，平土有叢木曰林。從二木」（甲骨文字典）。

中

唐蘭曰：「象旗之游，本為氏族社會之徽幟，古時有大事，聚眾於曠地先建中焉，群眾望見「中」而趨赴，群眾來自四方則建中之地為中央矣」。卜辭多有「立中」之辭，與唐說合。（甲骨文字典）

初

從刀從衣。說文：「初，始也。從刀從衣，裁衣之始也」（甲骨文字典）按以刀裁布帛為衣形以供縫合成衣，此裁布帛之事曰初，其本義作「始」解。（見說文許著）

入

與說文篆文形同。說文：「入，內也」。象以上俱下也（甲骨文字典）林義光以為「象銳端之形，形銳乃可入物也」。

暮

甲骨文從（草）從（木），或或無別，字形多有繁簡增省，或從（隹）象鳥歸林以會日暮之意。說文：「莫，日且冥也。從日在中」。按日在林草中，暮矣。（參甲骨文字典）

風

（凡）以表音。本字為鳳。卜辭多借為風字（甲骨文字典）葉玉森以為：古風字從長尾鳥，從（凡）疑舟帆形，長尾鳥與帆並可占風，故先哲制風字假二物以象意（朱芳圃「甲骨學」）後省變為風同字。

象頭上有叢毛冠之鳥，殷人以為知時之神鳥。或加（凡）

來

象來麰（音牟、大麥）之形，卜辭用為行來字。說文：「來，周所受瑞麥來麰，一來二縫，象芒束之形，天所來也」（甲骨文字典）唯「形音義大字典」釋麥（）字。羅振玉以為：「與來為一字……來（）象麥形，此從（古降字）象自天降下」。

水

甲骨文水字繁省不一，作者與說文篆文同。象水流之形，其旁之點象水滴，故其本義為水流，引申為凡水之稱。甲骨文中，水字用作偏旁時，更作、、、等形。（甲骨文字典）

上

上與下本為相對而成之概念，故用一符號置於一條較長橫畫之上下，以標識上下之意（詳見前二一八「上下相禮國乃昌」之「上」字。）

自

象鼻形。說文：「自，鼻也。象鼻形」。羅振玉引說文解字：「自，鼻也。象鼻形」。意即擁有武

成

從（戌）從一或從口。羅振玉引說文解字：「成，就也，從戊、丁聲」。按從（戌）為兵器，從口、丁也，即頂、頂巔。從一，示疑權杖。意即擁有武器又居高位或持有權杖者自為有成就、成功之意。

文

字象正立之人形，胸部有刻畫之紋飾，故以文身之紋為文。說文：「文，錯畫也。象交文」。甲骨文所從之×、○等形即象人胸前之交文錯畫。或有錯畫而徑作。（甲骨文字典）

祝君康樂至白首

處事光明有赤心

丁輔之聯

解字

祝　從 示，示為神主，象人跪於神主前，口哆於上有所禱告之形。或省示，同（參甲骨文字典）羅振玉以為 從 者，象灌酒于神前。從 者，象手下拜形。

君　說文：「君，尊也。從尹，發號故從口。」尹（ ），為古代部落酋長之稱，甲骨文從尹從口同（甲骨文字典）按 字從 ，示手（ ）持權杖（一）象徵握有權力，再從口（日）而示發號司令故為君義。

康　從 （庚）從 ∴。郭沫若謂：庚（ ）象有耳可搖之樂器，其下之點表示樂聲振動，此康字必以和樂為基本義（甲骨文字典）按康又借庚聲，古大凡和樂之字多借樂器以為表示。

樂　從 88（絲）從木（木）。羅振玉云：「此字從絲附木上，琴瑟之象也」。即指張弦絲於木上，彈以發聲之琴瑟為樂，亦即最初以弦樂器代表樂之總義（參形音義大

一二○

字典）

至　象形。

從倒矢（　）從一，一象地。羅振玉謂象矢遠來降至地之形。（甲骨文字典）字有來、到義。林義光以為「⋯⋯一象正鵠，矢著於鵠，有至之象」。前後兩者釋義相似。

白

象人首之形。其上部存髮形或省髮形均同（甲骨文字典）說文解字：首，頭也，象形。郭沫若謂象拇指之形。拇為將指，在手俱居首位，故引申為伯仲之伯，又引申為王伯之伯。其用為白色字者，乃假借也。（甲骨文字典）

首

處

（冂）下」，有得几而止意。按以上兩者釋義或指有人走向居室，或指有人前來觸及室內坐几，皆示來人相會相處於居室之意。（屮）向居穴（冂）會來格之意（參甲骨文字典）羅振玉以為「此從止（屮）即足，在几

事

從 彳（手）持 屮（干）以搏取野獸。 屮為上端有权之捕獵器具， 象丫上捆綁之繩索。或作 屮。古以捕獵生產為「事」，故以手持干即會事意。實為事字之初文（甲骨文字典）字有加 示（神主）旁，為捕獵以祭神之意。

光

從火（　）在人（ㄗ）上，ㄗ或作 （女），ㄗ（ㄗ）與女皆為人形。火在人上，則皆有光明之感。說文：「光，明也。從火在人上，光明意也」。（甲骨文字典）林義光以為「古者執燭以人，從人持火」。故以此見光明之意。釋存參。

明

從)（月）從 ⊙（囧），或作 ⊙、日、田，同。囧為窗之象形，以夜間月光射入室內會意為明。詳見前卅五「心如明月」之「明」。（參甲骨文字典）。

有

卜辭 ㄓ 疑為牛（ㄓ）字之異構。蓋古以畜牛為有，故借牛以表「有」義。又字 ㄓ，甲骨文象右手之形，本為右字，每借為「有」。卜辭以 ㄓ 表有字較常見（參甲骨文字典）。

赤

從大（大）從火（火），、、同。與說文赤字篆文同。說文：「赤，南方色也，從大從火」（甲骨文字典）林義光以為「從大（大）火（山），按大火為赤」。

心

象形，即心字，字復增口作 ，由辭例得證二形同字（朱歧祥「甲骨學論叢」）有將 作心，乃金文。

（三二）

九州和氣利無盡　萬眾同心喜一家

解字

九
象曲鉤之形。鉤字古作句。羅振玉云其狀正為圓環，下有物如蛇狀，尾上曲為鉤。句、九古音同，故句得借為九，復於句形上加指示符號而作 ... 、...。
（甲骨文字典）

州
象水中高土之形，與說文州字古文略同。羅振玉以為「州為水中可居者，故此字旁象川流，中央象土地」。（形音義綜合大字典）

和
從 龠（龠、音藥）禾（禾）聲。甲骨文有省 龠 為 ... 。說文：「龠，樂之竹管，三孔以和眾聲也」。甲骨文 ... 之 A 象合蓋，... 象編管，會意有共鳴和音，再從禾（禾）聲，引申為調和之和。

氣
三　象河床涸竭之形：二一象河之兩岸，加一於其中表示水流已盡，即汜之本字。（甲骨文字典）羅振玉以此為古气字，象雲層重疊。饒炯謂：「气之形與雲同……」。气即層曇而升，乃

較雲散淡之气層，惟此本義久為「气」字所專（參形音義大字典）按气即氣字。

利

象以耒刺地種禾之形。（耒）上或有點，乃象翻起之泥土。或省 （手） （土）。利字從刀得聲。藝（種）禾故得利義（甲骨文字典）。

無

象人兩手執物而舞之形（甲骨文字典）有謂示人持牛尾以舞祭（朱歧祥）舞、無同，故借舞為無意。

盡

從皿（皿）從手（手）持 。羅振玉云：「象滌器形，食盡器斯滌矣，故有終盡之義」。說文：「盡，器中空也」。從皿（音慍）聲。

萬

說文：「萬，虫也。從厹（音柔）象形」羅振玉謂象蝎（蠍）形，不從厹……萬字借為數名。又「埤雅」：蜂，一名萬，蓋蜂類眾多，動以萬計。又有謂蝎虫產卵甚多，乃借意為數字多之萬字。

眾

從日（日）從 或作 （從）同。蓋取日出時眾人相聚而作之意（甲骨文字典）引申為大眾、群眾意。

同

從 （凡）從 （口）。李敬齋以為「眾口咸一致也。從凡、口」。另釋：甲骨文 ，說文篆文將 訛作 （音茂）。說文：「同，合會也。從 （口）從 （口）」，說文篆文 （音茂）同。

心

象承槃形，象形，即心字，字復增口作 ，由辭例得證二形同字（朱歧祥「甲骨學論叢」）。

喜　其᷇᷇ 其᷇᷇ 其᷇᷇ 其᷇᷇ 其᷇᷇ 其᷇᷇ 從 ᷇᷇（壴）從 ᷇᷇（口），與說文喜字篆文略同。說文：「喜，樂也。從壴從口」。唐蘭謂「喜者象以 ᷇᷇ 盛壴…… ᷇᷇ 象 ᷇᷇ 盧， ᷇᷇ 口象鼓形」。卜辭中，喜、壴二字每可通用（甲骨文字典）饒炯氏以為「見於談笑曰喜，故從口；又從壴者，壴即鼓之古文，意取鼓鞞之聲歡也」。引申為聞鼓聲而開口笑樂，喜也。

一　一　　卜辭由一至四，字形作 一、 二、 三、 三。以積畫為數，當出於古之算籌。甲骨文、金文均同。屬於指事字（甲骨文字典）。

家　其᷇᷇ 其᷇᷇ 其᷇᷇ 其᷇᷇ 其᷇᷇ 從 ᷇᷇（宀）從豭（᷇᷇），與說文之篆文同。說文：「家，居也。從宀、豭省聲」。按自殷金文、甲骨文……楷書遞演迄今，「家」字裡面始終是隻豬（豕）而不是人，今人非解。（詳見前卅一「百家爭鳴」之「家」字）。

遊目千山雲增美　涉足百川水獻聲

（一二二）

解字

遊　從放（㫃）從子（𠀀），象子執旗之形。小篆從水之旁者曰游，故從放（㫃）。「游」乃後來所加。說文：「游，旌旗之流也」。（甲骨文字典）旌旗之正幅曰旛，連綴旛之兩旁者曰游，有飄蕩意，旌旗游常飄蕩，故游從汓聲。游同遊。

目　象人眼之形。說文：「目，人眼。象形」。

千　甲骨文從一、丿（人）聲。以一加於人，「真」古通「先」，韻通。李敬齋以為「古代伸拇指為百，指自身為千，故千從一人」。

山　象山峰並立之形。甲骨文山字與火字形近，易混，應據卜辭文義具體分辨（甲骨文字典）。

雲　從二從 𠃌，二表上空，𠃌 即 云字，亦即回字，於此象雲氣之回轉形。與說文之雲字古文 云 形同（甲骨文字典）。

增　甲文增：左從𨸏，右從疊 曲曲，象層疊之形，有累加之意。金祥恆氏以此為古增字（形音義大字典）。

美　美與善同意。」（甲骨文字典）

象人（木、木）首上加羽毛或羊首等飾物之形，古人以此為美。所從之 ㄓ 為羊頭，㞢 為羽毛。說文：「美，甘也。從羊從大。羊在六畜主給膳也，

涉　從水之兩旁有 止（足趾），會徒行瀨（渡）水之意。說文：「涉，徒行瀨水也」。即兩足涉水之意。

足　象脛足之形，即「人之足」之本字。甲文 𤾱 同為足字，假借為滿足、足夠義（詳見前三八「知足人常樂」之「足」字。

百　從一從 𠙵（白），𠙵 為古容器，復加指事符號 𠆢、遂為表示數目之百。（甲骨文字典）戴家祥謂：百從一、白（𠙵），蓋假白以定其聲，復以一為係數。加一予白，會而成百。

川　象兩岸間水流之形，羅振玉釋川。

水　本義為水流，引申為凡水之稱。水字用作偏旁時，更作 〰、〰、〰、〰 等形。

甲骨文水字繁省不一，〰 象水流之形，旁點象水滴，故其

（甲骨文字典）

獻 從犬（ ）從鬲（ ），或從鼎（ ）、或從虎（ ），皆為獻之初字。所從之虎有移至鬲上而作 者。說文：「獻，宗廟犬名羹獻，犬肥者以獻之。從犬，鬳聲」。（甲骨文字典）

聲 氣振動，傳之於耳（ ）而感之者為聲。或作 乃 字之省。說文：「聲，音也。從耳殸聲。殸，籀文磬。」（甲骨文字典）按 從 即手（ ）持棒槌（ ）叩擊形。 從 （聽）， 會叩擊（ ）懸磬之意。擊磬（ ）則空

一三三

家居化日光天下
人在春風和氣中
安國鈞聯

解字

家 甲骨文家 從宀，居室也，從豕 同，豬也。田倩君謂：以豬（豕）居代人 葉玉森曰：豕為初民常畜，家字從豕當寓聚族而居之意。按

居竟如此之久了，誠可謂「一失聚成千古恨」，面對此字令人哭笑皆非！（詳見前卅一「百家爭鳴」之「家」字。）

居

（篆），此字象人在屋中坐臥於席上之形，釋為宿（甲骨文字典）說文：「宿，居住也」。從 ∧（或省）從 ？、？（人）從 ？ 或 ？

化

甲文化字，從二人而一正一反（？），如反覆引轉，其形仍同，以此而會變化之意（形音義大字典）又釋：象人一正一倒 ？ 之形，擬一正立之人（？）將一倒立之人（？）扶正。引申有教化、變化、化於人之意。

日

象日之形。日應為圓形，甲骨文因契刻不便作圓，故多作方形，其中間一點用以與方形或圓形符號相區別（甲骨文字典）。

光

從火（？、？、？）在人（？、？）上。火在人上，則皆有光明之感。說文：「光，明也。從火在人上，光明意也」。（甲骨文字典）

天

說文：「天，顛也，至高無上。從一、大（？）」。自羅振玉、王國維以來皆據說文釋卜辭之天：謂 ？ 象正面人形，二即上字，口象人之顛頂，人之上即所戴之天。

下

上與下本為相對而成之概念。上對下立名，故用一符置於一條較長橫畫之上下，最早本用上仰或下伏之弧形，加一以表示上下之意，後因契刻不便而改弧形作橫畫（甲骨文字典）。

人

前四形象人側立之形，僅見軀幹及一臂。甲骨文象人形之字尚有 、 、 ，象人正立之形，同時亦為「大」字。 形象人之跪姿（甲骨文字典）。

在

說文：「才，草木之初生也。從一上貫一，將生枝葉。一，地也。」甲骨文 之 示地平面以下，一貫穿其中，示草木初生從地平面以下冒出。卜辭皆用為「在」而不用其本義（甲骨文字典）按 示草木初生即剛才長出意。甲骨文才、在一字，同。

春

前三字之春，從林（ ）從屯（ ）或增日。從屯，有萬物盈而始生之意，故春從屯聲。寒氣至春轉溫，草木此時蔓生競長，故從草木（木）從日從屯。後三字之春，葉玉森曰：當象 方春之樹木枝條抽發阿儺無力之狀，下從 即從日，為紀時標識，紳繹其義，當為春字。（詳見前十三「春風化雨」之「春」字。）

風

象頭上有叢毛冠之鳥，殷人以為知時之神鳥。或加 （凡）以表音。本字為鳳字。卜辭多借為風字（甲骨文字典）（詳見前十三「春風化雨之「風」字。）

和

從 （龠、音藥）禾（ ）聲。說文：「龠，樂之竹管，三孔以和眾聲也」。甲骨文 之 A 象合蓋， 象編管，會意有共鳴和音，再從禾（ ）聲，引申為調和、和樂之和。

氣

一三　象河床涸竭之形：一　象河之兩岸，加一於其中表示水流已盡，即汔之本字。羅振玉以

此為古气字，象雲層重疊。詳見前七三「正氣貫日月」之「氣」字。

中

唐蘭曰：「象旗之游，本為氏族社會之徽幟，古有大

事，聚眾於曠地先建中焉，群眾望「中」而趨赴，群眾來自四方則建中之地為中央矣」。卜辭多

有「立中」之辭（甲骨文字典）。

一三四

解字

古鄉風華千萬千

遊子心夢萬千萬

古　從 ㅂ（口）從中或申。中、申為聲符，即毋字，擬口所傳前後貫穿相延

而有「古」意。故其本義作「故」解。說文：「古，故也。從十口，識前言者也」。（參甲骨文

字典、形音義大字典）甲文古、故一字。

鄉　從卯（ ）從 皀（皀），皀為食器， 象二人相嚮共

食之形，為饗之初字。饗、鄉（後起字為嚮）卿初為一字，蓋宴饗之時須相嚮食器而坐，故得引

申為鄉；更以陪君王共饗之人分化為卿。（甲骨文字典）

風　 象頭上有叢毛冠之鳥，殷人以為知時之神鳥。或加 凡

（凡）以表音。本字為鳳字。卜辭多借為風字（甲骨文字典）詳見前十三「春風化雨之「風」

字。）

華　林義光謂：甲骨文 象華飾之形，示人穿著華服，雙手

（艸）搖擺狀。有無 同。段玉裁、王筠、徐灝諸氏並以華、花實為一字。

甲骨文從一、丨（人）聲。以一加於人，借人聲為千（甲

骨文字典）按人為真韻，千為先韻，「真」古通「先」，韻通。李敬齋以為古代伸拇指為百，指

自身為千，故千從一人。

萬　說文：「萬，虫也。從厹（音柔）」。羅振玉謂象蝎

形，不從厹……萬字借為數名。又「埤雅」：蜂，一名萬，蓋蜂類眾多，動以萬計。又有謂蝎虫

產卵甚多，乃借意為數字多之萬字。

千　釋解同前千字。

遊　象子執旗之形。小篆從水之从（ㄔ）從子（ㄓ），象子執旗之形。小篆從水之游乃後來所加。說文：「游，旌旗之流也」。（甲骨文字典）旌旗之正幅曰旒，連綴旒之兩旁者曰游，故從 放（ㄈ）。放 有飄蕩意，旌旗游常飄蕩，故游從 汙（音氾）聲（形音義大字典）按遊、游同。

子　象幼兒有髮及兩脛：ㄓ象幼兒在襁褓中兩臂舞動，其下僅見一直畫而不見兩脛。詳釋見卅三「君子安心」之「子」字。

心　象形，即心字，字復增口作 ㄖ，由辭例得證二形同字（朱歧祥「甲骨學論叢」）。

夢　從 牀（床）從 ㄗ。李孝定謂象一人臥而手舞足蹈夢魘之狀。詳如五一「父母心夢牽」之「夢」字。

萬　說文：「萬，蟲也。從厹（厹，象形）」。羅振玉謂象蝎形，不從公……萬字借為數名。按有謂蝎虫產卵甚多，乃借意為數字多之萬字。又「埤雅」：蜂，一名萬，蓋蜂類眾多，動以萬計。

千　釋解如前千字。

萬　釋解如前萬字。

（一二五）

解字

男兒有淚憂國憂
賢能無我樂民樂

男　從田從力　ㄌ　與說文之男字篆文略同。惟篆文乃上田下力。ㄌ象原始耒形，從田從力會以耒於田中從事農耕之意。農耕乃男子之事，故以為男子之稱。（甲骨文字典）

兒　甲骨文皆象幼兒之形。象幼兒有髮及兩脛；象幼兒在襁褓中兩臂舞動，故其下僅見一直畫而不見兩脛。

有　卜辭　疑為（牛）字之異構。蓋古以畜牛為有，故借牛以表「有」義。又，甲骨文象右手之形，本為右字，每借為「有」義，卜辭以表有義較常見。

涙　象目垂涕之形，郭沫若謂當係涕之古字。涕，泣也。本義作「目液」解（見說文段注）亦即俗稱之淚水。

憂

王國維釋夒、孫詒讓釋夒，金文毛公鼎銘假此為憂（參甲骨文字典）田倩君釋夒是猴的代表名稱，但也是殷高祖的名字，既為人王之名，亦是人類始祖的代表名稱。（參「中國文字叢釋」）按夒似猴、似人、似神，又為人所崇敬亦為人所畏懼，引申而有憂惶感，故有憂意。詳見前五七「丹心憂國病」之「憂」字。

國

從戈（彳）從口。口本應作口，甲骨文偏旁 ㅂ、口 每多混用。孫海波謂口象城垣形，以戈守之，國之義也。古國皆訓城。（甲骨文字典）按古或、國一字。形音義大字典釋從彳（戈）從口（人口）：在游牧時代，人口稀少，逐水草而居並無固定疆域，凡有武器有人民（人口）的自衛組織就是「國」。

憂

釋解同前「憂」字。

賢

從臣（臣）從手（又）。臣象豎目形。郭沫若謂：以一目代表一人，人首下俯時則橫目形為豎目形，故以豎目形象屈服之臣僕奴隸。從手（又）意為操作事務。說文：「賢，多才也。」引申之，凡多才操勞者，人稱賢能。傳曰：賢，勞也。

能

說文：「熊屬，足似鹿。能獸，堅中，故稱賢能而強壯者稱能傑也。」「甲骨文字集」字列「能」字（異說）亦釋「夔」字（正文）。甲骨文字典釋為夔字。

無

象人兩手執物而舞之形（甲骨文字典）有謂示人持牛尾以舞

祭（朱歧祥「甲骨學論叢」）按舞、無音同，故借舞為無意。

我

象兵器形。李孝定謂器身作 ，左象其內，右象三銛鋒形。按甲

骨文我字乃獨體象形，其秘似戈，故與戈同形（甲骨文字典）高鴻縉以為「字象斧有齒，是即

刀鋸之鋸……我國凡代名詞皆是借字，此 字自借以為第一人稱代名詞，久而為借義所專，乃另造鋸

字」（形音義大字典）

樂

從 （絲）從木（ ）。羅振玉云：「此字從絲附木上，琴瑟之

也」。（甲骨文字典）依羅氏所釋，即指張弦絲於木上，彈以發聲之琴瑟為樂，亦即最初以弦樂

器代表樂之總義（形音義大字典）。

民

從 （力）象原始農具之末形，殆以末耕作須用力，

似象眼下視，從

象俯首力作之形，此即指一般之民。丁山謂：周人所謂「民」，可能即商代的「臣」。

樂

釋解同前「樂」字。

一二六

文以載道光天地
藝成珍品傳春秋

解字

文

「文，錯畫也。象交文」。甲骨文所從之 ×、乙 等形即象人胸前之交文錯畫。或省錯畫而徑作 文。（甲骨文字典）字象正立之人形，胸部有刻畫之紋飾，故以文身之紋為文。說文：

以

「以，用也」。本字。金文作 乙，為說文篆文所本。乙 為農具，故卜辭借為以字（甲骨文字典）說文：以，用也。另林義光曰：乙 古作 乙……即始之本字，象物上端之形……故始與 呂 同音，古今相承訓為初（見文源）。田倩君釋：以字的初文為 乙，極象一個生物的胚胎發出嫩芽，同意林氏之說。按本集聯之以字解循甲骨文字典「呂 為農具」，農具可用，卜辭借為以字，以、用也。甲骨文 呂 字作 乙乙 象農具，為耕之象形字，即耜（呂）之

載

「載，設飪食也。從廾（音載）從食，才聲」。甲骨文字典釋前四形均為 觀 之異體，字同。說文：觀 從廾（兇、手持）從皀（且、熟食

器）才（中）聲。從皂（香）與從食同，皆會手持熟食祭神之意，乃觀之初文。吳大澂以為「古載字從 來從食」。按觀之假借義。其中 ，後世訛變為從「車」而成「載」。

又釋……、 象枝葉上生茂盛貌，比照 字的 （災），從 中（才）聲，是知 當隸作 ，讀為載（爾雅……釋天）卜辭習書「今 」，即「今載」，相當於現今所謂的「今年」。前人有釋此為春或秋字，皆不確。（朱歧祥「甲骨學論叢」）

觀

觀、載同音假借，借 觀 為載。

按甲骨文字典與形音義大字典，朱芳圃「甲骨學」引羅振玉、王國維說解，均釋 字讀若載，

道

羅振玉曰：象四達之衢（ ）人所行也。石鼓文或增人（ ）作 ，其義甚明……古從行之字，或省其右或左作 、 （甲骨文字典）說文：「道，所行道也。道者人所行，故亦謂之行。道之引申為道理亦為引道」。

光

光（ ）從火（ 、 ）在人（ 、 ）上，光明意也（羅振玉引說文）按甲骨文 ，為山字，亦作火，每混用。

天

說文：「天，顛也，至高無上。從一、大」。自羅振玉、王國維以來皆據說文釋卜辭之天……謂 象人正面形，二即上字，口象人之顛頂，人之上即所戴之天，或以口突出人之顛頂以表天（甲骨文字典）。

地

象土塊在地面之形。 為土塊，一為地面。土塊旁有 上加 （止），示人……乃塵土。卜辭中，土，亦釋土地、社之意（參甲骨文字典）有 上加 （止），示人

之足在土上，地在足下（見甲骨文字集）。

說文：「埶，種也。從丮坴，丮持種之。」甲骨文從丮

藝（從丮（草）或木（木）），象以雙手持草木會樹埶之意（甲骨文字典）。吳大澂以為「種也，從丮從木，持木種入土也」引申為種樹之技藝之藝字。

羅振玉引說文解字：「成，就也，從戊，丁聲」。按從

成（戊）為兵器，從口、丁也，即頂、頂巔。或從一，示權杖。意即擁有武器又居高位或持有權杖者自為有成就、成功之人。古成字通誠。詩小雅我行其野「成不以當」。

羅振玉曰：從勹（冖）貝（𤖼）乃珍字也。勹

珍（𤖼𤖼𤖼𤖼）音包，即包字初文。包貝而妥藏之，此所包藏者即珍（形音義大字典）。按古代貝玉皆寶物。𤖼貝為珍乃會意（朱芳圃「甲骨學」）。

甲骨文所從之口形偏旁表多種意義，品字所從口

品（吅口吅）表示器皿。從三口者，象以多種祭物實於皿中以獻神，故有繁庶眾多之義。殷商祭祀，直系先王與旁系先王有別，祭品各有差等，故後世品字引申之遂有等級、品級之義（甲骨文字典）。

義。說文：「傳，遽也。從人、專聲」（甲骨文字典）甲骨文

傳（從亻（人）從�（專），與說文篆文同。專為紡專字，從專之字皆有轉動之表三股線，紡專旋轉，三線即成一股。字又從二亻（人）示相互傳推轉動，引申為傳遞之傳。

春 〔古文字形〕 葉玉森曰：上揭〔字形〕、〔字形〕字，象方春之樹木枝條抽發阿儺無力之狀，下從 口 即從日，為紀時標識，紬繹其義，當為春字。說文：「〔字形〕（春）推也，從草從日，屯聲」。卜辭又作〔字形〕，省日；又省作〔字形〕，似草木初生，仍春象也（朱芳圃「甲骨學論叢」）。

又〔字形〕、〔字形〕諸字，亦釋春字。〔字形〕從林、屯（〔字形〕），或增日，即春字。字有增從四草（〔字形〕）四木（〔字形〕）。甲文從草或木，從日從屯（〔字形〕），與小篆春略同。寒氣至春轉溫，草木至此時日而蔓生競長，故從草木從日從屯。屯，有萬物盈而始生之意，故春從屯聲（參形音義大字典）朱歧祥「甲骨學」）。

秋 〔古文字形〕 葉玉森曰：「〔字形〕從日（口）在禾（〔字形〕）中，依今春今夏例推之，當即秋之初文。卜辭以〔字形〕象春，以〔字形〕象秋。一狀枝條初生，一狀禾穀成熟，並繫以日（口）為紀時標幟。」董作賓曰：「按說文解字，秋，穀禾熟也。從禾、〔字形〕省聲。〔字形〕音同焦，近於秋，故增龜於秋（〔字形〕）以標其音」（朱芳圃「甲骨學」）。唐蘭謂象龜屬之動物，即〔字形〕（音秋）字，為水虫之一種，借為春秋之秋字。高鴻縉以為「按字形象蟋蟀類，以秋季鳴。借以名其所鳴之季節曰秋」（形音義綜合大字典）。

（一二七）

尊貴在品不在金

風采自誠非自美

解字

尊　從酋（酉）從廾，象雙手奉尊之形，或從𠬞（𠬞，即阜），則奉獻登進之意尤顯。酉本為酒尊。說文：「尊，酒器也」。（甲骨文字典）按尊從𠬞，即高坵地，象雙手奉尊向高處登進，引申為尊敬之尊。

貴　此字甲骨學者釋解紛紜。胡厚宣云：「𧶛字從兩手（𠬞）持丵（鎛、音博）在土（𡈙）上有所作為。丵為鐘鎛之原字，鎛，田器也。古貴田即隤田，亦即耦田」（甲骨文字典）按上古田器多用蚌鐮治田除草，鎛之鋤田器疑較稀貴。貴、隤音同，故借隤為貴重、高貴之貴（詳見前三〇「唯誠乃貴」之「貴」字。）

在　甲骨文中之▽，示地平面以下，│貫穿其中，示草木初生從地平面以下冒出。卜辭皆用為「在」而不用其本義（甲骨文字典）按屮示草木初生即剛才長出之意。甲骨文才、在一字，同。

品　從 口，示器皿。從三 口 者，象以多種祭物實於皿中以獻神，故有繁庶眾多之義。殷商祭祀，直系先王與旁系先王有別，祭品各有差等，故後世品字引申之遂有品級、等級、品位等義（甲骨文字典）。

不　象花萼之柎形，乃柎之本字。鄭玄箋云：「承花者曰鄂，不，當作柎。柎，鄂足也」，古音不、柎、同」。王國維、郭沫若據此皆謂「不」即「柎」字。卜辭借為否定詞，經籍亦然（甲骨文字典）羅振玉以為 象花胚形，花不，為「不」之本誼。

在　見前「在」字釋。

金　按 字作「金」字解，見於「甲骨文集」中，其釋 為周，列為「正文」；釋金列為「異說」。另見安國鈞「甲骨文集詩聯選輯」。上古貨幣僅小玉與貝，金錢之「金」疑有別義。詳見前九二「至樂不在金錢」之「金」字。

風　（凡）以表音。本字為鳳字。卜辭多借為風字（甲骨文字典）詳見前十三「春風化雨」之「風」字。象頭上有叢毛冠之鳥，殷人以為知時之神鳥。或加

采　從 爫（爪）或從 木（木）同。羅振玉釋 為果，故謂采（採），象取果於木之形。郭沫若釋 為葉，為葉之初文，故謂「采」，象採取樹葉之形。然釋果（形音義大字典）或葉並無確證，但謂采，象於木上有所採取即可（甲骨文字典）按采、採、字。

彩音同義通。

自

象鼻形。說文：「自，鼻也。象鼻形」（甲骨文字典）

誠

從戈（戌）或從口。按從戈為兵器，從口，丁也，即頂、頂巔。或從一，示疑權杖。意即擁有武器或權杖又居高位者自為有成就、成功之人。古成字通誠。甲骨文用為成湯之成（甲骨文字典）羅振玉引說文解字：「成，就也，從戊，丁聲」。

非

為非之初文，所象形不明。或作，並同。說文：「非，違也，從飛下翄，取其相背」。（甲骨文字典）按字形擬顯示相背而相異，引申為否定詞「非」意。詳見八九「大義明是非」之「非」字。

自

釋解同前。

美

象人首上加羽毛或羊首等飾物之形，古人以此為美。說文：「美，甘也。從羊從大。羊在六畜主給膳也，美與善同意」。（甲骨文字典）

求知求仁名並立　　壽人壽世利同長
董作賓

解字

求　象皮毛外露之衣，即裘之本字。說文：「裘，皮衣也。從衣，求聲」。（甲骨文字典）王國維謂裘亦裘字，此則尚為獸皮而未製衣時之形，字略屈曲，象其柔委之狀（形音義大字典）另謂：求乃裘之初字。卜辭作 諸形，象死獸之皮（朱芳圃「甲骨學」）。

求　釋解如前「求」字。

知　從干（盾）從口從矢（矢），意示口出言如矢，射及干（盾）即對方，而轉注會意「知道了」的知。按方言：函谷關以東謂之「干」；以西謂之「盾」。徐灝謂：知、智本一字。

仁　從（正面人形）說文：「仁，親也，從人二」。從（正面人形），（側面人形），字人形一正一側為二人；仁字亦為二人。仁字人形一正一側為二人。說文：「仁，親也，從人二」。林義光以為「人二」故仁，即厚以待人之意。形音義綜合大字典列 字為甲

一二八

文「仁」字。按遍查甲骨文字，僅一見骨片 ，疑為「彳二」二字，而被誤為 仁 字。惟 、仁 兩字皆從「人二」，釋義相同。

故其本義作「自命」解（見說文許著）。

名　甲骨文從口（口）從夕（夕）。說文：「名，自命也，從口，從夕。夕者，冥也，冥不相見故以口自名」。按夜色昏暗，相見難辨識，須口稱己名以告知對方，

並　從二 大（立）或從二 大（人），同。象二人 並 立之形。說文：「並，併也。從二立」。

立　從大（大，亦正面人形）從一，象人正面站立之形。一表所立之地。說文：「立，住也。從大立一之上」。

人　象人側立（彳）或正面（大）之形。詳見前四「百年樹人」之「人」字。

壽　形音義大字典以 為古壽字，壽本作「耕治之田」解，象已犁田疇之形。因田疇溝埂 有引長之象，故壽從 聲，擬借壽為壽（詳見前二「福壽康寧」之「壽」字）。

壽　釋解如前「壽」字。

世　按父子相繼曰世，其引伸義也。并連三枚豎直之算籌以表示三十之數（甲骨文字典）說文：三十年為一世。

利

象以來（𣎵）刺地（丄）種禾（禾）之形。𣎵上有
點示泥土。或省㇏（手）丄（土），同。翻土種禾故得利義。（甲骨文字典）

同

甲骨文凡象承磐形，肙從凡從口，示在承磐相覆下眾口如一，引
申為「同」意（詳見前四三「春光處處同」之「同」字）。

長

象人長髮之形，引申而為凡長之稱（甲骨文字典）按實象人
以手整理長髮形。引申為長久、生長義。

〔一二九〕

能者有為為社會
聖賢無憂憂眾生

解字

能

說文：「熊屬，足似鹿。能獸，堅中，故指賢能而強壯者稱能傑
也」。甲骨文字典釋 能 字為翼字，從羽（ 羽 ）從 止 。止同蹤，蹤與妄古音近，故當

即「說文」翼字。「甲骨文字集」字列為能字之異說；翼字列正文。按翼，棺羽飾也（說文）。

者　從黍（朱芳圃「甲骨學」）從日　疑者字，即古文「諸」，由黍得聲。金文者作　卜辭借為語助詞。

有　義。又ㄓ，甲骨文象右手之形，本義為右字，每借為「有」字。卜辭　疑為ㄓ（牛）字之異構。蓋古以畜牛為有，故借牛以表有。

為　從（手）從（象），會手牽象以助役之意。殷代黃河流域多象。古樂稱：「殷人服象，為虐於東夷。」（甲骨文字典）按牽象助役引申做活、作為、會意。

為　釋意同前。

社　象土塊在地面之形：為土塊，一、地也。卜辭釋義土地，讀為社，乃土地之神。邦社即祭法之國社（王國維說）又說文：「社，地主也」。卜辭用土為社（甲骨文字典）。

會　從合（合）從日。郭沫若釋會。說文：「會，合也」。甲骨文逾（音合）字作　與「會」之古文字形略同，故會、逾古應為一字（甲骨文字典）逾從合，象上下可蓋合之器；中從日，似為紀以時日，引申為兩者定時相會合意。

聖　從耳從（口）乃以耳形著於人首部位強調耳之功用；從口者，口有言味，其得感知者為聲，以耳知聲則為聽。其具敏銳之聽聞功效是為聖。故聲、聽、聖三字同源，其始本為一字，後世分化其形音義乃有別，然典籍中此三字亦互相通用。　之會意為聖，

既言其聽覺功能之精通，又謂其效果之明確，故其引申義亦訓通、明、賢，乃至以精通者為聖。（甲骨文字典）朱駿聲謂「耳順謂之聖，故從耳」。

賢

從臣（🔲）從手（🔲），象豎目形。郭沫若謂：以一目代一人，人首下俯時則橫目形為豎目形，故以豎目形象屈服之臣僕奴隸。從 🔲，意為操作事務。說文：「賢，多才也。」引申之，凡多才操勞者，人稱賢能。傳曰：賢，勞也。

無

象人兩手執物而舞之形（甲骨文字典）有謂示人持牛尾以舞祭（朱歧祥「甲骨學論叢」）按舞、無音同，故借舞為無意。

憂

此字王國維釋夒、孫詒讓釋夒、田倩君釋夒，是猴的代表名稱，但也是殷高祖的名字，亦是人類始祖的代表名稱。按就 🔲 字形，似以手遮臉，有羞、柔意。夒既似猴似人之神怪，自為人所崇敬亦為人所畏懼，引申有見而生憂惶感，故有憂意。（詳見前五七「丹心憂國病」之「憂」字。）

眾

從日（日）從 🔲（𣎴）、𣎴、𣎴（從）同。蓋取日出時眾人相聚而作之意（甲骨文字典）引申而有眾意。

生

從草（🔲）從一（即地）象草木生出地面之形，意會「生」義。（甲骨文字典）

釋解同前。

一三〇

弘觀天地無終極
坐見功名成古今

解字

弘

羅振玉曰：說文解字「弘，弓聲也。從弓，厶聲，厶古文肱字。」又象弛弓有臂形……人臂之曲為肱，弓臂則為弘，當釋弘（甲骨文字典）按羅說借弓聲為弘，後者則弓弛有臂形為弘。卜辭從弓，從／與毛公鼎同（朱芳圃「甲骨學」）

觀

羅振玉曰：「說文解字雚，小爵（雀）也。從雈（音完）□□（音喧）聲。卜辭或省□□，借為觀字（朱芳圃「甲骨學」）按古以雚通觀，又以雚為鸛字初文，鸛為善於視物之猛禽，觀，取其善視之意，故從雚聲（參形音義大字典）。

天

為頂（丁）、顛，人之上□□為頂顛即天（詳見前廿一「德壽齊天」之「天」字）。從大、□□象正面人形，二，即上字，人之上為天。□。

地

土塊旁之二」，為塵土。有土塊上加□，示足踏土地上。卜辭土亦釋土地、社之意（參甲骨文字典）。□象土塊（〇）在地面之形。〇有簡為□、△，同。典）。

無　象人兩手執物而舞之形。又有謂示人持牛尾以舞祭。按舞、

無音同，故借舞為無意。

文。說文：「終，絿絲也，從系，冬聲」。絿絲即糾束絲結于終端，此即冬之本義，引申之為極

象絲繩兩端或束結如 ，或不束結如 ，以終端之意，為終之初

終　也、窮也、竟也。甲骨文終、冬義通（甲骨文字典）。

極　象側視之人形（ ）立於地上，頂部加一橫畫以表示人之頂極，為亟之初文。

人在天地間，應積極當有所作為，故含「敏疾」意（形音義大字典）按極表頂極，極端乃假借義。

故極字本為亟之孳乳字（甲骨文字典）另解：甲文亟，從人在二一之中（工），二即天地，

坐　甲骨文席、坐、宿義同（朱歧祥「甲骨學論叢」）。

典）甲骨文象人在屋中坐臥於席（蓆）上之形。 從 （人）從 （宀）從 （人）從 （蓆形），此

見　同。（甲骨文字典）

 、 、 人字

 ， 象人目平視有所見之形。 、 、

功　李孝定謂：說文「工，巧飾也。象人有規矩也」。因疑工乃象矩

形。規矩為工具，故其義引申為工作、為事功、為工巧、為能事。然卜辭中 、 、 、 多

用同「示」，不用為示者，或即為工字（甲骨文字典）。另 疑即工字。古工、攻、功本係一

字。 象錐鑽器物（朱芳圃「甲骨學」）。

名 ㄐㄣ ㄐㄣ ㄢㄢ　說文：「名，自命也，從口，從夕（ㄉ），夕者，冥也，冥不相見故以口自名」。甲骨文從口從夕，同（甲骨文字典）按夜色昏暗，相見難辨識，須口稱己名以告知對方，故其本義作「自命」解。

成 ㄏㄨ ㄏㄣ ㄏ ㄏ　從 ㄓ（戌）從—或從口。甲骨文用為成湯之成（甲骨文字典）按從 ㄓ 為兵器，象鉞形，從口、丁也，即頂、頂巔。或從—，示疑為權杖。意即擁有武器或權杖而居高位者自為有成就、成功之人。古成字通誠。

古 ㄓ ㄓ ㄩ　從口（口）從中或申。中、申為聲符，即毋字（甲骨文字典）按甲骨古，從—（十）從口（口）即 ㄓ。與小篆古（古）略同。十（—）口所傳的言語必非現在而由來已久，故其本義作「故」解，乃在時間上早屬過去之意，引申為古義（形音義大字典）說文解字：「古，故也。從十口，識前言者也」。

今 ＡＡＡＡ　象木鐸形：Ａ象鈴體，一象木舌。商周時代用木鐸發號施令，發令之時即為今，引申而為即時、是時之義（甲骨文字典）。

〔三一〕

求利力求天下利
為名貴為青史名

解字

求

二八「求知求仁名並立」之「求」字。

象皮毛外露之衣，即裘之本字。求乃裘之初字。（詳見

利

象以耒剌地種禾之形。⋯（耒）上或有點乃象翻起之泥土，或省 k（手）⊥（土）。利字從力得聲。藝（種）禾故得利義（甲骨文字典）。

力

象原始農具之耒形。殆以耒耕作須有力，故引申為氣力之力（甲骨文字典）說文釋解象人筋，力由筋生，亦由筋顯，故本義作「筋」解。

求

釋解如前之「求」字。

天

從大、大 象正面人形，二，即上（二）字，人之上為天。口、為丁（頂）、顛，人之上⟋為頂顛即天（詳見前廿一「德壽齊天」之「天」字）。

下 （一）（二）

釋解同前之「利」字。

利

為

作、為意。

故其本義作「自命」解（見說文許著）甲骨文字典釋同。

名

相見故以口自名」。甲骨文從口從夕，同。按夜色昏暗，相見難辨識，須口稱己名以告知對方，

貴

借隤為貴重、高貴之貴（詳見前三○「唯誠乃貴」之「貴」字。）

下與上本為相對而成之概念，故用一符號置於一條較長橫畫之上下，以標識上

後因契刻不便而改弧形作橫畫（甲骨文字典）又釋甲文上、（二）下（一）之長畫是指地，短一是指

物，故物在地面為上（二）字，物在地面下（一）是下字（形音義大字典）。

下（二）之意。最早本用上仰或下伏之弧形，加一以表示上（二）下（一）之意，

多象。呂氏春秋、古樂稱：「殷人服象，為虐於東夷。」（甲骨文字典）按牽象助役引申為助、

從 （手）從 （象），會手牽象以助役之意。殷代黃河流域

說文：「名，自命也，從口（口），從夕（）。夕者，冥也，冥不

此字甲骨學者釋解紛紜。胡厚宣云：「 字從兩手

（、或 ）持 （鎛）在土地（土）上有所作為。 （鎛）為田器。古貴田即隤

田，亦即耨田」（甲骨文字典）按上古田器多用蚌鐮治田除草，鎛之鋤田器疑較稀貴。貴、隤音同，故

為

釋解同前「為」字。

青

尚 「甲骨文字集」列 尚 為青字。林義光以為「從生（ㄓ ），草木之生，其色青也；井（井）聲」（形音義大字典）。

史

夫夫夫夫夫 夫夫夫夫 從手（ㄔ）持 ㄓ，以搏取野獸。ㄓ 象干形，乃上端有杈之捕獵器具，ㄇ 象丫上捆綁之繩索。古以捕獵生產為事，故從手持干即會事意。夫、夫夫實為事字之初文，後世復分化孳乳為史、吏、使等字。說文：「史，記事者」、「吏，治人者」，治人亦是治事。「使，令也」謂以事任人也。故事、史、吏、使等應為同源之字（甲骨文字典）。

名

釋解同前「名」字。

陸羽薪傳口福享　杏林春暖年壽增

（一三二）

解字

陸　從（ ）從坴（ ），王襄釋陸。金文陸字作 ，與甲骨文略同。說文：「陸，高平地。從 從坴，坴亦聲」。（甲骨文字典）按 、 ，似草；；， 甲文為

六〇六、坴音同。坴為高平地，故陸從坴。

羽　象鳥羽之形，為羽之初文。說文：「羽，鳥長毛也。象形。」

薪　薪之本字。 為聲符。說文：「新，取木也。從斤亲聲」。（甲骨文字典）按斤（ ）從辛（ ）從木（ ），象以斤斫木之形，為薪之本字。 乃以斧砍木取以為柴薪意。薪、新為一字。

（ ）象曲柄斧形。

傳　從人（ 、 ）從專（ ），與說文之篆文同。專為紡專字，從專之字皆有轉動之義。甲骨文從 ，其上之 代表三股線，下為紡專，從旁二人傳遞旋轉，引申為傳意（參甲骨文字典）又說文：「傳，遽（驛車）也，從人，專聲」。有作驛遞車馬傳遞解。

口　說文：「口，人所以言食也，象形。」甲骨文正象人之口形。

福　甲骨文福（福）字從示（示），或又從酉（雙手）或省示，並同。酉為有流之酒器，其形多有訛變。福（福）字象以酒（酉器）灌於神（丁）前之形。卜辭後期有加雙手捧獻狀。古人以酒象徵生活之豐富完備，故灌酒於神（丁、丁、示，同）為報神之福或求福之祭（甲骨文字典）按卜辭之福字前後形變至繁雜，不贅。

享　象穴居之形：口為所居之穴，合 為穴居旁台階以便出入，其上並有覆蓋以避雨。居室既為止息之處，又為烹製食物饗食之所，引申之而有饗獻之義（甲骨文字典）按有饗獻則有享受也。

杏　杏，杏果也。從木，向省聲（朱芳圃「甲骨學」）按甲骨文 合 字為向，象房屋（∩）北出牖窗（口）之形，從∩從口（口）為 合。杏（杏）字借 合 之口為向聲，故從木（木）從口（口）為 合。

林　從二木。甲文林，與金文、篆文林略同。從二木示木之眾多（形音義大字典）。

春　屯，有萬物盈而始生之意，故春從屯聲。寒氣至春轉溫，草（屮）木此時蔓生競長，故從草、木從日從屯。後三字之春，葉玉森曰：當象方春之樹木枝條抽發阿儺無力之狀，下從 口 即從日，為紀

時標識，紬繹其義，當為春字（詳見前十三「春風化雨」之「春」字）。

暖　〔甲骨文字形〕

象盛酒或食物之容器，後發現其音「殼然」而始作為樂器。轉用為方位之南，乃由聲而來：太陽經南方是一日之中最和暖之時，暖、南二字雙聲疊韻，故二字可通假（參「中國文字叢釋」）。

南字下部從 凶、凶，象倒置之瓦器，上部之 ↓ 象懸掛瓦器之繩索。唐蘭以為古代之瓦製樂器，借為南方之稱（甲骨文字典）田倩君以為：……太陽經南方是一日……

年　〔甲骨文字形〕

從 禾（禾）從 人（人），會年穀豐熟之意。朱芳圃以為：似人載禾。初民禾稼既刈，則捆而為大束，以首載之歸，即會意穀熟為「年」之意。（甲骨學）

壽　〔甲骨文字形〕

有引長之象，故壽從〔形〕聲，擬借疇為壽（詳見前二一「福壽康寧」之「壽」字）。形音義大字典以〔形〕為古疇字，疇本作「耕治之田」解，象已犁田疇之形。因溝

增　〔甲骨文字形〕

從 田，本應為圓形作〔形〕，象釜鬲之箅（以蒸具墊底）象蒸氣之逸出，故〔形〕象蒸熟食物之具，即甑之初文（甲骨文字典）按甑、曾音同，借甑為曾；曾、增又音同義通。

名花壽石共千秋　　暖陽時雨育萬物

解字

暖

〔篆字〕　字從〔篆〕、〔篆〕象倒置之瓦器，上部之〔篆〕象懸掛瓦器之繩索。後因其聲音「敔然」而作為樂器；復因其名「南」借為方位之南。（詳見前一三二「杏林春暖年壽增」之「暖」字。）

陽

〔篆字〕　從日從〔篆〕。李孝定謂：從〔篆〕，疑古柯字，日在〔篆〕上，象日初昇之形。金文作〔篆〕與甲骨文同（甲骨文字典）按古時人日出而作，柯，即斧柄，日在斧柄上示太陽正上升而人正外出工作。「形音義大字典」陽字〔篆〕，從〔篆〕從〔篆〕，疑示日初升於山阜上。

時

〔篆字〕　從〔篆〕（之）從日。商承祚以為「此與許書時之古文〔篆〕合。」〔篆〕為行走，日行為時（形音義大字典）按〔篆〕疑示足趾（〔篆〕）在日之前，顯示人行走經過，時間隨之往後而逝，引申為時間之「時」。

一三三

雨

象雨點自天而降之形。一、表天，或省一而為 （甲骨

育

字（甲骨文字典）。

從 （女）從 、 為倒子形，子旁或作數小點乃羊水，示生育義，故為育義。又釋：倒子（ ）位於人後，故引申為先後之「後」

萬

（蠍）形，不從厹。萬字借為數名（甲骨文字典）。又「埤雅」：蜂，一名萬，蓋蜂類眾多，動以萬計。又有謂：蝎虫產卵甚夥，乃借意為數字之多之萬字。

說文：「萬，虫也。從厹（音柔）象形」。羅振玉謂：象蝎

物

與勿（ ）古音同形近，故 字後世亦隸定為勿。（詳見前一〇五「天地有仁育萬物」之「物」字）勿通作物。「六書正譌」事物之物本只此字……。

從 ，象耒形， 象耒端刺田起土。一次起土為一 （音跋）

名

名」。甲骨文從口（ ）從夕（ ）。按夜色昏暗，相見難辨識，須口稱己名以告知對方，故其本義作「自命」解（見說文許著）。

說文：「名，自命也，從口，從夕。夕者，冥也，冥不相見故以口自

花

（甲骨）摇擺狀。有無 ，同。段玉裁、王筠、徐灝諸學者並以華、花實為一字。古無花字。

林義光謂：甲骨文 字象華飾之形。示人穿著華服，雙手

壽

形音義大字典以 [古文] 為古疇字，疇本作「耕治之田」解，象已犁田疇之形。因田疇溝埂 [古文] 有引長之象，故壽從 [古文] 聲，擬借疇為壽（詳見前二一「福壽康寧」之「壽」字）。

石

從 [古文] 從 [古文]，或省 [古文]，同。[古文] 疑為石刀形之訛變。石刀本作 [古文] 形偏旁每可表示器皿，[古文] 增 [古文] 形則為石器，以石器本質為石，進而表示一般之石。（甲骨文字典）

共

文字典）

象拱其兩手有所奉執之形，即共之初文。甲文有用如供，當為供牲之祭。（甲骨文字典）

千

甲骨文從 [古文]（人）從一，以一加於人，借人聲為千。按人為真韻，千為先韻，「真」古通「先」，韻通（參甲骨文字典）李敬齋以為：古代伸拇指為百，指自身為千，故千從一人。

秋

葉玉森曰：「[古文]，從日（日）在禾（禾）中，依今春今夏例推之，當即秋之初文。卜辭以 [古文] 象春，以 [古文] 象秋：一狀枝條初生，一狀禾穀成熟，並繫以日（日）為紀時標幟。」董作賓曰：「按說文解字，秋，穀禾熟也。」（詳見前一二六「藝成珍品傳春秋」之「秋」字）

山至極頂我為頂

海到無邊天作邊

〔一三四〕

解字

山

山山　山山

象山峰並立之形。甲骨文山字與火字形近，易混，應據卜辭文義員
體分辨（甲骨文字典）。

至

從矢（ ）從一，一象地。羅振玉謂：象矢遠來降至地之形（甲骨文字典）字
有來、到義。林義光以為「從矢射一，一象正鵠，矢著於鵠，有至之象」。

極

象側視之人形（ ）立於地上，頂部加一橫畫以表示人之頂極，為亟之初文
（詳見前一三〇「弘觀天地無終極」之「極」字。）

頂

甲骨文宮字作（ ）形，上較小之口形乃窗孔，因其位於宮室最上部位，故甲骨文以窗孔
之口形表示頂顛之頂，即頂之本字。復借用為天干之丁。（甲骨文字典）

我

象兵器形。甲骨文我字乃獨體象形，其柲似戈，故與戈同形
（甲骨文字典）高鴻縉以為「字象斧有齒，是刀鋸……我國凡代名詞皆是借字，此 字自借以
為第一人稱代名詞，久而為借義所專，乃另造鋸字」（形音義大字典）

為

助、作、為意。

從ㄨ（手）從（象），會手牽象以助役之意，引申為

頂

釋解如前「頂」字。

海

衍，海義同。

從水（）從彳、（行）與說文之衍字篆文略同。說文：「衍，水朝宗于海也，從行從水」。（甲骨文字典）詳見前十一「福如東海」之「海」字。

到

從矢（）從一。林義光以為「從矢射一，一象正鵠，矢著於鵠，有至之象」。羅振玉則釋為：從倒矢（）從一，一象地。故意謂象矢遠來降至地之形（甲骨文字典）按兩者釋意皆有至、到義。

無

象人兩手執物而舞之形。又有謂示人持牛尾以舞祭。按舞、無音同，故借舞為無意。

邊

從自（）、從丙（）。象物之底座（于省吾）又謂象几形（葉玉森）象意有鼻子接近几座引申為邊義。「甲骨文字集」列邊為存疑字。

天

從大（）、象正面人形：二，即上字，人之上為天。從大（詳見前廿一「德壽齊天」之「天」字）。

作

字示以手持針縫於未成之衣上，作衣之意一望可知，故甲骨文以作衣會意為「作」（參甲骨

文字典）。

邊　釋解如前「邊」字。

一三五

金玉非寶德為寶

凡事有爭善不爭

解字

金　甲骨文 𦥑 應即「周」字。作「金」字解，見於「甲骨文字集」但列為「異說」。安國鈞在「甲骨文集詩聯選輯」中有用為金字。（詳見前九二「至樂不在金錢」之「金」字。）

玉　卜辭玉（丰）正象以一貫玉使之相繫形，王國維釋玉是也。（詳見前六八「良玉比君子」之「玉」字。）

非　字形 非 非 為非之初文，所象形不明。金文作 非，字形與甲骨文合（甲骨文字典）。詳見前八九「大義明是非」之「非」字。

寶　文：「寶，珍也。從宀 從宀（宀）中置貝（€3）及珏（玨），會意為寶。說（玉），雙玉為珏（玨），雙貝為朋。居室宀 中有貝有玉，會意為寶。（甲骨文字典）按殷代貨幣僅貝（€3）與玉

為　從又（手）從 €（象），會手牽象以助役之意，引申為助、作、為意。（甲骨文字典）

德　從彳（彳）從直（直），李敬齋以為「行得正也，從彳、直聲（西，古直字）直行為德，會意」。詳見前十「醫德眾仰」之「德」字。

寶　釋解同前之「寶」字。

凡　象高圈足槃形：上象其槃，下象其圈足。因其字形與舟（夕）相似，故般（般）所從之凡漸訛從舟。為槃之初文，後世別作槃字，而以凡為最括之詞（甲骨文字典）。

事　從又（手）持干（干）。象干形，乃上端有杈之捕獵器具，口象丫上捆綁之繩索。中或為中、屮之變化。古以捕獵生產為事，故從屮持中即會事為「事」。甲骨文事、史、使、吏應為同源之字（參甲骨文字典）

有

「有」義。又 ，甲骨文象右手之形，本義為右字，每借為「有」字。（參甲骨文字典）此字學者釋者紛紜：有釋哉、殺、牽、爰、曳、爭……。甲骨文卜辭 疑為 （牛）字之異構。蓋古以畜牛為有，故借牛以表

爭

典釋玦。本字聯擇胡小石、于省吾釋「爭」字。 象上下兩手各持一物（ ）之一端相曳之形，會彼此爭持之義（參形音義大字典）。

善

美諧字即膳之初文。蓋殷人以羊為美味，故 有吉美之義（參甲骨文字典）膳、善音同義通。 上從 （羊）下從 （諧）、或簡化為 、 、 等。金文 與說文之篆文 略同，所從之 、 當由 訛變而來。說文之

不

「不」即「柎」字。卜辭借為否定詞，經籍亦然（甲骨文字典）羅振玉以為 象花胚形，花不，為「不」之本誼。 象花萼之柎形，乃柎之本字。王國維、郭沫若據此皆謂

爭

釋解同前之「爭」字。

一三六

山野時有千年樹
八然聯
塵世今多百歲人

解字

山 象山峰並立之形。甲骨文山字與火字形近，易混，應據卜辭文義員體分辨（甲骨文字典）。

野 從林（林）從土（土）。羅振玉釋野，蓋取林土為野意。

時 從止（之）從日。商承祚以為「此與許書「時」之古文「旹」合。」止為行走，日行為時（形音義大字典）按止日疑示足趾（止）在日之前，顯示人行走經過，時間隨之而逝，引申為時間之「時」。

有 卜辭㞢疑為牛（牛）字之異構。蓋古以畜牛為有，故借牛以表「有」義。又又，甲骨文象右手之形，本義為右字，每借為「有」字。（參甲骨文字典）

千 從人（人）從一，以一加於人，借人聲為千。按人為真韻，千為先韻，古時真、先韻通（參甲骨文字典）李敬齋以為：…古代伸拇指為百（百），指自

身為千，故千從一人。

年

從 （禾）從 （人），會年穀豐熟之意（甲骨文字典）

似人載禾。初民禾稼既刈，則捆而為大束，以首載之歸，即會意穀熟為「年」之意。（朱芳圃「甲骨學」）

樹

從 （木）、 或 （木、草）從 （豆），疑以豆器直立之形會樹立之意（甲骨文字典）徐鍇曰：樹之言豎也。按樹、尌、豎，音同義通。

樹。字形以耒刺地掘土使木或物豎立，又從 （豆）。羅振玉釋

塵

從鹿（ ）從土（ ）說文：「鹿行揚土也，埃塵也」。「甲骨文字集」列 為塵字。安國鈞「甲骨文集詩聯選輯」同列塵字。甲骨文字典釋 為雄性獸類之形符，故釋 為雄鹿。

世

并連三枚豎直之算籌以表示三十之數（甲骨文字典）說文 部：三十年為一世。按父子相繼曰世，其引伸義也。

今

象木鐸形： 象鈴體，一象木舌。商周時代用木鐸發號施令，發令之時即為今，引申而為即時、是時、現在之義（參甲骨文字典）。

多

從二 ， 象肉塊形。古時祭祀分胙肉，分兩塊則多義自見。（甲骨文字典）

百　百 百 ◇ 百 白

從一從 白（白），白 為古容器，復加指事符號 ㄥ，遂為表示數目之百（甲骨文字典）戴家祥謂：百從 白，蓋假白以定其聲，復以一為係數—加一予白，會而成百。

歲　戌 屮 㦰 戌

歲、戌古本一字，甲骨文歲字像戌形（兵器、大斧）。古戌、歲本通用，音同，假借戌為歲。後從步（屮ㄓ）戌 示走過時光，引申為歲月之歲。

人　九 九 入 九 入

前四形象人側立之形，僅見軀幹及一臂。甲骨文象人形之字尚有 天、呆、果，象人正立之形，同時亦為大字。入 示人跪坐之形，亦為人字。（甲骨文字典）

〔一三七〕

一朝好雨家家喜　盡日和風處處春

解字

一

卜辭由一至四，字形作 一、二、三、亖 以積畫為數，當出於古之算籌。甲文金文均同。屬於指事字，後五至九則利用假借字。（甲骨文字典）

朝

從日從月（☽）且從艸木（屮、米）之形，象日月同現於草木之中，為朝日出時尚有殘月之象，故會朝意。（甲骨文字典）

好

「好，美也。從女子」。徐灝以為「人情所悅莫甚於女」故從女子會意（形音義大字典）。

從女（ ）從子（ ）與說文之篆文形同。說文⋯

雨

（雨）象雨點自天而降之形。一表天，或省一而為 。上部之雨點漸與一連而成 ，又變而為 ，是為「說文」雨字篆文之所本（甲骨文字典）。

家

「家，居也。從宀、豭省聲」。按自殷金文、甲骨文⋯⋯楷書遞演迄今，「家」字裡面始終是隻豬（豕）而不是人，今人非解。（詳見前卅一「百家爭鳴」之「家」字）。

從宀（ ）從豭（ ），與說文之篆文同。說文⋯

家

釋解同前。

喜

從壴（壴，音主）從口（口），與說文喜字篆文略同。說文：「喜，樂也。從壴從口」。唐蘭謂「喜者象以口盛壴（壴）：口象笙、盧，壴即鼓形」。卜辭中喜、壴二字每可通用（甲骨文字典）按從壴以口，引申為聞鼓聲而開口笑樂，喜也。

盡

從皿（皿）從手（手）持（ ）。羅振玉云：象滌器形，食盡器斯滌矣，故有終盡之義。說文：「盡，器中空也。從皿，聲」。按 似刷把。

日

象日形。日應為圓形，甲骨文因契刻不便作圓，故多作方形，其中間一點用以與方形或圓形符號相區別（甲骨文字典）詳見前四〇「仁風春日永」之「日」字。

和

從龠（龠、音藥）禾（禾）聲。甲骨文有省 為 。說文：「龠，樂之竹管，三孔以和眾聲也」。甲骨文之 A 象合蓋， 象編管，會意有共鳴和音；再從禾（禾）聲，引申為調和、和樂之和。

風

從 （ ）從 （ ）聲。董作賓以為「本來風字最初假借鳳的象形字，鳳就是孔雀，他有頭上的華冠，尾上的斑眼……鳳之翼大，其飛生風，假借鳳字作風，真是再好也沒有了」。羅振玉以為「鳳鳴春正好」之「鳳」字。詳見前四二「鳳鳴春正好」之「鳳」字。

處

從 口，象古之居穴，從足（止），意會向居穴來名義（甲骨文字典），又從 在几（几）下，有得几而止意。按前後兩者釋解皆示有人行向居室

內與室中人相處意。

處　釋解同前。

春　十三「春風化雨」之「春」字。

前二字之春字字形與後三字之春不同，各有釋解。詳見前

一三八

竹石相交風骨同

學藝分行成果異

竹　從林從勹（勹）。林與金文有關字之竹字偏旁形同，亦與小篆之竹字形同，當是竹字。惟甲骨文竹字不獨出，僅見於偏旁（甲骨文字典）按從林從勹，勹與竹古諧音，故林借勹（勹）音為竹。

石　從ヿ從ㅂ（口），或省口，同。ヿ疑石刀形之訛變。石刀本作□形，改橫書為豎書遂作D形，而刀筆又將變圓弧刻為折角作ヿ形。或又增從ㅂ（口），甲文有示器皿，口形遂為石器—以石器本質為石，進而表示一般之石。（甲骨文字典）

相　從木從目（□），與說文之相字篆文略同。說文：「相，省視也。從目從木」林義光以為「凡木為材，須相度而後可用，從目視木」。引申為彼此互交欣賞意。

交　象人之兩脛交互之形，與說文「交」字篆文略同。說文：「交，交脛也。從大、象交形」（甲骨文字典）。

風　字形本為鳳字，卜辭借鳳為風。鳳、風一字。詳見前四一「鳳鳴春正好」之「鳳」字。

骨　象卜用之牛肩胛骨形，即說文「冎」字初形。甲文骨或作冎形，乃由ㅂ形簡化而來。詳見前六一「風骨如山嶽」之「骨」字。

同　象承槃形，從口（ㅂ），示在承槃相覆下眾口如一，引申為共同之同（參形音義大字典）詳如二二「萬眾同心喜一家」之「同」字。

學　從臼（音菊）從爻（音交）從宀（ㄇ），或省作臼、爻、宀。爻同。說文解字「斆，覺悟也，從教、從宀。宀，尚矇也，臼聲。」（甲骨文字典）說文：「爻，交也。亦效也，仿也。」從爻即學而仿效而求啟矇篆文省作學。」（ㄇ），從ㅆ（兩手）示出手相助始能去其矇，引申此一過程為「學」義。

藝　說文：「埶，種也。從丮坴，丮持種之。」甲骨文從丮（音載）從屮（草）或從米（木），象以雙手持草木會樹埶之意（甲骨文字典）按埶即藝，亦即種，引申為栽種樹草農作技藝之藝。

分　說文：「分，別也，從八（八）從刀（刀以分別物也）」。甲骨文形與金文、小篆皆同（甲骨文字典）甲骨文兩直彎相背形為八（八），分向張開，示分別義。

行　羅振玉曰：「形象四達之衢，人所行也」。古從行之字，或省其右或左，作形；及。金文作，與甲骨文同（甲骨文字典）按示行、道、路一字。

成　說文：「成，就也，從戊，丁聲。」按從（戊）從一或從口。說文：「象鉞形；從口，丁也，即頂、頂巔。或從一，疑似權杖。意即擁有武器或權杖而居高位者自為有成就、成功之人。

果　羅振玉釋果，謂象果實在樹之形。郭沫若釋，以為葉之初文，皆未可確證（甲骨文字典）。形音義大字典：甲文果，象眾果生木上之形。

異　羅振玉曰：「說文解字異，分也。從廿從畀。畀，與也」。古金文皆作象人舉手自翼蔽形，此翼蔽之本字，後世皆借用羽翼字而「異」之本誼晦。許書訓異為分，後起之誼矣。王國維曰：此疑戴字。余永梁曰：戴、異，古當是一字，音同（朱芳圃「甲骨學」）按象人舉手自翼蔽形，使人所見與原形不同而異意顯。

一三九

離棄苦難望春暖　共迎樂歲絕塵囂

解字

離　從佳（）從屮（），象鳥（佳）罹於屮（箕屬）之形。屮為捕獵工具，故離之本義為以屮捕鳥。卜辭用離為擒獲之義（甲骨文字典）按形示手（）持屮捕獲之鳥而鳥離巢窩，引申離開、分離義。

棄　象雙手（）執箕（），推棄箕中之小孩（）之形（甲骨文字典）或加（）示雙手執繩綑綁嬰兒形。從棄字的描繪，造字者清楚表達出殷代社會棄嬰的風俗（參田倩君「中國文字叢釋」）。

苦　從屮（工）從口（口）。葉玉森釋苦，謂同楛。孫詒讓等學者分釋謂吉、古、工、共等，尚無定論（參甲骨文字典）此處採葉氏釋苦字。擬從工以糊口維生，自必辛苦，會意為苦。

難　從堇（堇，音勤）從豈（豈，音愷）或增繁作（喜）。按從堇，說文：「堇，黏土也」。古商地為黃土高原，土地貧瘠，環境自艱苦，故

從（黃）（龏）。詳見七六「山高難蒙日」之「難」字。

望

象人舉目之形，下或從 ム、0（土）作，象人站立土上遠望，為望之本字（甲骨文字典）。

春

前二字之春字形與後三字之春不同，各有釋解。詳見前十三「春風化雨」之「春」字。

暖

南字下部從、象倒置之瓦器，上部之 象懸掛瓦器之繩索。唐蘭以為古代之瓦製樂器，借為南方之稱。後因其音「殻」然與暖音雙聲疊韻，又借為暖（詳見一三二「杏林春暖年壽增」之「暖」字。）

共

象拱其兩手有所奉執之形，即共之初文。甲文有用如供，當為供牲之祭。（甲骨文字典）

迎

從（辵）從（屰）或又作彳、止、同。象倒人形，卜辭又以 為逆。羅振玉曰：「為倒人形，與逆字同意」。甲骨文釋「逆」字，又釋義為「迎也」，與（逆）同。按 象人迎面而來，示有人循路（彳）形走向前而有「迎」意。

樂

從 88（絲）從（木）。羅振玉云：「此字從絲附木上，琴瑟之象也」。（甲骨文字典）張絲木上，彈而發聲以為樂。樂器、音樂皆示樂。

歲、戉古本一字，林義光以為「歲戉古同音，歲即戉之古文」。歲

戉相借，後歲加（步），意有走過時光，引申為歲月之歲（詳見卅四「時和歲樂」之

「歲」字。

絕

文字典）又李孝定釋為絕，從糸（）從刀（），會以刀斷絲之意。

從二糸從三橫斷之，八為絲系。象斷絲之形。（甲骨

塵

從鹿從土（土）說文：「鹿行揚土也，埃塵也」。

囂

從五口從（臣），商承祚以為「象眾口之嘵嘵」。說文：「囂，語聲也」。從臣，

以為佐君治事者，官多職分，亦有眾意，故囂從臣聲（參形音義大字典）按眾口嘵嘵則聲含糊莫

辨。囂，音銀。

一四〇

解字

走過風雨千年路　畫下河山萬般心

走　說文：「步，行也，從止、屮相背」。甲骨文步字象足一前一後（屮）之形，以會行進之義（甲骨文字典）字又從彳（彳）從行道（彳），同，意示是在道路上行走。

過　從辵（彳）從屮、或作等形，並同。此字學者釋解紛紜：有釋征、後、鋨、楊樹達釋遻，讀為過。（參甲骨文字典）此處採楊氏釋「過」字。按彳（辵）示道路，屮示腳步，從戈（戈）聲，乃為走路經過之意。

風　字形本為鳳字，卜辭借鳳為風。鳳、風一字。（詳見前四一「鳳鳴春正好」之「鳳」字）象鳥形。

雨　象雨點自天而降之形。一表天，或省一而為。上部之雨點漸與一連而成，又變而為，是為說文雨字之篆文之所本（甲骨文字典）。

千　甲骨文從 ﹖（人）從一。以一加於人，借人聲為千。按人

為真韻，千為先韻，古真、先韻通（參甲骨文字典）李敬齋以為：古代伸拇指為百（　），指

自身為千，故千從一人。

年　從 （禾）從 （人），會年穀豐熟之意。朱芳圃以為：似人

載禾。初民禾稼既刈，則捆而為大束，以首載之歸，即會意穀熟為「年」之意。（甲骨學）

路　羅振玉曰：「 象四達之衢，人所行也」。按人所行即道路，字形 釋行，引申為

道路之路尤顯。

畫　從 （聿）從 。王國維謂：「疑為古畫字。 象錯畫之形」（甲

骨文字典）朱歧祥指 乃以手 持筆 以畫，隸作畫（甲骨學論叢）。

下　（一）（二）　上與下本為相對而成之概念，故用一符號置於一條較長橫畫之上下，以標識上下

之意。（甲骨文字典）詳見前二五「上德不德」之「上」字。

河　從水（ ）從柯（ ）或從 從 （何）、 、

為聲符。 為斧柄之柯字， 為擔荷之荷字（甲骨文字典）字為借柯、何聲，加水乃為

河字。

山　象山峰並立之形。甲骨文山字與火字形近，易混，應據卜辭文義具

體分辨之（甲骨文字典）

萬

雅〕：蜂，一名萬，蓋蜂類眾多，動以萬計。又有謂蝎虫產卵甚多，乃借意為數字多之萬字。

羅振玉謂象蝎形，借為數名（參甲骨文字典）。又「埤

般

其圈足。製槃時須旋轉陶坏成形，故般（槃）有槃旋之意（甲骨文字典）按從 （ ）形示

從凡（ ）從攴（ ），凡 象高圈足槃，上象其槃，下象

手（ ）持棍具（一）擊槃而使之旋轉意。旋轉不斷，引申為般般、萬般、多般義。

心

象形，即心字，字復增口作 ，由辭例得證二字同（朱歧祥「甲骨學論

叢」）。

〔一四一〕

有葉有花始有果

不仁不義終不才

解字

[有] 卜辭 ㄓ 疑為 ㄓ（牛）字之異構。蓋古以畜牛為有，故借牛以表「有」義。又 丶，甲骨文象右手之形，本義為右字，每借為「有」字。（參甲骨文字典）

[葉] 羅振玉釋果，謂象果實在樹之形。郭沫若釋 葉，以為葉之初文（甲骨文字典）。

[有] 釋解同前「有」字。

[花] 林義光謂：甲骨文 字象華飾之形。示人穿著華服，雙手（廾）搖擺狀。有無 丶，同。段玉裁、王筠、徐灝諸學者並以為華、花實為一字。古無花字。

[始] 甲骨文始：商承祚以為「案公似敦作 ，吳大澂以為始之繁文」。始從女（ ）台（ ）聲，本義作「女之初」解（見說文義證），乃泛指初生而言（形音義大字典）田倩君引

林義光說：呂 古作 ﻉ……即始之本字，象物上端之形，始從台得聲，台從 呂 得聲，故始與 呂 同

音，古今相承訓為初。（中國文字叢釋）甲骨文字典釋 字為司母合文，不解其義。

有

釋解同前「有」字。

果

羅振玉釋果，謂象果實在樹之形。形音義大字典：甲文，象眾果生木上之形。

不

象花萼之柎形，乃柎之本字。王國維謂「不」即「柎」。卜辭借為否定詞，經籍亦然（甲骨文字典）羅振玉以為 象花胚形，花不，為「不」之本誼。

仁

從 （正面人形）從 、 （側面人形）說文：「仁，親也，從人二」。林義光以為「人二」故仁，即厚以待人之意。

不

釋解同前「不」字。

義

從我（ ）從羊（ ），與說文義字篆文形同。段玉裁謂：從羊與善美同義。說文：「義，己之威儀也。從我、羊」（甲骨文字典）按甲骨文羊即祥字，祥即善美、善祥，於我所表現之善祥即為義（形音義大字典）。

終

象絲繩兩端或束結如 ，或不束結如 ，以表終端之意，為終之初文。同時亦為冬之本義，引申之為「極也、窮也、竟也、四時盡也」（甲骨文字典）孔廣居以為「 是冬之古文，從 （ ）加一，象冬時塞向墐戶也，因冬為一歲之終，故借為終始之終」（形音義大字典）。

不

釋解同前「不」字。

才

從地面以下冒出。卜辭皆用為「在」而不用其本義（甲骨文字典）詳見前十二「立身在誠」之「在」字。

甲骨文 中 之 ▽ 示地平面以下，┃貫穿其中，示草木初生

（一四二）

身強如山河不老

心善並日月常明

從人而隆其腹，以示其有孕之形。本義當為妊娠。或作腹內有子形，其義尤顯。孕婦腹特大，腹為人體主要部份，引申之即為人體之身，甲骨文孕、身為一字（甲骨文字典）。

解字

強　從田（音畺）從 ᶚ（弓），為疆之原字。古之方形田囿正象田囿形。從弓者，其疆域之大小即以田獵所用之弓度之。說文：「以彊為弓有力，而以畺畕彊為疆界之彊」（甲骨文字典）又以畺畕本作「界」解，界必求其堅固使外人不得侵越，彊取其堅固之意，遂從畺畕聲。甲文彊為疆（強）字重文（形音義大字典）。

如　從女（ᶚ）從口（ᵂ）。說文：「如，從隨也。從女從口」。林義光以為：「從女從口……口出令，女從之」。古以女子美德為從父、從夫，其本義作「從隨」解（形音義大字典）按從隨即須隨人之意而與人同，引申為相似、相同意。

山　象山峰並立之形。甲骨文山字與火字幾相同，字意應據卜辭文義分辨之（甲骨文字典）。

河　從水（ᶚ）從柯（ᶚ）或從 ᶚ（荷）、ᶚ，為擔荷之荷字（甲骨文字典）字為借柯、何聲，加水乃為河字。　　　為斧柄之柯字，ᶚ為聲符。　　　象花萼之柎形，乃柎之本字。詳見一四二「不仁不義終不

不　ᶚ之「不」字。

老　老。從人毛匕，言鬚髮變白也」。（甲骨文字典）葉玉森以為「象一老人戴髮傴僂扶杖形，乃老之初文，形誼明白如繪」。　　　象老者倚杖之形，為老之初文。說文：「老，考也。七十曰

心　象形，即心字，字復增口作 [形]，由辭例得證二字同（朱歧祥「甲骨學論叢」）。

善　善字即膳之初文。殷人以羊為美味，故 [形] 有吉美之義，說文之篆文作善。膳、善音同義通（詳見卅二「貴在良善」之「善」字。）　上從羊（[形]）下從 [形]（誻）此字實即說文之 [形] 字。

並　從从（[形]）從一或二，或作 [形]（北）同。象連結二人相并立之形，其中間一點用以與方形或圓形符號相區別（甲骨文字典）。又或作 [形]、[形]，從二立（[形]）或二人（[形]），釋併、並，義同。

日　象日形。日應為圓形，甲骨文因契刻不便作圓，故多作方形。（甲骨文字典）

月　象半月之形，為月之本字。卜辭借月為夕。董作賓曰：「卜辭中之月、夕同文」。

長　象人長髮之形，引申而為凡長之稱（甲骨文字典）。

明　從 [形]（月）從 [形]（囧），或作日、田，同。囧為窗之象形，以夜間月光射入室內會意為明。（詳見卅五「心如明月」之「明」）

政客坐井見私利　賢能鴻觀圖萬民

一四三

解字

政　從口象人所居之城邑。下從 止（止、趾）表舉趾往邑，會征行之義，為征之本字。卜辭亦用與正字同。說文：正與政通，古時都假正為政（詳見九「政通人和」之「政」字。

客　字（甲骨文字典）從宀（宀）從 止（止）從 彳（人），郭沫若謂乃 容之省，即客之古字（甲骨文字典）從宀，為居室，從 止（趾）從 彳（人），示有人來居室，引申為客至而有迂之者（詳見三〇「以客為尊」之「客」字）。

坐　從宀（宀）從 人（人）從 ？、？ 象席形，故此字象客人在屋中坐臥於席上之形。或從 ？、？，同。（甲骨文字典）

井　象井欄兩根直木、兩根橫木相交之形（甲骨文字典）葉玉森曰：井象四木交加形，中一小方乃象井口。

見 从 ク（人）从 四，象人目平視有所見之形。ケ或作 ，
同。（甲骨文字典）

私 說文解字：公，从八从厶（私），八，猶背也。背私為公，故私字當作厶。又徐
中舒曰：甲文 ら 與金文 吕 絕相似。吕 乃耒形農具，為個人所有，故引申為公私之私，厶、
私亦當為耜引申之字—耜、吕、私聲近相通。（參朱芳圃「甲骨學」）

利 象以耒刺地種禾之形。 乃象翻起之
泥土，或省 （手） （土）。利字从力得聲。種禾故得利義（甲骨文字典） （耒）上或有點

賢 从臣（臣）从手（ ）。意示身為臣僕，自必心手操勞。說文：「賢，多才也。」
引申之，凡多才操勞者，人稱賢能。詳如八○「家齊子女賢」之「賢」字。

能 說文：「熊屬，足似鹿。能獸，堅中，故指賢能而強壯者稱能傑
也」。甲骨文字典釋 字為翼字，从羽（ 羽）从 （ ），棺羽飾也。

鴻 从隹（ ）从工（工）。堆即鴻字之或體（甲骨文字典）羅振玉
曰：「鴻，鳥肥大堆堆然也，或从鳥。疑此字與鴻雁之鴻古為一字。」（朱芳圃「甲骨學」）

觀 羅振玉曰：說文解字雚，小爵（雀）也。从萑、吅 聲。卜
辭或省 吅，借為觀字（朱芳圃「甲骨學」）形音義大字典釋：古以雚通觀，又以雚為鸛字初
文。鸛為善於視物之猛禽，觀，取其善視之意，故从雚聲。

矣。按堆積禾麥於倉廩即有啚謀、量度之義，引申為規畫事計之艱嗇（參形音義大字典）。

啚　象兩大石上架木堆積禾穗於倉廩之形。廩，即㐭，受也。卜辭㐭即啚字所由，形義同（參甲骨文字典）羅振玉曰：卜辭啚字或省口，觀倉廩所在亦可知為啚即啚字所由，形義同（參甲骨文字典）羅振玉曰：卜辭啚字或省口，觀倉廩所在亦可知為啚

萬　羅振玉謂象蝎形，借為數名，傳蠍產卵甚多。「埤雅」：蜂，一名萬，蓋蜂類眾多，動以萬計。

民　從目似象眼下視，從屮（力）象原始農具之耒形，殆以耒耕作須用力，象俯首力作之形，此即指一般之民。丁山謂：周人所謂「民」，可能即商代的「臣」。

青史不棄賢良名
善行可得神明祐

一四四

解字

青

「甲骨文字集」列 為青字。林義光以為「從生（　），草木之生，其色青也；井（井）聲」（形音義大字典）。

史

從手（　）持中、中、中 象干形、同。原義為持干捕獵生產為事，其實為事字之初文，後世分化孳乳為史、吏、使等字（詳見一三一「為名貴為青史名」之「史」字。

不

象花萼之柎形，乃柎之本字。借 為否定詞。詳見一四一「不仁義終不才」之「不」字。

棄

象雙手（　）執箕（　），推棄箕中之小孩（　）之形（甲骨文字典）或加 示雙手執繩綑綁嬰兒形。

賢

從臣（　）從手（　）。意示身為臣僕，自必心手操勞。說文：「賢，多才也。」引申之，凡多才操勞者，人稱賢能。詳見八〇「家齊子女賢」之「賢」字。

良　〔甲骨文字形〕

象穴居之兩側有孔或台階上出之形，當為廊之本字。口表穴居，〵為側出之孔道。廊為堂下周屋，今稱堂邊屋簷下四周為走廊，其地位恰與穴居側出之孔道（岩廊）相當。「良」為穴居四周之岩廊，也是穴居最高處，故從良之字有明朗高爽之義。說文：「良，善也」（甲骨文字典）。

名　〔甲骨文字形〕

說文：「名，自命也，從口從夕。夕者，冥也，冥不相見故以口自名」。甲骨文從口從夕，同。按夜色昏暗，相見難辨識，須口稱己名以告知對方，故其本義作「自命」解（見說文許著）甲骨文字典釋同。

善　〔甲骨文字形〕

上從羊（￥）下從（誩）此字實即說文之字。字即膳之初文。殷人以羊為美味，故有吉美之義，說文之篆文作善。膳、善音同義通（詳見卅二「貴在良善」之「善」字。）

行　〔甲骨文字形〕

羅振玉曰：「象四達之衢，人所行也」。古從行之字，或省其右或左作（甲骨文字典）按甲文示行、道、路一字。

可　〔甲骨文字形〕

李孝定云：「契文可字實象枝柯之形，卜辭斤字作，其柯正作可證……」詳見六四「回國可爭光」之「可」字。

得　〔甲骨文字形〕

羅振玉以為「從手（）持貝（），得之意也，或增彳（）」。按增彳（行），示有行而覓求始得之意。

神 （甲骨文字形）

葉玉森謂：甲骨文申字象電燿屈折形⋯⋯故申（ ）象電形為朔誼，神乃引申誼（甲骨文字典）李敬齋謂：申（ ）象電燿，若隱若見，變化莫測，有聲有光，最為靈驗，故謂之「神」（文字源流）田倩君認為：申、電、神三者古為一體，其形似申，其名曰電，其義為神（中國文字釋叢）。

明 （甲骨文字形）

從 （月）從 （囧）。 ，或作日、田，同。囧為窗之象形，以夜間月光射入室內，會意為明。詳見卅五「心如明月」之「明」。

祐 （甲骨文字形）

從示（ 、 ）之 。 祐字本以右手（ ）形表示給予援助之義。但在卜辭中，實用為侑，祐則多以手（ ）為之（甲骨文字典）按從 ，為祭神用天桿⋯從 會意神祇相佐助之意。甲骨文「 」義與右、又、有、祐、佑、手同字。

一四五

食美得知農家苦

學成反省師教艱

解字

食 象簋上有蓋之形，乃日用饔飧之具，以盛食物，故引申為凡食之稱（甲骨文字典）按食從Ａ，為食具之蓋，從　（皀）食器也。

美 象人（　）首上加羽毛或羊首等飾物之形，古人以此為美。所從之　為羊頭，　為羽毛。（甲骨文字典）

得 從手持貝（　）。羅振玉以為「從手（　）持貝，得之意也，或增彳（彳）」。按彳（行），示取難坐致，有行動而覓求始得之意。

知 從干（干、盾）從口從矢（　），意示口出言如矢，射及干（盾）即對方，而轉注會意「知道了」的知。按方言：函谷關以東謂之「干」；以西謂之「盾」。徐灝謂：知、智本一字。

農 　　　　從屮（草）從門（辰）從又（手），屮或作林（林）同。象手持辰（蜃）除草木之形。辰為農具，即蚌鐮（甲骨文字典）按辰為蜃、蚌。商時以蜃蚌治土整田

除草，故從力，引申為從事農事之農字。

家 從宀（宀）從豭（豕），與說文之篆文同。說文：「家，居也。從宀、豭省聲」。釋解詳見前卅一「百家爭鳴」之「家」字。

苦 從艸（艸）從口（口）。此字學者釋解紛紜，葉玉森釋苦字。工以糊口維生，自必辛苦，會意為苦字。詳見五三「受盡苦中苦」之「苦」字。

學 從臼（臼，雙手相掬）從爻（音交）從冖（宀），或作學。篆文省作學、……，同。說文解字「學，覺悟也，從教、從冖。冖（宀），尚矇也，臼聲。篆文省作學。」說文：「爻，交也。爻亦效也，仿也。」從爻即學而仿效以求啟矇（冖），示有人雙手相助始能去其矇。引申此一過程為「學」義。（參甲骨文字典）

成 從丨（戌）從一，或從口。甲骨文字典：甲骨文用為成湯之成。羅振玉引說文解字：「成，就也。從戊，丁聲。按從丨為兵器，從口，丁也，即頂、頂巔。或從丨，疑為權杖。意即擁有武器或持有權杖又居高位者自為有成就、成功之人。

反 從手（又）從厂（厂音漢）象以手攀崖之形。楊樹達謂：「反者，之或字也。反字從又（手）從厂，厂為山石崖巖，謂人以手攀崖也」。按攀崖時，雙手須反覆攀升而引申為反覆之反義。

省 從目（目）從屮（屮）說文：「省，視也。從眉省，從屮」。金文或從屮（生）作。故甲骨文省應從目（目），生（屮）省聲。釋為視察義（參

甲骨文字典）。

師　謂：**㠯**與**㠯**為一字，即古師字。日人加藤常賢謂：**㠯**字本為橫書作**㠯**形，象人之臀尻，可表人之坐臥止息之處。古人行旅，止息於野必擇高起乾燥之地，故稱其處為**㠯**（音堆）—土山高厚為**㠯**（**㠯**）小者為**㠯**（**㠯**）與人體臀尻之形相類似。行旅人數以軍事征伐所集結者最為眾多，故軍旅止息駐扎之**㠯**引申為師眾之師（參甲骨文字典）。

殷商甲骨文以**㠯**（**㠯**）為師。羅振玉謂：**㠯**即古文師字。商承祚可表人之坐臥止息之處。

教　從**爻**（**爻**）示手（**乂**）持棍扙；從爻示相交擺動，從**子**示孩童或受教者。**爻**，說文：「教，效也」。**教**即在上者手持棍扙有所施而下有倣效也（參甲骨文字典）

艱　金文作**艱**，從**堇**（**堇**）從**豈**（**豈**）或增繁作**喜**（喜）。故**艱**又或作**㠯**、**㠯**皆為人形，故可通作。詳見七六「山高難蒙日」之「難」字。是為說文艱字籀文所本。

〔一四六〕

春去秋來時珍貴

日新月異學無休

解字

前二字之春字字形與後三字之春不同，學者各有釋解。詳見

春　前十三「春風化雨」之「春」字。

去　從大（人）從日（口），與說文篆文略同。甲骨文口、凵每可通。大凵之口，亦當通凵。凵（音坎）聲。當為坎陷之坎本字，故疑象人跨越坎陷，以會違離之意。說文：「去，人相違也。從大、凵（音坎）聲。」（甲骨文字典）

秋　此字學者釋解不一，詳見一二六「藝成珍品傳春秋」之「秋」字。

來　象來麰（大麥）之形，卜辭用為行來字。說文：「來，周所受瑞麥來麰，一來二縫，象芒束之形，天所來也，故為行來之來（甲骨文字典）羅振玉以為：「象與來為一字……來象象麥形，此從象之從月（古降字）象自天降下……」。

時　從 屮（之）在日上。商承祚以為「此與許書（時）之古文（屮）合。」屮 為行走，日行為時（形音義大字典）按 屮 疑意示足趾在日之前，顯示人行走經過，時間隨之往後而逝，引申為時間之「時」。

珍　羅振玉曰：從勹（音包）從貝（貝）乃珍字也。勹 貝為珍乃會意（朱芳圃「甲骨學」）按貝玉為商時珍貴財貨，從勹，意即抱（包）貝玉珍藏之，故 貝 為珍貴之珍。

貴　貴，乃隤之初文。從兩手（廾）持 中 在土（土）上工作。中 為田器鑄（音博）用為隤田。按上古田器多用蚌鐮治田除草，鑄之鋤田器疑較稀貴。貴、隤音同，故借隤田之隤為貴重、高貴之貴。詳見前三〇「唯誠乃貴」之「貴」字。

此字學者釋解有壬（音窑）、掘（音奮）等。應釋

日　象日之形。日應為圓形，甲骨文日字因契刻不便作圓，故多作方形，其中間一點用以與方形或圓形符號相區別（詳見前四〇「仁風春日永」之「日」字。）

新　從斤（斤）從辛（辛）從木，象以斤砍木之形，為薪之本字，辛 當是聲符。按斤（斤）象曲柄斧形。新 乃以斧砍木（或省木）取以為柴薪意。薪、新為一字。

月　夕（夕）混用（詳見前十九「風月無邊」之「月」字。）象半月之形為月之本字。卜辭亦借月為夕。每每月（月）

異　古金文皆作，象人舉手自翼蔽形，此翼蔽之本字。後世借　為羽翼
字而「異」之本誼晦。許氏說文訓異為分，後起誼。王國維曰：此疑戴字。余永梁曰：戴、異，
古當是一字，音同（朱芳圃「甲骨學」）按　象人舉手自翼蔽形，使人所見與原形不同而異意顯。

學　釋解見前一四五「學成反省師教艱」之「學」字。

無　象人兩手執物而舞之形。又有謂示人持牛尾以舞祭。按舞、
無音同，故借舞為無意。

休　從木從人（　），象人倚樹而息之形。說文：「休，息止也。從人依
木」（甲骨文字典）。

一四七

人世冷暖義為貴
日月常明公不私

解字

人

人 之形，亦人字。甲骨文象人形之字尚有 ，同時亦為「大」字。（甲骨文字典）　前三形象人側立之形，第四形象人正立之形， ，象人跪坐

世

世 并連三枚豎直之算籌以表示三十之數（甲骨文字典）說文：「三十年為一世」。按父子相繼曰世，其引伸義也。

冷

冷 ∧（音冰）。說文：「冷，寒也。從 ∧，令聲。又 ∧，凍也。象水冰之形，又象水初凝之文理也」。∧（形音義大字典）按冷、冰為一字。甲文 ∧（冫）李敬齋以為：「棚也」；固結水面如棚也。象冰紋之形，隸作 ∧ 作 凍時即寒冷故從 ∧

暖

暖 繩索，唐蘭以為古代瓦製之樂器，借為南方之稱（甲骨文字典）田倩君認為 由樂器轉用為 甲骨文南字下部從 ，象倒置之瓦器， 象懸掛瓦器之 方位之南是由於太陽經過南方是一天中最暖和之時，南、暖雙聲疊韻，故此二字可以通假（詳見前十一「壽比南山」之「南」字）。

義

釋義見前一四二「不仁不義終不才」之「義」字。

為

從又（手）從以（象），會手牽象以助役之意，引申為助、為、作意。（甲骨文字典）

貴

此字學者釋解紛紜。出（鏄）為鋤田器，隤田之用。上古田器多用蚌鐮治田除草，鑄作隤田器疑較稀貴。貴、隤音同，故借隤田之隤為貴重、高貴之貴（詳見前三〇「唯誠乃貴」之「貴」字）。

日

象日之形。日應為圓形，甲骨文日字因契刻不便作圓，故多作方形，其中間一點用以與方、圓形符號相區別（詳見前四〇「仁風春日永」之「日」字。）

月

象半月之形，為月之本字。卜辭亦借月為夕。每每月（夕）混用（詳見前十九「風月無邊」之「月」字。）

常

象人長髮之形，引申而為凡長之稱（甲骨文字典）長，通常。

明

從）（月）從⊙（囧），或作日、田、同。囧為窗之象形，以夜間月光射入室內，會意為明。詳見卅五「心如明月」之「明」字。

公

象甕口之形，當為甕之初文，卜辭借為王公之公（甲骨文字典）形音義大字典釋：甲文公，與金文公略同。金文公，從八（八）從口（口），口為古宮字，即公從宮

聲。八作「分」解，凡分物必求平正允當，公之義為「平分」，故從八。說文：「背私為公，六書之會意也」。此為後來義。

不　象花蕚之柎形，乃柎之本字。詳見前一四一「不仁不義終不才」之「不」字。

私　說文解字「公」，從八，從厶（私），八猶背也。惟古金文均從　八（八）從口（朱芳圃「甲骨學」）按八、甲骨文八形象兩相反背。從口，疑從厶之形變。說文：「背私為公，六書之會意也」。，故私字應作厶乃後來義。有以　ㄥ　為耜，厶與私亦當為耜引申之字—耜、私、厶古同在心母（朱芳圃「甲骨學」）形音義大字典列甲文　ㄥ　為厶字。意為字形環曲，含有不公正之人其心思常彎曲不直之意，本義作「自營為厶」解。

一四八

樂其自樂樂更樂

功不爭功功上功

解字

樂　從 𢆶（絲）從 木。羅振玉云：「此字從絲附木上，琴瑟之象也」（甲骨文字典）。按琴瑟樂器也，奏琴瑟以為樂，樂器、音樂意顯。

其　象箕形，為箕之初文。說文：「箕，簸也。從竹，象形……甘（其）古文箕省。」（甲骨文字典）按甲骨文箕，為其字重文。其、箕本一字。

自　象鼻形。說文：「自，鼻也。象鼻形」（甲骨文字典）

樂　釋解見同前。

樂　釋解見同前。

更　從 𝌥（𝌥）從丙（𝌥），與說文篆文略同。于省吾釋更，謂更從丙聲，即古文鞭字（甲骨文字典）說文：「更，改也。從 𝌥，丙聲」。按更改有變革意，須有力量，故從 𝌥（手持棒）。丙與炳為古今字，故從 𝌥 意有更改後趨向光明良好義，故更從丙聲（參考形音義大字典）從二丙（𝌥）相疊引申有更加意。

樂　釋解見同前。

功　李孝定謂：說文「工，巧飾也。象人有規矩也」。因疑工乃象矩形。規矩為工具，故其義引申為工作、事功、工巧、能事。然卜辭中 𝌥 多用同示，亦為工字（甲骨文字典）朱芳圃釋 𝌥 為工字，古工、攻、功本係一字。𝌥 象錐鑽器物，兩端著鏃而付柄於中以便運使，故工之初字為 𝌥（加兩手）又省作 𝌥、𝌥（朱氏【甲骨學】）

不　辭借為否定詞，經籍亦然（甲骨文字典）羅振玉以為 𝌥 象花胚形，花不，為「不」之本誼。象花萼之柎形，乃柎之本字。王國維謂「不」即「柎」。卜 𝌥 象花胚形，花不，為「不」之本誼。

功　釋解見同前。此字學者釋解紛紜，此處釋爭字。𝌥 象上下兩手爭持一物（詳見一三五

功　釋解見同前。

爭　「凡事有爭善不爭」之「爭」字）。

功
上〔二〕二

釋解見同前。

上與下，本為相對而成之概念，故用一符號置於一條較長橫畫之上下，以標識上下之意（詳見二五「上德不德」之「上」字）

〔一四九〕

功名利祿誠足珍
仁義禮智終不棄

解字

功

李孝定謂：說文「工，巧飾也。象人有規矩也」。規矩為工具，故其義引申為工作、事功。朱芳圃釋 ✧ 為工字，象錐鑽器物，古工、攻、功本係一字（詳見一四八「功不爭功功上功」之「功」字。）

名　甲骨文𠙵從口，從𠙵（夕）。按夜色昏暗，相見難辨識，須口稱己名以告知對方，故其本義作「自命」解（說文、甲骨文字典釋義同。）。

利　象以耒（耒）刺地種禾（禾）之形。耒上或有點乃象泥土，或省𡈼（手）⊥（土），同。利字從力得聲。藝（種）禾故得利義（參甲骨文字典）。

禄　疑象井轆轤之形，為轆之初文。上象𦰩桔槔，下（○）象汲水器，小點象水滴形（甲骨文字典），李敬齋以為「轆轤也，上象架系桶，下象滴水」。古代灌溉艱辛，雨澤難必，得井吸水，豐收可卜。故彔有福澤意，借為古祿字。（參形音義大字典）

誠　從屮（戉）或從口，同。說文：「成，就也，從戊，丁聲」。按從屮象鉞形；從口，丁也，即頂、頂巔。或從一，示疑權杖。意即擁有武器或權杖又居高位者自為有成就、成功之人。古成通誠。

足　從口，象人所居之城邑，下從屮（趾），表舉趾往邑，會征行之義，為「征」之本字。卜辭或用為充足之「足」。又𤴓字象脛足之形，即人之足之本字（甲骨文字典）按以上足字釋解用作滿足、足夠之「足」為假借義。

珍　羅振玉曰：從勹（勹）從貝（貝）乃珍字也。勹（包）貝為珍乃會意（朱芳圃「甲骨學」）按貝玉為商時珍貴財貨，從勹，意即抱（包）貝玉珍藏之，故□為珍

貴之珍。

仁　從 大 為正面人形:從 人、二 (側面人形) 說文:「仁,親也,從二人」。林義光以為「人二」故仁,即厚以待人之意 (詳見前七「仁心萬載」之「仁」字)

義　從我 (戈) 從羊 (羊)。段玉裁謂:從羊,與善美同意。按甲骨文羊即祥字,祥即善美、善祥意,於我所表現之善祥即為義 (形音義大字典) 詳見前四二「義在利斯長」之「義」字。

禮　從珏 (雙玉) 從 (器皿) 從豆 (豆) 象盛玉以奉神祇之器。引申之:奉神祇之酒醴謂之醴,奉神祇之事謂之禮。說文:「豐,行禮之器也。從豆 (古食肉器) 象形」 (參甲骨文字典) 按甲骨文又有 字,形與 近,或釋為豐,又謂兩者為一字。

智　從干 (盾) 從 口 (口) 從 (矢),意示口出言如矢,射及干對方,而轉注會意「知道了」的知。按方言:函谷關以東謂之「干」,以西謂之「盾」。徐灝謂:知、智本一字。

終　象絲繩兩端或束結如 ,或不束結如 ,以表終端之意,為終之初文 (詳見二三○「弘觀天地無終極」之「終」字)

不　「不仁不義終不才」之「不」。象花蕚之柎形,乃柎之本字。借 否定詞。詳見一四一「不仁不義終不才」之「不」字。

棄　象雙手 (廾) 執箕 (其) 推棄箕中之小孩 (古) 之形 (甲骨文字典) 或加 示雙手執繩綑綁嬰兒形。

一五〇

史冊畫圖從我遊
春風化雨育才樂

解字

史　從手（又）持中。中、㞢象干形，同。原義為持干捕獵生產為事，實為事字之初文，後世分化孳乳為史、吏、使等字（詳見一三一「為名貴為青史名」之「史」字。）

冊　甲骨文卜辭中有「冊冊」「乍（作）冊」等語，故殷代除甲骨外，亦應有簡策以紀事。「書，多士」：惟殷先人，有冊有典。典亦是簡策，惟年代久遠，竹木保存不易，殷代簡策尚無出土可作佐証者。（甲骨文字典）

畫　從㦯（聿）從乂。王國維謂：「疑為古畫字。乂象錯畫之形」（甲骨文字典）朱歧祥指乂乃以手（又）以畫，隸作畫（甲骨學論叢）。

圖　象兩大石上堆積禾穗於倉廩之形。廩即回字，受也。卜辭回即啚字所由，形義同（參甲骨文字典）按堆積禾麥於倉廩即有啚謀、量度之義，（詳見前十五「鴻圖大展」之「圖」字）

從　从（彳）從止（止）或從行（彳）、同。象二人相隨之形，其後為使行義更為明確，遂加止、彳而為、，即二人行走於道路相隨相從（參甲骨文字典）

我　象兵器形，其柲似戈，故與戈同形。高鴻縉以為「字象斧有齒，是即刀鋸之鋸……我國凡代名詞皆是借字，此字自借以為第一人稱代名詞，久而為借義所專，乃另造鋸字」（形音義大字典）我為戈為鋸難辨，唯其為「我」字乃借義則一。

遊　羅振玉以為：「從子（）執旗（）全為象形」。釋遊主在旗旛兩旁之游，旌旗游常飄蕩，故游從汓（音泅）聲（參形音義大字典）按游，同遊。（詳見前一〇九「龍遊虎步各自在」之「遊」字）

春　字釋解有異，詳見前十三「春風化雨」之「春」字。

風　（凡）以表音。卜辭多借為風字，原為鳳字（詳見前十三「春風化雨」之「風」字）象頭上有叢毛冠之鳥，殷人以為知時之神鳥。或加

化　化字形似一側立（）之人將一倒反之人（）扶正，引申有變化、教化之意（詳見前十三「春風化雨」之「化」字）

雨　象雨點自天而降之形。一表天，或省而為、。上部之雨點漸與一連而成，又變而為，是為說文之雨字所本（甲骨文字典）。

育　从女（ 学 ）從倒子（ 古 ）形，象女產子形，子旁或作數小點乃羊水，育意甚顯（甲骨文字典）。

才　甲骨文 中 之 ▽ 示地平面以下，—貫穿其中，示草木初生從地面以下冒出（含剛才意）。卜辭皆用為「在」而不用其本義（甲骨文字典）甲骨文中才、在一字（詳見前十二「立身在誠」之「在」字。

樂　從 88 （絲）從 米 。羅振玉云：「此字從絲附木上，琴瑟之象也」。（甲骨文字典）張絲木上，彈而發聲以為樂。樂器、音樂皆示樂。

〔五一〕

與其無益求神鬼

不若有為濟生民

安國鈞聯

解字

與 象兩人雙手將盤（片）共舉（絆），乃舉起、興起之義。亦象一人雙手將盤授與另一人，有授與意。甲骨文與、興、舉一字。

其 象箕形，為箕之初文。說文：「箕，簸也。從竹，象形……其古文箕省。」（甲骨文字典）甲骨文箕，為其字重文。其、箕本一字。

無 象人（大）兩手執物而舞之形。又有謂持牛尾（木）以舞祭。按舞、無音同，故借舞為無意。

益 象水滿溢之狀。從水（一、）、從皿（皿、）。說文：「益，饒也。從水、皿，益之意也。」（甲骨文字典）按益、溢一字。

求 象皮毛外露之衣，即裘之本字。求乃裘之初字。（詳見一二八「求知求仁名並立」之「求」字。）

神　誼，神，乃引申誼（甲骨文字典）。

葉玉森謂：甲骨文申字象電燿屈折形，故申（ ）象電形為朔身，明其皆從生人遷化，故許慎說文所釋與殷人觀念近似（參甲骨文字典）。

鬼　象人身而巨首之異物，以表示與生人有異之鬼。其下從人。說文：「鬼，人所歸為鬼」。殷人神鬼觀念已相當發展，鬼從人

不　之「不」字　才　象花萼之柎形，乃柎之本字。詳見前一四一「不仁不義終不

若　甲文若 ，羅振玉以為「象人舉手而跽足，乃象諾時異順之狀，古諾與若為一字。」葉玉森以為「象一人跽而理髮使順形，卜辭之若均含順意」。按卜辭用為順、許諾、似、均同意。

有　卜辭 疑為 （牛）字之異構。蓋古人以畜牛為有，故借牛以表「有」義。另 ，甲骨文象右手之形，本義為右字，每借為「有」字。

為　從 （手）從 （象），會手牽象以助役之意，按牽象助役引申為做活、作為、會意。

濟　從雨（ ）從 象大雨點，會大雨之意，與說文霝字篆文略同，而實為霖之本字。另 象禾麥吐穗似參差不齊而實齊之形，故會意為齊（甲骨文字典）按甲骨文未見濟字，疑借（齊） （雨）為濟字，形義似通。

生

從草（↓）從一（即地）象草木生出地面之形，會生義。（甲骨文字典）

民

象眼下視，俯首力（丿）作之形，引申凡俯首力作者皆為民（詳見十八「為民喉舌」之「民」字）。

〔一五二〕

解字

歲

歲、戌古本一字，甲骨文歲字像戌形（兵器、大斧）。古戌、歲本通用，音同，假借戌為歲。後加從ㄓ（步）示走過時光，引申為歲月之歲。

時

從之（ㄓ）在日上。古文時亦從之（ㄓ）從日。之，為行走，日行為時（形音義大字典）詳見卅四「時和歲樂」之「時」字

歲時不居山河壽
國事大成民心歸

安國鈞聯

不

「不仁不義終不才」之「不」字。

象花萼之柎形，乃柎之本字。借 為否定詞。詳見一四一

居

象席形。故此字象人在屋中坐臥於席上之形。（甲骨文字典）葉玉森曰：宿字從人、從茵，表就宿意（朱芳圃「甲骨學」）按宿、席、坐、居就字形觀之為一字，無別。

從宀（宀）從人（同）從茵

山

象山峰並立之形。甲骨文山字與火字幾相同，字意應據卜辭文義分辨之（甲骨文字典）。

河

從水（　）從柯（　）或從水從荷（　）。　為斧柄之柯字，　為擔荷之荷字（甲骨文字典）字為借柯、何聲，加水乃為河字。　為聲符。

壽

形音義大字典以　為古疇字，疇本作「耕治之田」解，象已犁田疇之形。因溝埂有引長之象，故壽從　，擬借疇為壽（詳見前二二「福壽康寧」之「壽」字）。

國

從戈（　）從口。口，本應作口，甲骨文偏旁口、口 每多混用。孫海波謂口象城垣形，以戈守之，國之義也。古國皆訓城（甲骨文字典）形音義大字典釋從

（戈）從口（人口）：在游牧時代，人口稀少，逐水草而居並無固定疆域，凡有武器有人口的自衛組織就是國。

事

甲骨文 …… 實為事字之初文，後世復分化孳乳為史、吏、使等字。詳見前二七「國事更新」之「事」字。

大

象人正立之形，其本義為大人，與幼兒（ ）子形相對，引申之凡大之稱（詳見前十五「鴻圖大展」之「大」字）

成

從 （戊）從口或從一。按從 屮 為兵器，從口即頂巔；或從一疑為權杖。引申擁有武器或持有權杖或居高位者自為有成就、成功之人（詳見前一四五「學成反省師教艱」之「成」字）

民

從 似眼下視，從 （力）象原始農具之耒形，殆以耒耕作須用力， 象俯首力作之形，此即指一般之民。丁山謂：周人所謂「民」，可能即商代的「臣」。

心

象形，即心字，字復增口作 ，由辭例得證二字同（朱歧祥「甲骨學論叢」）。

歸

從 （婦）從 （堆）或加從 （止）， 即說文篆文所本。卜辭或借 （帚）為歸（甲骨文字典）又歸，本義作「女嫁」解，乃女子適人之意。止（ ）作至、及息解，女子必適人始身得定止，故歸從止。女嫁則成婦女，故從帚（ ）即婦（形音義大字典）。

（一五三）

弘揚節義是仁人

不違良知皆君子

解字

弘 象弛弓有臂形。說文：「弘，弓聲也。從弓厶聲，厶：古文肱字。」人臂之曲為肱，弓臂為弘。當釋弘（甲骨文字典）按弛弓有臂形，射時箭離弦則發聲，故本義作「弓聲」解。肱與洪通，引申為宏大、洪大義（參形音義大字典）。

揚 從日從丁。李孝定謂：丁疑古柯字，日在丁上（丁）象日初昇之形。詳見前五八「鳥宿夕陽天」之「陽」字。

節 象人席地而跪坐之姿。跪為殷人祭祀時跪拜姿態，跪拜行禮活動應守節、有節，故假借為節字。（參甲骨文字典）

義 從我（丮）從羊（羊）。甲骨文羊即祥字，祥即善美、善祥意，於我（丮）所表現之善祥即為義（詳見一一七「義氣與山河並比」之「義」字）字形有減省，本誼是設桿祭天的象徵。丁山認為丮、丁

是 是氏字的初形，大體說示、氏、是三字在古代是音同字通的。（見甲骨文所見氏族及其制度）說

文：「氏與是同，古通用」。

仁　從 （正面人形）從彳、彳（側面人形）說文：「仁，親也，從人二」。林義光以為「人二」故仁，即厚以待人之意。

「人」字。

人　象人側立、正立、跪坐之形（詳見前四「百年樹人」之

不　詳見一四二「不仁不義終不才」之「不」字。

象花萼之柎形，乃柎之本字。借 （柎）為否定詞之不。

「違」字

違　韋與違音同義通，衛、韋卜文一字（詳見四九「人和地不違」之意。說文釋韋為「相背也」）。此為衛，字形複雜：從止從 從口從方，皆示拱衛城邑之

良　一四「青史不棄賢良名」之「良」字。象穴居之兩側有孔或台階上出之形，當為廊之本字。詳見

知　從干（盾）從口從矢（↑），意示口出言如矢，射及干（盾）即對方，而轉注會意「知道」的知。徐灝謂：知、智本一字。

皆　從比從曰（口）， 或作 ，同。秦二十六年故道殘詔版「皆明壹之」皆字作 字形結構與甲骨文同。說文：「皆，俱詞也。」（甲骨文字典）按以上字典解字形義不明。

君 說文：「君，尊也。從尹，尹發號故從口。」尹，為古代部落酋長之稱，甲骨文

從尹（　）從口（口）（甲骨文字典）按 字從手（　）從一，示以手握權杖（即尹）

又從口，示發號司令。即手握權杖以發號司令者，君也。

子 其下僅見一直畫而不見兩脛。皆象幼兒之形（詳見前卅三「君子安心」之「子」字）

字形有象幼兒有髮形及兩脛，有象幼兒在襁褓中兩臂舞動，

一五四

解字

自 象鼻形。說文：「自，鼻也。象鼻形」（甲骨文字典）

自在自觀觀自在
如來如見見如來
安國鈞聯

在 甲骨文 中（才）之 ▽ 示地平面以下，—示貫穿其中，象
草木初生剛從地平面冒出。卜辭皆用為「在」而不用其本義（甲骨文字典）按 中
長出地面之意。甲骨文才、在一字。 形示草木剛才

自 釋解同前。

觀 象萑（音完）戴毛角之形。卜辭中萑、雚二字用法略同，當
為一字之異形（甲骨文字典）形音義大字典釋：古以萑通觀，又以萑為鸛字初文，鸛為善於視物
之猛禽，觀，取其善視之意，故從雚聲。

自 釋解同前。

在 釋解同前。

如 從女（ ）從口（ ）與說文之如字篆文同。說文：
「如，從隨也。從女從口」。（甲骨文字典）林義光以為：「從女從口……口出令，女從之」。
古以女子美德為從父、從夫，其本義作「從隨」解（形音義大字典）按從隨即須隨人之意而與人同，引
申為相似、相同曰如。

來　象來麰之形，卜辭用為行來字。說文：「來，周所受瑞
麥（𡷊）字。羅振玉以為：「𡵟與來為一字……𣁋，象麥形，此從 𠂤（古降字）象自天降
下……」。
麰來麰，一來二縫，象芒束之形，天所來也，故為行來之來（甲骨文字典）形音義大字典釋

如　釋解同前。

見　從人（𠂉）從 𠙴，象人目平視有所見之形。𠂉或作 𣥂、
𣥂，同。說文：「見，視也」。

見　釋解同前。

如　釋解同前。

來　釋解同前。

一五五

天生萬物以養民　人酌一心不爭鬥

解字

天

象正面人形；二，即上（二）字，人之上為天。口，為丁（頂），顛，人之上為頂顛（呆）即天（詳見前廿一「德壽齊天」之「天」字）。

生（典）

從草（屮）從一（即地）象草木生出地面之形，意會「生」義。（甲骨文字典）

萬

羅振玉謂象蝎形，借為萬字之數名，又有謂乃蜂形，蓋蜂類眾多，動以萬計，故借為萬字（詳見前六「萬壽無疆」之「萬」字）

物

從勿（勿）從牛（牛）。甲骨文物作 、，或從牛作，原義為雜色牛，後借為勿字作否定詞，又引申為物字（參甲骨文字典）詳見前一○五「天地有仁育萬物」之「物」字。

以　（甲骨文 字作 、 ，象農具，為耜之象形字，即耜（ ）之本字。卜辭借 為以字（甲骨文字典）說文：「以，用也」詳見前五「文以傳道」之「以」字。

養　（從攴（ ）從牛或羊（ 、 ）說文：「牧，養牛人也。」甲骨文或增彳、止偏旁，皆同。 、 字形顯示手持棍棒（ ）行（彳）走（止）趕牛羊放養。原義為牧養牲畜（參甲骨文字典）。

民　（從田似眼下視，從 （耒）象原始農具之耒形，殆以耒耕作須用力， 象俯首力作之形，此即指一般之民。丁山謂：周人所謂「民」，可能即商代的「臣」。（詳見前四「百年樹人」之「人」字。

人　（象人側立（ ）或正立（ ）、或跪坐（ ）之形

酌　（羅振玉曰：從酉（ ）從……象酒由尊中挹出之狀，即許書之酒字也。卜辭所載諸酒字為祭名。考古者酒熟而薦祖廟，然後天子與群臣飲之于朝。商之酒祭，即後世之嘗酌酒，殆酌之本字。說文解字酌注：三重醅酒也，從酉，肘省聲（朱芳圃「甲骨學」）按酒熟而薦祖廟，自即以酒酌謝祖靈，為後世報酌之酌字來源。

一　（卜辭由一至四，字形作 一、二、三、三 以積畫為數，當出於古之算籌（詳見前一十六「馬長鳴」之「二」字）

鬥　爭　不　心

象形，即心字，字復增口作，由辭例得證二字同（朱歧祥「甲骨學論叢」）。

象花萼之柎形，乃柎之本字。王國維謂「不」即「柎」。卜辭借為否定詞，經籍亦然（甲骨文字典）羅振玉以為不象花胚形，花不，為「不」之本誼。

此字學者釋解紛紜，甲骨文字典釋㧑。學者胡小石、于省吾釋爭。㪅象上下兩手各持一物之一端相曳之形，會彼此爭持之義（參形音義大字典）。

甲文鬥：羅振玉以為「皆象二人手相搏……徒手相搏謂之鬥」。葉玉森曰：古鬥字象怒髮相搏。（參朱芳圃「甲骨學」）按㪅字形合乎葉氏釋解。

一五六

深耕種禾禾有穫　會心觀魚魚來迎

解字

深

甲骨文字典列⌂字「所會意不明」字。甲骨文集則列為寇、深「存疑字」。說文：「深，又邃也。又藏也」。按⌂從宀（居室或洞穴）從手（又）從氵（泥滴），疑示人伸手向居室深處探物，會意為深字。

耕

從牛（ ）黎聲，本義作「耕」解（見說文許著）乃以牛治田之意，故從牛（形音義大字典）按 字從 （牛）從 （耒）從氵（泥滴），象以牛犁田溅土，耕意甚顯。然甲骨文字典釋「勿」字。

種

從屮（草）或 （木），象以雙手持草木會樹埶之意（甲骨文字典）吳大澂以為「種也，從屮從木，持木種入土也」。按種、藝（埶）一字。說文：「埶，種也。從丮、坴，丮持之。」甲骨文從丮（ ）象禾苗之形，上象禾穗與葉，下象莖與根。說文：「禾，嘉

禾

穀也……從木從 省， 象其穗」。（甲骨文字典）

禾

釋解同前。

有

又、乂，甲骨卜辭乂疑為牛（乂）字之異構。蓋古人以畜牛為有，故借牛以表「有」義。又、乂，甲骨文象右手之形，本義為右字，每借為「有」字（參甲骨文字典）。

穫

甲文獲為隻字重文。「禮儒行」：不隕獲于貧賤，獲通作穫。象捕鳥在手（乂）之形，即獲之初文。（甲骨文字典）按

會

從△（合）從日。郭沫若釋會。說文：「會，合也」。會從合，象上（A）下（口）可蓋合之器，中從日，似為紀以時日，引申為兩者定時相會合意。（參甲骨文字典）

心

象形，即心字，字復增口作，由辭例得證二字同（朱歧祥「甲骨學論叢」）。

觀

象萑戴毛角之形。萑、雈二字用法略同，雈通觀，雈為鸛字初文。鸛為善於視物之猛禽。觀，取其善視之意，故從萑聲（參甲骨文字典）。

魚

象魚形。

魚

釋解同前。

來

（詳見一五四「如來如見見如來」之「來」字）

象來麰之形，卜辭用為行來字。來麰即大麥，麥與來為一字

迎

「迎」意（詳見一三九「共迎樂歲絕塵囂」之「迎」字）

從 Ｙ 象人迎面而來，Ｙ 示有人循路（彳）行走向前而有

一五七

憂國憂民甘憂苦

知己知人難知天

解字

憂

王國維釋夒、孫詒讓釋夒，似皆為神獸。田倩君釋夒，是人類始祖的代表名稱……按夒既是神獸又為人之始祖，自為人所崇敬亦為人所畏懼，引申有見而憂惶感，故借為憂字。（詳見前五七「丹心憂國病」之「憂」字）

國　從戈（乇）從口（口或ㅂ同）孫海波謂口象城形，以戈守之，國之義也。詳釋見前一五二「國事大成民心歸」之「國」字）

憂　釋解同前。

民　從　似眼下視，從　𠂇（力）象原始農具之耒形，殆以耒耕作須用力，象俯首力作之形，此即指一般之民。丁山謂：周人所謂「民」，可能即商代的「臣」。

甘　從一在ㅂ（口）中，象口中含物之形，與說文之篆文同。說文：「甘，美也，從口含一」（甲骨文字典）林義光以為「甘，美也；從口含一……一以記甘美之處」。

憂　釋解同前。

苦　從口（工）從ㅂ（口）。此字學者釋解紛紜，葉玉森釋苦字。擬從工以糊口維生，自必辛苦，會意為苦字。詳見五三一「受盡苦中苦」之「苦」字。

知　從干（盾）從口從矢（↑），意示口出言如矢，射及干（盾）即對方，而會意「知道了」的知。按方言：函谷關以東謂之「干」；以西謂之「盾」。徐灝謂：知、智本一字。

己　葉玉森謂：象綸索之形，取約束之誼。林義光以為「象詰詘成形可記識之形。凡方圓平直，體多類似，惟詰詘易於識別」。按林氏釋解似較明易：己與眾人有別，ㄥ形特殊以表己，不與一般形狀相類。

知

釋解同前。

人

「百年樹人」之「人」字。象人側立（〻）、正立（大）、跪坐之形（詳見前四

難

從（美，音勤）從（豈，音愷）或增繁作（喜）。或又作，皆為人形，故可通作。說文解字：「美，黏土也，從土從黃省」。古商地為黃土高原，土地貧瘠，環境自艱苦，故從（黃）。後艱字從艮，艮，難也。說文：「難，艱也」。艱字又從（樂器）或從（喜），疑為「相反為訓」，猶「亂」訓為「治」也（參甲骨文字典）按艱、難一字。

知

釋解同前。

天

釋解見前一五五「天」字。

品格如光風霽月　鴻才若高山大川

一五八

品　從日，示器皿。從三日者，象以多種祭物實於皿中以獻神，故有繁庶眾多之義。殷商祭祀，直系先王與旁系先王有別，祭品各有差等，故後世品字引申之有品級、等級、品位等義（甲骨文字典）。

格　從日、或日並象古之居穴，以足（A）向居處，會來格之意。甲骨文名字頗多異體，或加彳（彳）旁，以明行來之義；或有從止（屮）從口，從A從囚等形，僅從用例及對貞辭中知其為各字。（甲骨文字典）按各字假借為品格之格為後來義。

如　從女（女）從口（口）與說文之篆文如字同。說文：「如，從隨也。從女從口」。（甲骨文字典）林義光以為：「從女從口……口出令，女從之」。（形音義大字典）按從隨即須隨人之意而與人同，引申為相似、相同曰如。古以女子美德為從父、從夫，其本義作「從隨」解

光 〔〕從火（、、）在人（、）上，火在人上則皆有光明之感。說文：「光，明也。從火在人上，光明意也」（甲骨文字典）。

風 〔〕象頭上有叢毛冠之鳥，殷人以為知時之神鳥。或加凡（凡）以表音。原為鳳字。卜辭多借為風字（詳見前十三「春風化雨」之「風」字。）

霽 〔〕從齊（）聲，字形釋霽似可。見丁輔之「商卜文集聯」列字為霽。說文：「雨止也，從雨，齊聲」。從雨

月 〔〕象半月之形為月之本字。卜辭亦借月為夕。每每月（）夕（）混用（詳見前十九「風月無邊」之「月」字。）

鴻 〔〕從佳（）從工（工）聲。堆（音洪）即鴻字之或體（甲骨文字典）羅振玉曰：「說文解字：堆，鳥肥大堆堆然也，或從鳥。疑此字與鴻雁之鴻古為一字。……」（朱芳圃「甲骨學」）

才 〔〕從地面以下冒出而為「才」意。甲骨文皆用為「在」。才、在一字（詳見前十二「立身在誠」之「在」字）甲骨文之示地平面以下，一貫穿其中，示草木初生即剛才意。才、在一字。

若 〔〕羅振玉以為「象人舉手而跽足，乃象諾時巽順之狀，古諾與若為一字。」葉玉森以為「象一人跽而理髮使順形，卜辭之若均含順意」。按卜辭用為順、許諾、似、均同意。

高 象高地穴居之形。冂 為高地，凵 為穴居之室，� 為上

覆遮蓋物以供出入之階梯。殷代早期皆為穴居，考古證實（參甲骨文字典）按 字以居室階梯

之高升示意為高。

山 象山峰並立之形。

大 象人正立之形，其本義為大人，與幼兒（𡥀）子形相對，

引申之凡大之稱（詳見前十五「鴻圖大展」之「大」字）

川 象兩岸間水流之形，羅振玉釋川。甲骨文字典中，川、水皆象水流之形，其初應

為一字（甲骨文字典）。

從政好為及時雨
相交喜有古人風
丁輔之聯

一五九

解字

從　從（从）從彳（止）或從彳（行），同。象二人相隨之形，其後為使行義更為明確，遂加止、彳而為，即二人行走於道路相隨相從（參甲骨文字典）

政　從口象人所居之城邑。下從止（趾）表舉趾往邑，會征行之義，為征之本字。卜辭亦用與正字同。說文：正與政通，古時都假正為政（詳見九「政通人和」之「政」字。）

好　從女（）從子（）。徐灝以為「人情所悅莫甚於女」故從女子會意（形音義大字典）。說文：「好，美也。從女、子」。與說文之篆文形同。說文：

為　從又（手）從（象）會手牽象以助役之意。古代黃河流域多象。（甲骨文字典）按牽象助役引申為做活、作為，會意。

及　從手（ㄓ）從人（ㄑ、ㄑ、ㄑ）形為後面人以手接觸於前人為及。說文：「及，逮也，從又從人」。

時　從止（ㄓ）在日上。ㄓ 為行走，日行為時（形音義大字典）按 ㄓㄓ 疑意示足趾（ㄓ）在日之前，顯示人行走經過，時間隨之往後而逝，引申為時間之「時」。（詳見前卅四「時和歲樂」之「時」字）

雨　象雨點自天而降之形（詳見前一五〇「春風化雨育才樂」之「雨」字）

相　從目（木）從（目），與說文之相字篆文略同。說文：「相，省視也。從目從木」林義光以為「凡木為材，須相度而後可用，從目視木」。引申為彼此互交欣賞意。

交　從大，象交形（甲骨文字典）。按卜辭干支之寅字多作 ㄓㄓ，同。又丁山謂：ㄨ 之初形當作 ㄨ，實象剪刀形。剪刀之形作 ㄨ，恐與交字形混，故甲骨文特從 收（ㄓㄓ）作 ㄨ（參「殷商氏族方國志」）

喜　從壴（壴，音主）從ㄓ（口），說文：「喜，樂也。從壴從口」。唐蘭謂「喜者象以口盛壴…口象笙簧，壴即鼓形」。卜辭中喜、壴二字每可通用（甲骨文字典）按從壴從口，引申為聞鼓聲而開口笑樂，喜也。

有　見前一五一「不若有為濟生民」之「有」字。

古　見前一二四「古鄉風華千萬千」之「古」字。甲骨文古、故一字。

人　象人側立（𠆢）或正立（𠆢）或跪坐之形（詳見前四「百年樹人」之「人」字。

風　象頭上有叢毛冠之鳥，殷人以為知時之神鳥。或加　（凡）以表音。卜辭多借為風字，原為鳳字（詳見前十三「春風化雨」之「風」字）。

生財有道祿長在　處世能和福永隨

〔一○〕

解字

生（文字典）

從草（丫）從一（即地）象草木生出地面之形，意會「生」義。（甲骨文字典）

財

甲骨文 之 示地平面以下，｜示貫穿其中象草木初生剛從地面冒出。卜辭皆用為「在」而不用其剛才之「才」之本義（參甲骨文字典）古文才通財：才、財一字。

有

見前一五一「不若有為濟生民」之「有」字。

道

羅振玉曰：「象四達之衢，人所行也。」古從行之字，或省其右或左作 。（甲骨文字典）按 示道路之道、路、行同一字。

祿

疑象轆轤之形，為轆之初文。李敬齋以為「轆轤也，上象架系桶，下象滴水」。按轆轤得井吸水以灌溉，使農作豐收，故录 有福澤意，古借為祿字（詳

和　　甲骨文 ⿰ 之 ⿰ 象合蓋，⿱ 象編管，會意有共鳴和音，再從 ⿰（禾）聲，引伸為調和、和樂之和。

能　　也〕。「甲骨文字典」釋 ⿰ 字為夢字，從 ⿰（⿰）從 ⿰（虫）（⿰），棺羽飾也。「甲骨文集〕釋 ⿰、列正文；釋能、列異說。

　　也）。說文：「⿰，樂之竹管，三孔以和眾聲也」。甲骨文 ⿰（⿰）禾（⿰）聲。說文：「⿰，樂之竹管，三孔以和眾聲

　　說文：「熊屬，足似鹿。能獸，堅中，故指賢能而強壯者稱能傑

世　　世〕。按父子相繼曰世，其引伸義也。

　　并連三枚豎直之算籌以表示三十之數（甲骨文字典）說文：「三十年為一

處　　同〕之「處」字）

　　來各之意。故 ⿰ 為各之本字。引申為有人行向居室與居室中人相處意（詳見四三「春光處處

在　　從 ⿰、⿰、⿰ 並象古之居穴，以足（⿰）向居室會

　　一五四「自在自觀觀自在」之「在」字）。

長　　象人（⿰）長髮之形，引申而為凡長之稱（甲骨文字

　　典）。

　　見前一四九「功名利祿誠足珍」之「祿」字

　　形似草木剛才長出地面，為才之本字。甲骨文才、在一字（詳見

　　一五四「自在自觀觀自在」之「在」字）。

福　甲骨文之福字，前後形變繁雜至百數。禑字從示（示、

禑袄　秖祇　祇　不、示同）為祭神之天桿。從　（酒器）或又從　（雙手）。象灌酒以雙手奉獻於神祇

前以求福（詳見前二「福壽康寧」之「福」字。）

永　永為泳字假借，引申為永久、長久義（詳見前卅六「高風永壽」之「永」

字。　之意，為泳之原字。永為泳字假借，引申為永久、長久義（詳見前卅六「高風永壽」之「永」

從彳（彳）從　（人），人之旁有水點，會人潛行水中

隨　象二人一前一後舉步（　）循道（彳）而行，隨義甚顯。

為使「行」義更為明確，遂加　、彳而為　、　，本為一字。（甲骨文字典）按　、

從竹（從）從　（趾）或作彳（道路）同。從竹本象二人相隨之形，其後

莫教春秋良辰過
喜有風雨故人來

〔一六〕

解字

莫　（字形）　說文：「莫，日且冥也。從日在茻中」。甲骨文從木（木）從草（屮）無別，字形多有繁簡增省。或從隹（〔〕）象鳥歸林以會日暮之意（甲骨文字典）按莫本義為暮字，作否定詞之莫（勿、不……）為後起義。

教　（字形）　從子（〔〕）示手（〔〕）持棍扙，從攴示動作擺動，從〔〕示孩童或受教者。說文：「教，效也」。〔〕示在上者手持棍扙有所施而下有仿效也（參甲骨文字典）。

春　（字形）　春字說解，前二字與後三字不同。前二字，葉玉森曰：當象方春之樹木枝條抽發阿儺無力之狀，下從日即從日，為紀時標識，紬繹其義，當為春字。後三字亦釋春字：〔〕從林（〔〕）從日從屯（〔〕）聲，或增日，即春字。從屯（〔〕），有萬物盈而始生之意，故春從屯聲（形音義大字典）詳見十三「春風化雨」之「春」字。

秋

秋字甲文學者釋解不一。葉玉森曰:「〔形〕從日（日）在禾（禾）中，依今春今夏例推之，當即秋之初文。卜辭以為〔形〕象春，以〔形〕象秋:一狀枝條初生，一狀禾穀成熟，並繫以日（日）為紀時標幟。」高鴻縉以為:「今按字形〔形〕，實象昆蟲之有角者，即蟋蟀之類，以秋季鳴，其聲啾啾然……借以名其所鳴之季節曰秋」（詳見前二二六「藝成珍品傳春秋」之「秋」字）。

良

象穴居（口）之兩側有孔或台階（〻）上出之形，當為廊之本字。甲骨文借廊為良。詳見前一四四「青史不棄賢良名」之「良」字。

辰

商代以蜃（蛤蚌屬）殼為鐮即蚌鐮，此字學者有釋從、蚌鐮於指之形。辰之本義為蚌鐮，其得名乃由蜃，後世遂更因辰作蜃字。（詳見前五〇「行樂及良辰」之「辰」字）

過

從辵（彳）從〔形〕與說文同。此字學者有釋從、後、彶、逷等，楊樹達釋逷，讀為過。按從彳（彳）示道路，〔形〕示腳步，從戈（戈）聲，本為走路經過之意。引申為踰越而有過失，罪過等為後來義。詳見前七八「有過知自新」之「過」字。

喜

從壴（壴）從口（口），會意為聞鼓聲而開口笑樂，喜也。說文:「喜，樂也。從壴從口」。唐蘭謂「喜者象以口盛壴。口象笙盧，壴即鼓形」。卜辭中喜、壴二字每可通用（參甲骨文字典）。

有

詳見前一五一「不若有為濟生民」之「有」字。

風

象頭上有叢毛冠之鳥，殷人以為知時之神鳥。或加 片（凡）以表音。卜辭多借為風字，原為鳳字（詳見前十三「春風化雨」之「風」字。）

雨

象雨點自天而降之形。一是天，或省而為 川、川。上部之雨點漸與一連而為 冊，又變而為 冊，是為說文之雨字所本（甲骨文字典）。

故

詳見前二二四「古鄉風華千萬千」之「古」字。甲骨文古、故一字。

人

象人側立（个、彳）正立（大）或跪坐（卩、之）之形（詳見前四「百年樹人」之「人」字。）

來

象來麰之形，卜辭用為行來字。羅振玉以為：「來 與 來 為一字……來 象麥形，此從 八（古降字）象自天降下……」（詳見一五四「如來如見見如

來」之「來」字）

一六二

門延春夏秋冬福
安國鈞聯
戶受東南西北財

解字

門 從二戶（戶），象門形。與說文之門字篆文同。說文：「門，聞也。從二戶，象形。」羅振玉以為「象兩扉形」。

延 說文：「延，安步延延也。」（延、延義同）。從彳為道路，從止（趾）為行進，意即人在道路行進。卜辭中有行走與連綿不斷緩步徐行之義，亦即說文「安步延延」意。引申有延長、延納、牽延（同訓異義）義。卜辭用為連綿之義（甲骨文字典）

春 「春」字。春字釋解學者有異，詳見前一六一「莫教春秋良辰過」之

夏 葉玉森謂：字形狀綾首翼足，與蟬逼肖，疑卜辭借蟬為夏。蟬乃最著之夏虫，聞其聲即知為夏矣（朱芳圃「甲骨學」）唯卜辭未見夏字。唐蘭釋為秋字，為水虫之一種，疑為龜，更增禾旁為龝，為秋之異體。

秋　秋字甲文學者釋解不一。詳見前一六一「莫教春秋良辰過」之「秋」字。

象絲繩兩端或束結如 ∧∧，或不束結如 ∧∧，以表終端之意，為終之初文。段註：此即冬之本字，引申之為「極也，窮也，竟也」（甲骨文字典）又葉玉森曰：契文，按契文果字作 ，∧ 正象枝折下垂墜二果實⋯⋯蓋冬字也（見朱芳圃「甲骨學」）。

冬　甲骨文之福字，前後形變複雜。詳見前二一「福壽康寧」之「福」字

福　象單扉之形，與說文之戶字象文略同。說文：「戶，護也。」，即承槃，祭享時用盛器物。從 kk 表示二人以手奉承槃相授受。

戶　（甲骨文字典）

受　（音標），從 kk 為上下兩手，一手覆交，一手仰接，引申為授受意。

從 父（＋k）從 月，k 本應為 片，後訛為舟（ 夕 ）。（甲骨文字典）按 父父

東　俱借為東方之東，後世更作橐以為囊橐之專字（甲骨文字典）林義光氏引金文柝證，以為「是東與束同字」。（詳見前十一「福如東海」之「東」字）

象橐中實物以繩約括兩端之形，為橐之初文。甲骨文、金文

西　俱借為東方之東，後世更作橐以為囊橐之專字。象鳥巢形。王國維釋西。說文：「西，鳥在巢上也」，象象鳥巢形。

形」。日在西方而鳥棲，故因以為東西之西。又甲骨文西字或體作 、 ，此亦象鳥巢形

（甲骨文字典）。

南 甲文南字下部從 ☒，象倒置瓦器，上部 ☒ 象懸掛瓦器之繩索，唐蘭以為古代之瓦製之樂器，借為南方之稱。卜辭或用作祭祀之乳幼牲畜名（甲骨文字典）田倩君認為 ☒ 始為容器，後發現其音「殸 然」，始作為樂器。轉用於為方位之「南」，是由於聲音而來，太陽經南方為一日最暖和之時，南、暖雙聲疊韻，故此二字可以通假（詳見前十一「壽比南山」之「南」字）。

北 象二人相背之形，引申為背脊之背。又中原以北建築，多背此向南，故又引申為北方之北。（甲骨文字典）

財 甲骨文中 ☒ 為才之本字，惟多用為在字。卜辭中才、在、財一字（詳見一六〇「生財有道祿長在」之「財」字）

一六三

百戰黃土望花香
萬方紅塵求鳳舞

解字

百　從一從口（白），口為古容器，復加指事符號へ、遂為數目之百（甲骨文字典）戴家祥謂：百從一、白，蓋假白以定其聲，復以一為係數一加一予白，會而成百。

戰　甲文戰，商承祚以為「艸象兵器（艸、同）○、⊔象架，所以置兵者」。本義作「鬥」解，乃運用兵械搏擊之意。（形音義大字典）

黃　象人佩環之形……大象正立之人形，其中部之⊔、⊖象玉環……當為黃之初文。黃本象人佩環，遂以為所佩玉之稱，後假為黃、白字，卒至假借義行而本義廢，乃另造璜字以代之（甲骨文字典）。形。古代貴族有佩玉之習……

土　象土塊（○）在地面之形。⊙有簡為△、⊥。土塊旁之小點為塵土。卜辭「土」亦釋土地、社之意（參甲骨文字典）。

望

望，為望之本字（甲骨文字典）。象人舉目之形。下或從 凵、○ （土）象人站立土上遠

林義光謂：甲骨文 字象華飾之形。示人穿著華服，雙手

花

（艹）搖擺狀。有無 艹，同。甲骨學者並以華、花實為一字。古無花字。

香

從 黍（黍）從 凵（口），象盛黍稷於器之形，以見馨香之意。所從 凵 為盛黍稷之器皿。黍或作 來（來），同。（甲骨文字典）

萬

羅振玉謂象蝎形，借為數名（參甲骨文字典）按有謂蝎虫產卵甚多，乃借意為數字多之萬字。又「埤雅」：蜂，一名萬，蓋蜂類眾多，動以萬計。

方

象耒形，上短橫象柄首橫木，下長橫即足所蹈履處，旁兩短劃或即飾文。古者秉耒而耕，刺土曰推，起土曰方……而卜辭多用于四方之方（甲骨文字典）

紅

從大（大）從火（山、 ）），與說文「赤」字篆文同。說文：「赤，南方色也，從大從火」。玉篇：朱色也（甲骨文字典）按赤色同訓異義為朱、丹、紅。

塵

從鹿（ ）從土（ 土 ）。說文：「鹿行揚土也，埃塵也」。「甲骨文集」列為塵字。安國鈞「甲骨文集詩聯選輯」亦列塵字。甲骨文字典釋為雄鹿。

求

象皮毛外露之衣，即裘之本字。說文：「裘，皮衣也。從衣，求聲」。求乃裘之初字。（詳見二二八「求知求仁名並立」之「求」字。）

鳳

字，原為鳳字（詳見前十三「春風化雨」之「風」字）。

象頭上有叢毛冠之鳥，殷人以為知時之神鳥。卜辭多借為風

無字初文（甲骨文字典）

舞

甲骨文「無」為「舞」之本字。象人兩手執物而舞之形，為

一六四

解字

文

字象正立之人（大）形，胸部有刻畫之紋飾，故以文身之紋為

文。說文：「文，錯畫也。象交文」。甲骨文所從之 ×、𠃊 等形即象人胸前之交文錯畫。或

省錯畫而徑作 文。（甲骨文字典）

文學望君龍虎日

利名於我馬牛風

丁輔之聯

學　說文：爻，交也。爻亦效也、仿也。從爻，即學而仿效以求啟矇（冂），從𦥑，示有人雙手相助始能去其矇。引申此二教學過程為「學」義（詳見前一四五「學成反省師教艱」之「學」字。）

望　土上遠望，為望之本字（甲骨文字典）。象人舉目之形。下或從土（凸、○）象人（𠂆）站立

君　說文：「君，尊也。從尹，尹發號故從口。」按甲骨文从 從手（又）從𠂉，示以手握權杖（即尹）又從口，示發號司令。即手握權杖以發號司令者，君也。尹為古代部落酋長之稱，甲骨文從

龍　象龍形，其字多異形，以作 者為最典型。從 與甲骨文鳳之首略同，從 象巨口長身之形，凡其吻、其身。蓋龍為先民想象中之神物，乃綜合數種動物之形，並以想象增飾而成（甲骨文字典）。

虎　象虎形。說文：「虎，山獸之君。從虍，虎足象人足。象形」。甲骨文虎頭、虎身及足尾形與人足無涉（參甲骨文字典）。

日　象日形。日應為圓形，甲骨文日字因契刻不便作圓，故多作方形，其中間一點用以與方形或圓形符號相區別（甲骨文字典）

利　象以耒（ ）刺地種禾（ ）之形。 上或有點乃象翻起之泥土，或省 （手） （土）。利字從力得聲。種禾故得利義（甲骨文字典）。

名　甲骨文 ᗑᗑ 從 �（口）從 ᗑ（夕）。按夜色（夕）昏暗，相見難辨識，須以口稱己名以告知對方，故其本義作「自命」解（說文、甲骨文字典）。

於　從 ᗑ 從 ᗑ，ᗑ 象大圓規，上一橫畫象定點，下一橫畫可以移動，從 ᗑ 表示移動之意。ᗑ 或省作 ᗑ。甲骨文釋義作介詞，示所在也（甲骨文字典）林義光以為：「本義當為紆曲。古作 ᗑ，作于、或作 ᗑ。今字多以於、紆、迂為之。」（形音義大字典）

我　象兵器形。學者李孝定、高鴻縉所釋兵器名稱不同，唯借以為第一人稱代名詞之「我」字則一（詳見前七二「山花媚我心」之「我」字）。

馬　象馬首長鬣二足及尾之形，為馬之側視形，故僅見其二足（甲骨文字典）。

牛　字上部象內環之牛角，下象簡化之牛頭形。金文同，為小篆所本。又有別體作 ᗑ 形，係自側面描摹牛體（甲骨文字典）。

風　字，原為鳳字（詳見前十三「春風化雨」之「風」字。象頭上有叢毛冠之鳥，殷人以為知時之神鳥。卜辭多借為風

一六五

雪中高士甘茅舍
雨霽行人問酒家
丁輔之聯

解字

雪 從雨（王）從彗（羽）與說文「雪」字篆文同。唐蘭釋 雪

謂：羽為彗之本字，甲骨文為從雨、羽聲（甲骨文字典）按彗，說文：「雪之本字」。又葉玉森曰：雪之初文疑為 羽，象雪片凝華（花）形，變作 [form]，從雨（[form]）為繁文（參朱芳圃「甲骨學」）。

中 象 ── 唐蘭曰：「[form]象旗之游，本為氏族社會之徽幟，古有大事，聚眾於曠地先建中焉，群眾望「中」而趨赴，群眾來自四方則建「中」之地為中央矣。卜辭多有「立中」之辭（甲骨文字典）。

高 象高地穴居之形。[form]為高地，[form]為穴居之室，[form]為上覆遮蓋物以供出入之階梯。（參甲骨文字典）擬以居室階梯之高升示意為高義。

士 甲文士，徐仲舒以為「士、王、皇三字均象人端拱而坐之形。所不同者，王字所象之人較之士字其首特巨，而皇字則更於首上箸冠形」。（參形音義大字典）按士、王、皇均屬有地位

才幹能任事之人，象形，會意。

甘　從一在 日（口）中，象口中含物之形，與說文之篆文同。說文：「甘，美也」，從口含二」（甲骨文字典）林義光以為「甘，美也」；從口含一⋯⋯一以記甘美之處」。

茅　此字學者有釋：屯、包、勹、豕、夕、匹、身、茅等，眾說紛紜。丁輔之「甲骨文集聯」用為茅，釋義不明。「甲骨文集」釋屯，列為「正文」；釋茅，列為「異說」。

舍　從 合（合）從 臼（臼）。唐蘭釋倉字，臼 當為聲符。說文：「倉，穀藏也。倉黃取而藏之，故謂之倉」（甲骨文字典）按從合（合）示下底上蓋，從 臼 示床形架可貯物。 字示倉意可解。「甲骨文集」列為倉字，亦列為舍字。丁輔之「甲骨文集聯」舍字甲文為 。按倉、舍均為屋室中藏身藏物之所，義有相同。

雨　從雨（雨）。 象大雨點，會大雨之意，與說文靁字篆文略同，而實為霖之本字。象雨點自天而降之形。一表天，或省而為 。上部之雨點漸與一連而為 ，又變而為 ，是為說文之雨字所本（甲骨文字典）。

霽　另 象禾麥吐穗似參差不齊而實齊之形，故會意為齊（甲骨文字典）按 為甲骨文齊字，從雨（雨）而為霽，形義可解。「甲骨文集」列 為霽字。

行　羅振玉曰：「 象四達之衢，人所行也」。古從行（ ）之字，或省其右或左作 ，金文作 ，與甲骨文同（甲骨文字典）。

人 彳 彳 ㄣ ㄥ 大 象人側立（彳、彳）正立（大）或跪坐（ㄥ、

之形（詳見前四「百年樹人」之「人」字。

問 問 說文：「問，訊也。從口、門聲」。問，乃究詢以通其情實之意，故從口（ㄩ），又以門為人所出入處，因有通意；訊在求通於人，故問從門聲（參形音義大字典）。

酒 酒 酒 酒 酒 從﹅、﹅（水）從酉（酉），與說文酒字篆文略同。羅振玉曰：從酉從﹅，象酒由尊（酉）中挹出之狀，即許書之酒字也。（詳見前三九「好酒知己飲」之「酒」字）

家 家 家 家 家 從﹅（宀）從豕（豭），與說文之篆文同。說文：「家，居也。從宀、豭省聲」。（詳見前卅一「百家爭鳴」之「家」字）

一六六

解字

山　　大　　世界大同種族和
社會安祥居家樂

社　⊥

　象土塊在地面之形。○為土塊，一、地也。卜辭釋義土地，讀為社，乃土地之神。邦社即祭法之國社（王國維說）說文：「社，地主也」。卜辭用土為社（甲骨文字典）。

會　從合（合）象上下可蓋合之器，中從日，似為紀以時日，引申為兩者定時相會合意。（詳見前二二九「能者有為為社會」之「會」字）

安　從宀（宀）從女（㚣）與說文篆文同。說文：「安，靜也。從女在宀下。」（甲骨文字典）按宀為居室，示女子在居室中，有安靜、平安義。

祥　從羊（羊）象正面羊頭及兩角兩耳之形。說文：「羊，祥也……」。甲骨文祥，為羊字重文，古以羊通祥。又以羊為和善馴良之家畜；性和善馴良者每易獲致福祥，故祥從羊聲（形音義大字典）。

居　從宀（宀）從人（卩）從図（象席形）故此字象人在屋中坐臥於席上之形（甲骨文字典）甲文釋義有「止息也」。按人於屋室中坐臥止息，此處所自即居。

家　從宀（宀）從豭（豕），與說文之篆文同。三千餘年來，從甲骨文……到楷書、行草，「家」裡面始終不是人而是豕（豬），學者釋解紛紜，謎團難解（詳見前卅一「百家爭鳴」之「家」字）。

樂　從88（絲）從木。羅振玉曰：「此字從絲附木上，琴瑟之象也」。（甲骨文字典）按琴瑟樂器也，奏琴瑟以為樂，樂器，音樂意顯。

世　并連三枚豎直之算籌以表示三十之數（甲骨文字典）說文：「三十年為一世」。按父子相繼曰世，其引伸義也。

界　羅振玉曰：說文解字：「畺，界也。從畕，畕，與畺為一字，三其界畫也。或從彊、土，作疆」。又有謂：從畕象二田相比，界畫之誼已明，知畕與畺為一字矣（朱芳圃「甲骨學」）

大　象人正立之形，其本義為大人，與幼兒（子）子形相對，引申之凡大之稱（詳見前十五「鴻圖大展」之「大」字）

同　從凡（凡）從口（口），月象承槃形，從月從口，示在承槃相覆下眾口如一，引申為「同」意（形音義大字典）詳見前四三「春光處處同」之「同」字

種　從草（屮）或木（木）象以雙手持草木會樹埶之意（甲骨文字典）吳大澂以為「種也」，從刊從木，持木種入土也」。按種、藝（埶）一字。

族　敵。古代同一家族或氏族即為一戰鬥單位，故以 矢 矢會意為族（甲骨文字典）。

從 於（作 ）從矢（矢），於 所以標眾，矢所以殺

和　釋解見前一六〇「處世能和福永隨」之「和」字。

一六七

明君會樂聞直言

弘才能網羅異己

解字

弘　象弛弓有臂形。說文：「弘，弓聲也。從弓厶聲，厶：古文肱字」。人臂之曲為肱，弓臂則為弘。當釋弘（甲骨文字典）按弛弓有臂形，射時箭離弦則發聲，故 本義作「弓聲」解。又從厶為聲，厶為古肱字，又肱與洪通，引申為宏大、洪大義（參形音義大字典）。

才

甲文⼽ 之 ⼽ 示地平面以下，｜示貫穿其中象草木初生剛從地面冒出。卜辭皆用為「在」而不用其剛才之「才」之本義（參甲骨文字典）甲文才、在、財一字。

能

說文：「熊屬，足似鹿。能獸，堅中，故指賢能而強壯者稱能傑也」。甲骨文字典釋 字為夔字，棺羽飾也」。「甲骨文集」釋夔亦釋能。

網

象网交文」。（甲骨文字典）网象网形。說文：「网，庖犧所結繩，以漁。從冂，下罟也，用為動詞：張網、網羅。

羅

形。陳夢家以為羅字。字或省 ，同。羅振玉以為「從隹在畢中， 與网，同」。從 從网 從 ，象人張兩手（ ）羅鳥（ ）之

異

戴、異，古當是一字，音同（朱芳圃「甲骨學」）按 象人舉手自翼蔽形，使人所見與原形不同而異意顯。象人舉手自翼蔽形，此翼蔽之本字。王國維曰： 與 ，同。余永梁曰：

己

葉玉森謂：象繪索之形，取約束之誼。林義光以為「象詰詘成形可記識之形。凡方圓平直，體多類似，惟詰詘易於識別」。釋名曰：已皆有定形可紀識也。引申之，人已言已以別於人者，已在中，人在外，可紀識也。

明

從 （月）從 （囧），或作日、田，同。 為窗之象形，以夜間月光射入室內，會意為明。（詳見前卅五「心如明月」之「明」字）

君　從尹（𝆺），尹為古代部落酋長之稱，從口（𝖻　）示發號司令。君（𝖻　）即身擁有權力發號司令者（詳見一六四「文學望君龍虎日」之「君」）

會　從合（合）從日。郭沫若釋會。說文：「會，合也」。會從合，象上A下口，可蓋合之器，中從日，似為紀以時日，引申為兩者定時相會合意。（參甲骨文字典）

樂　從木（𝒳）從𝟖𝟖（絲）從木。羅振玉曰：「此字從絲附木上，琴瑟之象也」。（甲骨文字典）按琴瑟樂器也，奏琴瑟以為樂，樂器，音樂意顯。

聞　象人跽而諦聽之形。字形於人之面部特著耳（𝒪）形，或以手附耳，則諦聽之意益顯。𝄞為「聞」之本字（甲骨文字典）

直　甲文直，從一（十字）從𝒪（目），十目所見，必得其直（形音義大字典）象目視縣以取直之形（甲骨文字典）。

言　象木鐸之鐸舌振動之形。口為倒置之鐸體，𝒴、丫為鐸舌，附近之小點⋯示鐸聲。古代氏族酋長講話之先必搖動木鐸以聚眾，然後將鐸倒置始發言。故舌、言、音、告實同出一源，卜辭中每多通用（參甲骨文字典）朱芳圃有釋𝒴之丫、丫為簫管……爾雅云大簫謂之言。

一六八

如水月明花正好
董作賓
因風柳舞燕初來

解字

如（如）從口（口）……口出令，女從之。按女從之，則從隨即隨人之意而與人同，引申為相

說文：「如，從隨也。從女從口」。林義光以為……從女

似、相同曰如（詳見前一五六「品格如光風霽月」之「如」字）

水（水）……

本義為水流，引申為凡水之稱。水字用作偏旁時，更作

甲骨文水字繁省不一，〜、∫ 象水流之形，旁點象水滴，故其

〜、〜、〜、〜 等形。

（甲骨文字典）

月（月）夕（月）混用（詳見前十九「風月無邊」之「月」字）甲骨文月、夕實同字。

象半月之形，為月之本字。卜辭亦借月為夕。每每月

明 從月（月）從囧（囧），或從日、田，同。囧（囧）

為窗戶之象形，以夜間月光射入室內，會意為明。（詳見前卅五「心如明月」之「明」字）

花　林義光謂：甲骨文 字象華飾之形。示人穿著華服，雙手搖擺狀。有無 同。段玉裁、王筠、徐灝諸學者並以華、花實為一字。古無花字。

正　義，為征之本字。卜辭或用為充足之足。亦用與「正」義作正。（詳見前九「政通人和」之「政」）古正同政。從口象人所居之邑，下從 （趾）表舉趾往城邑，會行之

因　因之初文（甲骨文字典）江永以為 象茵褥之形，中象縫線紋理，按即茵之古文。按茵、因古為一字。從口從 大，口象方席， 為 之訛，象茵席編織紋，故 為

好　「好，美也。從女、子」。徐灝以為「人情所悅莫甚於女」故從女子，會意（形音義大字典）。從女（ ）從子（ ）與說文之篆文形同。說文：

風　象頭上有叢毛冠之鳥，殷人以為知時之神鳥。原為鳳字。卜辭多借為風字（詳見前十三「春風化雨」之「風」字）

柳　說文： ，從木從 （酉）。甲骨文柳（ ）從 （木）從 （卯）。金文散氏盤銘作 ，從 與甲骨文同（甲骨文字典）從 ，高鴻縉以為「按卯即剖字之初文。八 示剖分物為二，物合之為〇，分之則（），乃物之通象也，故 為指事字。按柳枝長而飄拂，分合頻仍，故從木從卯。

舞　舞、無一字。

象人兩手執物而舞之形，為無字初文（甲骨文字典）甲文

燕　燕（讌）享字（形音義大字典）

象燕形。羅振玉以為「象燕張口布翅歧尾之形……卜辭借為

初　從衣（衤）從刀（刂）。說文：「初，始也。從刀從衣，裁衣之始也」朱駿聲以為初

為「謂布帛以就裁」。即以刀裁布帛為衣形以供縫合成衣，此裁布帛之事曰初，其本義作始解。

（見說文許著）

來　來之「來」字

為一字……象麥形，此從 𡴆（古降字）象自天降下……（詳見一五四「如來如見見如

象來麰之形，卜辭用為行來字。羅振玉以為：「𥝌」與「來」

心向天主若山嶽
身傳福音似海濤

一六九

解字

心

象形，即心字，字復增口作 ⊟，由辭例得證二字同（朱歧祥「甲骨學論叢」）。

向

從宀（∩）從口（口）。∩示屋室，口示窗牖，象屋壁上有窗牖之形，有方向之意。說文：「向，北出牖也，從宀從口」（甲骨文字典）。

天

從大（大、天），象正面人形；二，為上字，人之上為天。口，即丁（頂），人之上為頂顛，即天（詳見前廿一「德壽齊天」之「天」字）。

主

從木（木）古代燔（音煩）木為火，此火之燃著處即「主」（形音義大字典）按主即火炷。象燔木其下而火炷（◡）其上。李敬齋釋謂：「主，即燭也，古者束木為燭，故從火在木上」。

若

「象人舉手而跽足，乃象諾時巽順之狀，古諾、若為一字。」卜辭釋義有順也、如也、許也。

葉玉森謂：象一人跽而理髮使順形，故有順意。羅振玉以為

山 象山峰並立之形。甲骨文山字與火字相似易混，應據卜辭文義分辨。

嶽 象山嶽層巒疊嶂之形，為嶽之初文。詳見前六一「風骨比山嶽」之「嶽」字。

身 從人（人、人、人）而隆其腹，以示有身孕之形，本義當為妊娠。身亦可脂腹，腹為人體主要部份，引申之：人之全體亦可稱身。甲骨文身、孕一字（甲骨文字典）。

傳 從人（人、人）從專（專），與說文之篆文同。專為紡專字，從專之字皆有轉動之義。專之上 形代表三股線，下為紡專，從旁二人傳遞旋轉，引申為「傳」意（參甲骨文字典）又說文：「傳，遽（驛車）也，從人，專聲」。擬作驛遞車馬傳遞解。

福 甲骨文之福字，前後形變複雜。福字從示（示、示、同）為祭神之天桿。從酉（酒器）或又從卄（雙手）。象灌酒以雙手奉獻於神祇前以求福（詳見前二「福壽康寧」之「福」字）。

音 象倒置之木鐸及鐸舌之形，音字與告、舌、言為一字。詳見一六七「明君會樂聞直言」之「言」字。

似 孫詒讓云：此當為似字。說文：「佀，象也。從人、㠯聲」。古佀、㠯聲同字通（田倩君「中國文字叢釋」）說文：「佀，似之本字。」。按

典
）
。

濤　**(圖) (圖)**　從壽（**(圖)**）者，猶**(圖)**之今字作疇也。說文新附：「濤，大波也。從水，壽聲」（甲骨文字典）。

海　**(圖) (圖) (圖) (圖)**　從水（**(圖)**、**(圖)**）從行（**(圖)**），與說文之衍字篆文略同。

說文：「衍，水朝宗于海也，從行從水」。按內陸山川水流匯聚之水澤，俗稱「海子」，衍、海義同。詳見前十一「福如東海」之「海」字。

從水（**(圖)**、**(圖)**）從**(圖)**、或**(圖)**。羅振玉釋濤，謂此從水、**(圖)**聲：今字

呂，甲文為**(圖)**，從人（**(圖)**）乃化字。

政吏為人民公僕　學者乃社會良心

一七○

解字

政　從口，象人所居之城邑。下從 (趾) 表舉趾往邑，會征行之義，為征之本字。卜辭亦用與正字同。說文：正與政通，古時都假正為政（詳見九「政通人和」之「政」字。）

吏　從手（）持 或 （干）。 象Y上綑綁之繩索，古以捕獵生產為事，故從手持干（）從事捕獵，會「事」意。、為事字之初文，後世復分化孳乳為史、吏、使等字。說文：「史，記事者」，「吏、治人者」。治人亦是治事。「使，令也，謂以事任人也」。故事、史、吏、使等字應為同源之字（甲骨文字典）

為　從爪（手）從（象）會手牽象以助役之意。古代黃河流域多象。（甲骨文字典）按牽象助役引申為做活、作為，會意。

人　「人」字。 象人側立或正立或跪坐之形（詳見前四「百年樹人」之

民　象俯首力作之形，此即指一般之民。丁山謂：周人所謂「民」，可能即商代的「臣」。似眼下視，從 人（耒）象原始農具之耒形。殆以耒耕作須用力，

公　字典釋：甲文公，與金文公略同。金文公，從八（八）從口，口為古宮字，即公從宮聲。八作象甕口之形，當為甕之初文，卜辭借為王公之公（甲骨文字典）形音義大

「分」解，凡分物必求平正允當，公之義為「平分」，故從八。

僕　隸。以示其人曾受黥刑（甲骨文字典）按字形，引申為執賤役之人為僕。商時多以俘虜為奴象身附毛飾，手捧糞箕（甲骨文字典）以執賤役之人。其頭上從 辛（辛），辛為剠

學　一四五「學成反省師教艱」之「學」字。以求啟矇（八），從 臼 示有人雙手相助始能去其矇。引申此一教學過程為「學」義（詳見前說文：爻，交也。爻亦效也、仿也。

者　「甲骨學」）「甲骨文字集」將舌（甘）香（甘）同列為者字。卜辭借為語助詞。從黍（黍）從日（口）疑者字，即古文「諸」，由黍得聲。金文者作 （朱芳圃

乃　虛詞，其本義遂隱（甲骨文字典）。象婦女乳房側面形，為奶之初文。乳、奶為一語之轉。卜辭多用為

社　文：「社，地主也」。卜辭用土為社。象土塊在地面之形：○為土塊、一、地也。卜辭釋義土地，讀為社，乃土地之神。說

會 ⟨會⟩ ⟨會⟩ 從日。郭沫若釋會。說文：「會，合也」。從 ⟨合⟩，象上⟨A⟩下 ⟨口⟩ 可蓋合之器，中從日，似為紀以時日，引申為兩者定時相會合意。（參甲骨文字典）

良 ⟨良⟩ 象穴居之兩側有孔或台階上出之形，當為廊之本字。「良」為穴居四周之岩廊，也是穴居最高處，故從良之字有明朗高爽之義。（詳見一四四「青史不棄賢良名」之「良」字）

心 ⟨心⟩ ⟨心⟩ ⟨心⟩ 象形，即心字，字復增口作 ⟨心⟩，由辭例得證二字同（朱歧祥「甲骨學論叢」）。

〔一七〕

樂天安命自知足
觀水遊山不競心
丁輔之聯

解字

樂　從88（丝）從米。羅振玉曰：「此字從絲附木上，琴瑟之象也」。（甲骨文字典）按琴瑟樂器也，奏琴瑟以為樂，樂器，音樂意顯。

天　從大（大、介），象正面人形。二，為上字，人之上為天。口，即丁（頂），人之上為顛，即天（詳見前廿一「德壽齊天」之「天」字）。與說文篆文同。

安　從宀（∩）從女（ㄓ）。說文：「安，靜也。從女在宀下。」（甲骨文字典）按宀為居室，示女子在居室中，有安靜、平安義。

命　從A從卩（⺆），A即A之省。A 象木鐸形：A為鐸身，其下之短橫為鈴舌。古人振鐸以發號司令，從卩（⺆）乃以跪姿之人表受命之意。（甲骨文字典）按甲骨文命、令一字，同。

自 自 𝜜 𝜜 𝜜 𝜜 象鼻形。說文：「自，鼻也。象鼻形」（甲骨文字典）

知 知 從干（盾）從口（口）從矢（↑），意示口出言如矢，射及干即對方，而轉注會意「知道」的知。徐灝謂：知、智本一字。

足 足 象脛足之形，即人之足之本字。口 甲文為「征」之本字，用為充足之「足」（詳見一四九「功名利祿誠足珍」之「足」字）

觀 觀 象萑戴毛角之形。萑、雚二字用法略同，雚通觀，雚為鸛字初文。鸛為善於視物之猛禽。觀，取其善視之意，故從雚聲（參甲骨文字典）。

水 水 象水流之形（詳見一六八「如水月明花正好」之「水」字）。

遊 遊 從放（𐃾）從子（口），象子執旗之形。小篆從水，乃後來所加。說文：「游，旌旗之流也」。（甲骨文字典）按從放（𐃾）乃旌旗飄帶飛揚貌，從子（口）象兒童執旗遊行貌，遊意甚明。

山 山 象山峰並立之形。甲骨文山字與火字相似易混，應據卜辭文義分辨。

不 不 象花萼之柎形，乃柎之本字。借不為否定詞。詳見一四一「不仁不義終不才」之「不」字。

競

釋

象二人接踵競走之形，其上加▽者，似為頭飾。另林義光氏以為「象二人首上有言，象言語相競意」（詳見卅一「萬花競媚」之「競」字）

心

象形，即心字，字復增口作▽，由辭例得證二字同（朱歧祥「甲骨學論叢」）。

（七二）

不離不棄心上人

有仁有義身高貴

解字

不

象花蕚之柎形，乃柎之本字。王國維謂「不」即「柎」。卜辭借為否定詞，經籍亦然（甲骨文字典）羅振玉以為 象花胚形，花不，為「不」之本誼。

離

從隹（　）從草（　），象鳥（隹）罹於草（箕屬）之形。草（音必）為捕獵工具，故離之本義為以草捕鳥。卜辭用離為擒獲之義（甲骨文

字典）按𣏾形示手（ ）持草（ ）捕獲之鳥（ ）而鳥離巢窩，引申離開、分離義。

釋解同前。

不
「中國文字叢釋」）。

棄 象雙手（ ）執箕（ ）推棄箕中之小孩（ ）之形（甲骨文字典）或加示雙手執繩綑綁嬰兒形。從棄字的描繪，造字者清楚表達出殷代社會棄嬰的風俗（參田倩君

心 象形，即心字，字復增口作 ，由辭例得證二字同（朱歧祥「甲骨學論叢」） 作心字解尚待證。

上 二 上與下，本為相對而成之概念，故用一符號置於一條較長橫畫之上下，以標識上下之意（詳見二五「上德不德」之「上」字）

人 象人側立或正立或跪坐之形（詳見前四「百年樹人」之「人」字。

有 卜辭 、 疑為 （牛）字之異構。蓋古人以畜牛為有，故借牛以表「有」義。又， ，甲骨文象右手之形，本義為右字，每借為「有」字。（參甲骨文字典）

仁 從 （正面人形）從 、 （側面人形）說文：「仁，親也，從二人」。林義光以為「人二」故仁，即厚以待人之意。

有

釋義同前。

義

從我（𠂤）從羊（￥）。甲骨文羊即祥字，祥即善美、善祥，於我所表現之善祥即為義（詳見一一七「義氣與山河並比」之「義」字）

身

從人（𠂤、𠂤）而隆其腹，以示其有孕之形，本義為妊娠。甲骨文身、孕一字（詳見前十二「立身在誠」之「身」字）。

高

象高地穴居之形。「為高地，凵為穴居之室，介為上覆遮蓋物以供出入之階梯。殷代早期皆為穴居（參甲骨文字典）按字以居室階梯之高升示意為高。

貴

此字學者釋解紛紜。𠂤（鑄）為鋤田器，隤田之用。上古田器多用蚌鐮治田除草，鑄𠂤作隤田器疑較稀貴。貴、隤音同，故借隤田之隤為貴重、高貴之貴（詳見前三○「唯誠乃貴」之「貴」字）。

解字

雲遊山嶽鳥並舞
月泳水池魚相迎

雲

從二，表上空，從 ㄷ，即ㄜ字，亦即回字，於此象雲氣之回轉形。與說文之雲字之古文云形同（甲骨文字典）。

遊

一七二「觀水遊山不競心」之「遊」字

從 放（⿰）從子（⿱），象子執旗遊行貌（詳見前

山

象山峰並立之形。甲骨文山字與火字相似易混，應據卜辭文義分辨。

嶽

象山嶽層巒疊嶂之形，為嶽之初文。詳見前六一「風骨比山嶽」之「嶽」字。

鳥

象鳥形，與 ⿱（佳）字形有別，但實為一字，僅為繁簡之異。

並

從从（竹）從一或二，或作 竹、□，從二立（□）或二人（□），釋併、並，義同（參甲骨文字典）。又或作 □（北）同。象連結二人相并立之形。

舞

象人兩手執物而舞之形。又有謂示人持牛尾以舞祭。（參甲骨文字典）借舞為無。

月

象半月之形，為月之本字。卜辭亦借月為夕。兩字每每混用（詳見前十九「風月無邊」之「月」字）。

泳

從彳（水道）從 □（人），人之旁有水點，會人潛行水中之意，為泳之原字。（甲骨文字典）

水

甲骨文水字繁省不一，象水流之形，旁點象水滴，故其本義為水流，引申為凡水之稱。水字用作偏旁時，更作 □、□、□、□、□ 等形。（甲骨文字典）

池

「甲骨文字集」列 □ 為池字，未釋。疑從匜（□）從水（□）。匜為盛器，用以盛水，池亦用以儲水（參形音義大字典）。

魚

象魚形。（甲骨文字典）

相

從木從目（□），與說文之相字篆文略同。說文：「相，省視也。從目從木」。林義光以為「凡木為材，須相度而後可用，從目視木」。引申為彼此互交欣賞意。

迎

從 彳 象人迎面而來，止 示有人循路（彳）行走向前而有「迎」意（詳見一二三九「共迎樂歲絕塵囂」之「迎」字）

一七四

地利為百制奠基
賀地政處
政和使萬民同喜

解字

地
土塊旁之八為塵土。有十塊上加中，示足踏土地上。卜辭土亦釋土地、社之意（參甲骨文字典）。
象土塊（○）在地面之形。△有簡為△、丄，同。

利
禾故得利義。彡上或有點乃象翻起之泥土，或省彡（手）丄（土）。（甲骨文字典）
象以耒（彡）刺地種禾（釆）之形。利字從力得聲。種

為　[甲骨文字形]　從 乂（手）從 [字形]（象）會手牽象以助役之意。古代黃河流域多象。（甲骨文字典）按牽象助役引申為做活、作為，會意。

百　[甲骨文字形]　從一從 [字形]（白）， 白 為古容器，復加指事符號 入，遂為數目之百（甲骨文字典）戴家祥謂：百從一、白（白），蓋假白以定其聲，復以一為係數一加一予白，會而成百。

制　[甲骨文字形]　「甲骨文字集」列 [字形] 字為制字。石文 [字形] 與甲文 [字形] 略同。從未（未）象木重枝葉形，從刀（刀），意為以刀斷木而為用，本義作「裁」解（說文許著）（參形音義大字典）按裁量而取以為用，引申為制度、典制、法制義。

奠　[甲骨文字形]　說文：「奠，置祭也。從酋。酋，酒也。下其丌也」。甲骨文象置酒尊於一上，一即置酒之薦，與『說文』合（甲骨文字典）按丌，音姬，下基也，即底座。薦，席也，亦可作底座。

基　[甲骨文字形]　從土（土）在箕（箕）上，當是基之原字。疑會以箕盛土之意。說文：「基，牆始也。從土、其聲。」應與初義近（甲骨文字典）會意為基礎之基。

政　[甲骨文字形]　從口，象人所居之城邑。下從 [字形]（趾）表舉趾往邑，會征行之義，為征之本字。卜辭亦用與正字同。說文：正與政通，古時都假正為政（詳見九「政通人和」之「政」字。）

和　從龠（龥）禾（𥝋）聲。說文：「龠，樂之竹管，三孔以和眾聲也」。甲骨之Ａ，象盒蓋，冊 象編管，會意有共鳴和音，再從𥝋（禾）聲，引伸為調和、和樂之和。

使　為事字之初文，後世復分化孳乳為史、吏、使等字。與事應為同源之字（詳見一七〇「政吏為人民公僕」之「吏」字）

萬　羅振玉謂象蝎形，借為數名。傳蝎產卵甚多。又「埤雅」：蜂，一名萬，蓋蜂類眾多，動以萬計。

民　見前一七〇「政吏為人民公僕」之「民」字。

同　象承槃形，從口（ㄩ），示在承槃相覆下眾口如一，引申為共同之同（參形音義大字典）詳如二二一「萬眾同心喜一家」之「同」字

喜　從壴（壴）從口（口）。說文：「喜，樂也。從壴從口」。唐蘭謂「喜者象以口盛壴。口象笑盧，壴即鼓形」。卜辭中喜、壴二字每可通用（參甲骨文字典）。按從壴從口，引申為聞鼓聲而開口笑樂，喜也。

一七五

山高喜迎白雲戲　竹多無妨雨水過

解字

山　象山峰並立之形。甲骨文山字與火字相似易混，應據卜辭文義分辨。

高　象高地穴居之形。冂 為高地，凵 為穴居之室，倉 為上覆遮蓋物以供出入之階梯。殷代早期皆為穴居，考古證實（參甲骨文字典）按 倉 字以居室階梯之高升示意為高。

喜　詳見前一七四「政和使萬民同喜」之「喜」字。

迎　詳見前一三九「共迎樂歲絕塵囂」之「迎」字。

白　郭沫若謂象拇指之形。拇為將指，在手俱居首位，故引申為伯仲之伯，又引申為王伯之伯。其用為白色字者，乃假借也。（甲骨文字典）

雲　ㆆ　ㆆ　ㄹ　ㆆ

從二，表上空，從 ㄹ，即ㅌ字，亦即回字，於此象雲氣之回轉形。與說文之古文 ㆆ 形同（甲骨文字典）。

戲　ㄓ　ㄓ

甲骨文 ㄓ 字，孫詒讓釋豊，葉玉森釋壴，郭沫若釋蝕，唐蘭釋良，于省吾釋形之 ㄓ，解者異辭。龍宇純釋豐、戲。說文云：虞為古陶器，今知其字原不從豆，虞字本於象形之 ㄓ 加注聲符……虞字廣韻音許羈切，廣韻犧字亦音許羈切，且與虞字韻同歌部，犧、戲二字更因音同而通作（如伏犧又作伏戲）ㄓ 字用義應相當於說文犧字。故卜辭云 ㄓ 羊、ㄓ 羌者為用牲之意（參龍純宇「中國文字學」）按 ㄓ 字當為古陶器，假借為犧，犧通戲。

竹　ㅅㅅ　ㅅㅅ

從ㅅㅅ從 ㄑ（勺）。ㅅㅅ 與金文之竹字偏旁形同，亦與小篆之竹（ㅅㅅ）字形同，當是竹字。惟甲骨文竹字不獨出，僅見於偏旁（甲骨文字典）「甲骨文字集」列 ㅅㅅ 為竹字。

多　ㄥㄥ　多

從二ㅁ，ㅁ 象肉塊形。古時祭祀分胙肉，分兩塊則多義自見。（甲骨文字典）

無　森　森　森　森

象人（大）兩手執物而舞之形（甲骨文字典）有謂示人持牛尾以舞祭（朱歧祥）。舞、無音同，故借舞為無意。未釋。金文、小篆妭字略同，與甲骨文 妭 字皆從女、

妭　妭

「甲骨文」列 妭 為妭字。方聲。本義作「害」解（見說文許著）乃為害意。戴侗以為「女專妭他進也」故從女。

雨　雨象雨點自天而降之形。一，表天，或省一而為 ⌇⌇、

⌇⌇。上部之雨點漸與一連而為 ⊓，又變而為 ⌁ 、⌁ ，是為「說文」之雨字篆文之所本

（甲骨文字典）。

水　詳見前一六八「如水月明花正好」之「水」字。

過　從 辵（彳）從 𠂢、或 𠂢、𡊄、𡩺 等形，並同。此字學者釋解紛紜：有

釋 後、後、㣜，楊樹達釋 過，讀為過（參甲骨文字典）此處擇楊氏釋「過」字。按 𢓴

從彳示道路，𤴻 示腳步，從 𢦒（戈）聲，乃為走路經過之意。

花美可喜時易謝　心善知福月常圓

一七六

解字

花（）林義光謂：甲骨文 字象華飾之形。示人穿著華服，雙手搖擺狀。有無 同。段玉裁、王筠、徐灝諸學者並以華、花實為一字。古無花字。

美 象人（、）首上加羽毛或羊首等飾物之形。古人以此為美。說文：「美，甘也。從羊從大。羊在六畜主給膳也，美與善同意」。（甲骨文字典）

可 李孝定云：「契文可字實象枝柯之形」。卜辭斤字作 ，其柯正作 ，可證……按 實為曲柄斧之柯柄，有考古實物可証（甲骨文字典）按從 ，是氣欲舒出時之音，人說「可」時，口中便有平舒之氣發出，其本義作「肯」解（見說文斠詮）是贊同的意思。

喜 詳見前一七四「政和使萬民同喜」之「喜」字。

時 從 屮（之）在日上。屮 為行走，日行為時（形音義大字典）按 昔 疑意示足趾（ㄓ）在日之前，顯示人行走經過，時間隨之往後而逝，引申為時間之「時」。（詳見前卅四

（「時和歲樂」之「時」字）

不確。

易

原字為〔字形〕，象兩酒器相傾注承受之形，故會「賜與」之義，引申之而有更易之義。後省為〔字形〕，乃截取〔字形〕之部份而成（甲骨文字典）按有釋蠍蜴暢形，本應橫書作〔字形〕或〔字形〕，因契刻行款之便，改作豎書……甲骨文此字學者所釋紛歧：羅振玉釋謝、郭沫若釋泛、葉玉森釋爰、唐蘭釋尋、于省吾釋帥（甲骨文字典）按此處從羅說，以雙手捧帛獻神表謝意。後世引申有辭謝意。

謝

從〔字形〕從〔字形〕，象雙手捧帛以為獻神之祭或聘饗贄見之禮。〔字形〕象帛幅之形，〔字形〕為其側視形；〔字形〕象雙手捧持之形。

心

象形，即心字，字復增口作〔字形〕，由辭例得證二字同（朱歧祥「甲骨學論叢」）〔字形〕作心字解尚待查證。

善

善字即膳之初文。殷人以羊為美味，故〔字形〕有吉美之義，說文之篆文作善。膳、善音同義通上從羊（〔字形〕）下從〔字形〕（〔字形〕）此字實即說文之〔字形〕字。
（詳見卅二「貴在良善」之「善」字。）

知

意「知道」的知。徐灝謂：知、智本一字。從干（盾）從口（〔字形〕）從矢（〔字形〕），意示口出言如矢，射及干，即對方，而轉注會

福

「福」字。甲骨文之福字，前後形變複雜。詳見前二「福壽康寧」之

月（𝄐）夕（𝄐）混用。董作賓曰：甲骨文月、夕同字。

象半月之形，為月之本字。卜辭亦借月為夕。每每月

常 象人長髮之形，引申而為凡長之稱（甲骨文字典）。

圓 從○從𝌆（鼎）。○象鼎正視圓口之形，故甲骨文「員」應為圓之初文

（甲骨文字典）林義光以為「從○從𝌆（鼎）實圓之本字。○，鼎口也，鼎口圓象」。

一七七

不教春雪侵人老
亦見東風使我知

董作賓聯

解字

不 象花萼之柎形，乃柎之本字。（柎，花萼房）借 𝌆 為否定

詞。詳見一四一「不仁不義終不才」之「不」字。

甲骨文字典）。

教

從（　）示手（　）持棍扙，從爻，示動作擺動；從 示孩童或受教者。又，說文：「教，效也」。 示在上者手持棍扙有所施而下有仿效也（參甲骨文字典）。

春

詳見前一六一「莫教春秋良辰過」之「春」字。

雪

唐蘭釋 謂： 為彗之本字，甲骨文為從雨（　）聲。 詳見前一六五「雪中高士甘茅舍」之「雪」字。

侵

從（牛）從（手）持（帚）或省　，同。 象手持帚毆牛之意。卜辭假為侵、伐字（甲骨文字典）。

人

象人側立或正立或跪坐之形（詳見前四「百年樹人」之「人」字。

老

象老者倚杖之形，為老之初文。葉玉森以為「象一老人戴髮傴僂扶杖形，乃老之初文，形誼明白如繪」。

亦

從大，象兩亦之形。 為指事符號，示人之兩腋之所在。說文：「亦，人之臂亦也。從大，象兩亦之形。腋為後起之形聲字（甲骨文字典）按 亦為人字，亦即腋， 示人之兩腋而為亦字，假借為助詞。

見　從 人（人）從 四，象人目平視有所見之形。 人 或作 人、人、

東　同（甲骨文字典），林義光以為「象人肝然張目形」。 象橐中實物以繩約括兩端之形，為橐之初文。甲骨文、金文俱借為東方之東，後世更作橐以為囊橐之專字（甲骨文字典）詳見前十一「福如東海」之「東」字）。

風　原為鳳字（詳見前十三「春風化雨」之「風」字）。 象頭上有叢毛冠之鳥，殷人以為知時之神鳥。卜辭多借為風字。

使　詳見前一七〇「政吏為人民公僕」之「吏」字。

我　象兵器形。甲骨文字典釋與戈同形。高鴻縉以為「字象斧有齒，是即刀鋸之鋸……」。兩者所釋武器不同，唯作為「我」字乃借義則一（詳見七一「山花媚我心」之「我」字）

知　從 千（盾）從 口（口）從矢（矢），意示口出言如矢，射及干即對方，而轉注會意「知道」的知。徐灝謂：知、智本一字。

一七八

解字

成 成龍成鳳家有喜

為工為農國之基

成　從屮（戉）從口或從一。按從屮為兵器，從口（丁）即頂巔；或從一疑為權杖。引申擁有武器或持有權杖或居高位者自為有成就、成功之人（詳見前一四五「學成反省師教艱」之「成」字）

龍　象龍形，其字多異形，以作　者為最典型。從　從　與甲骨文「鳳」之首略同，　象巨口長身之形，　其吻，　其身。蓋龍為先民想象中之神物，乃綜合數種動物之形，並以想象增飾而成（甲骨文字典）。

成　釋解同前。

鳳　字，原為鳳字（詳見前十三「春風化雨」之「風」字）。象頭上有叢毛冠之鳥，殷人以為知時之神鳥。卜辭多借為風

家　从宀（冖）从豭（㣇），與說文之篆文同。三千餘年來，從甲骨文……到楷書，「家」裡面始終是一隻豕（豬）而不是人（𠔻），學者釋解紛紜，謎團難解（詳見前卅一「百家爭鳴」之「家」字）。

有　卜辭𠂤、𠂤疑為𠂤（牛）字之異構。蓋古人以畜牛為有，故借牛以表「有」義。另𠂤，甲骨文象右手之形，本義為右字，每借為「有」義。（參甲骨文字典）

喜　見前一七四「政和使萬民同喜」之「喜」字。

為　前三形，疑工乃象矩形。規矩為工具，引申義為工作、事功、工巧。後𠃌字象錐鑽器物，疑即工字。（詳見前十四「百工齊興」之「工」字）

工　從𠂤（手）從𠂤（象）會手牽象以助役之意。古代黃河流域多象。（甲骨文字典）按牽象助役引申為做活、作為，會意。

農　釋解同前。

辰　從𣎳（林）或草（艸），從𠨘（辰）從𠂤（手）。象手持辰除草木之形。辰為上古農具，即蚌鐮（甲骨文字典）按辰為蜃、蚌。商時以蜃蚌治土整田除草，故從辰，引申為從事農事之農字。

國　戎　舌　载　從戈（戈、十）從口（廿），本應作口，甲骨文偏旁口、

口每多混用。孫海波謂口象城形，以戈守之，國之義也。古國皆訓城（甲骨文字典）形音義大字

典釋從戈、從口（人口）：在游牧時代，人口稀少，逐水草而居並無固定疆域，凡有武器有人口的自衛

組織就是國。

之　屮　屮　從屮（止）在一上，屮為人足，一為地，象人足於地上有所往也。故爾雅、

　　釋詁：「之，往也」當為其初義（甲骨文字典）。

基　甘　從土（ㅗ）在箕（ㅂ）上，當是基之原字。疑會以箕盛土之意。說文：「基，牆始

也。從土、其聲。」應與初義近（甲骨文字典）會意為基礎之基。

一七九

天地如家家家共
神明祐人人人安

解字

天 從人（大）象正面人形；二，為上字，人之上為天字（天）。口，即丁（頂），人之上為頂顛，即天（天）（詳見前廿一「德壽齊天」之「天」字）。

地 象土塊（○）在地面之形。有簡為△、土，同。土塊旁之丷為塵土。有土塊上加丩（趾），示足踏土地上。卜辭土，亦釋土地、社之意（參甲骨文字典）。

如 從口（口）……口出令，女從之。按女從之，則從隨即隨人之意而與人同，引申為相似、相同曰如（詳見前一五八「品格如光風霽月」之「如」字）。說文：「如，從隨也。從女從口」。林義光以為：從女（子）從口（口）……與說文之篆文同。

家 從宀（宀）從豕（豕），與說文之篆文同。宀為居室，豕即豕（豬）。三千餘年來，從甲骨文……到楷書，家裡面始終是一隻豬（豕）而不是

人（ㄣ），學者釋解紛紜，謎團難解（詳見前卅一「百家爭鳴」之「家」字）。

家
文字典）

家
釋解同前。

共
釋解同前。

象拱其兩手有所奉執之形，即共之初文。甲文有用如供，當為供牲之祭。（甲骨

神
誼，神，乃引申誼（甲骨文字典）。

葉玉森謂：甲骨文申字象電燿屈折形，故申（ㄢ）象電形為朔

明
之象形，以夜間月光射入室內，會意為明。（詳見前卅五「心如明月」之「明」字）

從月（☽）從囧（⊞），或從日、田，同。⊞為窗戶

祐
卜辭中，從示（示、示）之示實用為侑，祐則多以ㄣ為之。惟甲骨文ㄣ為右、祐、

祐字本以右手（又）形表示給予援助之義。說文：「祐，助也」。但在

人
侑、有、又同字（參甲骨文字典）。

人
ㄣ象人正立之形，同為人字（參甲骨文字典）。

前三形象人側立之形，僅見軀幹及臂。ㄣ為人跪坐形，

人
釋解同前。

人

釋解同前。

安

從宀（宀）從女（女）與說文篆文同。說文：「安，靜也。從女在宀下。」（甲骨文字典）按宀為居室，示女子在居室中，有安靜、平安義。

一八〇

百家爭鳴士林慶

萬商雲集民氣興

解字

百

從一從白（白），白為古容器，復加指事符號宀、宀，遂為數目之百（甲骨文字典）戴家祥謂：百從一、白（白），蓋假白以定其聲，復以一為係數。加一予白，會而成百。

家

詳見一七九「天地如家家家共」之「家」字。

爭

此字學者釋解紛紜，甲骨文字典釋块。學者胡小石、于省吾釋爭。象上下兩手各持一物之一端相曳之形，會彼此爭持之義（參形音義大字典）。

鳴

從鳥從口（口），說文：「鳴，鳥聲」。引申為凡有聲之稱（甲骨文字典）

士

甲文士，徐仲舒以為「士、王、皇三字均象人端拱而坐之形。所不同者，王字所象之人較之士字其首特巨，而皇字則更於首上箸冠形」。（參形音義大字典）按士、王、皇均屬有地位才幹能任事之人，象形會意。

林

從二木。甲骨文林字與金文、篆文略同。從二木示木之眾多（形音義大字典）。

慶

甲骨文字典、甲骨文字集均釋慶，義未解。小雅：「從心從夊（足行）吉禮以鹿皮為贄（禮物），從鹿省，會意。」按心有所喜而奉鹿皮為敬即慶，其本義作「行賀人」解（見說文許著）乃對人作賀之意（參形音義大字典）。詳見前二九「德門集慶」之「慶」字。

萬

蜂，一名萬，蓋蜂類眾多，動以萬計。

羅振玉謂象蝎形，借為數名。又「埤雅」：傳蝎產卵甚多。說文：「萬，蟲也。從厹，象形。」

商

與甲骨文同，但甲骨文多省口（甲骨文字典）又說文引「漢律歷志云：商之為言章也」章其遠

說文：「商，從外知內也。從冏，章省聲。」金文作

近，度其有無，通四方之物，故謂之商也。」　從冏，明也。從屮，倒立。李敬齋以為「艱苦也，

從倒立,會意」。引申為辛苦致力於從外至內,度其有無,通四方之物乃商義。(參形音義大字典)

雲

從二從 回,二表上空, 回 即 回 字,亦即回字,於此象雲氣之回轉形。與說文之雲字古文 云 形同(甲骨文字典)。

集

於木上。說文:「雧,群鳥在木上也。從 隹 從木。」(甲骨文字典)

從 夫(隹)從 米(木),夫 或作 ,象飛鳥止息

民

見前一七〇「政吏為人民公僕」之「民」字。

氣

三 此為古气字,象雲層重疊。按气即氣字(詳見前七三「正氣貫日月」之「氣」字。)

象河床涸竭之形:一象河之兩岸,加一於其中表示水流已盡,即汔之本字。羅振玉以

興

三 從 舁(音余) 從凡(月)或從 (手)從口(口),即興之初文。說文:「興,起也。從舁從同,同力也」(甲骨文字典)按從月

象高圈足槃::從 竹 或 ,象兩手相拱。 即意示二人相互雙手舉槃而興起之,引申為興起、舉起

義。

山鳥亦曾言往事
杏花依舊戲春光
　　　　安國鈞聯

解字

山　象山峰並立之形。甲骨文山字與火字相似易混，應據卜辭文義分辨。

鳥　象鳥形，與 （隹）字形有別，但實為一字，僅為繁簡之異。（甲骨文字典）

亦　前一七七「亦見東風使我知」之「亦」字。從大、大（大、亦人字）從 丶、八，示人之兩腋，亦即腋（詳見

曾　從田，田本應為圓形作 ，象釜鬲之箅， 象蒸氣之逸出，故 為曾，即甑之初文。（甲骨文字典）又謂甲骨文曾（八田）從八田，八有分意，分田 象蒸熟食物之具，即甑之初文。

〔八〕
為曾。林義光以為「當為贈之古文，以物分人也……或作曾」。（參形音義大字典）按表時間語詞之作未曾、何曾之「曾」乃假借義。

言　象木鐸之鐸舌振動之形。口 為倒置之鐸體，ㄚ、ㄚ 為鐸舌，卜辭中、舌、ᨬ（告）ᨬ（言）實為一字。古代氏族酋長講話之先必搖動木鐸以聚眾，然後將鐸倒置始發言。故舌、言、音、告實同出一源（參甲骨文字典）另朱芳圃以為「言（ᨬ）之ㄚ、ㄚ 即簫管，旁 ⋮ 示音波。爾雅云大簫謂之言，按此當為言之本義」（朱氏「甲骨學」）

往　從之（ㄓ）從王（ㄓ），王為聲符。為往來之往本字（甲骨文字典）羅振玉以為「……卜辭從止（ㄓ）從土（ㄥ），知ㄓ 為往來之本字」。（形音義大字典）按兩字典所釋從之，止示行走義相同。惟前者從王（ㄓ），為聲符故釋往。後者從土（ㄥ），意為在土地上向前行而釋往，各有異同。

事　○「政吏為人民公僕」之「吏」字）。古以捕獵生產為事，故從手（ㄔ）持干（中）捕獵會事意（詳見一七

杏　杏，杏果也。從木，向省聲（朱芳圃「甲骨學」）按甲骨文向字為（向），象房屋北出牖窗（囗）之形，從 ∧ 從 囗。杏字借（向）之囗為向聲，故從木（ㄓ）從囗（囗）。

花　林義光謂：甲骨文 ᨬ 字象華飾之形。示人穿著華服，雙手（竹）搖擺狀。有無 ᨬ，同。段玉裁、王筠、徐灝諸學者並以為華、花實為一字。古無花字。

依　從彳（人）在（衣）中，象人著衣之形（詳見二七「山河依舊」之「依」字）。

舊 ⟨甲骨文字形⟩ 從萑（⟨字形⟩）從凵（臼）。說文：「舊，鴟舊、舊留也。」本為鳥名，借為新舊之舊。（甲骨文字典）按字形為鴟舊（⟨字形⟩）棲留於臼（凵）作舊。臼、舊音同，借為新舊之舊。

戲 ⟨甲骨文字形⟩ 字當為古陶器，假借為犧，犧通戲。（詳見前一七五「山高喜迎白雲戲」之「戲」字）。

春 ⟨甲骨文字形⟩ 說解詳如前一六一「莫教春秋良辰過」之「春」字。

光 ⟨甲骨文字形⟩ 從火（⟨字形⟩、⟨字形⟩、⟨字形⟩）在人（⟨字形⟩、⟨字形⟩）上，火在人上則皆有光明之感。說文：「光，明也。從火在人上，光明意也」（甲骨文字典）。

〔八二〕

有德有才有大用

無私無爭無深憂

解字

有　卜辭 ㄓ、ㄓ 疑為 ㄓ（牛）字之異構。蓋古人以畜牛為有，故借牛以表「有」義。另 ㄨ，甲骨文象右手之形，本義為右字，每借為「有」義。（甲骨文字典）

德　從彳（彳）從直（ㄓ），李敬齋以為「行得正也」，從彳、ㄓ聲，古直字。一曰直行為德，會意」。詳見前十「醫德眾仰」之「德」字。

有　釋解如前。

才　甲骨文 ㄓ 之 ㄇ　示地平面以下，一示貫穿其中，示草木初生剛從地面以下冒出，即含剛才意。卜辭皆用為「在」而不用其本義（甲骨文字典）甲骨文中才、在一字（詳見前十二「立身在誠」之「在」字）。

有　釋解如前。

大
象人正立之形，其本義為大人，與幼兒（）子形相對，引申之凡大之稱（詳見前十五「鴻圖大展」之「大」字）

用
甲骨文用字從卜從片，片為骨版。從卜者，示骨版上已有卜兆。卜可據以定所卜可施行與否，故以有卜兆之骨版表施行使用之義。（甲骨文字典）

無
象人兩手執物而舞之形，為無字初文（甲骨文字典）另有謂示人持牛尾以舞祭（朱歧祥）。舞、無音同，故借舞為無意。

私
說文解字「公」，從八，從厶（私），八猶背也。「背私為公」。私字作厶乃後來形音義大字典列為私字。意為字形環曲，含有不公正之人其心思常彎曲不直之意，本義作「自營為私」解。

義。另以為耘，厶與私亦當為耘引申之字：耘、私、厶古通在心母（朱芳圃「甲骨學」）

無
釋解同前。

爭
此字學者釋解紛紜，甲骨文字典釋玦、學者胡小石、于省吾釋爭。象上下兩手各持一物之二端相曳之形，會彼此爭持之義（參形音義大字典）。

深
甲骨文字集列為寇、深「存疑字」。安國鈞「甲骨文集詩聯」有用為「深」字。說文：「深，又邃也。又藏也」。按從宀（居室或洞穴）從又（手）從灬，疑示人伸手

向居室深處探物，會意為深字。

憂

王國維釋夔、孫詒讓釋夔，似皆為神獸。田倩君釋夔，是人類始祖的代表名稱……。按夔既是神獸又為人之始祖，自為人所崇敬亦為人所畏懼，引申有見而憂惶感，故借為憂字（詳見前五七「丹心憂國病」之「憂」字）。

一八三

天增歲月人增壽　春滿大地福滿門

解字

天　從、大，象正面人形；二，即上（二）字，人之上為天。口，為丁（頂），顛，人之上為頂顛（呆）即天（詳見前廿一「德壽齊天」之「天」字）。

增 從田，本應為圓形作 田 ，象釜鬲之箅（以蒸具墊底） 象蒸氣之逸出，故曾 象蒸熟食物之貝，即甑之初文（甲骨文字典）按甑、曾音同，借甑為曾：曾、增又音同義大字典）。又 陶 ，左從阜（ ）右從曾 ，象層疊之形，有累加之意。金祥恆以此為古增字（形音義大字典）。

歲 歲、戉古本一字， 像戉形（兵器、大斧）。古戉、歲本通用，音同，假借戉為歲。後加從 （步） 示走過時光，引申為歲月之歲。

月 （ ）夕（ ）混用。董作賓曰：甲骨文月、夕實同字（詳見前十九「風月無邊」之「月」字）。 象半月之形，為月之本字。卜辭亦借月為夕。每每月

人 象人正立之形，同為人字（參甲骨文字典）。 前三形象人側立之形，僅見軀幹及臂。 為人跪坐形，

增 釋解同前。

壽 形音義大字典以 為古疇字，疇本作「耕治之田」解，象已犁田疇之形。因田疇溝埂 有引長之象，故壽從 聲，擬借疇為壽。甲骨文字典有釋為鑄之簡形。

春 字釋解學者有異，詳見前一六一「莫教春秋良辰過」之「春」字。

滿

象水滿溢之狀。說文：「益，饒也。從水、皿。皿，益之意也」。

按𥁑從水（、）從皿（），示水滿而外流之意。益、溢音同義通。

大

凡大之稱（詳見前十五「鴻圖大展」之「大」字）象人正立之形，其本義為大人，與幼兒（）子形相對，引申之

地

上加（趾），示足踏土地上。卜辭亦釋土地、社之意（參甲骨文字典）。象土塊（）在地面之形。土塊旁之、為塵土。有土塊

福

丁、丁、不，同）為祭神之天桿。從（酒器）或又從（雙手）。象灌酒以雙手奉獻於神祇前以求福（詳見前二「福壽康寧」之「福」字。）甲骨文之福字，前後形變繁至數十。禓從示（示、

滿

釋解同前。

門

從二戶（），象門形。與說文之門字篆文同。說文：「門，聞也。從二戶，象形」（甲骨文字典）羅振玉以為「象兩扉形」。

天主視萬物同尊
夫妻求百年和好

一八四

解字

天　象正面人形；二，即上（二）字，人之上為天。口，為丁（頂），顛，人之上為頂顛（◇）即天（詳見前廿一「德壽齊天」之「天」字）。

主　從木（木）古代燔（音煩）木為火，此火之燃著處即「主」（即火炷）李敬齋以主即「燭也，古者束木為燭，故從火在木上」（形音義大字典）按主之本義久為炷字所奪，今之主字已演變為主人、物主、君主……等義。

視　甲骨文字集列為視字。甲骨文「視」字，陳邦懷以為「此古視字。說文解字視之古文作眡。從示作「神祇」解，神祇能見遠察微，「視」有見遠察微意，故從示聲（參形音義大字典）。卜辭從示（示）在目（目）上」。

萬　蜂，一名萬，蓋蜂類眾多，動以萬計。羅振玉謂象蝎形，借為數名。傳蝎產卵甚多。又「埤雅」……

物

象耒形，勿象耒端刺田起土。一次舉耒起土為一壞（　），或從牛作物，原義為雜色牛，又引申為物字（參甲骨文字典）商承祚以為：卜辭屢曰「物牛」，以誼考之，物，當是雜色牛之名（形音義大字典）借物為否定詞之勿，當為後來義。

勿（　）古音同，形又近，卜辭中皆用為否定詞之勿。甲骨文物作（　）、（　）、或從牛

同

（參形音義大字典）

釋：甲骨文（　）象承槃形，（　）從（　）從 口，示在承槃相覆下眾口如一，引申為「同」意。

李敬齋以為「眾口咸一致也」。從口（　）從凡（　）會意。另

尊

即阜，則奉獻登進之意尤顯。西本為酒尊（甲骨文字典）按（　）或從（　），即高坻地，象雙手奉尊向高處登進，引申為尊敬。

（　）從（　）（酉）從（　）（收），象雙手奉尊之形，或從（　）（阜，（　））或（　）為阜，即高坻

夫

字典）嚴一萍以為：夫（　）之從大（　）從一，象人戴冠形。

象人正立之形……（　）為後世夫字所本，在卜辭中則為大字，與（　）、（　）同（甲骨文

妻

（　）從（　）（手）從（　）象婦女長髮形，（　）或（　）（雙手）同。上古有擄掠婦女以為配偶之俗，是為掠奪婚姻，甲骨文妻字即此婚姻之反映。後世以為女性

求

配偶之稱（甲骨文字典）按（　）字，形似以為手（　）抓婦女長髮，有擄掠意。

象皮毛外露之衣（　），即裘之本字。求乃裘之初字。詳見一二八「求知求仁名並立」之「求」字。

百　从一从 Θ（白），Θ 為古容器，復加指事符號 \wedge，遂為數目之百（甲骨文字典）戴家祥釋百假白（Θ）以定其聲，以一為係數。加一予白，會而成百。

年　从 \mathcal{X}（禾）从 $\mathcal{?}$（人），會年穀豐熟之意（甲骨文字典）又似人載禾。初民禾稼既刈，則捆而為大束，以首載之歸，即會意穀熟為「年」之意。（朱芳圃「甲骨學」）

和　从 $\widehat{\mathbb{m}}$（龠）禾（\mathcal{X}）聲。$\widehat{\mathbb{m}}$ 或省為 $\widehat{\mathbb{m}}$。說文：「龠，樂之竹管，三孔以和眾聲也」。甲骨文 \mathbb{H} 之 A 象盒蓋，\mathbb{H} 象編管，會意有共鳴和音；再從禾（\mathcal{X}）聲，引伸為調和、和樂之和。

好　从女（\mathscr{E}）从子（\mathscr{P}）與說文之篆文形同。說文：「好，美也。從女、子」。徐灝以為「人情所悅莫甚於女」故從女子，會意（形音義大字典）。

〔一八五〕

斗酒狂言千古史
折筆戲畫萬般心

解字

斗　象有柄之斗形，金文作 ，與甲骨文同。說文：「斗，十升也，象形，有柄」。商器升斗形製略同，故字形亦相近，惟升（ ）小於斗，故加小點以區別之（甲骨文字典）古用為星名，有北斗、南斗。

酒　從水（ 、 ）（水）從 （酉），與說文「酒」字篆文略同（甲骨文字典）羅振玉曰：從酉從 ，象酒由尊中挹出之狀，即許書之酒字也。卜辭所載諸酒字為祭名。考古者酒熟而薦祖廟，然後天子與群臣飲之于朝（朱芳圃「甲骨學」）葉玉森曰：按酉即古文酒字。王國維曰：酉象尊形。

狂　從犬（ ）從往（ ），與說文「狂」字篆文同。說文：狂，從犬，往聲。（甲骨文字典）

言　象木鐸之鐸舌振動之形。 為倒置之鐸體， 、 為鐸舌，卜辭中，舌、告（ ）言實為一字。（詳見前一八一「山鳥亦曾言往事」之「言」字）

千　从甲骨文從𠂇（人）從一。以一加於人，借人聲為人。按人
為真韻，千為先韻，古真、先韻通（參甲骨文字典）李敬齋以為：古代伸拇指為百，指自身為
千，故千從一人。

古　从从从从　從中或申。中、申為聲符，即母字。擬口所傳前後貫穿相延而有「古」
意。故其本義作故解。說文：「古，故也。從十、口，識前言者也」（參甲骨文字典、形音義大
字典）甲文古、故一字。

史　从从从　從手（𠂇）持中、半（干）。古以捕獵生產為「事」，故從手持干
捕獵會「事」意，後世復分化孳乳為史（記事者）吏（治人者亦是治事）使等字（詳見前一七〇
「政吏為人民公僕」之「吏」字）。

折　从从从从从　說文：「折，斷也。以斤斷艸」。甲骨文象以斤（斧）斷木
之形（甲骨文字典）。

筆　从从从　說文：「聿，所以書也。」甲骨文從𠂇（手）執𠂆（聿），象以手執
筆形（甲骨文字典）按甲骨文無筆字。羅振玉曰：楚謂之聿，吳謂之不律，燕謂之弗，秦謂之
筆。

戲　从从　甲骨文从字，學者釋解紛紜。龍宇純釋犧、通戲。（詳見前一七五「山高喜迎
白雲戲」之「戲」字）

畫　從 **木**（聿）從 **╳**。王國維謂：「疑為古畫字。**╳** 象錯畫之形」（甲骨文字典）朱歧祥指 **╳** 乃以手（**ㄑ**）持筆（**木**）以畫，隸作畫（甲骨學論叢）。

萬　羅振玉謂象蝎形，借為數名。傳蝎產卵甚多。又「埤雅」：蜂，一名萬，蓋蜂類眾多，動以萬計。

般　從凡（**月**）從攴（**ㄑ**），**月** 象高圈足槃，上象其槃，下象其圈足。製槃時須旋轉坯成形，故般（槃）有槃旋之意（甲骨文字典）按從 **ㄑ**，形示手持棍具擊槃而使之旋轉意。旋轉不斷，引申為般般、萬般、多般義。

心　象形，即心字，字復增口作 **⊌**，由辭例得證二字同（朱歧祥「甲骨學論叢」）。

〔一八六〕

日月大地分百彩
世族華夏共一家

解字

日：象日形。日，應為圓形，甲骨文因契刻不便作圓，故多作方形，其中間一點用以與方形或圓形符號相區別（甲骨文字典）。

月：象半月之形，為月之本字。詳見前十九「風月無邊」之「月」字。

大：詳見前一八三「春滿大地福滿門」之「大」字。

地：象土塊（○）在地面之形。土塊旁之丶丶為塵土。有土塊上加止（趾），示足踏土地上。卜辭土亦釋土地、社之意（參甲骨文字典）。

分：說文：「分，別也。從八從刀，刀以分別物也」。甲骨文字形與金文、小篆皆同，金文作少。

百　從一從曰（白），曰為古容器，加指事符號∨、△等為數目之百（甲骨文字典）戴家祥曰：百從一、白（曰），蓋假白以定其聲，復以一為係數。加一予白，會而成百。

（形音義大字典）

彩　從爪（爪）從木（木），或從木（木）之形。郭沫若釋木為葉，象采葉之形。惟采果或采葉皆象於木上有所採取即取果於木（樹）之形。羅振玉釋木為果，故謂「采」象可（參甲骨文字典）另釋：采為彩之初文，彩為采之累增字，故從采聲。按據此采、採、彩音同義通。

世　甲骨文并連三枚豎直之算籌以表示三十之數。說文：卅部，三十年為一世。按父子相繼曰世，其引伸義也。「甲骨文字集」列 為世字。

族　從放（ 、 ）從矢（ ），矢所以殺敵。古代同一家族或氏族即為一戰鬥單位，故以「放」「矢」會意為族（甲骨文字典）。

華　實為一字（形音義大字典）按華飾之形擬指人著華服，雙手擺動行進狀。林義光謂象華飾之形。段玉裁、王筠、徐灝諸氏並以花、華葉玉森謂：字形狀綏首翼足，與蟬逼肖，疑卜辭借蟬為夏。

夏　蟬乃最著之夏虫，聞其聲即知為夏矣（朱芳圃「甲骨學」）唯卜辭未見夏字。唐蘭釋為秋字，為水虫之一種，疑為蟬，更增禾旁為龝，為秋之異體。

共

象拱其兩手有所奉執之形，即共之初文。亦用如供（甲骨文字典）。

一

一

卜辭由一至四，字形作 一、二、三、亖。以積畫為數，當出於古之算籌，屬於指事字（甲骨文字典）

家

從宀（宀）從豭（豕），與說文之篆文同。說文：「家，居也。從宀，豭省聲」。釋解見前卅一「百家爭鳴」之「家」字。

一八七

種族一家增光彩　世界大同享祥和

解字

種

從屮（草）或木（木），象以雙手持草木會樹埶之意（甲骨文字典）吳大澂以為「種也，從

說文：「埶，種也。從丮、坴，丮持種之。」甲骨文從丮（ ）

卂從木，持木種入土也」。按種、藝（埶）一字。

族 從放（⻊、⻊）從矢（⇩），所以標眾，矢所以殺敵。古代同一家族或氏族即為一戰鬥單位，故以放矢會意為族（甲骨文字典）。

一 卜辭由一至四，字形作一、二、三、三。以積畫為數，當出於古之算籌，屬於指事字（甲骨文字典）。

家 從宀（∩）從豭（⇩），與說文之篆文同。說文：「家，居也。從宀，豭省聲」。詳見前卅一「百家爭鳴」之「家」字。

增 從土（山）本應為圓形作田，象釜鬲之算，∪象蒸氣之逸出，故象蒸熟食物之具，即甑之初文。甑、曾音同，借甑為曾，曾通增。孟子：「曾益其所不能」。孫奭音義：曾當讀作增。

光 從火（山、⇩、⇩）在人（⇩、⇩、⇩）上，火在人上則皆有光明之感。說文：「光，明也。從火在人上，光明意也」（甲骨文字典）。

彩 從爫（爪）從木（果或葉），象採取果或葉於木之形，借採為彩（詳見前一八六「日月大地分百彩」之「彩」字）。

世 同前一六六「世界大同」釋解。

界 同前一六六「世界大同」釋解。

大 大 大 大 大 大 同前一六六「世界大同」釋解。

同 同 同 同 同 同前一六六「世界大同」釋解。

享 享 享 享 享 享　象穴居之形。口為所居之穴，𠆢 為穴居旁台階以便出入，其上並有覆蓋以避雨。居室既為止息之處，又為烹製食物饗食之所，引申之而有饗獻之義（甲骨文字典）按有饗獻則有享受也。

祥 祥 祥 祥 祥　甲骨文祥，為羊字重文，古以羊通祥。（詳見前一六六「社會安祥居家樂」之「祥」字）。

和 和　釋解見前一六〇「處世能和福永隨」之「和」字。

一八八

青山不老千年樹
文氣常新萬斗泉　安國鈞聯

解字

青　「甲骨文字集」列 𢗓 為青字。林義光以為「從生（屮），草木之生，其色青也；井（丼）聲」（形音義大字典）。

山　象山峰並立之形。甲骨文山字與火字幾同，易混，應據卜辭文義具體分辨之（甲骨文字典）。

不　象花萼之柎形，乃柎之本字。借 𣎴（柎）為否定詞。詳見 〔一四一〕「不仁不義終不才」之「不」字。

老　象老者（𦒷）倚杖（一）之形，為老之初文。詳見前 〔一四二〕「身強如山河不老」之「老」字。甲骨文從 𠅃（人）

千　甲骨文從 丿（人）從一。以一加於人，借人聲為千。按人為真韻，千為先韻，古真、先韻通（參甲骨文字典）李敬齋以為：古代伸拇指為百，指自身為千，故千從一人。

年　從禾（禾）從人（人），會年穀豐熟之意。朱芳圃以為：似人載禾。初民禾稼既刈，則捆而為大束，以首載之歸，即意穀熟為「年」之意。（「甲骨學」）

樹　從屮或屮（木、草）從豆（豆）從（尗）。羅振玉釋樹。字形以屮刺地掘土使草木或物豎立，又從豆，疑以豆器直立之形會樹立之意（甲骨文字典）

徐鍇曰：樹之言豎也。按樹、尌、豎，音同義通。

文　象正立之人形，胸部有刻畫之紋飾，故以文身之紋為文。說文：「文，錯畫也。象交文」。甲骨文所從之 ㄨ、ㄩ 等形即象人胸前之交文錯畫，或省錯畫而徑作 ㄨ。（甲骨文字典）

氣　三　象河床涸竭之形。二 象河之兩岸，加一於其中表示水流已盡，即汔之本字。羅振玉以此為古气字，象雲層重疊。按气即氣字（詳見前七三「正氣貫日月」之「氣」字。）

常　象人長髮之形，引申而為凡長之稱（甲骨文字典）按長，通常。

新　從斤（斤）從辛（辛）從木，象以斤砍木之形，為薪之本字，當是聲符。按斤（斤）象曲柄斧形。乃以斧砍木（或加手）取以為柴薪意。薪、新為一字。

萬　羅振玉謂象蠍形，借為數名。傳蠍產卵甚多。又「埤雅」：蜂，一名萬，蓋蜂類眾多，動以萬計。

斗 象有柄之斗形。說文：「斗，十升也，象形，有柄」（詳見前一八五「斗酒狂言千古史」之「斗」字）

泉 象泉水自穴罅中流出之形，乃說文泉字篆文所本。說文：「泉，水源也。象水流出成川形」。所從之丅亦象水之流出（甲骨文字典）。

【一八九】

聖君賢臣並萬載

名醫良師共千秋

解字

聖 從耳從口（口）乃以耳形（𦔮）著於人首部位強調耳之功用。從口者，口有言味，耳得感知者為聲，以耳知聲則為聽。耳具敏銳之聽聞功效是為聖。故聲、聽、聖三字同源，其始本為一字，後世分化其形音義乃有別，然此三字，典籍中互相通用。𦕓之會意為聖，既言其聽覺功能之精通，又謂其效果之明確，故其引申義亦訓通、明、賢，乃至以精通者為聖（甲骨文

字典）朱駿聲謂「耳順謂之聖，故從耳」。

君　說文：「君，尊也。從尹，尹發號故從口。」尹，為古代部落酋長之稱，甲骨文從尹從口同（甲骨文字典）按 凸字從手（又）從一，示以手握權杖即尹，又從口，示發號司令。即手握權杖以發號司令者，君也。

賢　從臣 從手（又）。象豎目形。郭沫若謂：人首下俯時則橫目形為豎目形，故以豎目形象屈服之臣僕奴隸。從手（又）意為操勞事務。說文：「賢，多才。」引申之，凡多才操勞者，人稱賢能。傳曰：賢，勞也。（參甲骨文字典）

臣　象豎目形。郭沫若謂：「以一目代表一人，人首下俯時則橫目形為豎目，故以豎目形象屈服之臣僕奴隸。」（甲骨文字典）卜辭為職官名。

並　從二人 或從二人 同。象二人竝立之形。說文：「竝，併也。從二立」（甲骨文字典）又或作 、，從二人并立之形，同「並」義。

萬　羅振玉謂象蠍形，借為數名。傳蠍產卵甚多。又「埤雅」：蜂，一名萬。蓋蜂類眾多，動以萬計。

載　說文：「觀，設飪食也。從丮從食，才聲」。從丮（熟食器）從才（中）聲。乃觀之初文。 諸形均為觀之異體，字同（甲骨文字典）吳大澂以為「古載字從 從食」。按載為觀之假借義。其中從 後世訛變為從車而成載。又朱歧祥釋 為載（詳見前七「仁心萬載」之「載」字）。

名 說文：「名，自命也，從口（ㄐ）從夕（ㄚ）。夕者，冥也，冥不相見故以口自名」。甲骨文從口從夕，同。按夜色昏暗，相見難辨識，須口稱己名以告知對方，故其本義作「自命」解（見說文許著）甲骨文字典釋同。

醫 矢器也。從匸（音方）矢，矢，亦聲」。羅振玉謂：案齊語，兵不解医作「解醫」。韋注：醫所以蔽兵也。醫為医假借字，蓋醫乃蔽矢之器，猶禦兵之盾然，匸象其形（甲骨文字典）按本義作「盛矢之器」解，即俗稱箭囊或箭袋（形音義大字典）醫為医假借字，医作为医病的医亦为假借。甲骨文之醫字篆文同。說文：「醫，盛弓弩與說文之醫字篆文同。說文：「醫，盛弓弩

良 象穴居之兩側有孔或台階（ㄑㄑ）上出之形，當為廊之本字。詳見前卅二「貴在良善」之「良」字。

師 謂：匇與ㄗ為一字，即古師字。（詳見前一四五「學成反省師教艱」之「師」字）殷商甲骨文以匇（ㄅ）為師。羅振玉謂：匇 即古文師字。商承祚

共 象拱其兩手有所奉執之形，即共之初文。甲骨文用如供，當為供牲之際（甲骨文字典）。

千 先韻，真古通先」，韻通（參甲骨文字典）李敬齋以為：古代伸拇指為百，指自身為千，故千從甲骨文從ㄔ（人）從一。以一加於人，借人聲為千。按人為真韻，千為

一人。

秋　〔甲骨文字形〕

葉玉森曰：〔字形〕，從日（日）在禾（禾）中，依今春今
夏例推之，當即秋之初文（詳見前一二六「藝成珍品競春秋」之「秋」字）。

一九〇

〔篆字形〕

鴻圖在為民為國

泰斗何畏雨畏風

解字

鴻　〔甲骨文字形〕

從佳（佳）從工（工）聲。堆（音洪）即鴻字之或體（甲骨文字典）羅
振玉曰：「說文解字：堆，鳥肥大堆堆然也，或從鳥。疑此字與鴻雁之鴻古為一字。」（朱芳圃
「甲骨學」）

圖　〔甲骨文字形〕

象兩大石上堆積禾穗於倉廩之形。廩即㐭
字，受也。卜辭㐭即啚
字所由，形義同（參甲骨文字典）按堆積禾麥於倉廩即有啚謀、量度之義（詳見前十五「鴻圖大
展」之「圖」字）

在 甲骨文 中（才）之 ▽ 示地平面以下，一貫穿其中，示草木初生剛從地下冒出，即含剛才意。卜辭皆用為「在」而不用其本義（甲骨文字典）甲骨文中才、在一字（詳見前十二「立身在誠」之「在」字）。

民 象俯首力作之形，此即指一般之民。丁山謂：周人所謂「民」，可能即商代的「臣」。

為 從 人（手）從 象（象）會手牽象以助役之意。古代黃河流域多象。（甲骨文字典）按牽象助役引申為做活、作為，會意。

為 從 ㄗ，似眼下視，從 耒（耒）象原始農具之耒形，殆以耒耕作須用力，

為 同前「為」字釋。

國 從戈（戈、戈）從口（囗），甲骨文偏旁 ㄖ、口每多混用。孫海波謂：口象城形，以戈守之，國之義也。古國皆訓城（甲骨文字典）形音義大字典釋從戈、從口（人口）…在游牧時代，人口稀少，逐水草而居並無固定疆域，凡有武器、有人口的自衛組織就是國。

泰 象人正立之形，卜辭中為大字。朱駿聲「疑大、太、泰、汰四形實同字」。小篆「太」，為「泰」字古文（形音義大字典）按大，音泰，泰韻，通太、汰，韻同義通。

斗 象有柄之斗形，金文作 （ ），與甲骨文同。說文：「斗，十升也，象形，有柄」。（甲骨文字典）

何 ᶘ ᶘ ᶘ ᶘ ᶘ 象人荷戈之形。為荷儋字初文。說文：「何儋也，從人，可聲」（甲骨文字典）又有釋何（ᶘ）象人肩負耒耜之形，以會肩荷之意（形音義大字典）作為疑問語詞「何」乃荷之假借。

畏 ᶙ ᶙ 從 ᶘ（鬼）持 ├（攴），鬼執 ᶚ（朴）為可畏之形，故會意為可畏之畏（甲骨文字典）。

雨 ᶘ ᶘ ᶘ ᶘ ᶘ 象雨點自天而降之形。詳見前一七五「竹多無妨雨水過」之「雨」字。釋解同前「畏」字。

風 ᶘ ᶘ ᶘ ᶘ ᶘ ᶘ 象頭上有叢毛冠之鳥，殷人以為知時之神鳥。卜辭多借為風字，原為鳳字（詳見前十三「春風化雨」之「風」字）。

【一九一】

名利離去歸白首

喜樂自來在赤心

解字

名　說文：「名，自命也，從口（ㄐ）從夕（ㄗ）。夕者，冥也，冥不相見故以口自名」。甲骨文從口從夕，同。按夜色昏暗，相見難辨識，須口稱己名以告知對方，故其本義作「自命」解（見說文許著）甲骨文字典釋同。

利　象以耒（ ）刺地種禾（ ）之形。利字從力得聲。種禾故得利義。⟨ ⟩上或有小點乃象翻起之泥土，或省 （手）⊥（土）。（甲骨文字典）

離　從佳（ ）從 （音畢），象鳥（佳）罹於 （箕屬）之形。 （音必）為捕獵器，故離之本義為以 捕鳥。卜辭用離為擒獲之義（甲骨文字典）按 形示手（ ）持 （音必）為捕獲之鳥（ ）而鳥離巢窩，引申離開、分離義。

去　從大（人）從口（坎），甲骨文口、口每可通。口亦為⊔，⊔為坎陷之坎本字，故疑 象人跨越坎陷，以會違離之意。說文：「去，人相違也。從大、⊔聲」。（甲骨文字典）按違離即去意。

歸

說文：「歸，女嫁也，從止（𣥠）從帚（婦）省，𠂤，𠂤聲」。甲骨文或從帚（婦）從𠂤，或加止（𣥠）作，即說文之篆文所本。卜辭或借帚（帚）為歸（甲骨文字典）又歸，本義作「女嫁」解，乃女子適人之意。女子適人始身得定止，故歸從止。女嫁則成婦女，故從帚（婦）（形音義大字典）。

首

象人首之形。其上部存髮形或省髮形均同（甲骨文字典）。

白

郭沫若謂：象拇指之形。拇為將指，在手俱居首位，故引申為伯仲之伯，又引申為王伯之伯。其用為白色字者，乃假借也。（甲骨文字典）

喜

喜從壴（壴）從口（口）與說文之喜字篆文略同。說文：「喜，樂也。從壴從口」詳見前一六一「喜有風雨故人來」之「喜」字。

樂

羅振玉曰：「此字從絲附木上，琴瑟之象也」（甲骨文字典）按琴瑟樂器也，奏琴瑟以為樂，樂器，音樂意顯。

自

象鼻形。說文：「自，鼻也。象鼻形」（甲骨文字典）

來

象來麰（即麥）之形，卜辭用為行來字。說文：「來，周所受瑞麥來麰，一來二縫，象芒束之形，天所來也」，故為行來之來（甲骨文字典）形音義大字典釋麥（𡥀）字。羅振玉以為：𡥀與來為一字……來，象麥形，此從Ａ（古降字）象麥自天降



471

下……。

在 　詳見前一九〇「鴻圖在為民為國」之「在」字。

赤 　說文：「赤，南方色也，從大從火」（甲骨文字典）林義光以為「從大火，按火大為赤」（形音義大字典）。

心 　象形，即心字。朱歧祥釋 亦心字（甲骨學論叢）。

〔一九二〕

白骨血淚衛國土
朱門酒肉競風華

解字

白　詳見一九一「名利離去歸白首」之「白」字

骨　象卜用之牛肩胛骨形，即說文「冎」字初形。上部之口象骨臼之下凹，下部之凵象牛肩胛骨上斂下侈之形。又卜骨整治時於骨臼一側鋸去一直角形之骨塊而作冎形。甲骨文冎（骨）或作乙，乃由日形簡化為乙，進而簡化為乙形（甲骨文字典）。

血　從凵（皿）中有○或凵或‧，象皿中盛血之形。說文：「血，祭所薦牲血也。以血，象血形」。

淚　象目垂涕之形，郭沫若謂當係涕之古字。涕，泣也。本義作「目液」解（見說文段注）亦即俗稱之淚水。

衛

此字字形複雜，就各字形考察，當以 衛 最古。 象通衢，從四個 ㄓ（趾），象於通衢控守四方之意。又或 之從二趾從方（ㄈ）。從方即表示先民聚居之城邑。 形象拱衛城邑之意（參甲骨文字典）。

國

從戈（ ）從口（ㄩ），甲骨文偏旁 ㄩ、口每多混用。一謂口象城形，以戈守之，國之義也。一謂 ㄩ 指人口，擁有武器與人口就是「國」（詳見前一九○「鴻圖在為民為國」之「國」字）。

土

象土塊（〇）在地面（一）之形。 有簡為 △、土。土塊旁之小點為塵土。卜辭「土」亦釋土地、社之意（參甲骨文字典）。

朱

商承祚謂：甲骨文「朱」字象系（繫）珠形，中之橫畫或點（ ）象珠形，兩端象三合繩分張之形。古多重赤色珠，故「朱」得有赤義，為珠之初文。說文：「朱，赤心木」為後起義（甲骨文字典）。

門

從二戶（ ），象門形。與說文之門字篆文同。說文：「門，聞也。從二戶，象形」（甲骨文字典）羅振玉以為「象兩扉形」。

酒

從水（水）從 酉（酉），與說文酒字篆文略同。羅振玉曰：從酉從水，象酒由尊（酉）中挹出之狀，即許書之酒字也（詳見前三九「好酒知己飲」之「酒」字）。

肉

塊肉也。

象肉塊形。說文：「肉，胾肉，象形」（甲骨文字典）按胾肉，大

競

象二人競走之形，其上加▽者，似為頭飾。另林義光氏以為

「象二人首上有言，象言語相競意」（詳見卅一「萬花競媚」之「競」字）

風

象頭上有叢毛冠之鳥，殷人以為知時之神鳥。卜辭多借為風

字，原為鳳字。詳見前十三「春風化雨」之「風」字。

華

林義光謂象華飾之形。段玉裁、王筠、徐灝諸氏並以花、華

實為一字（形音義大字典）按華飾之形擬指人著華服，雙手擺動行進狀。

一九三

下馬入門來舊雨
安步出遊謝僕夫　董作賓

下 下一（一）

上與下本為相對而成之概念，故用一符號置於一條較長橫畫之上下，以標識上下之意。最早本用上仰或下伏之弧形，加一以表示上下之意，後因契刻不便而改弧形作橫畫（甲骨文字典）另釋二 其長一是指地，短一是指物，故物在地底為下（形音義大字典）。

馬 象馬首長髦二足及尾之形，為馬之側視形，故僅見其二足（甲骨文字典）。

入 入人 與說文篆文形同。說文：「入，內也」。象從上俱下也（甲骨文字典）林義光以為「象銳端之形，形銳乃可入物也」。

門 從二戶（戶），象門形。與說文之門字篆文同。說文：「門，聞也。從二戶，象形」（甲骨文字典）羅振玉以為「象兩扉形」。

來 象來麰（即麥）之形，卜辭用為行來字。羅振玉以為：與來為一字，來，象麥形，此從又（古降字）象麥自天降下（詳見一九一「喜樂自來在赤心」）

之「來」字）。

舊　從萑（）從（臼）。說文：「舊，鴟舊、舊留也。」本為鳥名，借為新舊之舊（甲骨文字典）按字形為鴟舊（）棲留於臼（）作舊。臼、舊音同，借為新舊之舊。

雨　「雨」字。象雨點自天而降之形。詳見前一七五「竹多無妨雨水過」之

安　從宀（）從女（）與說文篆文同。說文：「安，靜也。」從女在宀下。」（甲骨文字典）按宀為居室，示女子在居室中，有安靜、平安義。

步　說文：「步，行也，從止　相背」。甲骨文步字象足（）一前一後之形，以會行進之義。或從行（）象人步於通衢（甲骨文字典）。

出　從止（趾）從（）、　象古代穴居之洞穴。甲骨文出字象足（）象人自穴居外出之形，或更從彳、　（行），則出行之義尤顯。（甲骨文字典）

遊　從（）從子（），象子執旗之形。說文：「游，旌旗之流也」（甲骨文字典）旌旗之正幅曰旐，連綴旐之兩旁者曰游，故從（）。　有飄蕩意，旌旗游常飄蕩，故游從汙（音洇）聲（形音義大字典）按遊、游同。

謝　從　從　，象雙手捧帛以為獻神之祭或聘饗贄見之禮。此字學者釋解紛紜，羅振玉釋謝。形示雙手捧帛獻神表謝意。後世引申有辭謝意（詳見一七六

「花美可喜時易謝」之「謝」字）。

僕

象身附毛飾，手捧糞箕（⋯）以執賤役之人。其頭上從 辛（辛），辛 為剞以示其人曾受黥刑（甲骨文字典）按字形，引申為執賤役之人為僕。商時多以俘虜為奴隸。

夫

象人正立之形。夫 為後世夫字所本，在卜辭中則為大字，與 大、夫 同（甲骨文字典）嚴一萍以為：夫（夫）之從大（大）從一，象人戴冠形。按夫釋役夫之夫為借意。

一九四

解字

學

說文：爻、交也。爻亦效也、仿也。爻 從爻即學而仿效以求啟矇（冖），從 臼 示有人雙手相助始能去其矇。引申此一教學過程為「學」義（詳見前

學問如逆水行舟
從政須循民解困

一四五「學成反省師教艱」之「學」字。

問　說文：「問，訊也。從口、門聲」。甲骨文與金文、小篆形同。問乃究詢以通其實情之意，故從口（廿），又以門為人所出入處，因有通意。訊在求通於人，故問從門聲（參形音義大字典）。

如　從女（卑）從口（廿）。說文：「如，從隨也。從女從口」。林義光以為：「從女從口……口出令，女從之」。按從隨即須隨人之意而與人同，引申為相似、相同日如（詳見一五八「品格如光風霽月」之「如」字）。

逆　從辵（彳）從屰（逆），或從屮，同。屮象倒人形。卜辭又以屮為逆。羅振玉曰：「屮為倒人形，與逆字同意」（參甲骨文字典）按形，同為逆字。示人在道路逆向而行。

水　本義為水流，引申為凡水之稱。水字用作偏旁時，更作〈、〉象水流之形，旁點象水滴，故其甲骨文水字繁省不一，〈、〉、﹙、﹚、﹏等形。羅振玉曰：「彬象四達之衢，人所行也」。古從行之字，或省其右或左，作示行、道、路一字。
（甲骨文字典）

行　金文作弐，與甲骨文同（甲骨文字典）按弐示行、道、路一字。
象舟形。說文：「舟，船也。貨狄剡木為舟，剡木為楫，以濟不通。象形」。舟、船，一物二名（甲骨文字典）。

舟

骨文字典）

從　形，其後為使行義更為明確，遂加中、彳而為形，即二人行走於道路相隨相從（參甲

從（从）從中（止）或從彳（行）同。象二人相隨之

政　見九「政通人和」之「政」字。

為征之本字。卜辭亦用與正字同。說文：正與政通，古時都假正為政（詳

須　義作「頤下毛」解（見說文段注）按鬚作為助動詞之「須」乃假借義。（形音義大字典）

甲文須與金文須略同。林義光以為「象面有鬚形」。人面部下垂之毛曰須，其本

循　字又應為德字之初文。金文德字作，與甲骨文值同。（甲骨文字典）按此處採「循行視察之義」

之循。「甲骨文字集」列為循字，亦德字。

從彳有行義。故自字形觀之，此字當會循行察視之義，可隸定為值，值，施也。甲骨文值從彳（彳、）從直（直），象目視縣（懸錘）以取直之形。

民　見前一七○「政吏為人民公僕」之「民」字。

解　商承祚以為「象兩手解牛角」。

從角（角）從臼（）從牛（牛），象以手（）解牛角之形（甲骨文字典）

困　字，從止（止）從中、木當為木之省，與說文「困」字之古文形近，疑此字即困

從木在口中，與說文之篆字「困」字同。或作同。甲骨文又有

字。困乃梱之初文。說文:「梱,門橛也」,梱有限止義,引申而有困窮、困極之義(甲骨文字典)另釋:甲文囲,木本宜順自然之性向上下四方生長……今受口之制,局束難伸,所以為困(形音義大字典)。

一九五

春朝冬夜人自在　和風絲雨夢相隨

解字

朝　春

「春」字。字釋解學者有異,詳見前一六一「莫教春秋良辰過」之

從日從月(月)且從艸木(屮、米)之形,象日月同現於草木之中,為朝日出時尚有殘月之象,故會朝意。(甲骨文字典)

冬

象絲繩兩端或束結如 ∧，或不束結如 ∧，以表終端之意，為終

文

之初文。段註：此即冬之本字，引申之為「極也，窮也」（甲骨文字典）又葉玉森曰：契

字，按契文果字作 ，正象枝折下垂墜二果實，蓋冬字也（見朱芳圃「甲骨學」）。

夜

地），月升於地即為夜來臨，故釋夜字（詳見九五「看盡一夜星斗」之「夜」字）。

丁輔之「商卜文集聯」中用 為夜字。另丁山釋 從月（ ）從一（示

人

「人」字。

象人側立、正立或跪坐之形。詳見前四「百年樹人」之

自

象鼻形。說文：「自，鼻也。象鼻形」（甲骨文字典）

在

從地面冒出。卜辭皆用為「在」而不用其本義（甲骨文字典）甲骨文才、在一字。

甲骨文 之 示地面以下， 示貫穿其中象草木初生剛

和

和樂之和（詳見一八四「夫妻求百年和好」之「和」字）。

從 （龠）禾（ ）。象編管樂器，從禾（ ）聲，引申為調和、

風

辭多借為風字（詳見前十三「春風化雨」之「風」字）。

象鳥頭上有叢毛冠之鳥，殷人以為知時之神鳥。原為鳳字。卜

絲

也。從二系」。（甲骨文字典）

從二系，象絲二束之形，與說文之絲字篆文略同。說文：「絲，蠶所吐

雨

之「雨」字。

雨象雨點自天而降之形。詳見前一七五「竹多無妨雨水過」

夢

從爿從夢，李孝定謂：象一人臥而手舞足蹈夢魘之狀。或作　，同。說文：「𡪄，寐而有覺也。從宀從夢，夢聲」（甲骨文字典）按經典假夢為𡪄，今夢字行而𡪄字廢。

相

從木。從木從目（　）與說文之相字篆文略同。說文：「相，省視也。從目從木」。林義光以為「凡木為材，須相度而後可用，從目視木」。引申為彼此互交欣賞意。

隨

從彳（從）從止（趾）或作彳（道路）同。從彳，象二人相隨之形，其後為使「行」義更為明確，遂加止、彳而為彳、彳（甲骨文字典）按彳、彳象二人一前一後舉步（止）循道（彳）而行，「隨」義甚顯。

一九六

解字

山川不為興亡改
風雨何曾敗月明
陸游

山

象山峰並立之形。甲骨文山字與火字幾同，易混，應據卜辭文義具體分辨之（甲骨文字典）。

川

象兩岸間水流之形，羅振玉釋川。甲骨文字典中，川、水皆象水流之形，其初應為一字（甲骨文字典）。

不

象花萼之柎形，乃柎之本字。借 不（柎）為否定詞。詳見一四一「不仁不義終不才」之「不」字。

為

从 （手）从 （象）會意。从手牽象以助役之意。古代黃河流域多象（甲骨文字典）按牽象助役引申為做活、作為，會意。

興

从舁（ ）从凡（ ）或又从手（ ）从口（ ），即興之初文。說文：「興，起也。从舁從同，同力也」（甲骨文字典）按從凡，象高圈足槃，從 或 ，象兩手相拱。 即意示二人相互雙手舉槃而興起之，引申為興起、舉起

義。

亡　字形所象不明，其初義不可知。金文作 〔古文字形〕、〔古文字形〕，與甲骨文形同。乃說文之篆文所本（甲骨文字典）衛聚賢以為「象瞎子持杖而行」。按眼瞎則難見，持杖探索，引申為有無之無字，亦含隱匿為亡之亡字（參形音義大字典）。

改　甲文改，從攴〔古文字形〕從子〔古文字形〕。朱芳圃以為：殆象「扑作教刑」之意，子〔古文字形〕跪而執鞭〔古文字形〕以懲之也。（形音義大字典）「甲骨文字集」列〔古文字形〕為改字。

風　字，原為鳳字。風字或加〔古文字形〕（凡）以表音，後〔古文字形〕省變為與風同字（詳見前十三「春風化雨」之「風」字）。象頭上有叢毛冠之鳥，殷人以為知時之神鳥。卜辭多借為風

雨　「雨」字。象雨點自天而降之形。詳見前一七五「竹多無妨雨水過」之「雨」字。

何　象人荷戈之形。為荷儋字初文。說文：「何儋也，從人，可聲」（甲骨文字典）又有釋何〔古文字形〕象人肩負耒耜之形，以會肩荷之意（形音義大字典）作為疑問語詞「何」乃荷之假借。

曾　甲骨文字典釋〔古文字形〕即甑之初文。形音義大字典釋：分田為曾，為贈之古文。按表時間語詞之作未曾、何曾之「曾」乃假借義（詳見一八一「山鳥亦曾言往事」之「曾」字）。

明　月　敗

敗　從攴（　）從貝（　）與說文之篆文敗字略同。甲骨文又或從口（口）

作　，于省吾亦釋為敗字。爾雅釋言：「敗，覆也」。（甲骨文字典）按從　即示手

（　）持棍棒（—）以擊貝（　），貝為古時貨幣，擊之而毀敗，引申為敗壞之敗。

月　（　）夕（　）混用。董作賓曰：甲骨文月、夕同字。

象半月之形，為月之本字。卜辭亦借月為夕。每每月

明　從月（　）從囧（　），或從日、田、　同。　為

窗戶之象形，以夜間月光射入室內，會意為明。（詳見卅五「心如明月」之「明」字）

一九七

弘文不愁無人賞
寶刀未老正生光
梁寒操

解字

弘　象弛弓有臂形。人臂之曲亦為胘，箭離弦發聲亦為弘，故[弘]本義作「弓聲」解。胘 與洪通，引申為宏大、洪大義（詳見一六七「弘才能網羅異己」之「弘」字）。

文　字象正立之人（大）形，胸部有刻畫之紋飾，故以文身之紋為文。說文：「文，錯畫也。象交文」。甲骨文所從之 X、Ɔ 等形即象人胸前之交文錯畫，或省錯畫而徑作 。（甲骨文字典）

不　象花蕚之柎形，乃柎之本字。借 （柎）為否定詞之不（詳見一四二「不仁不義經不才」之「不」字）

愁　葉玉森曰：從日（日）在禾（禾）中，當即秋之初文。按「禮鄉飲酒義」西方者秋，秋，愁也。又「春秋繁露」秋之言猶湫也，湫者，憂，悲狀也。秋、愁諧音義通，此處借秋為愁（詳見五七「白雲引鄉愁」之「愁」字）。

無

謂：示人持牛尾以舞祭（朱歧祥）。舞、無音同，故借舞為無意。

象人兩手執物而舞之形，為無字初文（甲骨文字典）另有

人

「人」字。

象人側立或正立或跪坐之形。詳見前四「百年樹人」之

賞

甲骨文商字。說文：「商，從外知內也。從冏，章省聲」。「甲骨文字集」商字亦為賞字「假商為之，商字重文」。釋義不詳。

寶

寶（　）從宀（宀）中置貝（　）及玨（玨），會意為寶。說文：「寶，珍也。從宀從玉從貝，缶聲」。（甲骨文字典）按殷代貨幣僅貝（　）與玉（玉），雙玉為玨（玨），雙貝為朋。居室（宀）中有貝有玉，會意為寶。

刀

象刀形。古銅刀作（　）形，（　）即原刀形之省。（甲骨文字典）

未

未學者有釋「穗」，知未為穗則未之所以為味矣。說文：「未，味也，六月滋味也」。按未作未來之「未」，尚無之「無」為引申假借義。（詳見前九〇「望美好未來」之「未」字。）

老

老者倚杖之形，為老之初文。葉玉森以為「象一老人戴髮傴僂扶杖形，乃老之初文，形誼明白如繪」。

正

從口象人所居之城邑，下從 （止） 表舉趾往城邑，會征行之義，為征之本字。卜辭或用與「正」字同。古正同政（詳見前九「政通人和」之「政」字）。

生（典）

從草（↓）從一（即地）象草木生出地面之形，意會「生」義。（甲骨文字典）

光

從火（ㅂ、ㅂ、ㅂ）在人（ㅅ、ㅅ）上，火在人上則皆有光明之感。說文：「光，明也。從火在人上，光明意也」（甲骨文字典）。

一九八

弘文為後進引路

藝品會先見珍藏

解字

弘 ヮ ㇇ ㇈ 見前一九七「弘文不愁無人賞」之「弘」字釋解。

文 ⊀ ⊀ ⊀ ⊀ 見前一九七「弘文不愁無人賞」之「文」字釋解。

種，引申為栽種樹草農作技藝之藝。

藝
（音載）從㞢（草）或米（木）象以雙手持草木會樹埶之意（甲骨文字典）按埶即藝，亦即
（音載）

路
金文作 ，說文：「路，道也。從足、各。」與甲骨文同（甲骨文字典）按 象四達之衢，示行、道、路二字。
羅振玉曰：「 象四達之衢，人所行也」。古從行之字，或省其右或左，作

引
引，故相牽曰引。
同。于省吾釋引。說文：「引，開弓也，從弓、丨」。（甲骨文字典）按開弓、挽弓必須將弦牽
從㣇（人）持弓（弓），象挽弓之形，或省作 ，

進
（趾）為行走。疑 示鳥在行進中，引申為前進之進。
以為「古者佳、準同聲，則進自可以佳為聲」（形音義大字典）按 為鳥類，從佳聲，從㞢
從止（㞢）從佳（隹）。說文：「進，登也。」（甲骨文字典）徐灝

後
本義（甲骨文字典）。
（㞢）字從止（㞢）在人（亻）上，㞢從倒止（㞢）系繩下，即表世系在後之意，此即後之
先後。孫（祖）字從系，系亦象繩形。象繩結之形。文字肇興之前，古人即以結繩紀祖孫世系之
蓋父子相繼為世，子之世即系於父之足趾下。甲骨文先

為
象（甲骨文字典）按牽象助役引申為做活、作為，會意。
從乂（手）從 （象）會手牽象以助役之意。古代黃河流域多

品　品 品 從 ㅂ，示器皿。從三 ㅂ 者象以多種祭物實於皿中以獻神，故有繁庶眾多之

義。殷商祭祀，直系先王與旁系先王有別，祭品各有差等，故後世品字引申之遂有品級、等級、

品位等義（甲骨文字典）。

會　會 從 合（合）從日。郭沫若釋會。說文：「會，合也」。甲骨文 迨（音合）字作

會，與「會」之古文字形略同，故會、迨古應為一字（甲骨文字典）會 從 合，象

上下可蓋合之器，中從日，似為紀以時日，引申為兩者定時相會合意。

先　先 從 ㅂ（趾）從人（亻），古有結繩之俗，以繩結紀其世系……先字從

止（趾）從人；趾（ㅂ）在人（亻）上，會世系在前，即人之先祖之意，省稱為「先」（甲

骨文字典）按ㅂ 在 亻 上，意即先祖足跡在前，先於後人。

見　見 從 亻（人）從 ∞，象人目平視有所見之形。亻或作 ㇗、

同（甲骨文字典）。

珍　珍 羅振玉曰：從 勹（ㄅ）貝（ㅂ）乃珍字也。勹 貝為珍乃會

意（朱芳圃「甲骨學」又甲文珍字，從勹貝。古代貝玉皆寶物。勹 音包，即包字初文。包

貝玉而妥藏之，此所包藏者即珍（參形音義大字典）。

藏　藏 甲骨文藏從臣（臣）從戈（千），象以戈擊臣之形。楊樹達謂：臧當以

「臧」「獲」為本義：臧為戰敗屈服之人，獲言戰時所獲，「臧獲，敗敵所被虜獲為奴隸者」。

（甲骨文字典）以上釋解晦澀。另李盺芸謂「臧者，伏臧也」；臧字從臣者，伏也」；是臧有伏義」。（參

（形音義大字典）按人伏則不外現露引申為藏。藏同藏。

玉龍巡天祐大地
遊雲南麗江玉龍雪山
雪山化泉育生靈

一九九

解字

玉 羊 羊 羊 羊 說文：「玉，象三玉之連，—其貫也。」卜辭作 羊、羊 正象以一貫玉使之相繫形，王國維釋玉是也。按殷時玉與貝皆貨幣，其用為貨幣及服御者皆小玉小貝，且有繩繫之。所繫之玉則謂之玨；於貝則謂之朋，然二者於古實為一字。玨字殷卜辭作 羊、羊、羊，金文亦作 羊，皆古玨字（參甲骨文字典）。

龍 象龍形，其字多異形，以作 者為最典型。從 卩 從 ，與甲骨文「鳳」字之首略同， 象巨口長身之形， 象其吻，乙其身。蓋龍為先民想象中之神物，乃綜合數種動物之形，並以想象增飾而成（甲骨文字典）。

巡

從彳（彳）從直（止），象目視縣以取直之形；從彳有行義。故自字形觀之，此字當會循行察視之義......又應為德字之初文（甲骨文字典）「甲骨文字集」列為循字、德字。按循、巡也，循通巡。

天

從又、示，象正面人形；二，即上字，人之上為天。或從口，為丁（頂），人之上為頂顛（業）即天（詳見前廿一「德壽齊天」之「天」字）。

祐

祐字本以右手（又）形表示給予援助之義。說文：「祐，助也」。但在卜辭中，從示（干、示）之業 實用為侑，祐則多以 乂 為之。惟甲骨文 彐 為右、祐、侑、有，又同字（甲骨文字典）。

大

象人正立之形，其本義為大人，與幼兒（子）子形相對，引申之凡大之稱（詳見前十五「鴻圖大展」之「大」字）。

地

象土塊（口）在地面之形。土塊旁之小點為塵土。有土塊上加 屮（趾），示足踏土地上。卜辭土亦釋土地、社之意（參甲骨文字典）。

雪

葉玉森曰：雪之初文疑為 羽，象雪片凝華（花）形，變作 羽，從雨（三）為繁文（詳見前一六五「雪中高士甘茅舍」之「雪」字）。

山

象山峰並立之形。甲骨文山字與火字形近幾同，易混，應據卜辭文義具體分辨之（甲骨文字典）。

化　甲骨文 𣥂（化）從二人而二正（⺄）一反（⺅），如反覆引轉，其形仍同，以此而會變化之意（詳見前十三「春風化雨」之「化」字）。

泉　象泉水自穴竇中流出之形，乃說文泉字篆文所本。說文：「泉，水源也。象水流出成川形」。所從之丅亦象水之流出（甲骨文字典）。

育　從屮（女）從 𠫓、古，古 為倒子形，象產子之形，子旁或作數小點乃羊水，示生育義。故為育字（甲骨文字典）。

生　從草（屮）從一（即地）象草木生出地面之形，意會「生」義。（甲骨文字典）

靈　從雨（☲）從 𠱀，象大雨點，會大雨之意。屮、口 為大雨點之訛變（參甲骨文字典）說文：靈，雨零也。靈亦假靈為之，與靈通。「詩衛風」靈雨既零作靈（靈，善也）按靈字作靈巫、神靈、生靈解乃後起義。

二○○

學界喜藏龍臥虎

社會祈暮鼓晨鐘

解字

學　說文：「爻，交也。爻亦效也、仿也」。 從爻即學而仿效以求啟矇（人），從 ⺮（拱）示有人雙手相助始能去其矇。引申此一教學過程為「學」義

[甲骨學]

（詳見前一四五「學成反省師教艱」之「學」字。）

界　羅振玉曰：說文解字：「畺，界也。從畕，畕與畺為一字，三其界畫也」。又有謂：從畕象二田相比，界畫之誼已明，知畕與畺為一字矣（朱芳圃

[畺、土、作疆]

喜　說文：「喜，樂也。從壴從口」。按從壴（鼓）從 口，會意為聞鼓聲而開口笑樂，喜也。卜辭中喜、壴二字每可通用（參甲骨文字典）。

[口]

藏　釋解如前一九八「藝品會先見珍藏」之「藏」字。

龍　釋解如前一九九「玉龍巡天祐大地」之「龍」字。

臥　從宀（宀），或又從𠬞（拱），與說文之籀文字形略同。說文：「寢，臥也」（甲骨文字典）甲文寢，李敬齋以為「臥也，從宀，帠聲」本義作臥解（見說文許著）按卜文帠又借為婦、歸字。◎從宀（居室）從𡛕（歸）擬示晚歸居家就寢意。

虎　象虎形。說文：「虎，山獸之君。從虍，虎足象人足，象形」。甲骨文虎頭、虎身及足尾形，與人足無涉（甲骨文字典）。

社　象土塊在地面之形：〇為土塊，一、地也。卜辭釋義土地，讀為社，乃土地之神。從宀（宀）從土（社，地主也）。卜辭用土為社。（甲骨文字典）又說文：「社，地主也」。

會　從合（合）。郭沫若釋會。詳見前一九八「藝品會先見珍藏」之「會」字。

祈　從單（單）從斤（斤）或從放（𠬪），可隸定為靳、𣂪。說文所無，後在金文中借為旂、祈，但卜辭中無祈勹涵義之用例（甲骨文字典）「甲骨文字集」中列𣂪為祈字。惟以上兩者均未釋字義。羅振玉以為「從旂（𠃊）從單（單）」。按單為有鈴之旗，斤（斤）為斧屬武器。蓋戰時禱於軍旅之下，會意。

暮　甲骨文從屮（草）從木（木），𣎴或𣎳無別，字形多有繁簡增省，或從隹（隹）象鳥歸林以會日暮之意。說文：「莫，日且冥也。從日在茻⋯⋯

中」。按日在林草中，暮矣。（甲骨文字典）

鼓

本字（甲骨文字典）按崇牙、樂器飾也，卷然可懸。字有增 ，示手（ ）持棒槌（ ）以擊鼓。

象鼓形。上象崇牙，中象鼓身，下象建鼓之虛，為鐘鼓之鼓

晨

甲文晨（ ）從臼（ ），亦從辰聲。朱芳圃以為「辰，實古之耕器……以石（ ）為刀……附以提手（ ）……」再從 ，示雙手操作此耕器。古農業時代，天將曉即執農器以事耕耘，故從 ，從 以會晨義（參形音義大字典）

按甲骨文 ，或省 作 、 ，同。辰亦通晨。

朱芳圃以為「南（ ）殆鐘鎛之類之樂器。

鐘

字乃象一手持槌以擊 字。南為鐘鎛而孳乳為南方之南，蓋因古人陳鐘鎛於最南」。「甲骨文集」列 為鐘字。

按南為鐘鎛之類樂器，自亦可謂鐘鎛之鐘。

二〇一

知學求學必有學

見賢彷賢自亦賢

解字

知

從干（盾）從口（ㅂ）從矢（𢎜）意示口出言如矢，射及干即對方，而轉注會意「知道」的知。徐灝謂：知、智本一字。

學

說文：爻，交也。爻亦效也、仿也。從爻即學而仿效以求啟矇（ᐱ），從（𢆶）示有人雙手相助始能去其矇。引申此一教學過程為「學」義（詳見前一四五「學成反省師教艱」之「學」字。）

求

象皮毛外露之衣，即裘之本字。求乃裘之初字。（詳見二三八「求知求仁名並立」之「求」字。）

安國鈞「甲骨文集詩聯選輯」用𡊁為必字。「甲骨文集」列釋解同前「學」字

必

𡊁為必字，亦為升字。按「甲骨文字典」釋𡊁為升斗之升字，祭祀時進獻品物曰升。疑借

戔（升）為必字。義不詳。

有

字之前三形，疑為卜辭 （牛）字之異構。蓋古人以畜牛為有，故借牛以表「有」義。另 ，甲骨文象右手之形，本義為右字，每借為「有」字。（甲骨文字典）

學

釋解同前「學」字。

見

從人（ ）從 ，象人目平視有所見之形。 或作 、 同。說文：「見，視也」。

賢

從臣（ ）從手（ ）。象豎目形。郭沫若謂：人首下俯時則橫目形為豎目形，故以豎目形象屈服之臣僕奴隸。從手（ ）意為操作事務。說文：「賢，多才也。」引申之，凡多才操勞者，人稱賢能。傳曰：賢，勞也。（參甲骨文字典）

彷

從行（ ）從方（ ）其取義與小篆略同。（形音義大字典）「甲骨文彳」：「方象耒形，古者秉耒而耕，刺土曰推，起土曰方。卜辭借為四方之方」。甲文彷從 從 ，疑示耒耕循行方向同一，方聲，引申為相仿，相似意。仿、彷同。

賢

釋解同前「賢」字。

自

象鼻形。說文：「自，鼻也。象鼻形」（甲骨文字典）

亦　從大、大（大、亦人字）從∴ 示人之兩腋，亦即腋而為亦字，假借為助詞（參甲骨文字典）。

賢　釋解同前「賢」字。

二○二

違心違天無善果

好仁好義必樂生

解字

違　此字是甲文「衛」字：北 象通衢，從四 止（趾）象於四衢控守四方之意。說文釋韋為「相背也」。韋與違音同義通，衛、韋卜文一字。（詳見前四九「人和地不違」之「違」字）

心 象形，即心字，字復增口作 𗏐，由辭例得證二字同（朱歧祥「甲骨學論叢」）。

違 釋解同前「違」字

天 說文：「天，顛也，至高無上。從一、大」。自羅振玉、王國維以來皆據說文釋卜辭之天。謂：𝑡 象正面人形，二即上字，口象人之顛頂，人之上即所戴之天，或以口突出人之顛頂以表天（甲骨文字典）。

無 象人兩手執物而舞之形，為無字初文（甲骨文字典）另有謂示人持牛尾以舞祭（朱歧祥）。舞、無音同，故借舞為無意。

善 上從羊（𝑡）下從 𝑡（誩）此字實即說文之 𝑡字。義即膳之初文。殷人以羊為美味，故羊有吉美之義，說文之篆文作善。膳、善音義通（詳見卅二「貴在良善」之「善」字。）

果 羅振玉釋果，謂象果實在樹之形。形音義大字典：甲文果，象眾果生木上之形。

好 從女（𝑡）從子（𝑡）與說文之篆文形同。說文：「好，美也。從女、子」。徐灝以為「人情所悅莫甚於女」故從女子，會意（形音義大字典）。

仁 從𝑡、𝑡（正面人形）從𝑡、𝑡（側面人形）說文：「仁，親也，從二人」。林義光以為「人二」故仁，即厚以待人之意。

好

釋解同前「好」字。

義

從我（ ）從羊（ ）。甲骨文羊即祥字，祥即善美、善祥，於我所表現之善祥即為義（詳見一一七「義氣與山河並比」之「義」字）。

必

安國鈞「甲骨文集詩聯選輯」以 為必字。「甲骨文字集」列 為必字、升字。「甲骨文字典」釋 為升斗之「升」字，祭祀時進獻品物曰升。以上釋義不詳。疑借 （升）為必字。

樂

從 （絲）從木。羅振玉曰：「此字從絲附木上，琴瑟之象也」（甲骨文字典）按琴瑟樂器也，奏琴瑟以為樂，樂器，音樂意顯。

生

從草（ ）從一（即地）象草木生出地面之形，意會「生」義。（甲骨文字典）

二〇三

善牧傳惠天主祐
春風化雨士林尊

解字

善

上從 （羊）下從 （誩），或簡化為 、 等形。郭沫若隸定為苜，謂為瞿之古文。此字實即說文之譱字，譱之篆文作 譱，即膳食之膳之初文，蓋殷人以羊為美味，故譱有吉美之義（甲骨文字典）按譱即膳，說文之篆文作善。膳、善音同義通。

牧

從 （人）從 （攴），從 （牛）或從 （羊）。說文：「牧，養牛人也」。甲骨文從牛從羊，或增 彳、止 等偏旁，皆同（甲骨文字典）按增 彳 示道路、止 示足趾，從 攴（又）示人手持棍棒趕牛羊放牧。

傳

從 （人）從 （專），與說文之篆文同。專為紡專字，從專之字皆有轉動之義。說文：「傳，遽也，從人，專聲」（甲骨文字典）甲骨文 正象紡專之形，其上之 代表三股線，紡專旋轉，三線即成一股。字又從二人（ ）示相互傳推轉動，引申為傳遞之傳。

惠

甲文惠字，象花卉編插一處之形，有香澤及人意。葉玉森以此為古惠字。按香澤及人引申對人有施恩及人義。有以 ▩ 為惠字，字與金文形近，故釋 ▩。查日人島邦男編「殷墟卜辭綜類」中無 ▩ 字，故是字為金文應無誤。

天

說文：「天，顛也，至高無上。從一、大」。自羅振玉、王國維以來皆據說文釋卜辭之天。謂：▩ 象正面人形，二即上字，口象人之顛頂，人之上即所戴之天，或以口突出人之顛頂以表天（甲骨文字典）。

主

從木（木）古代燒木為火，此火之燃著處即「主」（形音義大字典）按主即火炷。象燒木其下而火炷（○）其上。李敬齋釋謂：「主，即燭也，古者束木為燭，故從火在木上」。

祐

從示（示）之 ▩ 實用為侑，祐則多以手（又）為之（甲骨文字典）按從 ▩ 祐字本以右手（又）形表示給予援助之義。但在卜辭中，字（朱芳圃「甲骨學」）另釋：▩ 象盆（凵）中草木（木）初生，其時為春。

春

象方春之樹木枝條抽發阿儺無力之狀，下從 日 即從日，為紀時標識，紬繹其義當為春為祭神用天桿，從 ▩ 會意神祇相佐助之意。

風

象頭上有叢毛冠之鳥，殷人以為知時之神鳥。或加 ▩（凡）以表音。本字為鳳字。卜辭多借為風字（甲骨文字典）葉玉森曰：契文確為風字。

化　甲文化字從二人（ㄣ）而一正一反，如反覆引轉，其形仍同，以此而會變化之

意（形音義大字典）又釋：象人一正一倒之形，所會意不明。說文：化，教行也。（甲骨文

典）按 化字形一正一倒，似一正立之人（ㄣ）將一倒反之人（ㄑ）扶正，引申有教化、變化、化

於人之意。

雨　象雨點自天而降之形。一表天，或省一而為⋯、⋯。上

部之雨點漸與一連而為 ，又變而為 ，是為說文之雨字篆文之所本（甲骨文字典）。

士　甲文士，徐仲舒以為「士、王、皇三字均象人端拱而坐之形。所不同者，王字所象之人

較之士字其首特巨，而皇字則更於首上箸冠形」。嚴一萍認為「昔人解士字，以從十從一為會

意，非也」（參形音義大字典）按士疑似人端拱而坐之形，象形會意有地位才幹能任事之人而稱士。

林　從二木，與說文之篆文同。說文：林，平土有叢木曰林。從二木（甲骨文字

典）。

尊　從 （酉）從 ，象以雙手奉尊之形，或從 ，則奉獻登進之意尤顯。西本為酒尊。說文：「尊，酒器也」。（甲骨文字典）按

或從 ， 為高地（阜）， 即象雙手奉尊向高處登進，引申為尊敬之尊。

語言文學類　PG0459

甲骨文集句聯並字解選輯

作　　者 / 楊雨耕
責任編輯 / 黃姣潔
圖文排版 / 陳湘陵
封面設計 / 陳佩蓉

發 行 人 / 宋政坤
法律顧問 / 毛國樑　律師
出版發行 / 秀威資訊科技股份有限公司
　　　　　114 台北市內湖區瑞光路 76 巷 65 號 1 樓
　　　　　電話：+886-2-2796-3638　傳真：+886-2-2796-1377
　　　　　http://www.showwe.com.tw
劃撥帳號 / 19563868　戶名：秀威資訊科技股份有限公司
　　　　　讀者服務信箱：service@showwe.com.tw
展售門市 / 國家書店（松江門市）
　　　　　104 台北市中山區松江路 209 號 1 樓
　　　　　電話：+886-2-2518-0207　傳真：+886-2-2518-0778
網路訂購 / 秀威網路書店：http://www.bodbooks.tw
　　　　　國家網路書店：http://www.govbooks.com.tw

2010 年 10 月 BOD 一版
定價：500 元

國家圖書館出版品預行編目

甲骨文集句聯並字解選輯 / 楊雨耕編著.
-- 一版. -- 臺北市：秀威資訊科技, 2010.10
面 ；　　公分. -- (語言文學類；PG0459)
BOD 版
ISBN 978-986-221-626-2(平裝)

1. 法帖　2. 甲骨文

943.7　　　　　　　　　　　　　99019267

讀者回函卡

感謝您購買本書，為提升服務品質，請填妥以下資料，將讀者回函卡直接寄回或傳真本公司，收到您的寶貴意見後，我們會收藏記錄及檢討，謝謝！如您需要了解本公司最新出版書目、購書優惠或企劃活動，歡迎您上網查詢或下載相關資料：http:// www.showwe.com.tw

您購買的書名：＿＿＿＿＿＿＿＿＿＿＿＿＿＿＿＿＿＿

出生日期：＿＿＿＿年＿＿＿＿月＿＿＿＿日

學歷：□高中 (含) 以下　　□大專　　□研究所 (含) 以上

職業：□製造業　□金融業　□資訊業　□軍警　□傳播業　□自由業
　　　□服務業　□公務員　□教職　　□學生　□家管　　□其它＿＿＿

購書地點：□網路書店　□實體書店　□書展　□郵購　□贈閱　□其他

您從何得知本書的消息？

　□網路書店　□實體書店　□網路搜尋　□電子報　□書訊　□雜誌
　□傳播媒體　□親友推薦　□網站推薦　□部落格　□其他＿＿＿＿＿

您對本書的評價：(請填代號　1.非常滿意　2.滿意　3.尚可　4.再改進)

　封面設計＿＿＿　版面編排＿＿＿　內容＿＿＿　文／譯筆＿＿＿　價格＿＿＿

讀完書後您覺得：

　□很有收穫　□有收穫　□收穫不多　□沒收穫

對我們的建議：＿＿＿＿＿＿＿＿＿＿＿＿＿＿＿＿＿＿＿

11466
台北市內湖區瑞光路 76 巷 65 號 1 樓

秀威資訊科技股份有限公司 　　收

BOD 數位出版事業部

..

（請沿線對折寄回，謝謝！）

姓　　名：＿＿＿＿＿＿＿＿　年齡：＿＿＿＿　性別：□女　□男

郵遞區號：□□□□□

地　　址：＿＿＿＿＿＿＿＿＿＿＿＿＿＿＿＿＿＿＿＿＿＿

聯絡電話：(日)＿＿＿＿＿＿＿＿＿＿　(夜)＿＿＿＿＿＿＿＿＿＿＿

E-mail：＿＿＿＿＿＿＿＿＿＿＿＿＿＿＿＿＿＿＿＿＿＿＿＿